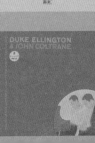

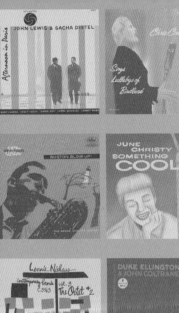

재즈 레이블 대백과

레이블로 보는 깊고 넓은 재즈의 세계

재즈 레이블 대백과
Encyclopedia of Jazz Label

방덕원 지음

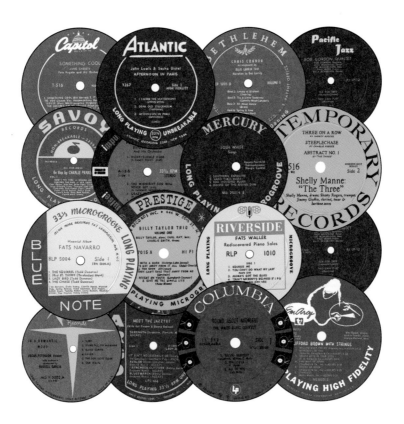

CHAEK-ANN

환상적인 재즈 레이블의 세계로

30년지기 친구인 재즈가 있어 행복하다. 시간이 지나면 지겹기도 하고 때론 멀어지기도 하는 게 인생사지만, 재즈는 30년 전이나 오늘이나 나에겐 든든한 동반자다. 기쁘거나 화나거나 묵묵히 나를 지켜봐주고 어루만져준다. 오래된 친구라서 지겹지 않냐는 이야기를 주변에서 자주 듣지만 전혀 지루하지 않다. 매일 같은 음반을 들어도 항상 새로움이 있다. 앞으로도 재즈와 함께하며 오랜 시간을 보낼 것이다.

혼자 즐기던 음악에서 재즈를 좋아하는 지인들과 만나고 모임을 하면서 지식이 늘었고, 배워가며 그 즐거움을 나누는 것이 새로운 취미가 되었다. 덕분에 첫 책《째째한 이야기》를 발간하면서 나의 재즈 이야기를 정리하는 좋은 기회도 가졌다. 개인적인 '위시 리스트' 중 가장 실현하기 어려웠던 책 발간이라는 큰 과업을 이루었으니 2019년은 너무나 행복한 한 해였다. 이후 많은 분이 내 책을 읽고 도움을 받았다는 이야기를 들을 때 뿌듯하다. 첫 번째 책이라 읽기 쉽고 가벼운 주제를 선정했었다.

오래전부터 생각하고 있던 것은 바로 재즈 레이블을 정리하는 일이었다. 요즘은 인터넷 시대라 전 세계의 많은 재즈 전문가들이 레이블을 잘 정리해 놓은 곳이 많다. 하지만 정보가 부족하거나 궁금한 내용이 빠진 것이 있어서 한번 직접 정리해보고자 하는 생각은 점점 커져갔다. 《째째한 이야기》를 출간하고 수개월 지나면서 재즈 라벨을 하나씩 그리기 시작했다. 원래 레이블과 라벨은 영어 'label'로 같은 뜻이다. 이 책에서는 편의상 레코드사를 언급할 때는 '레이블'로, 레코드사의 브랜드 상표나 표지를 말할 때는 '라벨'로 구별

해 사용한다. 태블릿을 이용한 그리기가 점점 자신감이 붙고 실력이 늘어가면서 그림 그리는 작업이 즐거워졌다. 재즈 라벨을 그리는 것은 집필과 달리 시간과 노동력이 엄청나게 요구되는 작업이었다. 수백 개의 라벨이 필요했기 때문에 사진을 이용하는 것도 생각해보았지만, 새 책에서는《째째한 이야기》와 그림의 맥락을 동일하게 유지하고 싶어서 라벨을 직접 그리기로 했다. 4개월 만에 라벨의 80% 이상을 그렸고, 정리를 하면서 레이블별로 추천 음반을 선택했다. 수많은 재즈 전문 서적을 보면서 '왜 추천 음반은 항상 비슷할까?'라고 생각했고, 가능하면 알려지지 않은 좋은 음반을 소개해보자는 생각으로 선정했다. 추천 음반은 50~60장 정도 예상했는데 책을 쓰면서 반드시 들어봐야 할 음반도 포함되어 거의 100장까지 늘었다.

《째째한 이야기》는 에세이 형식이라 음반에 대한 느낌과 감상보다는 그 음반을 선택하게 된 이유를 편안하게 써서 큰 부담이 없었다. 하지만 이번 책은 개인적인 경험보다는 주관적인 평가와 선정 이유를 적다보니 글을 쓰는 데 시간도 많이 소요되었다. 또한 각 음반마다 조금씩 다르게 평을 쓰면서, 귀로 듣고 느낀 것을 글로 표현한다는 일이 얼마나 힘든지 알게 되었다. 그만큼 평가라는 것이 어렵다는 것을 이번에 뼈저리게 느꼈다.

집필을 시작하고 8개월 정도 지나서 내용의 70% 정도를 완성했는데, 어느 날 작업 중인 컴퓨터를 잘못 조작해서 그동안 작성했던 파일들이 순식간에 날아가버렸다. 지금 생각해봐도 등골이 서늘하고 땀이 흐른다. 파일 복구가 불가능하다는 것을 알고는 1주일 정도 멍하니 아무것도 할 수가 없었다. 이대로 접으라는 이야기인가? 아니면 좀 더 열심히 하라는 이야기인가? 심기일전하고 열심히 백업하면서 다시 작업을 시작했다. 다행히 그림은 태블릿에 따로 저장되어 있어 추천 음반 글만 새로 작성하면 되었다. 힘든 과정을 거쳐서 2020년 11월에 드디어 초고가 완성되었다.

재즈 레이블에 관한 정보와 라벨을 정확히 구분하는 것은 쉽지 않은 일이다. 외국에서 제작된 50~60년 된 음반을 판단하기란 현실적으로 제한이 많다. 다시 말하지만 이번 책을 준비하면서 목표한 바는 간단하다. 국내에 일목요연하게 정리된 재즈 레이블 책이 있었으면 하는 것이다. 대표 재즈 레이블인 블루노트사만 정리한 책이 있을 정도로 레이블에 관한 내용은 광범위하다. 그렇기 때문에 이 한 권의 책으로 많은 재즈 레이블을 정복한다거나 초반, 재반을 정확히 구분하기를 기대할 수는 없다.

무엇보다도 이 책에서는 복잡하고 어려운 재즈 레이블에 대한 기본적인 지식을 전달해 주고 라벨을 보는 능력을 키워주고자 한다. 또한 다양한 재즈 레이블의 종류와 시간적인 순서가 어떻게 변화하는지를 기술하려고 했다. 음반 초보자들이 레이블을 이해하는 데 이 책이 도움이 되기를 바란다. 재즈 마니아들에게는 다소 부족한 부분도 있겠지만 많이 알려지지 않은 소규모 레이블의 좋은 음반들을 소개하는 것도 이 책의 또 하나의 목적이다.

두 번째 책 작업이 가능하도록 다시 도움을 주신 분들에게 감사의 말을 전한다. 《째째한 이야기》에 이어 이번 원고의 리뷰에 도움을 주신 최윤욱 님, 일반인의 시각에서 글과 그림에 대한 조언을 열심히 해준 직장 동료 윤새미 님은 큰 힘이 되었다. 재즈와 관련된 전문적인 내용이 많아 재즈 친구들의 도움도 받았다. 재즈에 대한 해박한 지식과 깔끔한 글로 인기 있는 블로거인 '원백' 이재승 님과 재즈뿐만 아니라 다양한 음악에 대한 심도 깊은 이해와 멋진 이야기로 읽는 즐거움을 주는 '블루나일' 김용민 님의 날카로운 리뷰까지 더해져서 보다 전문적이고 깔끔한 글이 되었다. 두 분에게 고마운 마음을 전한다. 그림 작업은 대학생이 된 사랑스러운 딸 재원이가 많은 조언을 해주었고 몇 개는 직접 그렸다. 재원이에게 사랑의 마음을 전한다. 일러스트 작가이신 김재일 님의 조언도 큰 격려가 되었다. 책이 나올 수 있도록 도와주신 책앤 출판사 홍건국 사장님께도 감사드린다. 마지막으로, 오랜 기간 재즈와 함께 지내온 너무 이쁜 재원이와 훌쩍 커버린 현규의 지원은 언제나 든든하다는 말을 하고 싶다. 더불어 30년간 내 옆에서 진심 어린 조언과 책의 리뷰까지 해준 아내에게 진한 사랑의 마음을 전한다.

방덕원

째지한 사람의 째즈 이야기

　사람을 처음 만날 때는 언제나 약간의 설렘과 기대가 있다. 그래서인지 처음 만났을 때의 인상이나 느낌은 오랫동안 잊히지 않는다. 그래서 오래 알고 지내게 되더라도 처음 만난 순간의 인상이 각인되어 그 사람을 볼 때마다 떠오르게 된다.

　추천사를 부탁받고, 언제 그를 처음 만났는지 기억을 더듬어보았다. 그런데 기억이 나질 않았다. 가끔 보는 사람이라면 그럴 수도 있지만, 그와는 수시로 연락하고 자주 보는 편이다. 가만히 생각해보니, 우리가 같이 어울리는 멤버들을 처음 봤을 때는 모두 인상이 또렷이 기억나는데, 유독 그에 대해서는 첫인상이 없다. 언제 처음 봤는지, 만나면서 인상 깊었던 순간들이 있었을 텐데 떠오르는 기억이 없다.

　이렇듯 언제부터 알고 지냈는지 모르지만, 그와는 흉허물 가리지 않고 편하게 얘기하고 지내는 사이다. 마른 땅에 단비가 스며들듯 부지불식중에 자연스럽게 친해져서 어릴 적 같이 자란 동네 친구 같은 느낌이다. 한참 생각 끝에 찾아낸 게 하나 있긴 하다. '재즈만 듣는다'라는 점이다. 10여 년 전쯤에 처음 보았을 텐데, 그때부터 지금까지 유일하게 떠오르는 인상은 그야말로 '재즈만 듣는 재즈 마니아'라는 것이다.

　사실 나는 사람에 대한 호불호가 분명하고 개성이 강한 편이다. 그런 나와 나이 들어 만나서 자연스럽게 지내는 것이 흔한 일은 아니다. 그는 나뿐만 아니라 누구와도 잘 어울려서 어느 자리에서나 자연스럽게 융화한다. 그런 그를 보면 자잘한 것에 얽매이지 않고 자연스럽게 어울리는 모습이 마치 재즈와 닮았다는 생각이 든다.

6년쯤 전으로 기억한다. 그의 집에 여럿이 초대되어 갔을 때였다. 그동안 내가 생각해 왔던 제안을 그에게 전격적으로 말했다. "재즈 책을 내보라!"라고 말이다. 그는 예의 부드러운 미소를 지으며 "에이! 내공이 안 돼요!"라고 손사래를 쳤다. 그 뒤로도 가끔씩 책 출간 제안을 몇 번 더 그에게 했다. 6년이 지나서 첫 번째 책을 낼 계획을 그에게 전해 듣고는 반가운 마음이 앞섰다. 첫 책은 무조건 잘 팔려야 하는 것이기에 그의 초고를 보고 쓴소리도 마다하지 않았다.

사실 나는 재즈를 주로 듣는 재즈 마니아는 아니다. 클래식과 가요, 팝, 국악 다음으로 블루스와 함께 좋아하는 정도다. 그런 내 눈에도 시중에 나와 있는 재즈 관련 책은 좀 진부하다는 느낌을 지울 수 없다. 재즈의 역사를 서술하거나, 유명한 연주자 중심으로 나열하거나, 그도 아니면 장르별로 나누어 설명하는 것이 태반이다. 재즈에 관심이 많은 사람이라면 재미있게 읽을 수 있겠지만, 나처럼 재즈를 가까이하지 않는 사람에게는 지루하고 재미없는 정보의 나열일 뿐이다.

그의 첫 책은 재즈의 역사와 인물을 다루고 있지만, 역사나 인물에만 머무르지 않는다. 자신이 어떻게 음악 듣기를 시작했으며, 어떤 계기로 재즈에 입문하게 되었는지에서 이야기를 시작한다. 기존 책이나 인터넷에 나와 있는 정보가 아니라, 본인이 스스로 어떻게 듣고 느꼈는지를 진솔하게 풀어냈다. 그래서 읽기에 부담이 없다. 마치 친한 친구의 음악 일기장을 훔쳐보는 그런 느낌이 아닐까 싶다.

그의 첫 책은 나의 걱정이 기우에 불과했다는 것을 보여주기라도 하듯이 잘 팔려나갔다. 이번에 두 번째 책이 나오면서 초고를 살펴보게 되었다. 레이블별 추천 음반과 레이블에 대한 정리가 아주 일목요연하게 되어 있었다. 특히 더욱 업그레이드된 그의 그림 실력이 유감없이 드러나 있다. 문장도 좀 더 부드러워지고 유려해졌다. 이 정도면 몇 권 책을 냈던 나도 긴장해야 할 수준이다.

재즈에 크게 관심이 없는 사람도 이 책을 읽고나면, 이슬이 소리 없이 옷에 스며들듯이 저자의 재즈 이야기에 빠져들 것이다. 이 책에 들어간 모든 삽화는 첫 책과 같이, 저자가 밑그림을 바탕으로 직접 그린 것이다. 째지한 느낌의 그림과 글을 보고 있으면 재즈를 듣고 있는 듯한 착각에 빠져들 것이다. 책의 디자인과 글, 그림 모두 재즈스러운 느낌으로 가득 차 있다.

째지한 인간이 그려낸 지극히 재즈스러운 그림의 두 번째 책이 마침내 이 세상에 나왔다. 그의 노력에 찬사를 보내며 한국에도 볼만한 재즈 책이 나왔다는 사실에 한없이 뿌듯하다.

최윤욱 《굿모닝 오디오》 저자

일러두기

1 이 책의 목적은 재즈 음반을 발매했던 수많은 음반사 레이블을 소개하는 것이다. 초반, 재반 등의 순서를 구분하기 위한 것이 아니다. 초반의 라벨이라고 해도 재킷 사진, 뒷면 표기, 각인 등 많은 감별점들이 있기 때문에 자세한 설명까지 하는 일은 책의 범위를 넘어선다. 이 책에서는 편의상 레코드사를 언급할 때는 '레이블'로, 개별 레코드사의 브랜드 상표나 표지를 말할 때는 '라벨'로 구별해 사용하고 있다.

2 각 라벨의 순서는 발매 연도를 기준으로 기술하였다. 발매 연도는 대략적인 연도를 다양한 정보를 합쳐서 작성했기 때문에 일부 부정확한 연도가 있을 수 있다.

3 음반번호를 이용해서 구분하는 경우도 있지만 변형된 음반이나 혼재된 음반이 있어서 가능하면 복잡한 음반번호를 이용한 구분은 제외했다.

4 라벨은 저자가 소장하고 있는 음반을 이용하는 것을 원칙으로 하였다. 사진을 이용할 수 있지만 가시성이 떨어지는 경우가 있고 저작권에 휘말릴 수 있어 그림으로 직접 그렸다. 실제 라벨의 색감과 조금 차이는 있을 수 있으니 인터넷의 수많은 정보를 종합해서 판단하기를 바란다.

5 라벨 색깔은 혼동의 우려가 있어 한국어 대신 영어로 표기했다.

6 추천 음반은 유명한 음반들도 있지만 레이블을 대표하는 연주자나 가수, 개인적으로 듣고 좋았던 음반을 위주로 다양하게 소개하려고 했다.

7 소개된 음반 역시 저자가 소유하고 있는 음반들이다. 초반, 재반, 1970년대 음반 등 다양하게 섞여 있다. 몇몇 음반은 10인치, 12인치 음반을 동시에 소개하기도 했다. 일부 마이너 레이블의 경우 추천 음반 이외에 더 좋은 음반들도 있으니 찾아 들어보길 바란다.

8 음반 소개에 사용된 약어는 다음과 같다.

(as); alto saxophone	(bs); baritone saxophone	(ts); tenor saxophone
(t); trumpet	(trb); trombone	(frh); french horn
(frg); frugelhorn	(fl); flute	(bass fl); bass flute

(cl); clarinet	(r); reeds	(g); guitar
(vib); vibraphone	(p); piano	(b); bass
(d); drum	(acc); accordion	(vo); vocal
(vi); violin	(arr.); arranged	(cond.); conducted
(prod.); producer		

9 레이블은 재즈 음반으로 유명하면서 반드시 알아야 할 회사를 "메이저 레이블 파트 1"으로, 알아두면 도움이 되는 레이블을 "메이저 레이블 파트 2"로, 재즈에 흠뻑 빠진 마니아들이 알면 도움이 되는 것을 "마이너 레이블"로 나누어서 설명했다. 저자가 임의로 구분한 것이므로 큰 의미를 둘 필요는 없다.

10 일부 용어는 국립국어원에 등재된 표기법과 다르게 사용했다. (예; Soul, '솔'이지만 통상 재즈 음반에서는 '소울'로 번역되어 혼동을 피하기 위해 이 책에서도 '소울'로 하였다.)

11 외국 연주자들의 이름은 검색을 통해 기술했지만, 프랑스 연주자의 경우 원발음과 조금 다를 수 있다.

12 라벨 보기

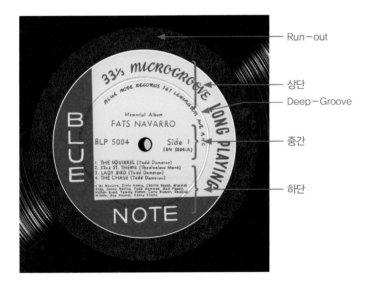

1) 음악이 끝난 부분과 라벨 사이의 공간을 'Run-out'이라고 부른다. 이 공간에 다양한 정보가 숨어 있으니 음반을 볼 때 유심히 관찰해야 한다.

2) 'Run-out'에 음반번호, 루디 반 겔더 등 엔지니어의 수기 또는 기계 각인, 음반제작회사의 각인 등이 수록되어 있다.

3) 1960년대 중반까지 많은 음반이 두껍고 무겁게 제작되었고 라벨의 바깥 2/3 지점에 깊은 홈이 파여 있다. 통상 'Deep Groove(DG)'라 불리며 DG의 유무가 초기반과 후기반을 나누는 데 중요하다. 일부 회사는 DG가 없다.

4) 편의상 라벨의 윗부분을 상단, 스핀들 구멍이 있는 부분을 중간, 곡명과 연주자가 적혀 있는 부분을 하단으로 나누어 기술하였다. 라벨을 볼 때 각 부위가 어떻게 다른지 보는 것이 중요하다.

4-1) 상단에는 회사 이름, 모노/스테레오 등이 기술되어 있다. 일부 회사 주소가 표기된 경우가 있다.

4-2) 중간에는 음반번호와 Side 1/2, SIDE A/B 등이 있다. 좌측, 우측으로 나눠서 기술했다.

4-3) 하단에는 수록곡과 연주자들이 들어 있다. 회사 주소가 하단에 수록되는 경우가 흔하다.

13 라벨 가이드 보는 법

1) 발매 연도, 대략적인 연도만 적어 놓았기 때문에 일부 차이를 보이는 음반이 있을 수 있다.

2) 모노, 스테레오를 적어 놓았다. 라벨의 모양이나 색깔이 다른 경우 모노, 스테레오 둘 다 설명했다.

3) 라벨의 색깔을 영어로 적어 놓았다. 그림의 색감이 약간 차이가 있을 수 있다.

4) Deep Groove(DG)에 대한 정보를 적어 놓았다. 1960년 중반 이후 음반은 DG가 없기에 따로 적어 놓지 않았다.

4) 상단, 좌측, 우측, 하단으로 나눠서 중요한 정보에 관해 설명했다.

5) 라벨의 변화가 많은 블루노트나 프레스티지의 경우, 명확하게 보려면 다른 사이트의 정보도 같이 참고해야 한다.

14 레이블 찾기

1) 메이저 레이블 파트 1(major label part 1, 14개) – 재즈 음반을 많이 발매한 회사이거나 대형 회사들이다. 재즈를 좋아한다면 메이저 회사에 대해서 잘 알고 있으면 많은 도움이 된다.

2) **메이저 레이블 파트 2(major label part 2, 46개)** – 많은 회사가 포함되어 있으며 작은 규모이
지만 엘피 수집가들에게 인기가 높은 레이블도 포함했다.

엘피듣기

3) **마이너 레이블(minor label, 36개)** – 소규모 회사부터 저가 음반회사까지 많이 포함되어 있고 재즈 마니
아나 숨은 음반들을 찾고 싶은 사람들에게 도움이 되는 레이블이다.

15 책 내용을 위해 참고한 사이트다. 좀 더 자세한 정보는 검색해보기를 권한다.

https://londonjazzcollector.wordpress.com

www.cvinyl.com

www.vinylbeat.com

www.discogs.com

www.jazzwax.com

www.allaboutjazz.com

차 례

major label
PART 1

major label
PART 2

재미있는 재즈 이야기

밥 브룩마이어의 인터뷰/
1953년 파리 세션 녹음 상황 ·················· 402

minor label

major
label
PART 1

ATLANTIC

1947년 설립되었고 리듬 앤 블루스, 소울, 재즈 음반을 발매했던 미국 메이저 음반회사이다. 196/년 워너 브라더스 세븐 아츠(Warner Bros–Seven Arts)사로 매각되었다.

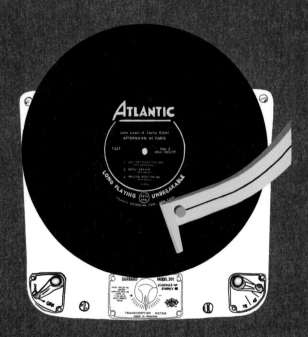

모노

1. 음반번호, 1212–1304번: 초반 라벨은 Black이다.

2. 음반번호 1305번 음반부터 "Bullseye" 또는 "Pin-Wheel"이 등장하지만 블랙과 혼용되어 사용되었다.

〈Bullseye〉 문양

3. **1960–62**: Orange/Purple 라벨, 화이트 팬, No ® 1332번 이후 Black 라벨이 Orange/Purple로 변하고 화이트 팬으로 발매된다.

4. ®은 1376번 음반부터 등장하며 화이트 팬 상단에 위치한다.

5. **1962–66**: Orange/Purple 라벨, 블랙 팬, 세로 표기 ATLANTIC 로고가 블랙 팬 좌측에 세로로 표기된다. 세로 표기는 1390번에서 중단된다.

6. **1966–68**: Orange/Purple 라벨, 블랙 팬, 하단 표기 ATLANTIC 로고가 하단에 표기된다. 블랙 팬 앞에 A가 위치한다.

7. **1968년 이후**: Green/Orange 라벨로 교체된다. 후반 1500 시리즈가 재발매되면서 음반번호가 SC 15**으로 발매된다.

스테레오

1. SD 1200 시리즈로 Green 라벨로 발매된다.
 일부 라벨(1305, 1311, 1313, 1317 등)은 "Bullseye" 라벨로 발매된다.

2. **1958–59**: Green/Sky Blue 링, 'Bullseye' 라벨

3. **1960–62**: Green/Sky Blue 라벨, 화이트 팬, No ® 표기

4. **1960–62**: Green/Sky Blue 라벨, 화이트 팬, 1372번 음반부터 ® 표기

5. **1962–66**: Green/Sky Blue 라벨, 블랙 팬, ATLANTIC 좌측 세로 표기

6. **1966–68**: Green/Sky Blue 라벨, 블랙 팬, ATLANTIC 하단 표기

7. **1968년 이후**: Green/Orange 라벨, 멀티로고

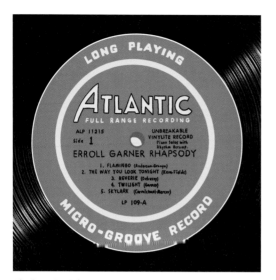

1950−52, 모노
Orange 라벨, 10인치, DG
하단 MICRO−GROOVE RECORD

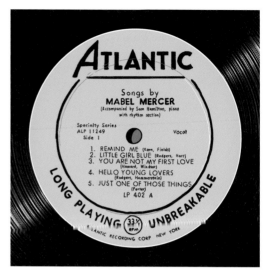

1952−55, 모노
Yellow 라벨, 10인치, DG
하단 LONG PLAYING UNBREAKABLE

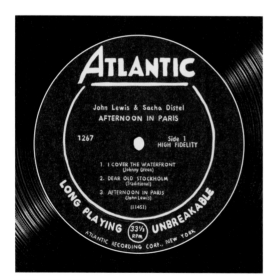

1955−58, 모노
Black 라벨, DG
좌측 1*** 번호

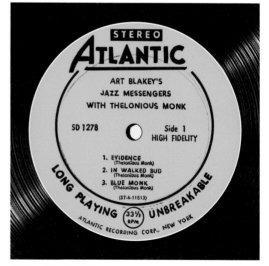

1955−58, 스테레오
Green 라벨, DG
상단 STEREO
좌측 SD−1*** 번호

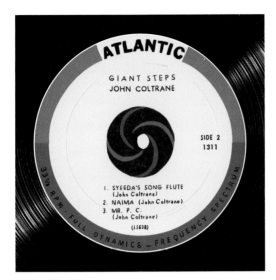

1958−59, 모노
Beige 라벨, Orange /Purple 링, DG
중앙 Bullseye

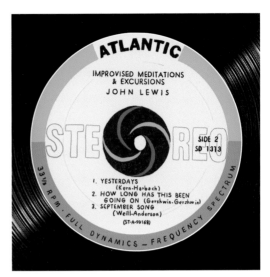

1958−59, 스테레오
Beige 라벨, Green/Sky Blue 링, DG
중앙 Bullseye, STEREO

1960−62, 모노
Orange/Purple 라벨
좌측 ATLANTIC
우측 White Fan 로고

1960−62, 스테레오
Green/Sky Blue 라벨
상단 STEREO
좌측 ATLANTIC
우측 White Fan 로고

1960-62, 모노
White 라벨, 데모반
좌측 ATLANTIC, SAMPLE COPY, NOT FOR SALE
우측 White Fan 로고, 상단에 ®

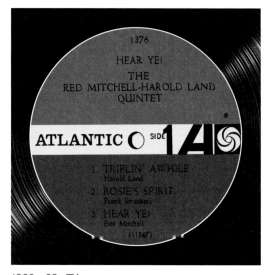

1960-62, 모노
Orange/Purple 라벨
좌측 ATLANTIC
우측 White Fan 로고, 상단에 ®

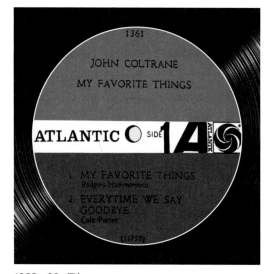

1962-66, 모노
Orange/Purple 라벨
좌측 ATLANTIC
우측 Black Fan 로고, 상단에 ®
　　　로고 좌측에 세로로 ATLANTIC

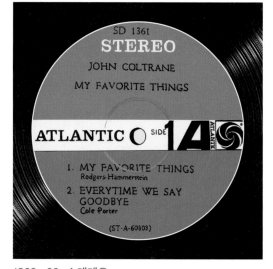

1962-66, 스테레오
Green/Sky Blue 라벨
상단 STEREO
좌측 ATLANTIC
우측 Black Fan 로고, 상단에 ®
　　　로고 좌측에 세로로 ATLANTIC

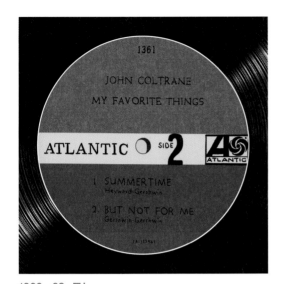

1966−68, 모노
Orange/Purple 라벨
좌측 ATLANTIC
우측 Black Fan 로고, 상단에 ®, 로고 하단에 ATLANTIC

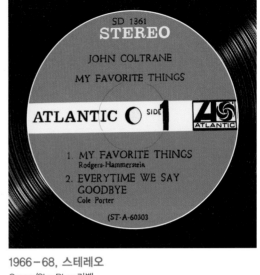

1966−68, 스테레오
Green/Sky Blue 라벨
상단 STEREO
좌측 ATLANTIC
우측 Black Fan 로고, 상단에 ®, 로고 하단에 ATLANTIC

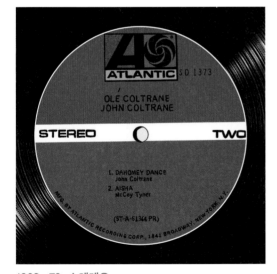

1968−73, 스테레오
Green/Orange 라벨
상단 ATLANTIC 로고
하단 1841 BROADWAY, NEW YORK, N.Y. 주소

1974−75, 스테레오
Green/Orange 라벨
상단 ATLANTIC 로고
하단 75 ROCKEFELLER PLAZA, N.Y., N.Y. 주소

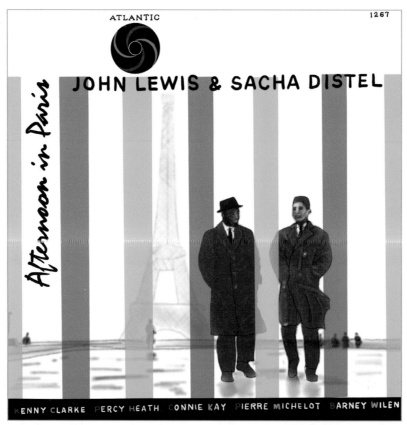

John Lewis & Sacha Distel, Afternoon In Paris, Atlantic, 1957

John Lewis(p), Sacha Distel(g), Barney Wilen(ts), Percy Heath(b), Pierre Michelot(b),
Connie Kay(d), Kenny Clarke(d)

미국에서 시작된 재즈가 유럽으로 건너가 영국에서 먼저 인기를 끌기 시작하면서 유럽 전역으로 퍼지고, 프랑스를 포함해서 북유럽까지 퍼져나간다. 프랑스에서 젊은 연주자들이 재즈에 심취하고 많은 클럽에서 연주가 이루어진다. 미국 연주자들이 유럽으로 연주 여행을 가거나, 미국 내의 마약 중독과 단속, 인종차별 등의 이유로 많이 이주하던 시기였다. 유명한 미국 연주자들은 프랑스에서도 높은 인기를 끌었다. 제3의 흐름을 주도하며 클래식에 기반한 고급스러운 연주를 했던 모던 재즈 콰르텟(Modern Jazz Quartet)도 인기가 상당히 높았다. 비브라폰 연주자 밀트 잭슨(Milt Jackson)을 제외하고 나머지 3명, 존 루이스, 퍼시 히스와 코니 케이가 또 한 명의 유명한 드러머 케니 클락과 파리를 방문했다. 파리에서 연주를 하던 중 프랑스 연주자들과 같이 음반 녹음을 해서 이 음반이 탄생했다.

사샤 디스텔은 프랑스에서 인기가 높았던 기타리스트였고, 유명 여배우 브리지트 바르도(Brigitte Anne-Marie Bardot)와도 친분이 있던 유명인이었다. 또한 프랑스의《다운비트(Down Beat)》(미국의 재즈, 블루스 등을 다룬 음악잡지)지라 할 수 있는《Le Jazz Hot》잡지에서 2회에 걸쳐 '최고의 기타리스트'에 선정되기도 했다. 니스 출신의 테너 색소포니스트 바니 윌랑은 녹음 당시 19세였는데 어린 나이지만 상당한 연주력을 선보였다. 사실 이 앨범에서 눈여겨볼 연주자가 바로 바니 윌랑이다. 윌랑의 음색은 영국의 로니 스콧(Ronnie Scott), 미국의 앨 콘(Al Cohn)을 연상시키는 아주 깊고 진한 톤의 테너 색소폰 연주를 들려준다. 피에르 미슐로는 미국 연주자들과 협연을 많이 했던 베이시스트였다.

'I Cover The Waterfront'에서 잔잔한 루이스의 피아노에 이은 디스텔의 기타, 이후 윌랑의 테너까지 물 흐르듯이 부드럽게 연주된다. 'Dear Old Stockholm'에서는 디스텔의 기타가 아주 매력적이고, 'Afternoon In Paris'에서는 루이스-윌랑-디스텔로 이어지는 솔로 연주가 굉장히 훌륭하다. 새로운 것은 없지만, 미국과 프랑스 신예 연주자의 조합이 전혀 어색함 없이 오래된 친구처럼 자연스럽다. 'Bags' Groove'는 바니 윌랑의 독무대이며 디스텔의 기타가 경쾌한 분위기를 만들어준다. 코니 케이보다는 케니 클락의 드럼이 좀 더 신나며 긴장감을 살짝 더해준다. 원반은 프랑스 베르사유(Versailles) 음반인데, 구하기 어렵다. 고가의 음반이라 미국 애틀랜틱사 모노반을 구하는 게 가장 좋다.

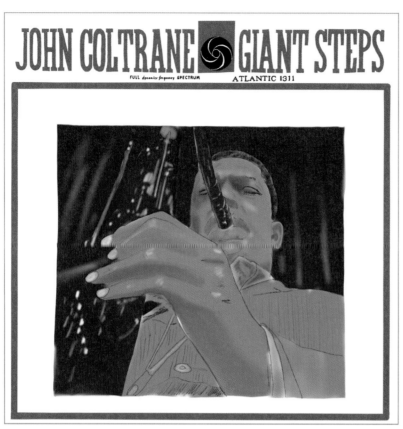

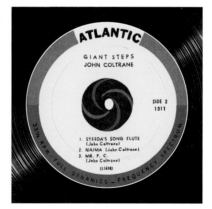

John Coltrane, Giant Steps, Atlantic, 1960

John Coltrane(ts), Tommy Flanagan(p), Wynton Kelly(p), Paul Chambers(b),
Art Taylor(d), Jimmy Cobb(d)

존 콜트레인은 마일즈 데이비스 5중주 밴드를 거치면서 한 단계 성장하고 본인만의 연주 스타일에 눈을 뜨기 시작한다. 마약 문제도 있었지만, 데이비스와 여러 차례 의견 충돌을 겪고 난 후인 1959년에 자기만의 스타일을 실험하기 위해 애틀랜틱사와 계약을 맺게 된다. 1959년 3월 시더 월튼(Cedar Walton, p), 렉스 험프리스(Lex Humphries, d)와 연주했지만 마음에 들지 않아 발매를 포기하고, 마일즈 데이비스의 〈Kind Of Blue〉 앨범 녹음을 마친 2주 후인 5월 4일에 다시 녹음했다. 'Naima'란 곡은 12월에 마일즈 데이비스 5중주 밴드 세션 연주자와 함께 연주했다. 이런 과정을 거쳐서 역사적인 명반이 탄생했다. 존 콜트레인이 새롭게 재즈의 역사를 시작하는 명반으로 모든 비평가와 음악잡지로부터 최고의 평가를 받았다. 2018년 50만 장 판매로 '골드 레코드'를 수상했다.

수록곡은 모두 콜트레인의 자작곡이며 'Naima'(전 부인), 'Syeeda's Song Flute'(딸), 'Cousin Mary'(사촌) 등 가족을 위한 곡도 작곡했다. 'Giant Steps'는 콜트레인의 테너 색소폰의 속사포 공격으로 시작해서 중간까지 정신없이 내달린다. 숨 쉴 틈도 주지 않고 극한까지 몰아붙인다. 잠시 토미 플래너건이 쉬는 시간을 주지만 휴식을 거부하듯 콜트레인은 무심하게 다시 한 번 빠르게 공격한다. 정신이 혼미해질 때쯤 연주가 끝나고, 'Cousin Mary'로 조금 긴장이 풀어진다. 콜트레인의 속사포도 놀랍지만, 속사포를 불어대는 힘이 엄청나다. 지칠 만도 한데 전혀 지침이 없이 중음부터 고음까지 강하게 밀어붙인다. "속주 어디까지 들어봤어?"라며 'Countdown'으로 짧게 뒤흔든다. 'Spiral'은 아주 부드럽고 진한 곡으로 피아노가 있었나 싶은데, 어느 순간 플래너건이 부드럽게 감싼다. A면의 4곡을 듣고 나면 정신이 번쩍 들고 귀가 멍해질 수 있다.

다행히 B면은 적당한 속도와 아름다운 리듬으로 딸을 위한 노래를 시작하고, 아내를 위한 발라드 연주로 A면에서 내달리던 분위기를 좀 진정시켜준다. 플래너건의 피아노 연주도 들리고 챔버스의 베이스 연주도 들리기 시작한다. 마지막 곡은 아쉬움 없이 한 번 더 내지른다. 어느 곡 하나 뺄 수 없는 콜트레인 최고의 명연주 음반 중 하나다. 아주 진한 콜트레인의 테너 색소폰 연주는 막힌 속을 뻥 뚫어준다. 너무 인기 높은 음반이라 원반 구입이 쉽지 않지만, 가능하면 원반으로 구해서 들어보길 권한다.

콜트레인과 'Naima'

★★☆

1960년 1월 애틀랜틱사는 존 콜트레인의 첫 번째 기념비적인 음반 〈Giant Steps〉를 발표한다. 수록곡 'Naima'는 콜트레인의 중요한 레퍼토리 곡이 된다.

이 곡은 존의 첫째 부인인 나이마를 향한 연애편지로 작곡되었다. 콜트레인은 1953년에 베이스트인 스티브 데이비스(Steve Davis)의 집에서 나이마 그럽스(Naima Grubbs)를 만난다. 필라델피아 출신인 나이마(원래 이름은 Juanita)는 이슬람으로 개종한 상대였다. 그녀는 콜트레인을 만났을 당시 먹고살기 위해 재봉사로 일하고 있었고 5살 난 딸 안토니아(Antonia, 나중에 Syeeda로 바뀐다)가 있었다. 콜트레인은 나이마를 짧게 "니타(Nita)"라고 불렀다.

1954년 콜트레인은 심해지는 헤로인과 알코올 중독으로 연주 일자리를 잃었다. 그는 필라델피아로 돌아온 후 먹고살기 위해서 지역 리듬 앤 블루스 밴드에서 연주해야 했다. 그곳에서 어릴 때 친구인 테너 색소포니스트 베니 골슨을 만나기도 한다. 1955년 10월 콜트레인이 마일즈 데이비스 5인조 밴드와 계약을 체결한 직후, 콜트레인과 나이마는 결혼한다. 1956년 두 사람과 딸은 뉴욕으로 이사를 한다. 그때 데이비스는 5인조를 접는데 콜트레인의 중독증, 그의 예상치 못한 행동과 연주 때문이었다.

1957년 봄, 콜트레인은 큰 변화를 겪게 된다. 1961년 그는 랠프 글리슨에게 이렇게 말했다. "알다시피 난 개인적인 위기를 겪었어요. 지금은 다 빠져나왔지요. 잘 견뎌낸 것은 아주 운이 좋은 일이었어요. 할 수 있다면, 지금 내가 하고 싶은 일은 사람들을 행복하게 만들 음악을 연주하는 것입니다." 변화의 시기는 혹독했다. 콜트레인은 필라델피아의 집으로 돌아갔고, 마일즈가 초기에 그랬듯이 콜트레인도 마약에 찌든 몸을 정화하기 위해 최선을 다했다. 그는 어머니의 집에서 침대에 누워 아내가 가져다주는 물만 먹으며 헤로인과 술의 유혹을 견뎌냈다.

1957년 8월, 셋은 뉴욕 센트럴 파크 서쪽으로 이사를 했다. 그 당시 콜트레인은 정신

이 맑은 상태였기 때문에 몇 장의 프레스티지(Prestige)사 녹음을 할 수 있었고, 마일즈는 새로 만드는 6인조 밴드에 콜트레인을 불렀다. 1959년 초 콜트레인은 마일즈와 같이 일하면서 자신의 음악과 관련해서 창의적인 생각을 떠올리기 시작했다.

1959년에 콜트레인은 데이비스와 별도로 애틀랜틱사에서 녹음을 시작했다. 1959년 1월에 〈Bags and Trane〉을 발표했고, 〈Kind of Blue〉 세션 사이에 〈Giant Steps〉의 곡들을 녹음했다. 〈Giant Steps〉의 발매와 평론가들의 극찬 이후 콜트레인은 데이비스 밴드를 탈퇴했고, 자신의 이름으로 4인조 밴드를 구성해서 모드(mode)를 중심으로 한 영적인 모달(Modal) 재즈 개념을 시험하기 시작했다.

1963년 콜트레인과 나이마는 결혼 생활에 문제를 겪었다. 1960년 이후 콜트레인에게는 새로운 여인이 있었다. 하지만 새로운 여인이 이혼의 원인은 아니었다. 나이마와 결혼한 후 콜트레인은 연주자로 성장했고 많은 것을 배울 수 있었다. 가정을 꾸리려는 의지 역시 강했다. 하지만 콜트레인은 나이마가 떠나가야 할 반주자인 것처럼 자신의 이혼을 처리했다.

나이마의 진술이다. "난 언젠가는 이런 일이 일어날 거라고 느끼고 있었어요. 1963년 여름 존이 집에서 나갔을 때 놀라지 않았지요. 그는 어떤 설명도 하지 않았어요. 할 일이 있다는 말과 함께 옷과 색소폰을 가지고 나갔어요. 호텔이나 어머니 집에서 머물렀고요. 그가 한 말은, '나이마, 난 변화하고 싶어'였어요."

1965년 둘은 공식적으로 이혼했다. 콜트레인은 즉시 앨리스 맥클로드(Alice McLeod)와 결혼했다. 여생 동안 그는 나이마와 연락하고 살았다. 나이마는 콜트레인을 지원하고 연주자의 영감을 주는 데 도움을 주었지만, 사실 완전히 잊혀졌다. 그녀에 대해서는 거의 알려지지 않았고 그녀가 재즈에 미친 간접적인 영향도 알려지지 않았다. 하지만 최소한 콜트레인의 최고의 곡에 그녀의 이름이 들어 있어 그의 음악에 미친 나이마의 영향을 느낄 수 있다. 1996년 10월에 나이마는 심장마비로 사망했다.

BETHLEHEM

1953년 거스 와일디(Gus Wildi)가 설립하였고 프로듀서 크리드 테일러(Creed Taylor), 테디 찰스(Teddy Charles) 덕에 훌륭인 재즈 음반을 많이 발매하였다.

★ BETHLEHEM 레이블 알아보기 ★

1. 여성 가수 크리스 코너(Chris Connor)의 음반이 첫 번째 발매 음반이다. 줄리 런던(Juli London), 카르멘 맥레이(Carmen McRae) 등 여성 가수의 음반을 많이 발매하였다.

2. 1958년부터 King Records사가(일본 회사가 아니고 미국 회사임) 배급을 담당하기 시작했고 1962년 King Records사로 매각되었다.

3. 1958년에 저가 레이블인 REP Records사를 설립했고 베들레헴사 이름으로 15장의 음반을 재발매했다.

4. 앨범 재킷 디자인은 버트 골드블랫(Burt Goldblatt)이 담당한 것이 인기가 높다.

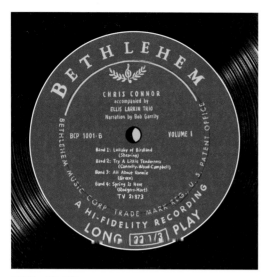

1954−55, 모노

Brown 라벨, 10인치, DG

(상단) BETHLEHEM, 월계수 로고

(하단) A HIGH FIDELITY RECORDING

1955−58, 모노

Brown 라벨, DG

(상단) BETHLEHEM, 월계수 로고

(하단) A HIGH FIDELITY RECORDING

1950년대 후반, 모노

Brown 라벨, DG

(상단) BETHLEHEM, HIGH FIDELITY

(좌측) 로고

(하단) LONG PLAYING MICROGROOVE

　　　BETHLEHEM MUSIC CORP. ®

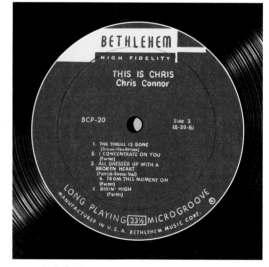

1950년대 후반, 모노

Brown 라벨, DG

(상단) BETHLEHEM, HIGH FIDELITY

(하단) LONG PLAYING MICROGROOVE

　　　BETHLEHEM MUSIC CORP. ®

1958년 이후, 모노

Brown 라벨, DG

(상단) BETHLEHEM, HIGH FIDELITY

(하단) DISTRIBUTED BY KING RECORDS, INC.

1958–65, 스테레오

Blue 라벨, DG

(상단) BETHLEHEM, HIGH FIDELITY, STEREO

(하단) LONG PLAYING MICROGROOVE

BETHLEHEM MUSIC CORP. ®

1958년, 모노

Green 라벨, 재발매 시리즈, DG

(상단) REP, HIGH FIDELITY

(하단) LONG PLAYING MICROGROOVE

BETHLEHEM MUSIC CORP. ®

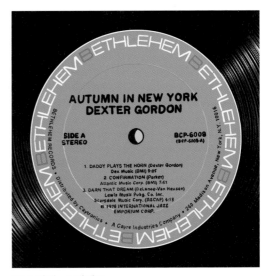

1970년대, 스테레오

재발매반

재킷과 음반 제목이 원반과 다름.

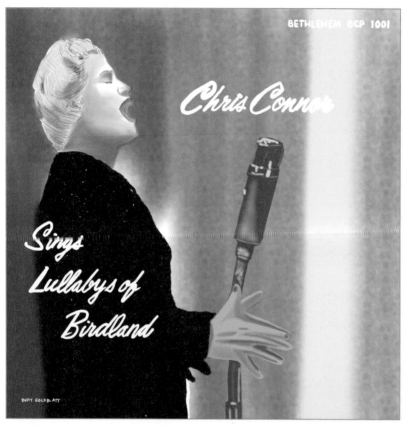

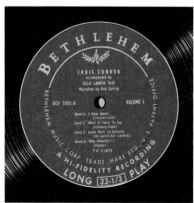
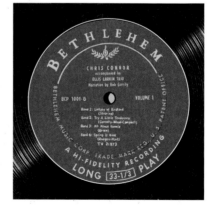

Chris Connor, Chris Connor Sings Lullabys Of Birdland, Bethlehem, 1956

Chris Connor(vo), Ellis Larkins(p), Everette Barksdale(g), Beverly Peer(b)

백인 여성 가수들은 1930-40년대 빅밴드에서 노래하며 많은 인기를 끌었지만, 1950년 대에 빅밴드의 인기가 줄어들자 각자 자신만의 스타일을 찾아야 했다. 허스키한 음색과 호소력 있는 표현으로 인기 있던 여가수가 바로 크리스 코너. 1950년 초 몇몇 밴드에서 일하다 뉴올리언스에 위치한 루스벨트호텔에서 제리 왈드(Jerry Wald) 밴드와 공연을 하던 어느 날, 이 호텔에 묵고 있던 준 크리스티(June Christy)가 코너의 노래를 듣고 코너를 스탄 켄튼(Stan Kenton)에게 소개한다. 코너는 켄튼 밴드에서 몇 개월 노래하면서 대중들에 게 각인되기 시작했다. 1953년에 설립된 베들레헴사는 첫 번째 녹음으로 크리스 코너의 음반을 발표한다고 공표했다. 당시 프로듀서인 크리드 테일러와 향후 애틀랜틱사에서 이름을 떨치게 될 녹음 엔지니어 톰 다우드(Tom Dowd)는 새로운 형태로 녹음을 계획하고 피아노-기타-베이스 트리오를 구성하여 밴드 리허설을 먼저 진행했고, 그 후 크리스 코너가 노래를 불렀다. 크리드와 톰은 연주자들이 하는 대로 가만히 있었고 그 연주를 그대로 녹음했다. 피아노 반주를 담당했던 엘리스 라킨스는 엘라 피츠제럴드의 반주자로 인기가 높았다. 그렇게 해서 베들레헴의 첫 번째 음반이 탄생했다. 클럽 버드랜드의 사장인 밥 개리티(Bob Garrity)가 밴드와 코너를 소개하면서 음반이 시작된다.

수록곡들은 재즈 스탠더드곡으로 귀에 쏙쏙 들어오는 곡이며 코너의 정확한 발음과 발성은 노래에 집중하게 만든다. 이를 뒷받침해주는 엘리스의 피아노와 에버렛의 기타가 코너의 노래를 더욱 감미롭고 사랑스럽게 만들어준다. 첫 녹음이 성공적이어서 약 10일 후 밴드는 다시 모여 한 번 더 녹음했다. 그 음반이 두 번째 발매 음반인 〈Chris Connor Sings Lullabys For Lovers〉(Bethlehem, 1954)이다. 두 음반은 1955년 베들레헴사의 베스트 레코드가 되고 빌보드 음반 차트 1, 2위를 차지했다. 베들레헴사는 이전에 녹음한 빅밴드 곡과 10인치 음반의 곡들을 합쳐서 1956년에 12인치 음반 〈Sings Lullabys Of Birdland〉(1956)를 발매한다. (P.190 참고) 이후 코너는 베들레헴사와 관계가 틀어졌고, 더 이상 녹음을 하지 않고 계약이 만료되면서 애틀랜틱사로 이적했다. 애틀랜틱사에서 오랜 기간 음반을 발표하고 그곳에서 발매한 음반으로 50만 장 이상 판매 시에 수여되는 '골드 레코드'를 수상했다. 1950년대를 대표하는 여성 가수 크리스 코너의 초기 대표작은 반드시 들어봐야 한다. 블론디 보컬의 진면목을 느낄 수 있기 때문이다.

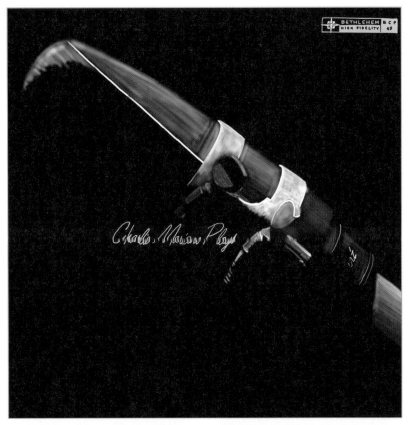

Charlie Mariano, Charlie Mariano Plays, Bethlehem, 1956

Charlie Mariano(as, ts), Stu Williamson(t), Frank Rosolino(trb), Claude Williamson(p),
John Williams(p), Max Bennett(b), Stan Levey(d), Mel Lewis(d)

찰리 마리아노는 보스턴 출신으로 백인이지만 유명한 색소포니스트 찰리 파커(Charlie Parker)를 따라 한 알토 색소폰 연주를 많이 해서 찬사와 비난을 동시에 받았다. 당시 대부분의 알토 색소포니스트는 '찰리 파커'라는 거대한 벽을 극복하기 힘들었다. 1950년대 초기의 녹음들이 일부 남아 있지만 음질이 좋지 않아 마리아노의 연주를 제대로 감상하려면 베들레헴 시기의 연주를 들어봐야 한다. 이 음반은 마리아노의 첫 번째 리더작이다. 1953년 녹음된 곡들이 10인치로 발매된 후, 1955년에 연주된 곡들이 추가되면서 12인치 음반으로 발매되었다. 알토 색소폰을 연주했지만 1955년에는 테너 색소폰으로 녹음한 곡도 있다. 베들레헴사에서 활동했던 쿨 재즈의 대표 연주자인 스투 윌리엄슨, 프랭크 로솔리노, 클로드 윌리엄슨과 존 윌리엄스, 맥스 베넷, 스탄 레비와 멜 루이스가 참여했다.

첫 곡 'Chloe'는 전형적인 쿨 스타일로 혼 악기의 협연으로 잔잔히 시작한 후 마리아노의 힘차고 맑은 알토 색소폰이 포문을 연다. 뒤를 이어 스투 윌리엄슨의 깔끔한 트럼펫이 등장하고 로솔리노의 부드러운 트롬본, 클로드의 피아노가 분위기를 이어받으며 마지막에는 협연으로 끝난다. 다음 곡 'You Go To My Head'는 잔잔한 발라드곡으로 마리아노의 달콤한 알토 색소폰 연주와 클로드의 피아노 조합이 아주 좋다. 디지 길레스피(Dizzy Gillespie)가 떠오르는 'Manteca'는 흥겨운 라틴 리듬 곡이다. 진하고 호소력 있는 테너 색소폰 연주와 경쾌한 퍼커션의 라틴 리듬은 디지 길레스피가 연주하는 'Manteca'와 다른 느낌을 준다. 마리아노는 1960년대에 일본인 피아니스트 토시코 아키요시(Toshiko Akiyoshi)와 결혼하고 밴드를 결성해서 몇 장의 음반을 발표했다. 쿨 재즈 색소포니스트 중 놓치지 말아야 할 연주자로 그의 첫 발매작은 꼭 들어봐야 한다. 베들레헴 음반의 멋진 재킷은 그 자체만으로도 지갑을 열게 하는 마력이 있다.

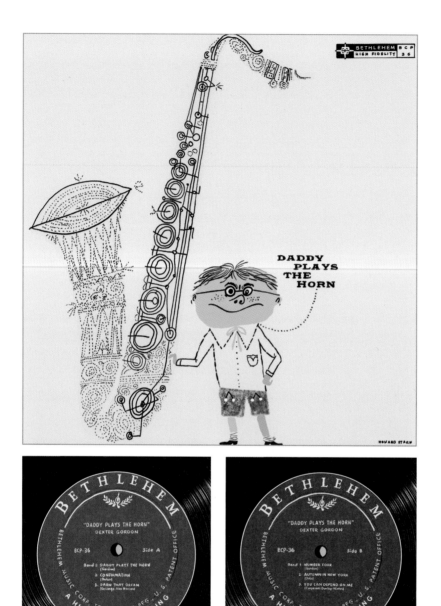

Dexter Gordon, Daddy Plays The Horn, Bethlehem, 1955

Dexter Gordon(ts), Kenny Drew(p), Leroy Vinnegar(b), Larry Marable(d)

덱스터 고든은 1940년대에 다양한 밴드에서 연주 활동을 하면서 기량을 키워나갔고, 1940년대 중반 비밥(Bebop) 연주자들과 협연하면서 자연스레 비밥 재즈에 익숙해졌다. 패츠 나바로(Fats Navarro), 레오 파커(Leo Parker), 아트 블레이키(Art Blakey) 등과 함께 연주하며 두각을 나타냈다. 서부에서 인기 있던 테너 색소포니스트 워델 그레이(Wardell Gray)와 함께한 'The Chase', 'Move', 'Steeplechase'가 훌륭한 비밥 재즈곡으로 높이 평가받고 있다. 하지만 1953-55년 동안 마약 중독으로 수감된다. 1955년에 복귀한 후 2장의 앨범을 발표했다. 이 음반과 두톤(Dootone)사에서 발표한 〈Dexter Blows Hot and Cool〉이다. 마약에서 벗어나 좀 더 맑은 정신과 체력으로 연주한 음반들로 고든의 초기 대표작이다.

덱스터 고든의 자작곡 2곡과 스탠더드 4곡으로 구성되어 있다. 비밥 피아니스트로 다양한 세션에서 활동하고 있던 케니 드루가 가세했고, 서부에서 워킹 베이스로 인기가 높았던 르로이 비네거가 참여했다. 전체적으로 고든의 음색은 레스터 영(Lester Young)의 영향을 받아 부드럽고 중역대에 머무르는 듣기 편안한 연주를 들려준다. 케니 드루의 피아노는 맑고 힘이 있으며 스윙감이 좋은 연주를 한다. 'Daddy Plays The Horn'은 중간 템포의 블루스곡으로 진한 고든의 테너가 아주 매력적이며 재킷의 어린아이가 머리에 떠오르는 그런 연주이다. 드루의 솔로 연주 역시 아주 시원하고 맑아서 곡의 밝은 분위기와 잘 맞는다. 찰리 파커의 휘몰아치는 속주가 매력적인 'Confirmation'은 속도가 빠르지 않고 중간 정도의 템포로 약간 힘을 뺀 연주이다. 'Darn That Dream'은 고든의 발라드곡으로 레스터 영의 영향을 그대로 느낄 수 있다. 1960년대였다면 저역과 고역을 좀 더 사용했을 것 같은데, 1955년의 연주는 편안하고 쉽게 연주한다. 이 음반에서 고든의 연주도 좋지만 개인적으론 케니 드루의 맑고 경쾌한 피아노가 더 여운이 남는다.

고든은 1955년 음반 이후 마약 중독으로 다시 수감 생활을 했다. 이후엔 이런 감미로운 테너 색소폰 연주는 듣기 어렵다. 고든의 가장 비싼 음반 중 하나라서 대개 일본반이나 1976년 베들레헴사에서 재발매한 멋없는 재킷의 스테레오반으로 구할 수 있다. 일본반은 모노반이고 1976년반은 스테레오반이다.

BLUE NOTE

1939년 앨프리드 라이언(Alfred Lion)과 맥스 마굴리스(Max Margulis)에 의해 설립되었다. 이름은 재즈의 블루스의 기본이 되는 '블루노트'에서 기인했다. 1950년 10인치 음반으로 5000 시리즈와 7000 시리즈를 발매한다. 1953년부터 유명한 엔지니어인 루디 반 겔더(Rudy Van Gelder)가 녹음을 담당했다. 1956년에 12인치 음반을 발매하기 시작했다. 1956년부터 유명 작가인 레이드 마일즈(Reid Miles)를 기용해서 재킷 디자인을 활용했다. 1965년 리버티(Liberty)사로 매각되었다. 1969년 유나이티드 아티스츠(United Artists)사로 넘어간 후 1979년 EMI사로 매각된다.

시기별 구분

Blue Note Years: 1939–66

The Liberty Years: 1966–70

The United Artists Years: 1970–79

The EMI Years: 1979–현재

BLUE NOTE 음반 살펴보기

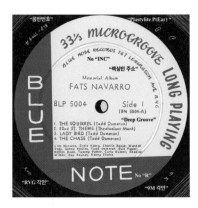

1. 모노, 스테레오 구분

모노 음반　　　– 33 1/3 MICROGROOVE LONG PLAYING

스테레오 음반　　– 33 1/3 STEREO LONG PLAYING

2. 음반제작사 주소지

1) 767 Lexington Ave nyc　　　　　– BLP 1501–1543

2) 47 West 63rd, New York 23　　　– BLP 1544–1577

3) 47 West 63rd, NYC　　　　　　– BLP 1564–4061

4) NEW YORK USA　　　　　　　– BLP 4062–4247

5) A DIVISION OF LIBERTY RECORDS, INC

6) LIBERTY/UA INC

7) A DIVISION OF UNITED ARTISTS RECORDS, INC

(*시기별 음반번호는 약간 혼재되어 있으니 반드시 자료를 찾아 확인해야 한다.)

3. 12시 방향 상단 – BLUE NOTE RECORDS로 표시 (no 'INC')

1959년부터 BLUE NOTE RECORDS INC. 로 표시

4. 하단 NOTE에 ⓡ 표기가 없다.

1959년부터 ⓡ 표기가 등장한다.

5. 루디 반 겔더(Rudy Van Gelder) 각인

수기 각인: 1956–57 기계 각인: 1958–62 기계 각인: 1962년 이후

6. '9M' 각인

Plastylite사에서 제작하는 다양한 회사의 음반 중 '블루노트사'를 확인하는 회사 코드이다.
1500번대 음반 2/3 정도, 4000번대 초기 음반에는 각인이 있다.

7. Plastylite 'Ear' 각인

1966년까지 블루노트사의 모든 음반은 Plastylite사에서 제작되었고 'P' 각인은 Plastylite사에서 제작된 음반을 의미
하기 때문에 중요한 표식이다. 'P'인데 귀 모양을 닮아서 보통 'Ear'로 설명한다. 각인은 모양이 조금씩 다를 수 있다.
1960년대 일부 음반을 보면, Abbey Mfg에서 생산이 된 음반의 경우, 'P'가 없는 경우도 있다.

8. Deep Groove 유무

1962–66년 동안 발매된 뉴욕반(New York USA)에서 Deep Groove가 없어지기 시작한다.
1961년 후반부터 없어지기 시작하고 1965년에는 대부분 사라진다.

9. 음반 평균 무게 (www.londonjazzcollector.wordpress.com 참고)

Blue Note Lex	195gm
Blue Note 47W63	178gm
Blue Note NY	166gm
Liberty	140–150gm

10. Flat Edge

BLP 1500–1557까지 발매된 음반의 가장자리는 편평하다.
이후 발매된 음반은 가장자리가 볼록하게 되어 있는데 바늘이
바깥으로 향하는 것을 막아준다.
'Flat Edge' 유무가 초기반을 판단하는 데 중요한 요소이다.

11. 'Frame Cover', 'Gakubushi'

뒷면의 표지가 전면에 접히면서 사진틀 모양이 된다.
BLP 1500-1543까지 사용되었다. 초기반 판별에 중요한 포인트이다.

12. 제작 공장 – 1965년 리버티사로 매각되면서 제작 공장이 지역별로 생긴다.

동부 – All-Disc, Roselle, N.J. **서부** – Research Craft, L.A.

13. 라벨 모양 (리버티 시기)

동부 Keystone 제작 음반은 ⓡ 표기가 명확하고 'Side' 소문자를 사용하였다.
반면 서부 Bert-Co 제작 음반은 R 표기와 'SIDE' 대문자로 사용하였다.

재킷 뒷면 주소

BLUE NOTE RECORDS, 767 Lexington Ave., New York 21	–1956
BLUE NOTE RECORDS, 47 West 63rd St., New York 23	1957-58
BLUE NOTE RECORDS, 47 West 63rd Street, New York 23, N.Y.	1959
BLUE NOTE RECORDS INC., 47 West 63rd St., New York 23	1959
BLUE NOTE RECORDS INC., 43 West 61st Street, New York 23, N.Y.	1960
BLUE NOTE RECORDS INC., 43 West 61st St., New York 23	1960-65
BLUE NOTE RECORDS INC., 43 West 61st St., New York, N.Y. 10023	1965-66
BLUE NOTE RECORDS INC., 1776 Broadway, New York 10019	1968 (Division of Liberty)

일본 BLUE NOTE 간단 정리

1. 1기 Toshiba-EMI: 1966-77

 NR 8000 시리즈 – 1966-77, 'Toshiba Musical Industries LTD' 표기
 LNJ 8000 시리즈 – 'A DIVISION OF LIBERTY RECORDS, INC', 'TOSHIBA-EMI LTD' 표기
 일본 제작 블루노트 중 가장 먼저 발매된 것이고 음질도 미국 리버티반과 비슷한 수준이다.

2. King Records: 1977-83

 1) GXF, GXK 시리즈: 1977-83
 2) K18P, BST 시리즈: 1982-83

3. 2기 Toshiba-EMI: 1983 이후

1950-55, 모노

5000, 7000 시리즈, 10인치, DG

(상단) BLUE NOTE RECORDS, 767 LEXINGTON, AVE, NYC

(하단) NOTE, no ®

1955-57, 모노

DG

(상단) BLUE NOTE RECORDS, 767 LEXINGTON, AVE, NYC

(하단) NOTE, no ®

1957-58, 모노

DG

(상단) BLUE NOTE RECORDS, 47 WEST 63rd, NEW YORK 23

(하단) NOTE, no ®

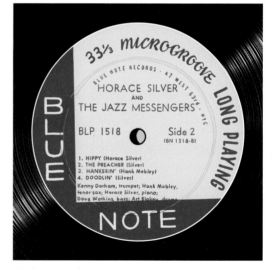

1958-59, 모노

DG

(상단) BLUE NOTE RECORDS, 47 WEST 63rd, NYC

(하단) NOTE, no ®

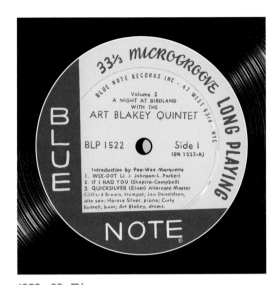

1959-62, 모노
DG
상단 BLUE NOTE RECORDS INC.
 47 WEST 63rd, NYC
하단 NOTE, ®

1958-62, 스테레오
DG
상단 BLUE NOTE RECORDS INC
 47 WEST 63rd, NYC
하단 NOTE, ®

1962-66, 모노
DG
상단 BLUE NOTE RECORDS INC
 NEW YORK USA
하단 NOTE, ®

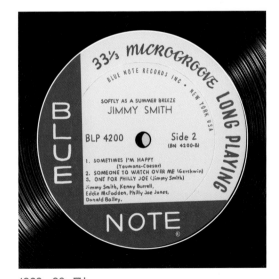

1962-66, 모노
no DG
상단 BLUE NOTE RECORDS INC
 NEW YORK USA
하단 NOTE, ®

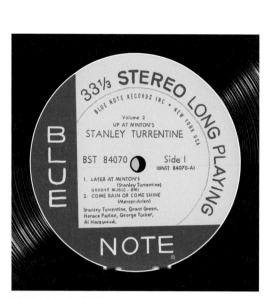

1962-66, 스테레오
no DG
상단 BLUE NOTE RECORDS
　　NEW YORK
하단 NOTE, ®

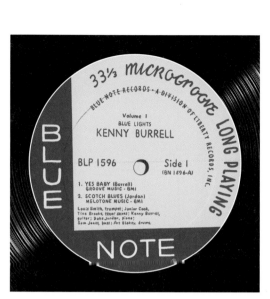

1966-70, 모노
no DG
상단 BLUE NOTE RECORDS
　　A DIVISION OF LIBERTY RECORDS, INC.
하단 NOTE, ®

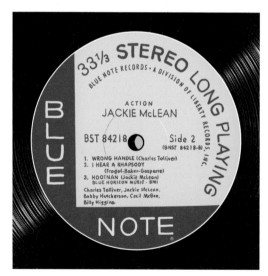

1966-70, 스테레오
no DG
상단 BLUE NOTE RECORDS
　　A DIVISION OF LIBERTY RECORDS, INC.
하단 NOTE, ®

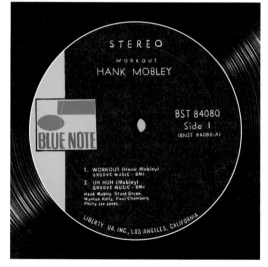

1970-71, 스테레오
Black/Sky Blue 라벨
좌측 BLUE NOTE 로고
하단 LIBERTY UA, INC., LOS ANGELES, CALIFORNIA

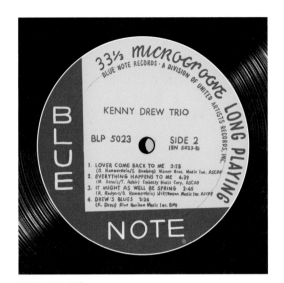

1971–75, 모노
10인치 5000 시리즈 재발매, 10인치
상단 BLUE NOTE RECORDS
　　A DIVISION OF UNITED ARTISTS RECORDS, INC.
하단 NOTE, ®

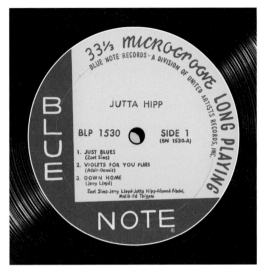

1971–75, 모노
1500 시리즈 재발매
상단 BLUE NOTE RECORDS
　　A DIVISION OF UNITED ARTISTS RECORDS, INC.
하단 NOTE, ®

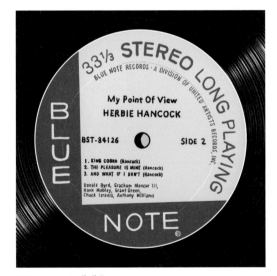

1971–72, 스테레오
상단 BLUE NOTE RECORDS
　　A DIVISION OF UNITED ARTISTS RECORDS, INC.
하단 NOTE, ®

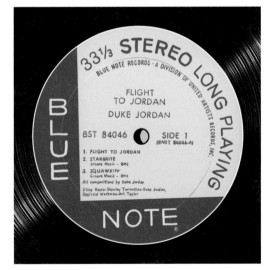

1972–73, 스테레오
상단 BLUE NOTE RECORDS
　　A DIVISION OF UNITED ARTISTS RECORDS, INC.
하단 NOTE, ®

1972-75, 스테레오
Blue 라벨, Dark Blue "b"
하단 BLUE NOTE RECORDS
 A DIVISION OF UNITED ARTISTS RECORDS, INC.

1975-78, 스테레오
Blue 라벨, White "b"
재발매 시리즈
하단 BLUE NOTE RECORDS
 MANUFACTURED BY UNITED ARTISTS MUSIC
 AND RECORDS GROUP, INC.

1975-78, 스테레오
Blue 라벨, Dark Blue "b"
BN-LA 시리즈
하단 BLUE NOTE RECORDS
 MANUFACTURED BY UNITED ARTISTS MUSIC
 AND RECORDS GROUP, INC.

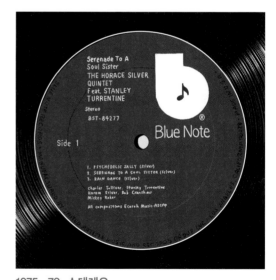

1975-78, 스테레오
Blue 라벨, White "b"
BST 시리즈
하단 BLUE NOTE RECORDS
 MANUFACTURED BY UNITED ARTISTS MUSIC
 AND RECORDS GROUP, INC.

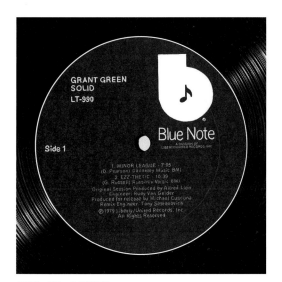

1975−78, 스테레오
Blue 라벨, White "b"
LT 시리즈
하단 LIBERTY/UNITED ARTISTS RECORDS, INC.
　　MANUFACTURED BY LIBERTY/UNITED ARTISTS
　　RECORDS, INC.

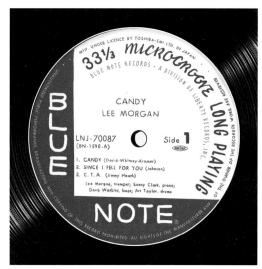

1970년대 후반, 모노
TOSHIBA−EMI LTD.
LNJ 시리즈

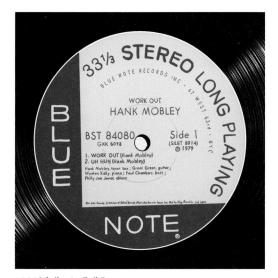

1983년대, 스테레오
KING
GXK, GXF 시리즈

1983년 이후, 스테레오
TOSHIBA−EMI
JASPAC 마크

1985–86
MANHATTAN 버전
DMM (Direct Metal Mastering)

1985–90
CAPITOL/EMI 버전
304 PARK AVE. S. NYC

1994–95
CONNOISSEUR 버전

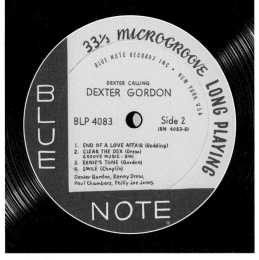

1990년대
CLASSICS사 중량반, DG

2007
MUSIC MATTERS JAZZ
33 1/3 RPM

2014
75주년

2019
80주년

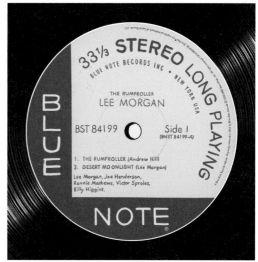

2019
Tone Poet 버전

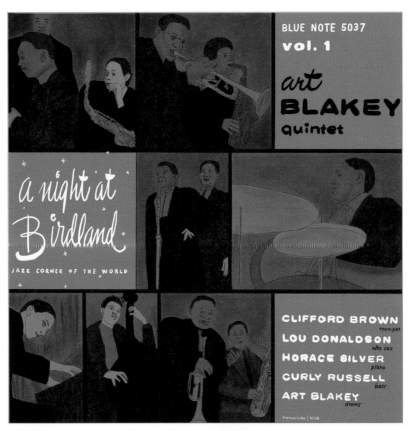

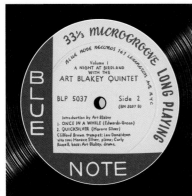 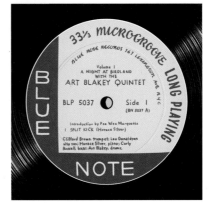

Art Blakey, A Night At Birdland, Vol. 1, Blue Note, 1954

Art Blakey(d), Clifford Brown(t), Lou Donaldson(as), Horace Silver(p), Curly Russell(b)

1954. 2. 21. 11pm – 3am

비밥 재즈의 대표 음반 중 하나가 1954년에 뉴욕 52번가에 위치한 대표 재즈클럽 버드랜드에서 있었던 라이브 녹음이다. 버드랜드의 유명한 사회자인 키 작은 피 위 마켓(Pee Wee Marquette)의 신나는 소개로 연주가 시작된다. 이 음반에서는 특히 클리포드 브라운과 루 도널드슨의 연주를 집중적으로 들어봐야 한다. 맥스 로치(Max Roach)와 5중주 밴드를 구성하기 이전 시기에 녹음된 브라운의 트럼펫 연주는 속주와 발라드에서 아주 멋진 연주를 들려준다. 두 번째 곡인 'Once In A While'에서 브라운의 발라드는 이 음반의 백미라 할 수 있다. 1960년대 이후 펑키 재즈에서 주로 활약한 루 도널드슨의 힘 있고 경쾌한 알토 색소폰 연주도 이 음반에서 놓치지 말아야 한다. 호레이스 실버는 펑키 리듬보다는 비밥에 충실한 연주를 들려주고, 아트 블레이키의 파워풀 드럼은 라이브 연주를 더욱 신명나게 만들어준다.

B면의 'A Night In Tunisia'에서 블레이키의 드럼 솔로로 시작한 후 등장하는 브라운과 도널드슨의 연주는 강렬하게 몰아치는 광풍과 같다. 블레이키의 강렬한 드럼은 하드밥(Hard bop)의 대표 주자답게 감각을 후끈 달아오르게 하고 가슴을 뛰게 만든다.

10인치 음반으로 3장으로 발표되었고, 이후 12인치 2장으로 발매되었다. 1954년 녹음이라 모노 음반을 구해서 듣는 게 좋다. 1967년 리버티사 이후의 1970년대 음반들은 대개 유사 스테레오 음반이기에 제대로 된 연주를 듣기는 어렵다. 일본반으로 구입할 때도 소리가 좌우로 분리된 스테레오보다는 모노반이 좋다. 10인치는 구하기 어렵고 상태가 좋은 음반이 드물기 때문에 12인치 음반으로 들어보길 바란다. (P.106 인터뷰 참고)

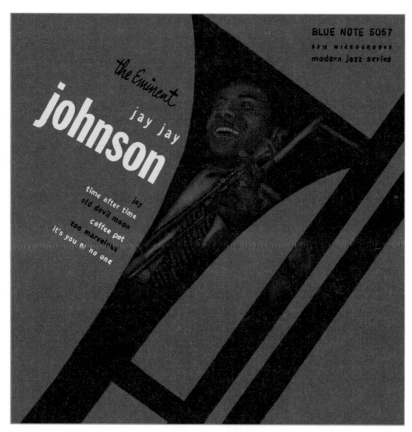

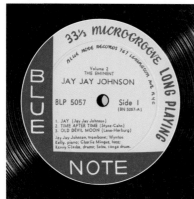 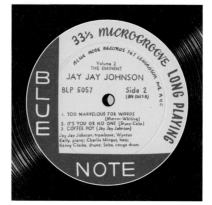

Jay Jay Johnson, The Eminent Jay Jay Johnson Volume 2, Blue Note, 1955

Jay Jay Johnson(trb), Wynton Kelly(p), Charlie Mingus(b), Kenny Clarke(d), Sabu(conga)

재즈에서 트롬본은 솔로 악기로는 많은 제약을 가지고 있다. 소리가 크지 않고 속주가 어려워 주로 스윙 밴드에서 중저역을 담당했다. 스윙 밴드에서 트롬본을 연주하던 제이제이 존슨은 디지 길레스피의 추천으로 젊은 비밥 연주자들과 활동을 시작했고, 찰리 파커와 녹음을 같이하면서 비밥의 새로움과 신선함에 눈을 뜨고 트롬본을 솔로 악기로 발전시켜 나갔다. 솔로로 비밥 재즈 음반들을 발표했고, 백인 트롬보니스트 카이 윈딩(Kai Winding)과 'Jay and Kai'라는 트롬본 듀오 그룹을 결성해서 왕성한 활동을 하면서 대중적으로 큰 인기를 끌게 된다. 이후 존슨은 비밥과 쿨, 스윙 밴드 등 다양한 장르의 재즈를 연주한다. 존슨의 매력은 트롬본으로 힘을 잃지 않고 속주가 가능하다는 것이다. 색소폰, 트럼펫과의 협연에서 전혀 밀림이 없이 대등한 음량과 속도로 연주해서 다양한 조합의 재즈를 들려준다.

존슨의 초기 대표 음반으로 흔히 추천되는 〈The Eminent Jay Jay Johnson〉 음반 중 하나이다. 1953-55년에 10인치 3장(BLP-5027, BLP-5057, BLP-5070)으로 발매되고, 10인치 음반들은 1957년에 12인치 2장(BLP-1505, 1506)으로 재발매된다. 이 음반은 10인치 음반 중 두 번째이며, 존슨만 포함된 5중주 밴드이다.

비밥 재즈를 선도했던 찰스(찰리) 밍거스, 케니 클락이 참여하고 젊은 윈튼 켈리도 가세했다. 뉴욕 출신으로 쿠바 리듬을 선도했던 사부 마르티네즈(Sabu Martinez)가 합류해서, 콩가로 흥겨운 라틴 리듬을 더해준다. 다른 음반들은 트럼펫이나 테너 색소폰이 협연을 하는데, 〈Volume 2〉는 트롬본만 참여해서 존슨의 멋진 솔로 연주를 제대로 감상할 수 있다. 'Too Marvelous For Words', 'Time After Time', 'Old Devil Moon' 등 귀에 익은 스탠더드가 묵직하고 부드러운 존슨의 트롬본과 탄탄한 리듬 세션, 그리고 흥겨운 콩가가 섞이면서 경쾌하게 연주된다. 트럼펫, 색소폰에 비해 제한은 있지만, 나름의 매력적인 음색과 속도로 트롬본만의 달콤하고 부드러운 음색을 만들어내는 존슨의 초기 대표작은 반드시 들어봐야 한다. 10인치로 구해서 듣는 게 좋겠지만, 구입이 쉽지 않으니 12인치 음반으로 구하는 것이 좋다. 1967년 리버티반 이후의 음반들은 대부분 유사 스테레오 음반들이다. 진한 트롬본의 연주를 즐기기엔 좀 부족하기에 가능하다면 모노 음반으로 구해서 들어보길 바란다. (P.190 참고)

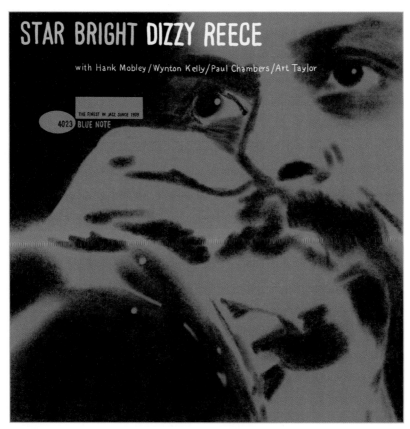

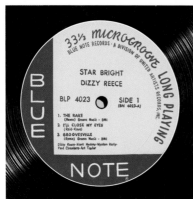
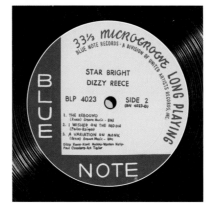

Dizzy Reece, Star Bright, Blue Note, 1960

Dizzy Reece(t), Hank Mobley(ts), Wynton Kelly(p), Paul Chambers(b), Art Taylor(d)

디지 리스는 상대적으로 덜 알려진 트럼페터인데, 자메이카 출신으로 어려서 영국으로 이주했으며 주로 유럽에서 연주 활동을 했다. 그는 점차 런던과 파리에서 이름이 알려지기 시작했고, 1958년에는 연주 여행차 영국을 방문한 도널드 버드, 아트 테일러 등과 함께 첫 번째 블루노트 음반 〈Blues In Trinity〉(Blue Note, 1958)를 녹음했다. 이 음반은 평론가들로부터 상당한 호평을 받고 마일즈 데이비스와 소니 롤린스도 높이 평가했다.

1959년 뉴욕으로 이주했으며, 연주 활동을 이어가게 된다. 이 음반은 디지 리스가 미국으로 건너와서 처음 녹음한 음반이다. 부드러운 테너 색소포니스트 행크 모블리가 참여하고 리듬 섹션에는 윈튼 켈리-폴 챔버스-아트 테일러가 가세해 아주 탄탄한 연주를 들려준다. 스탠더드 2곡, 자작곡 4곡이 수록되어 있다.

첫 곡 'The Rake'는 리스가 작곡했던 영국 영화 〈Nowhere To Go〉 테마곡 중 하나이다. 폴 챔버스의 베이스를 시작으로 재미있는 리듬의 트럼펫-테너 색소폰 합주가 인상적이다. 리스의 솔로 연주는 진한 중역대의 음색이 매력적이며 모블리의 솔로 역시 부드럽고 소울풀한 느낌이 좋다. 피아노-베이스-드럼은 흠잡을 데 없이 정확하고 스윙감이 있는 연주로 뒤를 잘 받쳐준다. 'I'll Close My Eyes'는 역시 트럼펫 연주에 잘 어울리는 곡이다. 탁월한 트럼펫 연주자 블루 미첼(Blue Mitchell)의 연주로 인기가 높은 곡인데, 어느 트럼페터가 연주하더라도 참 사랑스럽고 아름다운 곡이다. 이 곡에서는 행크 모블리의 색소폰 연주까지 들어 있어 약간 느낌은 다르지만, 역시 좋은 연주이다. 자극적이지 않은 리스와 모블리의 조합이 이후에도 비슷하게 잘 이어진다.

이 음반은 원반이 워낙 고가이기 때문에 구할 수 있는 음반 중에서는 1970년대 초반에 발매된 유나이티드 아티스츠(United Artists, UA)사의 모노반이 가장 좋다. 나중에 발매된 중량반이나 일본반도 들을 만하지만, 고역의 개방감은 확실히 원반이 좋다.

재즈 음반 재킷 디자이너와 사진작가

☆★☆

 재즈 음반 재킷의 디자인(Design, D)과 사진(Photography, P)은 연주 못지 않게 중요한 요소이다. 음반사별로 인기 작가들이 있었다. 특히 유명 사진작가들의 작품은 현재 사진집으로 쉽게 구할 수 있다.

ATLANTIC	P	William Claxton, Lee Friedlander
BETHLEHEM	D/P	Burt Goldblatt
BLUE NOTE	D	Reid Miles
	P	Francis Wolff
CLEF, NORGRAN, VERVE	P	Phil Stern, Herman Leonard
	D	David Stone Martin
COLUMBIA	P	Alex Steinweiss, Jim Flora
CONTEMPORARY	D	Catharine Heerman, Robert Guidi
	P	William Claxton
EMARCY	P	Burt Goldblatt, Herman Leonard
PACIFIC	D	William Claxton
	P	Dave Pell
PRESTIGE	D	Reid Miles, Esmond Edwards
	P	Bob Weinstock, Bob Parent
RIVERSIDE	P	Bob Parent, Paul Bacon, Paul Weller
SAVOY	D/P	Burt Goldblatt

1958-59년의 베스트셀러 재즈 앨범

☆★☆

1. My Fair Lady, Shelly Manne and His friends, Contemporary
2. But Not For Me, Ahmad Jamal, Argo
3. Concert By The Sea, Erroll Garner, Columbia
4. Pal Joey, Andre Previn and His Pals, Contemporary
5. Swingin' on Broadway, Jonah Jones quartet, Capitol
6. The Late, Late Show, Dakota Stanton, Capitol
7. Ahmad Jamal, Ahmad Jamal, Argo
8. Ella Fitzgerald Sings the Duke Ellington SongBook, Ella Fitzgerald, Verve
9. Dukes of Dixieland, vol. 3, Audio Fidelity
10. Peter Gunn, Henry Mancini, RCA
11. Muted Jazz, Jonah Jones quartet, Capitol
12. I Want To Live, Gerry Mulligan jazz combo, UA
13. Dave Digs Disney, Dave Brubeck quartet, Columbia
14. Jumpin' With Jonah, Jonah Jones, Capitol
15. The Swining States, Kai Winding, Columbia
16. Swingin' At the Cinema, Jonah Jones, Capitol
17. Brubeck in Europe, Dave Brubeck quartet, Columbia
18. Jazz Impressions Of Eurasia, Dave Brubeck quartet, Columbia
19. Basie, Count Basie, Roulette
20. 77 Sunset Strip, VA, WB

재즈의 황금기인 1958-59년에《빌보드》지가 선정한 베스트셀러 음반 리스트이다. 하드밥의 전성기이지만 실제 재즈팬들이 구입하는 음반들은 듣기 편한 연주가 대부분이다. 캐피톨사 음반이 5장 선정되었고, 스윙 트럼페터인 조나 존스의 인기가 상당히 높았던 것을 알 수 있다. 2번과 13번 음반은 이 책에서 소개하고 있는 음반이다.

CAPITOL

1942년 조니 머서(Johnny Mercer), 버디 드실바(Buddy DeSylva)와 글렌 윌릭스(Glenn
E. Willichs)가 설립했고, 음반 밀매 후 RCA-빅터(RCA-Victor), 데카(Decca), 컬럼비아
(Columbia)사와 함께 메이저 음반회사로 주로 서부의 재즈 음악을 발매했다. 1955년 영
국 EMI가 많은 지분을 차지했고 2012년 유니버설 뮤직 그룹(Universal Music Group)에
인수된다.

1949−53, 모노

(상단) Capitol dome 로고, White 링, 10인치

(하단) LONG PLAYING MICROGROOVE

　　　　다양한 색깔의 라벨

1954−56, 모노

(상단) Capitol dome 로고, White 링, 10인치

　　　　KENTON JAZZ PRESENTS

(하단) LONG PLAYING

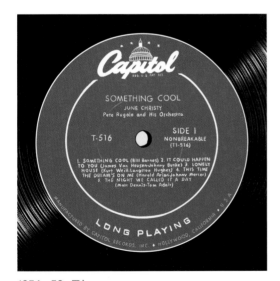

1954−56, 모노

Blue Green 라벨

(상단) Capitol dome 로고, White 링

(하단) LONG PLAYING

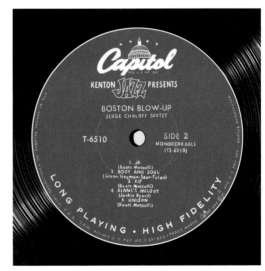

1955−56, 모노

Blue Green 라벨

(상단) Capitol dome 로고, KENTON JAZZ PRESENTS

(하단) LONG PLAYING HIGH FIDELITY

1957-58, 모노

Blue Green 라벨

상단 Capitol dome 로고

하단 LONG PLAYING

1959-62, 모노

Black 라벨, 레인보우 링

좌측 Oval Capitol Records 로고

　　　 LONG PLAYING HIGH FIDELITY

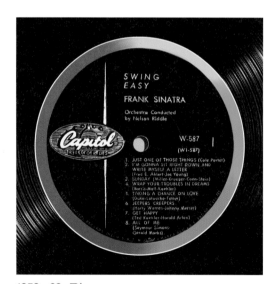

1959-62, 모노

Black 라벨, 레인보우 링

좌측 Oval Capitol Records 로고, White 라인

1962-69, 스테레오

Black 라벨, 레인보우 링

상단 Oval Capitol Records 로고

1962-64, 스테레오

Gold 라벨

상단 Capitol dome 로고, Dimensions in Jazz

1969-72, 스테레오

Green 라벨

상단 타깃 로고

1972-76, 스테레오

Yellow 라벨

하단 레드 Capitol 로고

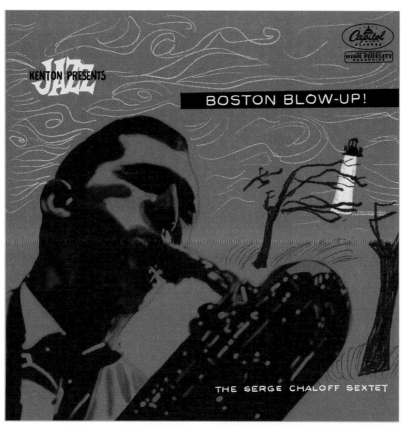

Serge Chaloff, Boston Blow−Up!, Capitol, 1955

Serge Chaloff(bs), Boots Mussulli(as), Herb Pomeroy(t), Ray Santisi(p), Everett Evans(b), Jimmy Zitano(d)

쿨 재즈 바리톤 색소포니스트 중 밥 고든(Bob Gordon)은 27세에, 서지 샬로프는 34세에 사망하면서 많은 팬들에게 아쉬움을 주었다. 서지 샬로프는 보스턴 출신으로 비밥 재즈가 왕성했던 지역에서 태어나 자연스레 비밥 연주에 익숙해졌다. 그는 우디 허먼(Woody Herman) 밴드에서 'Four Brothers Band'(서지 샬로프, 스탄 게츠Stan Getz, 주트 심스Zoot Sims, 허비 스튜어드Herbie Steward)로 큰 인기를 끌었다. 이후 1953년까지 약물과 알코올 중독에 빠져 연주 활동을 쉬게 된다. 1953년 복귀하면서 발표한 음반 〈The Fable of Mabel〉(Storyville, 1953)이 크게 성공하지만, 다시 마약에 빠지면서 헤매게 된다.

1955년에 비로소 마약에서 벗어나 연주를 시작하면서 녹음한 것이 바로 이 음반이다. 연주자 겸 편곡자로 활동하던 부츠 무슬리(알토 색소폰), 허브 포메로이(트럼펫)가 참여하면서 그들의 곡들과 스탠더드곡을 연주했다. 서지 샬로프는 바리톤 색소포니스트 중 가장 깊고 진한 연주로 인기가 높았던 만큼, 이 음반에서도 바닥을 울리는 깊은 비브라토를 느껴볼 수 있다. 이 음반의 백미는 'Body And Soul', 'What's New' 두 곡인데 재즈 스탠더드로 많은 연주자들이 녹음했던 곡이다. 샬로프의 공기가 꽉 찬 바리톤 색소폰을 들어보면 그가 얼마나 멋진 연주자인지 바로 느낄 수 있다. 테너 색소폰의 발라드 연주 최강자인 벤 웹스터(Ben Webster)의 진한 연주에 깊은 저역을 더해 놓은 느낌이다. 발라드 두 곡만으로도 이 음반은 충분한 소장가치가 있다. 나머지 무슬리와 포메로이의 곡들은 중간 템포의 곡들로 바리톤-트럼펫-알토 색소폰으로 이어지는 관악기의 화려한 연주를 들을 수 있다. 쿨 재즈 대표 음반 중 하나인 아트 페퍼(Art pepper)의 〈Plus Eleven〉(Contemporary, 1959) 음반과 비슷한 느낌으로 아주 신나고 화려한 연주다.

이 음반의 발표 이후 그는 많은 평론가들과 잡지로부터 최고의 찬사를 받으며 부활했다. 1956년 발표한 4중주 음반 〈Blue Serge〉(Capitol, 1956)가 서지 샬로프를 대표하는 음반이다. 팬과 평론가에게 최고의 평가를 받는 음반으로 반드시 들어봐야 한다. 초기 음반으로 들어보면 캐피톨 음반의 음질이 얼마나 좋은지 알 수 있다. 〈Blue Serge〉 음반이 고가이니, 서지 샬로프를 제대로 느껴볼 수 있는 대안으로 이 음반이 아주 좋다.

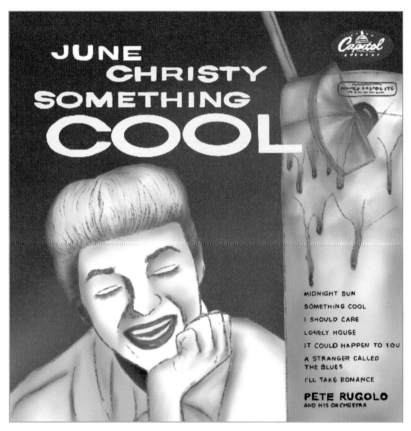

June Christy, Something Cool, Capitol, 1954

June Christy(vo), Pete Rugolo and His Orchestra

백인 여성 보컬 중 가장 인기반을 꼽으라면 아마도 헬렌 메릴(Helen Merill)의 엠아시(EmArcy) 음반과 이 음반일 것이다. 재킷에 있는 "Cool"이라는 단어가 주는 신선함과 크리스티의 허스키하면서 차분한 음색이 너무나도 잘 어울린다. 1954년 쿨 재즈가 각광받던 시점에 재즈 보컬에서도 쿨 보컬이 등장한 것이 상승 효과를 가져와서 더 높은 인기를 끌었다. 이 음반은 발매 당시 Top 20 차트에 올랐다. 이후 추가곡을 포함해서 12인치로, 1959년에는 스테레오로도 발매된다.

쥬 크리스티는 1940년대 최고의 밴드였던 스탄 켄튼 밴드에서 가수로 활동하면서 많은 인기곡을 불렀다. 밀리언셀러를 기록한 'Tampico'는 크리스티와 켄튼 밴드를 대표하는 곡이다. 이후 솔로로 독립하고 피트 루골로(Pete Rugolo) 밴드와 함께 음반을 발매하기 시작한다. 이 음반의 큰 성공에 힘입어 이후 발표한 캐피톨사의 다른 음반들도 대부분 많은 인기를 끌었다. 쿨 재즈 색소포니스트이자 편곡자로 활동했던 남편 밥 쿠퍼(Bob Cooper)가 연주와 편곡에 참여했다.

'Something Cool', 'I Should Care', 'It Could Happen To You', 'I'll Take Romance' 등 대부분의 곡에서 크리스티의 허스키한 음색과 루골로의 잔잔하면서 부드러운 편곡은 "쿨"한 느낌을 잘 전해주며, 이 음반의 성공에 큰 역할을 했다. 이 음반은 가능하다면 10인치 음반으로 구해서 들어보길 권한다. 10인치로 깨끗한 음반을 구하기가 쉽지 않다면 12인치 초기반으로 구해서 들어보는 것도 좋다. 인기반이다 보니 발매 버전이 많지만, 초기 모노반으로 들어보면 크리스티의 음성을 더 진하게 들을 수 있다.

COLUMBIA

1888년에 설립된 가장 오래된 음반사다. 1940년대부터 고음질 녹음을 시도했고 1948
년 LP(Long Playing)를 처음으로 발매했다. 1961년 CBS 레코드(CBS Records)로 바뀐다.

매트릭스 번호 확인

1. 음반의 라벨 옆을 보면 음반번호가 적혀 있다. 위 음반은 마일즈 데이비스의 〈Kind of Blue〉 음반으로, 매트릭스에 음반번호 'XLP 47324'와 함께 '1B'가 표기되어 있다.

2. 여러 자료를 종합해보면 컬럼비아사는 당시 미국 내 여러 지역의 공장에서 음반을 제작했다.

 1 A&B – Pitman, N.J.

 1 C&D – Terre Haure, Indianapolis

 1 E&F – Santa Maria, CA

 매트릭스에 해당 번호가 기입되어 있다면 '초반'으로 판단할 수 있다.

 이외의 번호는 위 음반의 두 번째 이후 제작 음반으로 보면 된다.

 사진의 음반은 '1B'이므로 Pitman, N.J. 공장에서 제작된 초반이다.

3. 앞면과 뒷면의 번호가 차이가 많이 나는 경우가 흔한데, 아직까지는 명확한 이유가 알려져 있지 않다.
 예를 들어 1A/2AC인 경우 앞면과 뒷면의 래커 번호가 왜 차이가 큰지 명확하지 않다.

4. 컬럼비아 음반은 대중적으로 인기가 높고 판매량이 많았던 음반이 많아 매트릭스 번호가 아주 다양하다. 좀 더 초기반을 구한다면 매트릭스 번호를 확인하고 1A∼1F까지의 번호를 구입하는 게 좋다.

5. 컬럼비아 음반은 1960년대에 제작한 '2 Eye' 음반까지는 음질이 우수한 편이다. '6 Eye'가 더 좋겠지만 상태와 가격을 고려하면 '2 Eye' 음반이 좋은 선택이 될 수 있다.

1951−54, 모노
Black 라벨, DG
하단 LONG PLAYING MICROGROOVE

1954−56, 모노
Red 라벨, DG
하단 LONG PLAYING

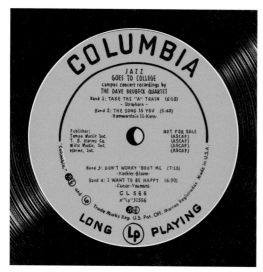

1954−56, 모노
White 라벨, 데모반, DG
하단 LONG PLAYING

1956−61, 모노
Red 라벨, DG
상단 White COLUMBIA
좌, 우 6 Eye 로고

1956–61, 모노

White 라벨, DG, 데모반

상단 Red COLUMBIA

좌, 우 6 Eye 로고

1956–61, 모노

Red 라벨, DG

상단 White COLUMBIA

좌, 우 6 Eye 로고

데모반, DEMONSTRATION RECORD, NOT FOR SALE

1958–61, 스테레오

Red 라벨, DG

상단 STEREO FIDELITY, 화살표

좌, 우 6 Eye 로고

하단 White COLUMBIA

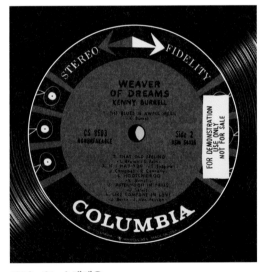

1958–61, 스테레오

Red 라벨, 데모반, DG

상단 STEREO FIDELITY, 화살표

좌, 우 6 Eye 로고

하단 White COLUMBIA

1961–62, 모노
Red 라벨, no DG
상단 White COLUMBIA, 아래에 CBS
좌, 우 6 Eye 로고

1961–62, 스테레오
Red 라벨, no DG
상단 STEREO FIDELITY, 화살표 내 CBS
좌, 우 6 Eye 로고
하단 White COLUMBIA

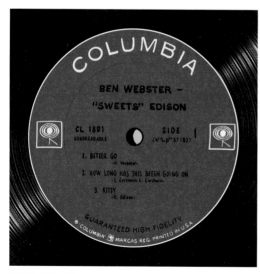

1962–63, 모노
Red 라벨, no DG
상단 White COLUMBIA
좌, 우 2 Eye 로고
하단 Black GUARANTEED HIGH FIDELITY

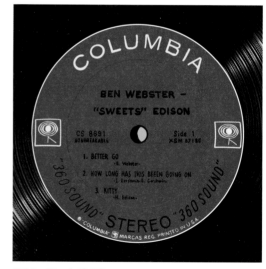

1962–63, 스테레오
Red 라벨, no DG
상단 White COLUMBIA
좌, 우 2 Eye 로고
하단 Black "360 SOUND" STEREO "360 SOUND"

1963, 스테레오

Red 라벨

상단 White COLUMBIA

좌, 우 2 Eye 로고

하단 Black "360 SOUND", "360 SOUND"

Black 화살표, STEREO

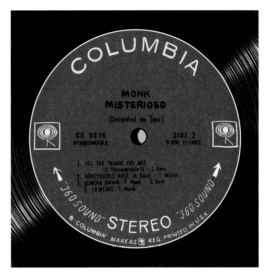

1963-70, 스테레오

Red 라벨

상단 White COLUMBIA

좌, 우 2 Eye 로고

하단 White "360 SOUND", "360 SOUND"

White 화살표, STEREO

1970년 이후, 스테레오

Red 라벨

Yellow COLUMBIA와 로고 링

CS **** 번호

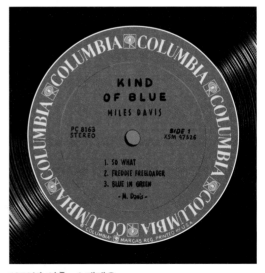

1970년 이후, 스테레오

Red 라벨

Yellow COLUMBIA와 로고 링

PC **** 번호, STEREO

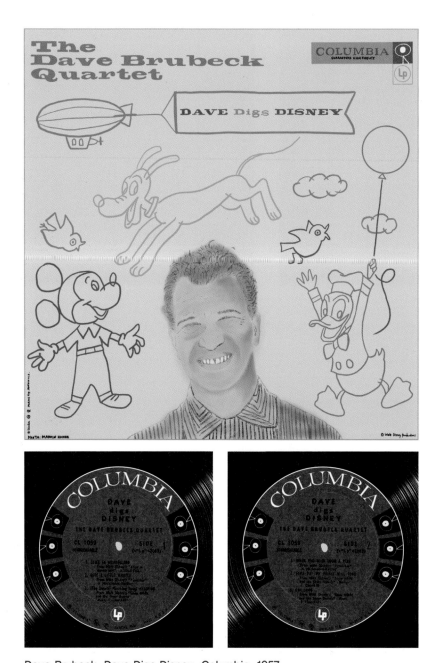

Dave Brubeck, Dave Digs Disney, Columbia, 1957

Dave Brubeck(p), Paul Desmond(as), Norman Bates(b), Joe Morello(d)

1957년 여름에 데이브 브루벡과 폴 데즈먼드는 월트 디즈니의 만화 주제곡 중 유명한 곡들로 구성된 음반을 만들기로 했다. 소니사에 따르면 이 음반은 〈Time Out〉(Columbia, 1959) 다음으로 중요한 음반이라고 한다. 녹음은 3번에 걸쳐서 이루어졌는데, 1957년 6월과 8월에 뉴욕, LA 그리고 다시 뉴욕에서 녹음되었다. 모노 음반이 먼저 발매되었고 6개월 후 스테레오반이 발매되었지만 큰 인기가 없었다.

브루벡과 데즈먼드는 1950년대 초반부터 몇 개의 디즈니 곡을 연주하고 있었다. 브루벡은 디즈니랜드가 개장하기 전에 아이들을 데려가서 영화를 보았던 기억 덕에 디즈니의 재미있는 영상과 음악을 좋아했다. 아이들과 즐거운 시간을 보낸 후 기분이 좋아서, 조지 아버키언(George Avakian)에게 전화해서 디즈니 곡들로 앨범을 만드는 게 좋겠다는 생각을 전했다.

요즘은 디즈니 곡의 재즈 편곡이 그리 놀라운 일은 아니다. 하지만 1950년대에는 어떤 연주자도 디즈니 영화 주제곡으로 연주를 하지 않았다. 디즈니의 비현실적인 상황이 재즈와는 어울리지 않았기 때문이다. 스윙 시대에 빅밴드가 'Mickey Mouse'를 연주하긴 했지만, 디즈니 곡을 제대로 처음으로 연주한 것은 데이브 브루벡 콰르텟이다. 브루벡은 1952년 팬터시(Fantasy)사에서 처음으로 'Alice In Wonderland'와 'Give A Little Whistle'을 녹음했다. 각 연주는 부드럽게 감싼다기보다는 힘차고 강렬하게 연주되었다. 빌 에반스와 마일스 데이비스가 뒤를 이었고 나중에 존 콜트레인도 'My Favorite Things'와 'Chim Chim Cheree'를 녹음했다.

제작자 조지 아버키언은 이렇게 회고한다.

"디즈니 주제는 데이브의 아이디어였어요. 나에게 전화해서 무엇을 하고 싶은지 이야기했을 때 놀랐어요. 데이브에게는 곡이 있었고 5인조 밴드는 연주 여행을 하고 있었어요. 알다시피 데이브와 폴은 유머 감각이 좋았지요. 내가 제작한 가장 쉬운 작업 중 하나였어요. 음반이 나왔을 때 사람들은 '데이브가 디즈니를 녹음한 거야?'라고 이야기했어요. 유추하건대 앨범의 원래 주제는 데이브가 초기에 하려고 했던 것처럼 진지하지는 않았고 다소 진부하고 유치했지요. 데이브는 디즈니 노래집을 이용하면서 시대를 앞서가고 있었던 거예요. 그 이후 얼마나 많은 연주자들이 똑같이 그를 따라 하고 있는지를 보세요."

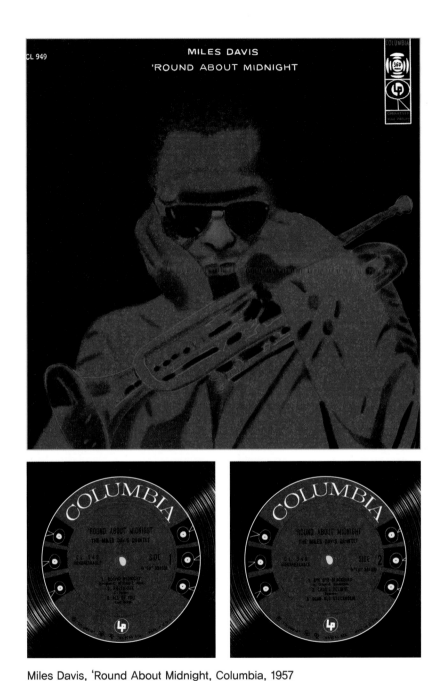

Miles Davis, 'Round About Midnight, Columbia, 1957

Miles Davis(t), John Coltrane(ts), Red Garland(p), Paul Chambers(b), Philly Joe Jones(d)

마일즈 데이비스를 제대로 이해하려면 다양한 스타일의 음반들을 들어봐야 한다. 비밥 태동기에 찰리 파커와 함께했던 시기, 서부의 백인 연주자들과 함께했던 〈The Birth of the Cool〉, 1950년대 초기 프레스티지 시기, 존 콜트레인이 함께한 5중주의 컬럼비아 시기, 1960년대 웨인 쇼터(Wayne Shorter)나 조지 콜맨(George Coleman)이 함께한 포스트 밥 시기, 1960년대 후반 등장한 퓨전 재즈 시기까지 재즈의 흐름에는 항상 마일즈 데이비스가 있었다.

밥 재즈가 가장 화려한 조명을 받았던 1950년대 중반 프레스티지사에서 발매한 음반들은 밥 재즈를 대표하는 음반이다. 마약 중독에서 벗어나 화려한 조명을 받기 시작한 것이 1955년에 있었던 뉴포트(Newport) 재즈페스티벌이다. 컬럼비아사의 조지 아버키언과 계약을 맺고 1955년 10월 26일에 'Ah-Leu-Cha'를 녹음했다. 1956년 6월 5일에 'Bye Bye Blackbird', 'Tadd's Delight', 'Dear Old Stockholm' 3곡을, 1956년 9월 10일에 'All Of You', 'Round About Midnight' 2곡을 녹음했다. 하지만 프레스티지사와 계약이 만료되지 않고 발매해야 할 음반이 남아 있어, 1956년 5월 11일과 10월 26일 마라톤 세션으로 4장의 음반(〈Relaxin'〉, 〈Workin'〉, 〈Cookin'〉과 〈Steamin'〉)을 연속해서 녹음했다. 이후 1957년 3월 4일에 컬럼비아사에서의 첫 번째 음반이 발매되었다.

첫 곡 'Round About Midnight'는 이 음반의 백미이고 1950년대 재즈를 대표하는 곡 중 하나다. 디지 길레스피의 영향을 받았지만, 데이비스는 밥 재즈와 쿨 재즈를 잘 접목시켜 자신의 스타일을 찾았다. 어린 시절 트럼펫 우상이었던 로이 엘드리지(Roy Eldridge)의 가녀린 뮤트(Mute) 트럼펫에 본인만의 쿨한 분위기를 잘 접목해서 다른 트럼페터와는 차별화된 뮤트 트럼펫 연주를 한다. 가녀리지만 날카롭지 않고 속주보다는 여백이 있는 잔잔한 연주로 사람들을 차분하게 만든다. 존 콜트레인의 테너 색소폰 연주는 프레스티지사 시기보다 차분하게 진행된다. 리듬 파트는 부족함 없이 트럼펫-테너 색소폰을 뒷받침한다. 'All Of You', 'Dear Old Stockholm'에서 데이비스의 뮤트 트럼펫을 한 번 더 감상할 수 있다. 마일즈 데이비스의 가장 왕성한 컬럼비아 시기의 포문을 여는 대표 음반으로, 재즈 팬이라면 반드시 소장해야 할 음반이다. 데이비스의 뮤트 트럼펫 연주를 제대로 들어보려면 최소한 컬럼비아사의 '2 Eye' 음반으로 들어야 한다.

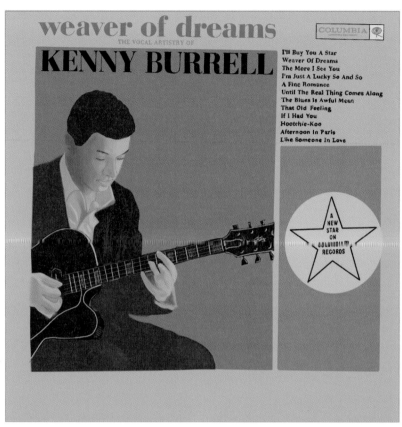

Kenny Burrell, Weaver Of Dreams, Columbia, 1961

Kenny Burrell(g, vo), Bobby Jaspar(ts, fl), Tommy Flanagan(p), Joe Benjamin(b), Wendell Marshall(b), Bill English(d), Bobby Donaldson(d)

많은 재즈 기타리스트 중 오랜 기간 활동을 하면서 꾸준히 팬들과 뮤지션들로부터 사랑을 받아온 연주자가 바로 케니 버렐일 것이다. 블루스에 기반한 진하고 담백한 연주로 사랑을 받았던 버렐은 놀랍게도 노래도 자주 불렀다. 뉴욕에 위치한 빌리지 뱅가드(Village Vanguard)와 베이슨 스트리트 이스트(Basin Street East) 같은 유명 재즈클럽에서 트리오로 활동하면서 기타 연주뿐만 아니라 노래로도 꽤 인기가 있었다.

이 앨범도 그 연장선상에 있는 음반이다. 1961년에 녹음된 음반으로 담백하고 편안하게 부르는 버렐의 노래를 감상할 수 있다. 버렐의 자작곡이 2곡, 나머지 10곡은 스탠더드곡이다. 4중주로 구성된 곡과 바비 재스퍼의 부드러운 테너 색소폰과 플루트가 포함된 5중주 곡이 섞여 있다. 특히 토미 플래너건의 스윙감 있고 경쾌한 피아노 연주가 무척 인상적이다. 노래를 유려하게 잘한다고 볼 수는 없지만, 버렐의 팬으로서 그의 기타와 노래를 동시에 들을 수 있다는 것은 기쁜 일이다.

케니 버렐은 100장이 넘는 리더작과 500회 이상의 음반 세션으로 바쁜 시간을 보냈다. 〈Midnight Blue〉, 〈Guitar Forms〉, 〈Kenny Burrell and John Coltrane〉 등 유명 음반들이 많이 떠오르지만, 이 앨범은 특이하게 직접 노래를 부르기에 소중한 가치가 있다. 컬럼비아사라서 음질은 모노든 스테레오든 좋으니 초기반을 구하면 된다.

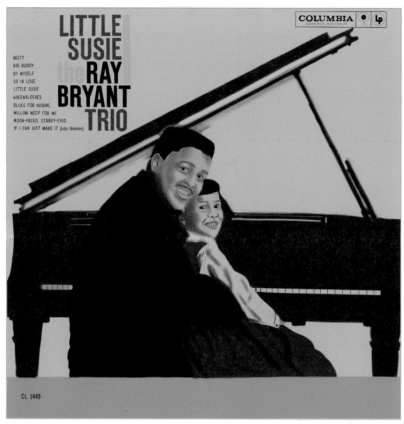

Ray Bryant, Little Susie, Columbia, 1960

Ray Bryant(p), Tommy Bryant(b), Oliver Jackson(d), Eddie Locke(d)

레이 브라이언트는 블루스, 가스펠, 소울풍의 피아노 연주를 들려주었던 밥 피아니스트다. 수많은 비밥 연주자들의 세션에 참여했고, 1950년대 후반 트리오로 리더 음반을 몇 장 발표했다. 1960년에 발표한 'Little Susie (part 4)'가 빌보드 차트 12위까지 오르면서 빅 히트곡이 된다. "수지"는 재킷에 보이는 브라이언트의 딸 이름이다. 귀여운 수지를 생각 나게 하는 밝고 신나는 곡이다. 이후 레이는 'Con Alma', 'Madison Time' 등 연이어 히트곡을 작곡하면서 대중적인 인기 피아니스트가 된다. 밥에 기초하지만 리듬 앤 블루스, 가스펠 리듬을 가미해서 어렵지 않고 편하게 들을 수 있게 연주한 것이 브라이언트의 인기 비결이다.

이 앨범은 1960년 발매된 레이 브라이언트의 컬럼비아사 데뷔 음반이다. 히트곡 'Little Susie'가 타이틀곡이며 자작곡이 2곡 포함되어 있고 나머지 곡들은 스탠더드곡이다. 동생 토미 브라이언트가 베이스로 참여했다. 'Willow Weep For Me', 'Greensleeves', 'Misty', 'By Myself' 등 귀에 익숙한 곡들이 브라이언트의 손을 통해 어떻게 변화하는지 들어보는 재 미가 있다. 컬럼비아사의 피아노 녹음은 음질이 아주 좋은데, 데이브 브루벡, 텔로니어스 몽크 등 피아노 연주 앨범을 들어보면 타건의 울림과 진동이 다른 레이블과 비교해서 탁월하게 좋다. 브라이언트의 음반도 좋은 음질의 초기반을 저렴한 가격에 구입할 수 있다. 이후 발매한 〈Madison Time〉, 〈Con Alma〉도 충분히 들어볼 만한 가치가 있는 음반들이다.

CONTEMPORARY

레스터 코닉(Lester Koenig)이 1951년에 설립했고, LA에 기반을 두었으며 퍼시픽 재즈 (Pacific Jazz) 레이블과 함께 웨스트 코스트 재즈 위주의 음반을 발매하는 대표 회사가 되었다. 유명한 로이 두넌(Roy DuNann)이라는 엔지니어의 능력에 힘입어 음질 좋은 음반들을 발매했다. 1956년 스테레오 음반을 발매하면서 스테레오 레코즈(STEREO RECORDS) 를 자회사로 설립했다. 1984년 팬터시사로 매각된다.

★ CONTEMPORARY 레이블 알아보기 ★

CONTEMPORARY를 배워보자

1. 매트릭스 번호

1) 모노 – LKL로 시작, 스테레오 – LKS로 시작

2) 'D' – mother/stamper 코드, D1은 음반 제작 시 사용한 첫 번째 mother/stamper set를 의미한다.

3) D7, D8, D9처럼 높은 숫자는 음반이 많이 제작되었거나 1970–80년대에 제작된 음반을 의미한다.

4) 각인은 모두 기계 각인으로 되어 있다.

2. 'H' 각인

음반이 주로 RCA Hollywood 공장에서 제작되어 'H'가 각인되어 있다.

3. Monarch Contemporary Reissues (1976–84)

1976년 할리우드 공장이 문을 닫고 Monarch Record Mfg. L.A.로 이전한다.
이후 제작된 리이슈 음반은 수기 각인으로 바뀐다.

4. 음반 무게 (재킷 뒷면 주소)

1) Los Angeles 46 (1955–63) : 149gm

2) 90069 California (1963–79) : 120gm

3) P.O. Box 2628 (1979–84) : 112gm

5. 재킷 뒷면 글자 색

연주자 및 음반 제목, 곡명 소개 박스 등이 Red, Blue, Green 등 다양한 컬러로 되어 있는 음반이 Black으로 되어 있는 음반보다 먼저 발매되었다.

6. 영국반

VMGT 각인 (모노), ZMGT 각인 (스테레오)

CONTEMPORARY

재킷 뒷면 주소

1955–58: C3500–3560
CONTEMPORARY RECORDS LOS ANGELES 46, CALIFORNIA

1958–59: S7001–7030
STEREO RECORDS LOS ANGELES 46, CALIFORNIA

1959–63: M3561–M3624
CONTEMPORARY RECORDS INC., LOS ANGELES 46, CALIF
CR 로고, 하단에 녹음 테이터 기록, 'MONOPHONIC'

1959–63: S7519–7608
CONTEMPORARY RECORDS INC., LOS ANGELES 46, CALIF
CR 로고 상단에 녹음 테이터 기록, 'STEREOPHONIC'

1963–79: Contemporary Records INC., LOS ANGELES, CALIFORNIA 90069

1979–84: CONTEMPORARY RECORDS INC., P.O.BOX 2628 LOS ANGELES, CALIFORNIA 90028

1984–: FANTASY INC., TENTH AND PARKER, BERKLEY, C.A. 94710

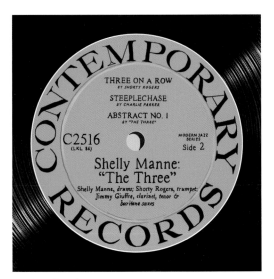

1953-58, 모노
Yellow 라벨, DG, 10인치
C 2500 번호

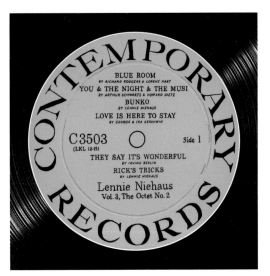

1953-58, 모노
Yellow 라벨, DG
C 3500 번호

1953-58, 모노
Yellow 라벨, DG
C 3500 번호, 데모반

1960, 모노
Yellow 라벨, DG
M 3500 번호
하단 CR 로고

1960, 모노
White 라벨, DG
M 3500 번호, 데모반

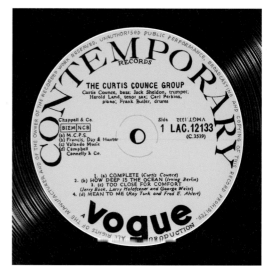

1955, 모노
Yellow 라벨, DG, 영국반
하단 VOGUE

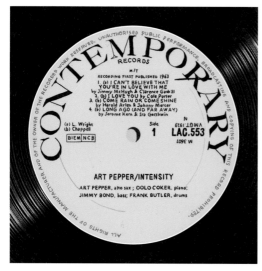

1960년대, 모노
Yellow 라벨, DG
영국반

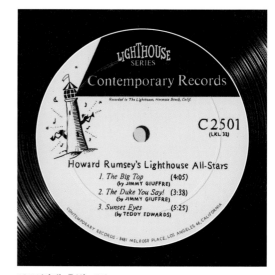

1950년대 초반, 모노
Yellow 라벨, DG
Lighthouse 시리즈, 10인치
C 2500 번호

1950년대 초반, 모노
Yellow 라벨, DG
Lighthouse 시리즈
C 3500 번호

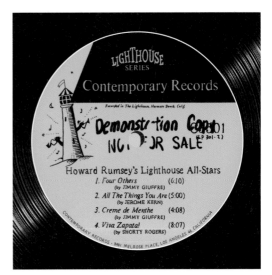

1950년대 초반, 모노
Yellow 라벨, DG
Lighthouse 시리즈, 데모반
C 3500 번호

1957–58, 스테레오
Black 라벨, DG
S 7000 번호
🔵상단 STEREO RECORDS
🔵하단 녹음 정보, STEREO RECORDS, 8481 MELROSE PL.

1958–62, 스테레오
Black 라벨, DG
S 7500 번호
🔵상단 CONTEMPORARY RECORDS
🔵우측 STEREO 박스
🔵하단 CR 로고

1960년대, 스테레오

Green 라벨, DG

S 7500 번호

상단 CONTEMPORARY RECORDS

우측 STEREO 박스

하단 CR 로고

1962년 이후, 스테레오

Black 라벨, DG

S 7600 번호

상단 CONTEMPORARY RECORDS

좌측 STEREO

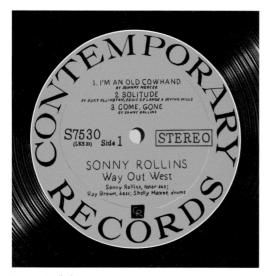

1970, 스테레오

Yellow 라벨, no DG

S 7500 번호, 재발매반

상단 CONTEMPORARY RECORDS

우측 STEREO 박스

하단 CR 로고

1970−78, 스테레오

Yellow 라벨, no DG

S 7600 번호

상단 CONTEMPORARY RECORDS

좌측 STEREO

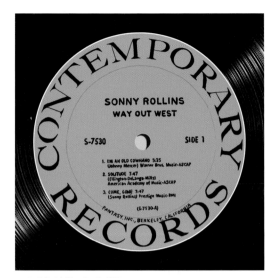

1984년 이후, 스테레오
Yellow 라벨, no DG
S 7500 번호
상단 CONTEMPORARY RECORDS
하단 FANTASY INC, BERKELEY, CALIFORNIA

1960년대, 모노, 일본반
Yellow 라벨, no DG
상단 LONDON CONTEMPORARY
하단 KING RECORD JAPAN

1970−80, 일본반
Black 라벨, no DG
상단 CONTEMPORARY RECORDS
　　　 KING RECORD CO., LTD TOKYO, JAPAN

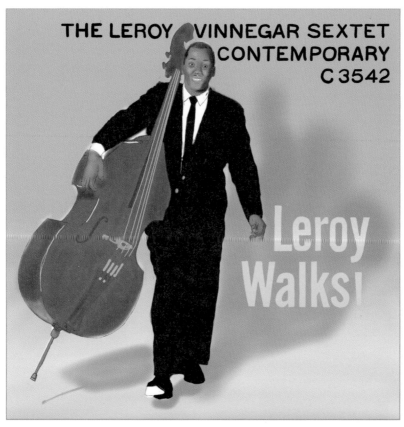

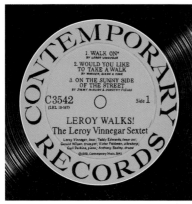 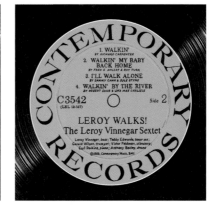

Leroy Vinnegar, Leroy Walks!, Contemporary, 1958

Leroy Vinnegar(b), Gerald Wilson(t), Teddy Edwards(ts), Victor Feldman(vib),
Carl Perkins(p), Tony Bazley(d)

재즈 베이스의 중요한 역할은 리듬 파트에서 정확한 박자로 전체적인 흐름을 조율해주는 것이다. 가장 기본적 요소가 바로 4박자에 맞춰 걸어가는 것처럼 연주하는 '워킹 리듬(Walkin' Rhythm)'이다. 1930-40년대 스윙 시대 베이스의 기본도 바로 '워킹 베이스'였다. 베이스 솔로는 악기 소리의 한계로 인해 제약이 많았다. 그러나 1950년대 비밥 시대가 도래하면서 베이스도 솔로 악기로서 서서히 전면에 등장하게 된다. 폴 챔버스, 레이 브라운(Ray Brown), 레드 미첼(Red Mitchell), 더그 왓킨스(Doug Watkins), 커티스 카운스(Curtis Counce) 등 많은 베이시스트들이 활약했는데, 르로이 비네거는 흑인이지만 서부에서 쿨재즈 연주자들과 주로 활동했다. 대표적인 워킹 베이시스트가 바로 르로이 비네거다.

이 앨범은 1958년에 발표한 그의 대표작으로 트럼펫과 테너 색소폰이 포함된 6중주 연주를 담고 있다. 영국 태생의 빅터 펠드먼이 비브라폰 주자로 참여했으며, 같은 인디애나폴리스 출신의 친구 칼 퍼킨스가 피아노를, 토니 베이즐리가 드럼을 연주했다. "르로이가 걸어간다!"를 제목으로 삼은 만큼 비네거의 워킹 베이스를 제대로 감상해볼 수 있다.

총 7곡 중 'On The Sunny Side Of The Street'를 제외하고 모든 곡목에 'Walk'를 붙였을 정도이다. 첫 곡 'Walk on'은 비네거의 자작곡인데, 그의 베이스를 시작으로 뮤트 트럼펫과 테너 색소폰이 뒤를 이으면서 서서히 워킹 베이스가 시작된다. 전체적으로 밝고 스윙감이 좋은 연주로 트럼펫과 색소폰이 전면에 나서지 않은 채 비네거의 베이스를 충실히 보좌해주는 느낌이다. 칼 퍼킨스의 힘찬 피아노 역시 베이스 워킹과 훌륭한 조화를 이룬다. 비네거는 강하고 깊은 솔로 연주를 자랑하기보다는 자신의 장점인 워킹 베이스에 충실한데, 듣다보면 이것이 진정한 베이스 워킹임을 느낄 수 있다. 두 번째 곡 'Would You Like To Take A Walk'에선 빅터 펠드먼의 비브라폰이 곡을 이끌어간다. 역시 자극적이지 않은 톤으로 담백하게 청자에게 말을 걸어오는 기분이다. "좀 같이 걸을래요?"

베이스를 대표하는 음반 중 놓치지 말아야 할 필청반으로 추천하고 싶다. 컨템포러리 사의 명엔지니어였던 로이 두넌의 녹음 덕분에 각 악기의 소리가 명확하고 부드럽게 조화를 이루고 있어 음질도 일품이다. 1970년대 재반이나 일본반으로 구해도 아주 좋은 음질로 감상할 수 있다.

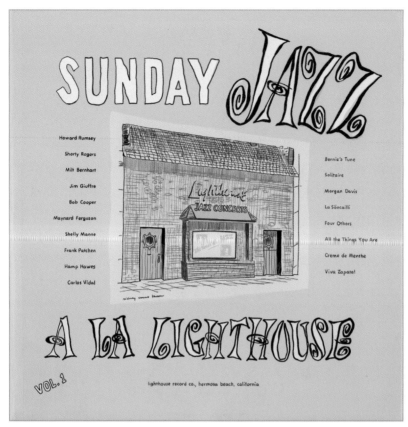

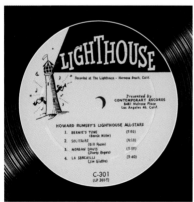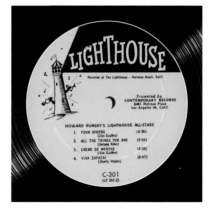

Howard Rumsey, Sunday Jazz A LA Lighthouse, Contemporary, 1953

Howard Rumsey(b), Bob Cooper(ts), Jimmy Giuffre(ts), Maynard Ferguson(t), Shorty Rogers(t), Milt Bernhart(trb), Frank Patchen(p), Hampton Hawes(p), Shelly Manne(d), Carlos Vidal(conga)

쿨 재즈는 웨스트 코스트 재즈와 유사한 의미로 사용된다. 캘리포니아를 거점으로 백인을 중심으로 한 재즈를 말한다. 쿨 재즈에서 빼놓을 수 없는 연주자가 바로 베이시스트 하워드 럼지다. LA의 허모사 해변에 위치한 라이브클럽인 라이트하우스(Lighthouse)는 재즈 연주로 유명한 곳이었다. 1950년대 초반 하워드 럼지는 라이트하우스에서 연주되는 라이브 연주를 음반으로 녹음하려고 했다. 1년 내내 연중 무휴로 라이트하우스에서는 오후 2시부터 새벽 2시까지 끊임없이 재즈 콘서트가 진행되었다. 1950년대 서부에서 주로 활동하던 백인 연주자들이 라이브 연주를 위해서 모여들기 시작했고, 이 음반을 시작으로 몇 년 동안 멋진 쿨 재즈 라이브 음반을 발표하게 된다.

이 음반은 1953년에 녹음된 라이브 연주를 담고 있는데, 테너 색소폰에 밥 쿠퍼와 지미 주프리, 트럼펫에 메이너드 퍼거슨과 쇼티 로저스, 피아노에 햄프턴 호스, 드럼에 셸리 맨 등 이후 서부의 쿨 재즈계에서 왕성한 활동을 한 연주자들이 다 모여 있다.

수록곡은 연주자이자 작곡자, 편곡자로 활동했던 쇼티 로저스와 지미 주프리의 곡들로 구성되어 있다. 각 연주자의 협연도 좋고 라이브답게 관객들의 호응도 잘 어울린다. 다만 1950년대 초기의 라이브 녹음이라 음질이 좋은 편은 아니다. 가능하면 초기반으로 듣는 게 좋은데, 10인치 음반도 있으니 한번 구해보길 권한다. 이 음반이 마음에 든다면 약 10장 정도의 "라이트하우스 시리즈" 음반이 있으니 도전해보는 것도 좋다. (P.176 참고)

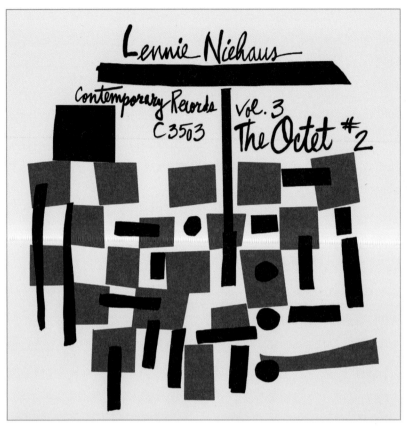

Lennie Niehaus, Vol. 3, The Octet #2, Contemporary, 1955

Lennie Niehaus(as), Jimmy Giuffre(bs), Stu Williamson(t), Bob Enevoldson(trb),

Bill Holman(ts), Pete Jolly(p), Monty Budwig(b), Shelly Manne(d)

레니 니하우스는 알토 색소포니스트이자 작곡자, 편곡자였고 나중에는 TV 프로그램, 영화음악까지 작업하며 다양한 영역에서 활동했던 음악가이다. 스탄 켄튼 밴드에서 알토 색소폰 연주와 편곡을 담당했다. 이후 솔로로 1954년부터 컨템포러리사에서 몇 장의 음반을 발매했는데, 이 음반들로 레니 니하우스의 진면목을 들어볼 수 있다. 5중주, 6중주, 8중주 및 현악 밴드 등 쿨 재즈로 해볼 수 있는 다양한 조합의 연주를 선보였다. 부드럽고 맑은 아트 페퍼, 버드 섕크(Bud Shank)의 알토 색소폰 음색과 달리, 니하우스의 음색은 약간 건조한 느낌으로 상당히 빠른 연주를 선보여 리 코니츠(Lee Konitz)와 유사했다. 찰리 파커의 영향을 많이 받아 빠른 연주를 많이 했다.

이 음반은 시리즈 중 세 번째 음반이고 다양한 연주를 접하기 가장 좋다는 8중주 편성이다. 쿨 재즈 대표 연주자들이 다수 참여했다. 지미 주프리는 바리톤 색소폰과 편곡을 담당했고, 스투 윌리엄슨은 시원시원한 트럼펫을, 밥 에네볼드슨은 부드러운 트롬본을 연주했다. 테너 색소폰과 편곡은 빌 홀맨이 책임졌다. 니하우스, 주프리, 홀맨은 모두 연주뿐만 아니라 편곡도 잘했기 때문에 3명이 상의하면서 녹음했다. 스탠더드곡과 니하우스 곡을 번갈아 배치해서 신선함을 더해준다. 규모가 큰 8중주라서 합주 후에 각 솔로 연주자의 짧은 솔로가 이어지고 마지막에 합주로 마치는 구성이 대부분이다. 알토 색소폰이 리드하기 때문에 다른 쿨 재즈 음반에 비해 전체적인 음색이 밝고 화려하다. 레니 니하우스는 많이 알려진 연주자는 아니지만 쿨 재즈에서 빠지면 안 되는 연주자다. 그의 컨템포러리 시리즈 음반 중 어떤 음반을 선택해도 좋다.

EmArcy

1954년 머큐리(Mercury)사 산하 재즈 레이블로 설립되었다. 1958년 프로듀서인 밥 쉐드
(Bob Shad)를 영입하고 다이니 워싱턴(Dinah Washington), 시라 번(Ourah Vaughan) 등의
음반을 발매하면서 큰 인기를 끌었다. 1962년 필립스(Philips)사로 매각된다.

★ EmArcy 레이블 알아보기 ★

EmArcy 레이블에 대한 이야기

1. Mercury Record Corporation(MRC) 산하로 발음이 엠-알-시라서 Em-Ar-Cy로 회사 이름을 만들었다고 전해진다.

2. 엠아시사가 인기 있는 이유는 하드밥 대표 트럼페터인 클리포드 브라운의 명반 대부분이 포함되어 있고, 흑인 여성 대표 가수인 사라 본, 다이나 워싱턴의 음반, 백인 여가수 헬렌 메릴의 음반이 다수 포함되어 있기 때문이다. 이전 책 《째째한 이야기》에서 엠아시사 대표 보컬 음반 3장은 이미 소개했다.

3. 엠아시 레이블의 특징인 '드러머' 로고는 아서 탈매지(Arthur Talmadge)가 디자인했다.

4. 엠아시 초반을 감별할 수 있는 포인트는 다음과 같다.

 1) 드러머 로고가 큰 '빅 드러머'가 작은 '스몰 드러머'보다 앞서 발매되었기에 초반 감별에 중요하다. 많은 엠아시 음반들이 온라인 거래 사이트에서 드러머 로고가 있으면 '초반(1st press)'이라고 표현되는데 '빅 드러머'가 초반인 음반들이 많이 있으니 고가의 음반 구입 시 반드시 '빅 드러머' 여부를 확인하고 구입하는 게 좋다.

 2) 재킷 뒷면이 Black인 것보다 Blue가 더 초기반이다.

 3) 라벨 주변으로 'Grey 링'이 있으면 더 초기반이다.

5. 엠아시 음반의 단점은 비닐의 재질이 다른 회사에 비해 산화(oxidation)가 흔해서 음반 표면이 뿌옇게 변한 경우가 간혹 있다. 산화가 되어 뿌연 음반이라도 잡음이 없는 음반이 대부분이다. 하지만 일부 음반은 산화와 함께 표면 잡음과 배경 잡음이 깔려 있는 경우가 있으므로 고가의 초반 구입 시에 반드시 확인해야 한다.

EmArcy

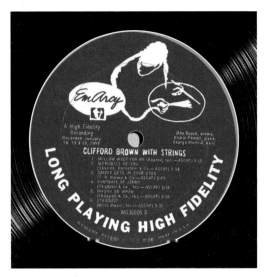

1954−56, 모노

Blue 라벨, DG

상단 빅 드러머, EmArcy

좌측 A High Fidelity Recording

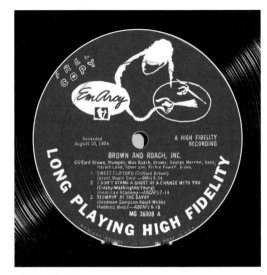

1954−56, 모노

Blue 라벨, DG, 데모반, FREE COPY

상단 빅 드러머, EmArcy

우측 A HIGH FIDELITY RECORDING 또는

A Custom High Fidelity Recording

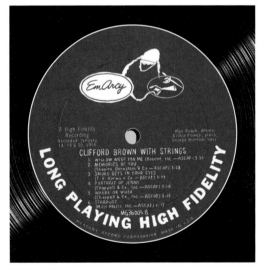

1956−58, 모노

Blue 라벨, DG

상단 스몰 드러머, EmArcy

좌측 A High Fidelity Recording

1958−62, 모노

Blue 라벨, DG

상단 A PRODUCT OF MERCURY RECORD

Mercury, EMARCY JAZZ

1958-62, 스테레오
Blue 라벨, DG
상단 STEREO, Mercury, EMARCY JAZZ

1962년 이후, 모노
Beige 라벨, DG
EMARCY 로고

1962년 이후, 모노
White 라벨, 데모반, DG
EMARCY 로고

EmArcy

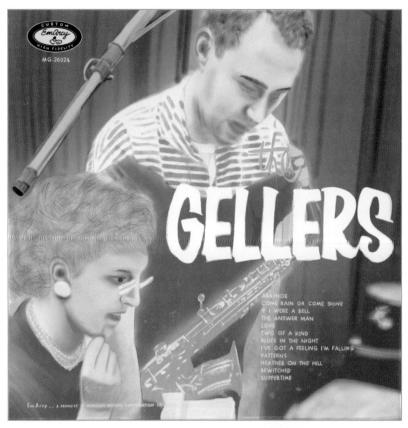

Herb Geller, The Gellers, EmArcy, 1955

Herb Geller(as), Lorraine Geller(p), Keith Mitchell(b), Mel Lewis(d)

1920년대 루이와 릴 암스트롱(Louis&Lil Amstrong), 1930년대 레드 노보(Red Norvo)와 밀드레드 베일리(Mildred Bailey), 1940년대 메리 루 윌리엄스(Mary Lou Williams)와 해럴드 쇼티 베이커(Harold Shorty Baker) 등 많지는 않지만 부부가 함께했던 연주자들이 있다. 1950년대 허브 겔러와 로레인 겔러도 부부 연주자로 이 음반에서 같이 녹음했다. 허브 겔러는 찰리 파커의 영향을 많이 받아서 음색이 빠르고 중고역이 아주 좋다. 파커의 후계자로 알려진 소니 스팃(Sonny Stitt)의 음색과 유사하며, 겔러가 연주하는 곡은 흥겹고 신난다. 로레인 겔러는 허브 겔러와 동갑으로 오리건주 출신이고 여성으로 구성된 밴드에서 피아노를 반주하면서 성장했다. 뉴욕으로 연주 여행을 온 후 능력을 인정받아 정착하면서 많은 클럽에서 연주를 시작했다. 아트 테이텀(Art Tatum), 버드 파월(Bud Powell), 호레이스 실버의 영향을 많이 받았다. 그녀의 연주 스타일은 스윙과 모던 스타일이 잘 섞여 있다. 둘이 결혼 이후 연주 활동을 하던 시기에 경제적인 어려움이 컸는데 수입은 주로 로레인 겔러가 벌었다. 그러던 중 1958년 로레인 겔러가 30세의 젊은 나이에 폐렴으로 사망하게 된다. 이후 허브 겔러는 정신적으로 방황했고, 해외 연주 여행을 떠났다가 미국으로 돌아오지 않고 유럽에 정착하게 된다. 그는 85세의 나이로 독일에서 사망했다.

허브 겔러는 1955년 클리포드 브라운과의 협연을 통해 알려지고 《다운비트》지에서 '뉴스타' 상을 수상하면서 인기를 끌었다. 이 음반은 초기 대표작으로 겔러의 자작곡 4곡, 스탠더드곡 8곡이 수록되어 있다. 처음부터 끝까지 겔러는 모든 곡에서 화려하고 빠르며 중고역이 좋은 알토 색소폰 연주를 들려준다. 로레인 겔러의 피아노 반주는 그런 허브의 음색과 잘 어울리면서 맑고 경쾌하게 반주한다. 'Come Rain Or Come Shine', 'If I Were A Bell', 'Bewitched' 등 귀에 익은 곡들도 허브의 색소폰을 통해서 나오면 분위기가 반전되며 듣는 내내 기분이 좋아진다. 허브 겔러의 음반은 많지 않으니 전부 구해서 들어볼 만하다. 원반의 가격도 구입 가능한 가격이니 가능한 한 원반으로 구해서 들어보길 권한다. 일본반과는 색소폰 음색에서 차이가 많이 나는 편이다. (p.107 참조)

루 도널드슨의 인터뷰

★★☆

1953년에 클리포드 브라운, 엘모 호프와 하드밥을 처음으로 녹음을 했죠.

클리포드는 대단했어요. 힘이 넘치는 트럼페터였어요. 다른 트럼페터는 하룻밤에 3번의 연주를 할 때, 세 번째 연주의 경우 제대로 연주하기 힘들어 했죠. 입술이 부어서 제대로 하기 힘들었지요. 마일즈 데이비스, 케니 도햄, 조 고든도 비슷했어요. 하지만 클리포드는 아니었어요. 마지막 연주도 첫 번째 연주처럼 임사게 할 수 있었지요.

1954년 2월에 〈A Night At Birdland〉 앨범에서 연주를 했었죠.

아마 재즈 녹음 중 최고의 라이브 음반일 거에요. '재즈 메신저스(Jazz Messengers)'의 단체 공연도 아니고 아트 블레이키가 리더도 아니었어요. 버드랜드에서 함께했던 5중주는 블루노트사가 모은 스튜디오 밴드였지요.

어떻게 블레이키가 리더가 되었죠?

블레이키가 누군가에게 큰 빚을 지고 있었어요. 블루노트사가 블레이키를 리더로 내세우고 급료를 더 주게 되었고, 그는 빚도 갚을 수 있었죠. 대단한 연주였어요. 완전히 새로운 연주였는데, 나와 호레이스 실버의 곡들을 연주했지요.

그 밴드의 연주가 다른 연주와 뭐가 다른가요? 하드밥 리듬이 뭔가요?

블루스의 영향이 컸어요. 우리가 연주했던 리듬은 비밥보다 좀 더 명확했어요. 비밥 드러머들은 계속해서 이것저것 더하려고 했죠. 블레이키는 처음부터 강한 비트와 리듬으로 연주했어요. 그는 스윙 드러머였죠. 하드밥 드러머는 작은 뉘앙스보다는 크고 몰아치는 비트를 더 강조했거든요.

호레이스 실버는 어땠나요?

대단했죠. 원래 색소폰 연주자였어요. 믿기 어렵죠? 실버는 허리에 문제가 있어서 무거운 색소폰을 들고 있는 것을 힘들어 했어요. 그는 피아노 연주자이면서 베이스와 드럼 연주자였지요.

허브 겔러의 인터뷰

☆★☆

고등학교 시절에 절친이 있었나요?

에릭 돌피(Eric Dolphy)요. 돌피와 난 최고의 색소포니스트라고 생각했어요. 하지만 밴드에 있던 여학생인 비 레드(Vi Redd)가 우리보다 더 잘했어요. 그때 난 클라리넷을, 에릭은 오보에를 연주했지요.

돌피가 오보에를 좋아했나요?

밴드에서 아무도 오보에를 연주하지 않았기 때문에 그가 한 거예요.

아트 페퍼는 인기가 있었나요?

실제론 아니에요. 그는 감당할 수 없는 사람이었죠. 약물에 취해 있었고 찰리 파커에 대한 컴플렉스가 아주 컸어요. 페퍼가 연주하고 싶었던 것은 테너 색소포니스트 주트 심스가 했던 것처럼 알토를 연주하는 것이었어요. 페퍼는 그런 재능은 없었는데 대신에 엄청난 개성을 악기에 불어넣었죠. 놀랍게도 거기에 특별한 음색이, 스윙감이 있었죠. 페퍼의 사운드는 특별했어요.

웨스트 코스트 사운드가 따로 있었나요?

네. 두 개의 웨스트 코스트 사운드가 있었지요. 라이브 연주는 스튜디오와 달랐어요. 많은 연주자들이 라이브에선 관객들이 좋아하는 비밥 재즈를 연주했어요. 스튜디오에선 좀 더 하모니적이고 음색이 있는 편곡을 했구요.

아내 로레인 겔러가 갑자기 사망한 이후 방황하던 겔러에게 게츠가 조언했다는데요?

"유럽에 가는 게 어때? 스트립 바에서 연주할 필요 없어. 코펜하겐의 몽마르트클럽에 있는 친구를 아는데 당신에게 일자리를 줄 수 있을 거야"라고 그가 말했죠.

(그렇게 해서 겔러는 집과 차를 팔고 덴마크 코펜하겐으로 갔다. 이후 겔러는 유럽에서 연주여행과 음악 교육을 하면서 평생을 보냈다.)

IMPULSE

ABC 파라마운트 레코즈(ABC-Paramount Records)의 자회사로 프로듀서 크리드 테일러가 1960년에 설립했다. 테일러의 후임으로 밥 틸레(Bob Thiele)가 부임하면서 임펄스 전성기 음반의 대부분이 발매되었다. 루디 반 겔더가 많은 음반을 녹음했다.

★ IMPULSE 레이블 알아보기 ★

IMPULSE 라벨 구분하기

1. Orange 라벨 / Black 링 라벨

 1) 1960−63: A PRODUCT OF AM−PAR RECORD CORP.

 2) 1963−66: A PRODUCT OF ABC−PARAMOUNT RECORDS, INC.

 3) 1967−68: A PRODUCT OF ABC RECORDS INC. New York NY 10019

 4) 캐피톨사 제작. 루디 반 겔더가 아니고 Scranton PA에서 리마스터링으로 제작하였다.
 음반번호가 원반과 다르다. (예를 들면, SMAS−9***)
 초반으로 오해할 수 있기 때문에 구입 시에 주의를 요한다.

2. Black 라벨 / Red 링 라벨

 1) 1968−71: ABC RECORDS INC. NY 10019

 2) 1971−73: (제작 연도) ABC RECORDS INC.

3. 각인

 1) 루디 반 겔더 각인: RVG, VAN GELDER 각인

 2) LW 각인: Longwear Plating Company사를 의미한다.

1960−63, 모노

Orange 라벨

상단 impulse!와 i! 원형 로고

하단 A PRODUCT OF AM−PAR RECORD CORP.

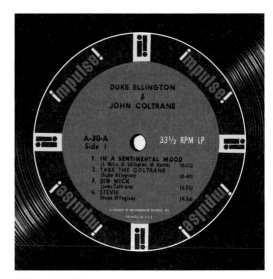

1963−66, 모노

Orange 라벨

상단 impulse!와 i! 원형 로고

하단 A PRODUCT OF ABC−PARAMOUNT
　　　RECORDS, INC.

1966−67, 스테레오

Orange 라벨

상단 impulse!와 i! 원형 로고

하단 A PRODUCT OF ABC RECORDS, INC.
　　　NEW YORK, N.Y. 10019

1966−67, 스테레오

Orange 라벨, 캐피톨 프레싱

상단 impulse!와 i! 원형 로고

중앙 SMAS 번호, MFD BY CAPITOL RECORDS INC.

하단 A PRODUCT OF ABC−PARAMOUNT
　　　RECORDS, INC.

1966-67, 모노
White 라벨, 데모반
상단 impulse!와 i! 원형 로고

1967-72, 스테레오
Black 라벨
상단 impulse!, 컬러 박스, abc RECORDS, i! 로고, Red 링
하단 A Product OF ABC Records Inc.

1972-74, 스테레오
Black 라벨
상단 impulse!, 컬러 박스, abc RECORDS, i! 로고, Red 링
하단 ℗ 연도 ABC RECORDS INC.

1973-74
Black 라벨
상단 impulse, abc RECORDS, White 박스

1974–79, 스테레오
Green/레인보우 라벨
상단 abc Impulse

1977–1980, 스테레오
Beige 라벨
상단 abc Impulse, 음표 로고

1980년대
Sky Blue 라벨
중앙 impulse! MCA RECORDS

1990년대
Orange 라벨, MCA 발매반
상단 impulse!와 i! 원형 로고

1990년대
Orange 라벨, GRP 발매반
상단 impulse!와 i! 원형 로고

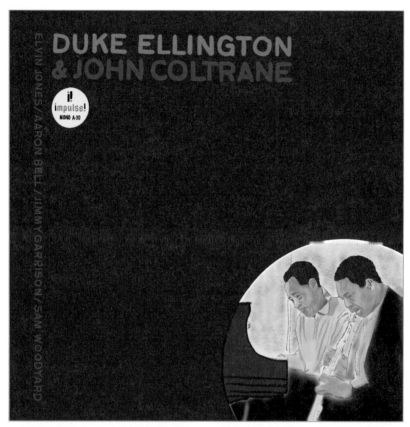

Duke Ellington And John Coltrane, Duke Ellington & John Coltrane, Impulse, 1963

Duke Ellington(p), John Coltrane(ts, as), Aaron Bell(b), Jimmy Garrison(b), Elvin Jones(d),
Sam Woodyard(d)

이 음반은 구입한 지 오래되었지만, 1년에 한 번 들을까 말까 한 음반이었다. 임펄스 시절의 콜트레인이 얼마 전까진 와닿지 않아서 손이 가질 않았다. 현재는 존 콜트레인, 맬 월드론(Mal Waldron), 에릭 돌피 등 프리 재즈, 포스트 밥 재즈 음반들도 자주 듣다보니 자연스레 이 음반도 듣게 되었다. 63세의 재즈 거장 듀크 엘링턴과 하드밥 재즈에서 프리 재즈 쪽으로 영역을 넓히고 있던 36세의 젊은 존 콜트레인이 만나서 연주를 한다는 게 사실 의아하고 신기했다. 예상에는 아무리 콜트레인이라 해도 엘링턴이 원하는 방향으로 연주를 하지 않을까? 그렇다면 새로운 스윙이나 적당히 스윙이 가미된 밥 재즈일 것이라 예상했지만, 연주는 전혀 그렇지 않다.

베이스와 드럼은 4명이 번갈아 조합을 이루면서 녹음을 진행했다. 듀크 엘링턴 5곡, 존 콜트레인 1곡, 그리고 빌리 스트레이혼(Billy Strayhorn) 1곡이 수록되었다. 첫 곡 'In A Sentimental Mood'의 도입부에서 듀크 엘링턴의 피아노 연주를 듣는 순간, 뭔가 다른 분위기의 곡으로 바뀌는구나 싶었다. 부드러운 발라드곡에서 긴장감 있는 엘링턴의 피아노 반주에 이어 콜트레인의 진한 테너 색소폰 솔로가 등장한다. 콜트레인의 솔로는 〈John Coltrane And Johnny Hartman〉 음반에서 듣던 것과 유사한 음색이다. 엘링턴의 피아노 솔로가 시작되면서 템포는 서서히 빨라지고 곡의 분위기가 바뀐다. 뒤이어 등장하는 콜트레인의 솔로는 본인이 추구하는 속주로 끌고간다. 'In A Sentimental Mood'가 멋지게 변하는 것을 느끼게 되는 순간이다. 3번 곡 'Big Nick'이 가장 귀에 확 들어온다. 존 콜트레인이 초창기에 좋아했던 테너 연주자 "빅 닉 니콜라스(Big Nick Nicholas)"를 생각하며 작곡한 곡이다. 이 연주에서는 소프라노 색소폰을 연주하는데, 시작부터 달콤하고 감미로운 색소폰 연주가 가슴을 따스하게 만들어준다. 콜트레인의 "빅 닉"을 향한 마음을 느낄 수 있고, 후반부의 울부짖는 소프라노 색소폰 연주 역시 훌륭하다. 존 콜트레인은 듀크 엘링턴의 피아노 반주에 맞춰 본인이 추구하는 연주를 맘껏 펼친다. 드럼-베이스-피아노가 펼쳐 놓은 무대 위에서 자신의 모습을 있는 그대로 숨김 없이 펼쳐 놓은 존 콜트레인의 연주는 가히 최고다. 그리고 그런 연주를 가능하게 해주는 듀크 엘링턴의 피아노 역시 명불허전이다. 또한 이런 멋진 순간을 있는 그대로 음반에 담은 루디 반 겔더의 녹음 덕분에 1962년 9월 26일 반 겔더 스튜디오에서 연주를 듣는 듯한 착각에 빠지게 된다.

MERCURY

1945년 어빙 그린(Irving Green), 베리 애덤스(Berie Adams), 아서 탈매지 등이 시카고에서 설립했으나. 1962년 필립스사에 매각되었고 1972년 플리크겜(Polygram)사로 통합된다.

★ MERCURY 레이블 알아보기 ★

MERCURY 음반 특징

스핀들 홀 우측 표기

1. **10인치 음반/12인치 음반**

 1) 1949–51: Reeves–Fairchild Margin Control

 2) 1951–52: Reeves–Fairchild Thermodynamic Margin Control

 3) 1952–54: Fine–Fairchild Margin Control

 4) 1955– : Margin Control

2. **12인치 재즈 음반**

 1) 1955 : A HIGH FIDELITY RECORDING

 2) 1955–: A Custom High Fidelity Recording

1949－55, 모노

Black 라벨, 10인치, DG

(상단) MERCURY

(하단) LONG PLAYING MICROGROOVE

(우측) Reeves Fairchild Thermodynamic Margin Control

1955－58, 모노

Black 라벨, DG

(상단) MERCURY, 트럼펫 로고

(하단) LONG PLAYING MICROGROOVE

(우측) Fine－Fairchild Margin Control

1955－58, 모노

Black 라벨, DG

(상단) MERCURY

(하단) LONG PLAYING MICROGROOVE

(우측) A Custom High Fidelity Recording

1958－63, 모노

Black 라벨, DG

(상단) Mercury RECORDS, 큰 링 로고

　　　 A PRODUCT OF MERCURY RECORD CORPORATION

(하단) LONG PLAYING HIGH FIDELITY

(우측) A Custom High Fidelity Recording

1958−63, 모노

Black 라벨, DG

(상단) Mercury, 작은 링 로고

 A PRODUCT OF MERCURY RECORD CORPORATION

(하단) LONG PLAYING HIGH FIDELITY

(우측) A Custom High Fidelity Recording

1958−63, 스테레오

Black 라벨, DG

(상단) Mercury, 큰 링 로고, STEREO

(하단) LONG PLAYING HIGH FIDELITY

(우측) A STEREOPHONIC HIGH FIDELITY RECORDING

1963−69, 모노

Red 라벨, DG

(상단) MERCURY, 머리 문양

(하단) VENDOR: MERCURY RECORD CORPORATION

1963−69, 모노

Pink 라벨, 데모반, DG

(상단) MERCURY, 머리 문양

(하단) FOR BROADCAST ONLY, NOT FOR SALE

 VENDOR: MERCURY RECORD CORPORATION

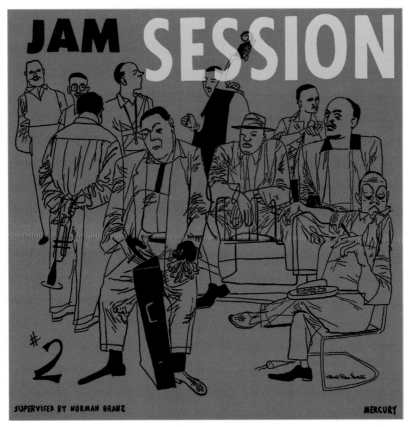

Norman Granz' Jam Session, #2, Mercury, 1953

Charlie Parker(as), Benny Carter(as), Johnny Hodges(as), Ben Webster(ts), Flip Philips(ts), Charlie Shavers(t), Oscar Peterson(p), Barney Kessel(g), Ray Brown(b), J. C. Heard(d)

노먼 그란츠는 재즈 음반사에서 빠질 수 없는 인물이다. 1944년 처음으로 "Jazz At The Philharmonic(JATP)"이라는 이름의 콘서트를 기획하며 당시 가장 인기 있는 연주자들을 모아 연주 여행을 다녔다. 1948년 머큐리사에서 "JATP" 음반들을 발매했다. 1953년부터 그란츠가 세운 클레프(Clef)사와 노그랜(Norgran)사에서 음반을 제작했다. 라이브 음반은 제목이 "Jazz At The Philharmonic"이고, 스튜디오 녹음 음반 제목은 "Jam Session"이다. 재킷 디자인은 데이비드 스톤 마틴(David Stone Martin)이 담당해서 음반 재킷을 예술 작품처럼 멋지게 만들었다.

〈Jam Session〉은 총 9장이며 음반당 2곡이 수록되어 있다. 찰리 파커, 베니 카터, 조니 호지스, 벤 웹스터, 플립 필립스, 바니 케슬, 디지 길레스피, 스탄 게츠, 오스카 피터슨, 레이 브라운, 버디 리치 등 스윙과 밥 재즈에서 가장 인기 있는 연주자들이 총망라되어 있다. 빠른 템포의 곡들도 있고 느린 발라드곡도 있는데, 특히 발라드곡에서 짧지만 강렬한 솔로 연주를 통해 당대 최고 연주자들의 기량을 녹음 당시 음질로 들을 수 있어 좋다.

특히 #1, #2 음반이 인기가 높은데 바로 찰리 파커가 참여했기 때문이다. #2의 'Funky Blues'에서는 연주자마다 긴 솔로 연주를 블루스 리듬에 맞추어 느리게 연주했다. 이 곡에서 백미는 바로 알토 색소포니스트 간의 경합이다. 부드럽고 감미로운 조니 호지스가 먼저 솔로를 시작하고 파커가 이어받아 훨씬 힘 있고 빠르며 맑은 음색으로 분위기를 반전시키고, 마지막은 맑고 달콤한 베니 카터가 마무리한다. 알토 색소폰을 비교해 듣는 묘미가 아주 좋다. 수록곡이 2곡밖에 없어서 아쉽기는 하지만 거장들의 연주를 한 번에 들어볼 수 있다는 게 장점이다. 모든 음반이 들어볼 만하지만 그래도 선택한다면 찰리 파커가 포함된 #1, #2를 먼저 추천한다. 가능하다면 머큐리사 또는 클레프사의 초기 음반으로 구해서 들어보라. 아주 생생한 거장들의 연주를 바로 앞에서 감상하는 기적을 경험할 것이다.

Cannonball Adderley, Quintet in Chicago, Mercury, 1959

Cannonball Adderley(as), John Coltrane(ts), Wynton Kelly(p), Paul Chambers(b), Jimmy Cobb(d)

캐논본 애덜리는 1958년 발표한 명반 〈Somethin' Else〉(Blue Note, 1958)로 많은 재즈 팬들에게 큰 인기를 끌었고, 1959년에 엠아시와 머큐리에서 리더작을 발표하며 인지도를 높이고 있었다. 트럼펫과 코넷 연주자인 동생 냇 애덜리(Nat Adderley)와 함께 5중주 밴드를 구성하고 1960년대부터 리버사이드(Riverside)사에서 일련의 훌륭한 음반들을 발표하면서 하드밥, 펑키, 소울 연주로 큰 인기를 끌었다. 존 콜트레인은 프레스티지사에서 리더작을 꾸준히 발표하고 마일즈 데이비스 5중주 밴드에서 훌륭한 하드밥 음반들에 참여하지만, 리더로서 크게 두각을 나타내지는 못하던 시기였다. 1960년대 애틀랜틱사에서 〈Giant Steps〉(Atlantic, 1960)를 발표하면서 그도 리더로서 자리를 잡고, 임펄스사에서 발매한 〈A Love Supreme〉(Impulse, 1965) 음반 이후 재즈계의 슈퍼스타가 되었다.

이 음반은 애덜리와 콜트레인이 리더로서 확고한 자리를 잡기 바로 직전에 함께한 유일한 음반이다. 애덜리를 제외하고 나머지 연주자들은 1959년에 발매한 마일즈 데이비스의 명반 〈Kind Of Blue〉에서 세션으로 같이 참여했다. 스탠더드곡 3곡과 애덜리 1곡, 콜트레인 2곡이 수록되었다. 'Limehouse Blues'에서 애덜리-콜트레인 조합이 아주 시원하고 스윙감 있는 멋진 연주를 들려준다. 'Star Fell On Alabama'에서는 애덜리 혼자 감미로운 발라드 연주를 한다. 애덜리 곡 'Wabash'는 흥겨운 블루스곡으로 애덜리-콜트레인의 협연이 부드럽고 신난다. 'Grand Central'은 콜트레인의 곡인데 너무 강렬하지 않으면서 속주로 알토 색소폰과 테너 색소폰의 경연이 경쾌하게 진행된다. 이 음반의 성공에 힘입어 1964년에 〈Cannonball And Coltrane〉(Limelight, 1964)이라는 제목으로 재발매되었다. 모노 음반의 경우 알토 색소폰과 테너 색소폰이 좀 더 진하게 가운데서 경합을 벌이고, 스테레오 음반에선 좌측에서 테너 색소폰이 우측에서 알토 색소폰이 연주되어 좀 더 넓은 무대감을 즐길 수 있기에 결국 둘 다 들어보는 게 좋다. 아직 머큐리 원반은 가격이 비싸지 않으니 원반으로 들어보길 바란다.

PACIFIC JAZZ

1952년 리처드 보크(Richard Bock)와 드러머 로이 하트(Roy Harte)가 설립하였고 웨스트 코스트 재즈 음반을 발매하였으나, 1957년 회사 이름을 월드 피시픽 레코드(World Pacific Records)로 변경한다. 1965년 리버티사로 매각되었다.

★ PACIFIC JAZZ 레이블 알아보기 ★

PACIFIC JAZZ 변화

1. 1952–57: Pacific Jazz

2. 1957–64: Pacific Jazz. World Pacific Records 산하로 재즈 음반만 발매하였다.

3. 1965–70: Liberty Records

- 1954–57년은 Pacific Jazz, M IV, Jazz West Coast 3가지 라벨로 재즈 음반을 발매하였다.

 1) Pacific Jazz: PJ 1201–PJ 1299까지 발매

 2) M IV: 401–412까지 발매

 3) Jazz West Coast: 500–514까지 발매

- World Pacific Records로 통합되지만 재즈 음반 위주로 발매한 Pacific Jazz와
 다양한 장르의 음반을 발표한 World Pacific으로 라벨을 나누었다.

1953-54, 모노
Black 라벨, 10인치, DG
상단 Pacific Jazz
중앙 High Fidelity, PJ LP **

1955-57, 모노
Black 라벨, DG
상단 Pacific Jazz
중앙 High Fidelity Recording, PJ 12**

1955-57, 모노
Black 라벨, 데모반, DG
상단 Pacific Jazz
중앙 High Fidelity Recording, PJ 12**

1956-57, 모노
Black 라벨, DG
상단 jazz west coast
중앙 연주자 로고, JWC 5**
하단 PACIFIC JAZZ ENTR. INC.

1956-58, 모노
Red Brown 라벨, DG
🔵상단 Pacific Jazz, M IV
🔵중앙 High Fidelity Recording, PJ M 4**

1960-63, 모노
Black 라벨, DG
🔵상단 Pacific Jazz
🔵좌측 World Pacific 로고 박스, Silver Line
🔵우측 SIDE 1
🔵하단 High Fidelity Recording

1960-63, 모노
Black 라벨, DG
🔵상단 Pacific Jazz
🔵좌측 SIDE 1
🔵우측 World Pacific 로고 박스, Silver Line

1960-63, 스테레오
Blue 라벨, DG
🔵상단 Pacific Jazz
🔵좌측 STEREO, SIDE 2
🔵우측 World Pacific 로고 박스, Silver Line

1963-67, 모노
Black 라벨, DG
상단 high fidelity, PACIFIC JAZZ

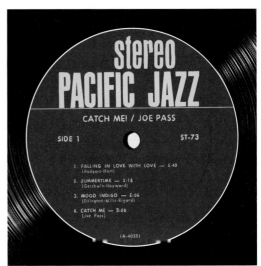

1963-67, 스테레오
Blue 라벨, Red 비닐, DG
상단 stereo, PACIFIC JAZZ

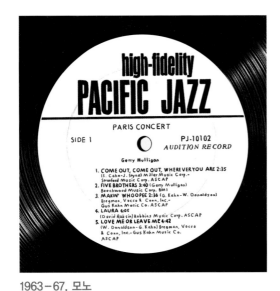

1963-67, 모노
White 라벨, 데모반, DG
상단 high fidelity, PACIFIC JAZZ
우측 AUDITION RECORD

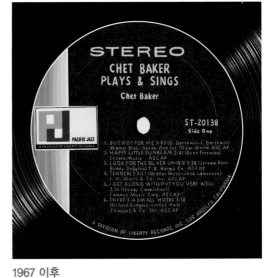

1967 이후
Black 라벨, DG
상단 STEREO
중앙 PJ 로고, PACIFIC JAZZ
하단 A DIVISION OF LIBERTY RECORDS, INC.

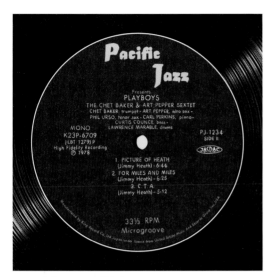

1970년대, 모노, 일본반

Black 라벨

상단 Pacific Jazz

하단 Manufactured by King Records Co., LTD

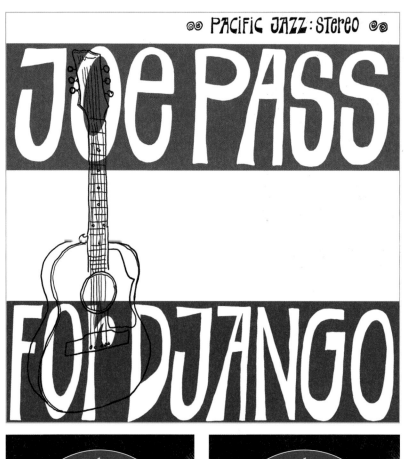

Joe Pass, For Django, Pacific Jazz, 1964

Joe Pass(g), John Pisano(g), Jim Hughart(b), Colin Bailey(d)

조 패스 최고의 연주는 1974년 이후 발표한 파블로(Pablo)사의 음반들이다. 조 패스는 찰리 크리스천(Charlie Christian)의 영향을 많이 받은 것으로 알려져 있다. 그 역시 마약 중독의 그늘에서 벗어나는 데 많은 희생이 필요했다. 1950년대 후반의 2년 반 정도 시나논(Synanon) 약물중독재활센터에 입원했고, 센터 내의 재즈 연주자들을 모아서 첫 번째 리더 음반(<Sound of Synanon>, Pacific, 1960)을 발표했다. 첫 음반의 성공 이후 연속해서 4장의 음반을 발표하는데, 이 음반은 네 번째 발매 음반이다. 이후 다양한 쿨 재즈 음반에 참여하고 파블로사에서 1974년부터 1994년까지 왕성하게 음반을 발표하면서 회사의 간판 연주자가 되었다.

조 패스의 연주는 담백하고 부드러워 듣기에 좋다. 이 음반은 전설적인 기타리스트인 장고 라인하르트(Django Reinhardt)에 대한 일종의 헌징 음반이다. 수록곡은 존 루이스의 대표곡인 'Django', 패스 자작곡인 'For Django', 장고 라인하르트 4곡, 스탠더드 4곡이 수록되어 있다. 기타 듀오로 참여한 존 피사노는 치코 해밀턴(Chico Hamilton), 페기 리(Peggy Lee) 등의 세션으로 많은 활동을 했던 기타리스트다. 조 패스와 존 피사노가 대화하듯이 주고받는 기타 앙상블이 이 음반의 묘미다. 화려한 속주나 핑거 스타일 없이 발라드와 미디엄 템포의 잔잔한 연주로 자극적이지 않고 듣기 편안하다. 'Django'는 역시 장고 라인하르트를 대표하는 곡으로 아주 맛깔나게 연주한다. 원반은 모노반보다 스테레오반이 더 좋지만, 구하기 만만치 않고 가격도 저렴하지 않다. 하지만 일본 스테레오반으로는 쉽게 구할 수 있다.

The
Bud Shank
Quartet
featuring
Claude Williamson
Pacific Jazz 1215

Bud Shank, Quartet, Pacific Jazz, 1956

Bud Shank(as, fl), Claude Williamson(p), Don Prell(b), Chuck Flores(d)

버드 섕크는 1950년대 중반에 쿨 재즈에서 왕성한 활동을 하던 알토 색소포니스트로, 스탄 켄튼, 우디 허먼 밴드에서 연주 활동을 하면서 인지도를 높였다. 당시 최고의 인기 알토 색소포니스트가 아트 페퍼였는데, 마약 중독으로 감옥에 수감되면서 활동을 못하게 되자 페퍼를 대신할 인물로 버드 섕크가 주목받기 시작했다. 섕크는 페퍼의 영향을 많이 받았으며 연주 방식과 음색이 페퍼와 비슷했다. 섕크는 알토 색소폰뿐만 아니라 바리톤 색소폰, 플루트 연주도 잘했다는 것이 차이점이다. 퍼시픽사에서 많은 음반을 발표했는데, 이 음반은 1956년에 녹음된 4중주 연주다. 러스 프리먼(Russ Freeman)과 함께 쿨 재즈 피아노를 대표하던 연주자가 바로 클로드 윌리엄슨이다. 많이 알려지지는 않았지만 빅밴드와 로컬 밴드에서 활발하게 활동하던 돈 프렐과 척 플로리스가 참가했다.

수록곡들은 듀크 엘링턴의 'Do Nothin' Till You Hear From Me'를 제외하고는 쿨 재즈 연주자들의 곡을 선정했는데, 쿨 재즈에 맞게 편곡을 해서 듣기 편하다. 'Bag Of Blue'는 블루스 곡인데 동부와는 달리 느슨한 분위기가 더해져서 확실히 서부만의 느낌이 있다. 섕크의 부드러운 알토 색소폰 연주가 매력적이며 이를 받쳐주는 윌리엄슨의 피아노 반주 역시 훌륭하다. 'Nature Boy'에서 섕크는 플루트를 연주하는데 이것이 곡의 분위기를 감미롭게 해준다. 나머지 곡 모두 서부의 편안한 분위기가 잘 녹아 있는 쿨 재즈라서 부담 없이 즐길 수 있다. 섕크도 다양한 스타일의 음반을 많이 발표해서 좋은 음반들을 저렴하게 구입할 수 있는 게 장점이다. 섕크의 대표 음반들은 퍼시픽 재즈사 것이 많은데, 어느 것을 구해도 상큼하고 경쾌한 알토 색소폰과 플루트 연주를 들을 수 있다.

PRESTIGE

1949년 밥 와인스톡(Bob Weinstock)이 설립했는데 회사 이름을 뉴 재즈(New Jazz)로 했다가 나중에 프레스티지(Prestige)로 교체했다. 뮤빙 엔시니어 투니 반 겔너가 녹음을 님당했다. 1971년 팬터시사에 매각된다.

PRESTIGE 음반을 파헤쳐보자

* 1950-60년대 Prestige, New Jazz사 음반은 각 나라에서 자체 제작되었다.
 음질은 원반과 크게 차이가 나지 않는다는 평이고 음반에 따라 원반보다 더 좋다는 평도 있다.
 미국 원반이 구하기 어려운 경우 대안으로 유럽 발매반을 구하는 것도 좋은 방법이다.

영국 - Esquire, 나중에는 Transatlantic

독일 - SABA

프랑스 - Barclay

스웨덴 & 덴마크 - Metronome

네덜란드 - Artone

이탈리아 - Music Depositato

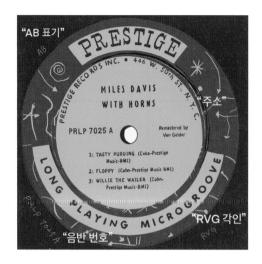

1. 주소

1955–58 : 446 W. 50th ST. N.Y.C.

1958–71 : 203 S Washington Ave, Bergenfield, N.J.

1971 이후 : Berkeley, California, 10014

2. RVG 각인

1) 수기 각인 (초기)

2) 기계 각인 (후기)

3. AB 표기

Abbey Manufacturing Co. N.J.에서 제작된 것을 의미하는 표기다.

PRLP 7043~7129에서 표기되며, 블루노트사의 Plastylite와 비슷하게 음질이 좋다는 의미였다.

블루노트의 '9M'과 유사하게 프레스티지는 '7E' 표기가 있는 음반이 있다.

4. 초기 음반 중 Plastylite에서 제작된 경우 음반번호 하단에
'Custom molded by Plastylite'가 표기되어 있다.

5. Deep Groove 유무

6. 뉴욕반에는 HI FI, 뉴저지반에는 HIGH FIDELITY

다양한 변형이 있다. (HI FI → HI FIDELITY → High Fidelity → HIGH FIDELITY)

일부 음반에는 'Remastered by Van Gelder' 표기

7. 재킷 뒷면

446 West 50th Street, New York 19, N.Y. (PRLP 7046에서 447로 변화한다.)
447 West 50th Street, New York 19, N.Y.는 뉴저지로 이전하기 전까지 사용했다.

8. 초기반의 경우 재킷 뒷면 하단에 'Printed and Packaged by GEM Albums., N.Y.', 'Printed in USA'가 없다. PRLP 7057에서 처음 GEM Albums가 표기된다.

시기별 다양한 자회사 음반 구분

1. 1955–58: 446 W. 50th ST. NYC

1) Yellow 라벨/Black 링
2) 음반번호: PRLP 7001–7141

2. 1958–64: 203 S Washington Ave, Bergenfield, NJ

1) Yellow/Black 라벨(모노), Black/Grey 라벨(스테레오)
2) 음반번호: PRLP 7142–7264

3. 1963–64

1) Gold 라벨(모노), 12시 Black 삼지창(Trident)
2) Black 라벨 (스테레오), 12시 Grey 삼지창
3) 주소는 없다.
4) RVG 기계 각인, STEREO 각인
5) AB 표식
6) 음반번호: PRLP 7310–7325

4. 1964-68: 203 S Washington Ave, Bergenfield, NJ

 1) Blue 라벨, 3시 삼지창(Trident) 표식, 스테레오 음반은 STEREO 표시

 2) RVG 수기 각인

 3) AB 표식

 4) 후기 스테레오 음반은 삼지창의 위치가 12시로 바뀐다.

 5) 음반번호: PRLP 7326-7549

5. 1968-70: 203 S Washington Ave, Bergenfield, NJ

 1) Blue 라벨, 12시 삼지창, 원

 2) RVG 기계 각인

 3) 음반번호: PRLP 7550-7827

6. 1970-71: 203 S Washington Ave, Bergenfield, NJ

 1) Purple 라벨, 12시 삼지창, 원

 2) RVG 기계 각인

 3) 음반번호: PRLP 7828-10013

7. 1972-1990: Distributed by Fantasy Records, Berkely, California, 10015

 Green 라벨, 12시 삼지창

• 자회사 레이블: Moodsville, Swingville, Bluesville

 1) RVG 각인

 2) 세금을 피하기 위해 다양한 레이블로 분산시켰다고 알려져 있다.

 3) 음질은 프레스티지와 비슷하다.

• STATUS는 염가 레이블로 프레스티지 원반을 재발매했고 재킷 사진은 다르게 제작했다.
 비닐의 재질이 좋지 않아 표면 잡음이 있는 경우가 많아 구입 시 유의해야 한다.
 하지만 고가의 초기반을 대체하기엔 음질이 좋은 편이다.

〈첫 번째 10인치, 1951〉

〈두 번째 10인치, 1952〉

〈첫 번째 12인치, 1955〉

사장인 밥 와인스톡은 10인치 음반을 발매하면서 재킷에 크게 신경을 쓰지 않았고 연주자들의 이름과 곡명만으로 재킷을 제작했다. 시간이 흐르면서 재킷의 중요성이 높아지자 연주자의 사진을 싣는 형태로 만들었다. 이후 돈 마틴(Don Martin), 질 멜(Gil Melle), 레이드 마일즈(Reid Miles) 같은 전문가를 기용하면서 작품 사진 같은 재킷 표지를 제작해 음반을 발매했다. 1950년대 초에 와인스톡은 이렇게 생각했다고 한다. '사람들은 음악을 듣기 위해 음반을 사지, 재킷을 보고 사지는 않는다.' 하지만 10인치 음반이 인기를 끌면서 경쟁사였던 블루노트, 베들레헴, 사보이 등 재즈 전문 레이블들은 이미 전문 디자이너나 사진작가를 기용해서 멋진 재킷을 발매해 큰 인기를 끌고 있었다.

1949-54, 모노

Blue 라벨, DG

(상단) PRESTIGE RECORDS Inc. 446 West 50TH Street N.Y.C

(우측) Non-Breakable

1949-54, 모노

Brown 또는 Blue 라벨, DG

Grey 테두리, 불꽃 문양

(상단) PRESTIGE RECORDS INC. 446 W. 50TH ST., N.Y.C.

(우측) NON-BREAKABLE HIGH FIDELITY

1955-58, 모노

Yellow 라벨, Black 테두리, 불꽃 문양, DG

(상단) PRESTIGE RECORDS INC. 446 W. 50TH ST., N.Y.C.

(우측) HI FI

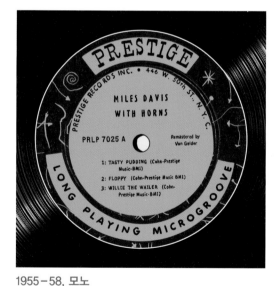

1955-58, 모노

Yellow 라벨, Black 테두리, 불꽃 문양, DG

(상단) PRESTIGE RECORDS INC. 446 W. 50TH ST., N.Y.C.

(우측) Remastered by Van Gelder

140

1955-58, 모노

Yellow 라벨, Black 테두리, 불꽃 문양, DG

(상단) PRESTIGE RECORDS INC. 446 W. 50TH ST., N.Y.C.

(우측) HI FI, 데모반, Not for Sale

1958-64, 모노

Yellow 라벨, Black 테두리, 불꽃 문양, DG

(상단) PRESTIGE RECORDS Inc.

　　　203 South Washington Ave., Bergenfield, N.J.

(우측) Remastered by Van Gelder

1958-64, 모노

Yellow 라벨, Black 테두리, 불꽃 문양, DG

(상단) PRESTIGE RECORDS Inc.

　　　203 South Washington Ave., Bergenfield, N.J.

(우측) HIGH FIDELITY

1958-64, 스테레오

Black 라벨, Grey 테두리, 불꽃 문양, DG

(상단) PRESTIGE RECORDS Inc.

　　　203 South Washington Ave., Bergenfield, N.J.

(우측) STEREO

1964, 모노

Gold 라벨, DG

(상단) PRESTIGE, Black 삼지창

(우측) HIGH FIDELITY

1964, 스테레오

Black 라벨, DG

(상단) PRESTIGE, Grey 삼지창

(우측) STEREO

1964–68, 모노

Dark Blue 라벨, DG

(우측) PRESTIGE, White 삼지창

(좌측) HIGH FIDELITY

(하단) PRESTIGE RECORDS Inc.

　　　203 S. WASHINGTON AVE., BERGENFIELD, N.J.

1964–68, 스테레오

Dark Blue 라벨, DG

(우측) PRESTIGE, White 삼지창, STEREO

(하단) PRESTIGE RECORDS Inc.

　　　203 S. WASHINGTON AVE., BERGENFIELD, N.J.

1968-70, 스테레오
Dark Blue 라벨

상단 PRESTIGE, White 삼지창과 원

하단 PRESTIGE RECORDS Inc.

203 S. WASHINGTON AVE., BERGENFIELD, N.J.

1970-71, 스테레오
Purple 라벨

상단 PRESTIGE, White 삼지창과 원

하단 PRESTIGE RECORDS Inc.

203 S. WASHINGTON AVE., BERGENFIELD, N.J.

1971년 이후, 스테레오
Green 라벨

상단 Prestige, Blue 삼지창

하단 DISTRIBUTED BY FANTASY RECORDS.

1959–62, 모노

Blue 라벨, 첫 번째 일본반

🔵상단 TOP RANK INTERNATIONAL

🔵중앙 로고

1970년대, 모노

Yellow 라벨, 70년대 일본 발매반

🔵상단 PRESTIGE

🔵하단 FROM A MASTER RECORDING OWNED
BY PRESTIGE RECORDS Inc.

1970년대

Green 라벨, 70년대 일본 발매반

🔵상단 Blue PRESTIGE

🔵하단 MFG. BY TOSHIBA–EMI LTD

1980년대

Yellow 라벨, 80년대 일본 발매반

🔵상단 PRESTIGE, FROM A MASTER RECORDING
OWNED BY FANTASY RECORDS INC.

🔵하단 JASRAC

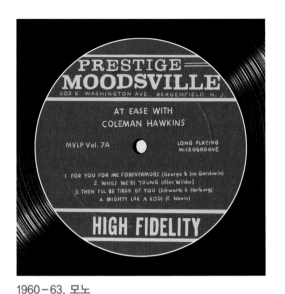

1960-63, 모노
Blue Green 라벨, DG
상단 PRESTIGE MOODSVILLE
　　203 S. WASHINGTON AVE., BERGENFIELD, N.J.
　　MVLP 01-39

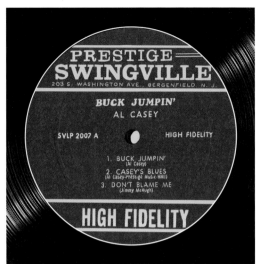

1959-63, 모노
Brown 라벨, DG
상단 PRESTIGE SWINGVILLE
　　203 S. WASHINGTON AVE., BERGENFIELD, N.J.
　　SVLP 2001-2041

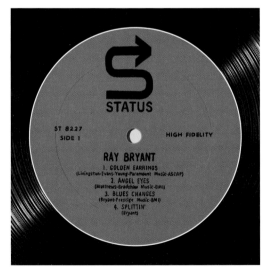

1964-65, 모노
Orange 라벨
상단 STATUS, 화살표 로고
　　프레스티지, 뉴재즈 재발매 음반, 저가 음반

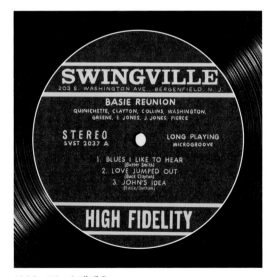

1968-70, 스테레오
Purple 라벨, DG
상단 PRESTIGE SWINGVILLE, STEREO
　　203 S. WASHINGTON AVE., BERGENFIELD, N.J.
　　SVLP 2001-2041

Lee Konitz, Subconscious Lee, Prestige, 1955

Lee Konitz(as), Warne Marsh(ts), Billy Bauer(g), Lennie Tristano(p), Sal Mosca(p),
Arnold Fishkin(b), Denzil Best(d), Jeff Morton(d), Shelly Manne(d)

1949년에 녹음된 〈Birth of the cool〉(capitol, 1957)에서 중요한 역할은 마일즈 데이비스와 제리 멀리건(Jerry Mulligan)이 담당했지만, 연주에서는 리 코니츠가 중요한 위치를 차지했다. 마일즈 데이비스가 평전에서 밝혔듯이, 그가 같이 연주하고 싶어 했고 높게 평가했던 연주자가 리 코니츠였다. 당시 백인 "찰리 파커"라고 할 정도로 속주에 능했고, 그의 실력은 연주자들 사이에서도 소문이 자자했다. 맹인 피아니스트 레니 트리스타노의 지도 하에 테너 연주자 원 마쉬, 기타 빌리 바우어, 피아노 살 모스카와 함께 "트리스타노 학파"로 불리며 1950년대 초반까지 같이한 활동이 많았다. 이후 1950년대 중반 리 코니츠는 솔로로 나서면서 쳇 베이커(Chet Baker), 제리 멀리건 등 쿨 재즈의 대표 연주자들과 음반 녹음을 왕성하게 했다.

　　여기 소개하는 앨범은 1949년과 1950년에 있었던 녹음을 편집해 놓은 음반이다. 각 녹음은 원래 10인치 음반으로 발매되었다. 레니 트리스타노의 피아노, 빌리 바우어의 기타와 함께 리 코니츠, 원 마쉬의 협연은 잘 구성된 초기 쿨 재즈 스타일을 들려준다. 흑인들의 빠른 코드 진행이나 높은 음역대의 비밥 재즈와 달리, 밝은 음색으로 짧고 경쾌한 솔로를 주고받으며 연주한다. 클래식의 영향을 받은 편곡과 잘 짜여진 틀에 맞춰진 연주가 당시에는 신선했다. 수록곡들은 레니 트리스타노, 리 코니츠, 원 마쉬의 곡으로 구성되어 있고 비밥 재즈에 비해 낯설고 분위기도 많이 달라서 신선하고 흥미롭다. 쿨 재즈를 좋아한다면 꼭 들어봐야 할 초기 명반 중 하나이다.

Billy Taylor, Trio with Candido, Prestige, 1954

Billy Taylor(p), Candido(conga), Earl May(b), Charlie Smith(d)

1940-50년대에 활동한 피아니스트 중 많이 간과되는 인물이 바로 빌리 테일러다. 1940년대 후반에 그는 찰리 파커, 디지 길레스피 등 비밥 재즈의 거장들과 함께 뉴욕의 유명 클럽인 버드랜드에서 공연했고, 연주자뿐만 아니라 작곡가, 편곡자로도 활동했다. 빌리 테일러는 비밥 피아니스트지만 오스카 피터슨, 에롤 가너(Erroll Garner)와 비슷하게 기술적인 면보다는 듣기 편안하고 청중들의 감정에 호소하는 연주를 했다. 1952년 'I Wish I Knew How It Would Feel To Be Free'를 작곡했는데, 나중에 미국 흑인인권운동을 대표하는 저항곡으로 선정되었다. 이후 테일러는 연주자, 방송국 음악감독, 교수 등 다양한 활동을 하면서 재즈의 보급에 많은 힘을 쏟았다.

여기서 소개하는 음반은 1954년 당시 인기 높던 빌리 테일러 트리오가 쿠바 출신의 콩가 연주자인 캔디도(Candido)를 초청해서 발표한 캔디도의 공식적인 데뷔 음반이다. 1950년대 초중반에는 미국 서부를 중심으로 아프로쿠반(Afro-Cuban)이나 라틴 리듬의 재즈가 인기를 끌고 있었다. 쿠바를 방문했던 디지 길레스피가 캔디도의 연주를 듣고 바로 뉴욕으로 초청했다. 그는 뉴욕의 클럽에서 연주를 시작했고 다양한 연주자들과 협연하며 인기를 끌기 시작했다. 빌리 테일러는 라이너 노트(liner note)에서 "이 음반의 콘셉트는 바로 라틴 연주자 캔디도를 사람들에게 선보이는 것이다"라고 말하고 있다.

'Mambo Inn', 'Love For Sale'은 귀에 익은 스탠더드곡이며 나머지 4곡은 모두 빌리 테일러의 자작곡이다. 빌리 테일러는 밝고 경쾌하면서도 감정선을 자극하는 피아노 연주가 멋지다. 이후 등장하는 캔디도의 콩가는 솔로 악기로서 다양한 박자의 정통 라틴 리듬을 제대로 들려준다. 발라드곡에선 울림이 좋고, 미디엄 템포의 곡에선 빠르게 휘몰아치는 속주가 훌륭하다. 캔디도는 곡의 분위기에 알맞게 조절하며 콩가를 연주했다. 1950년대 말에 등장하는 보사노바 리듬과 차이가 없어 보이지만 타악기 중심의 라틴, 아프로쿠반 재즈는 기타 중심의 보사노바 재즈만큼 큰 인기를 끌지는 못했다. 1950년대 중반 초기 라틴 리듬의 재즈를 접해볼 수 있는 아주 멋진 음반이다.

Prestige All Stars, All Day Long, Prestige, 1957

Frank Foster(ts), Donald Byrd(t), Kenny Burrell(g), Tommy Flanagan(p)
Doug Watkins(b), Arthur Taylor(d)

재즈 레이블에서 블루노트와 함께 양대 산맥을 형성하고 있던 프레스티지사는 1956년 부터 1959년까지 "Prestige All Stars"라는 제목으로 젊은 연주자들을 모아서 비밥 재즈 앨범을 발매했다. 1950년대 중반 뉴욕으로 젊은 연주자들이 모이면서 자연스럽게 같은 지역의 연주자들이 그룹을 형성하는 경우가 있었다. 그중 자동차의 도시 디트로이트 출신의 연주자들이 큰 관심과 인기를 끌었는데, 이 음반에 참여한 도널드 버드, 케니 버렐, 토미 플래너건, 더그 왓킨스 등이 모두 디트로이트 출신이다.

프랭크 포스터는 오하이오주 출신이지만 디트로이트로 가서 연주 활동을 했기에 디트로이트 출신 연주자로 평가되고 있다. 드러머 아트 테일러만 뉴욕 출신이다. 디트로이트에서 주로 활동했던 연주자들이 뉴욕으로 와서 같이 녹음했기 때문에 연주자들의 호흡이 좀 더 자연스럽다. 음반의 리더는 없지만 보통 기타리스트 케니 버렐의 음반으로 소개된다. 케니 버렐의 첫 번째 리더작이다. 타이틀곡은 버렐의 곡이고, 버드와 포스터 자작곡이 2곡씩 수록되어 있다.

A면은 'All Day Long' 한 곡만 실려 있다. 버렐의 블루지하고 진한 기타와 왓킨스의 베이스 연주로 잔잔하게 시작하고 포스터의 진한 테너가 뒤를 잇는다. 버드의 담백하면서도 경쾌한 트럼펫이 분위기를 밝게 해준다. 테너 색소폰-트럼펫의 반주 위에 더해진 버렐의 블루지한 기타가 아주 매력적이다. 이후 피아노-베이스-드럼의 리듬 반주도 비슷한 분위기로 이어진다. 18분이 넘는 곡이지만 연주자들의 솔로 연주를 감상하다보면 시간 가는 줄 모른다. 같은 고향 출신들이 명절에 모여 신명나게 잼 세션을 한 것 같다.

이 음반이 맘에 든다면 〈All Night Long〉(Prestige, 1957)도 들어보길 바란다. 초반의 재킷 사진은 뉴욕과 뉴저지를 잇는 조지 워싱턴 다리다. 1964년 완전히 다른 재킷으로 재발매된다. 초반은 고가반이라 1964년 재반으로 구하는 게 낫다. (P.191 참고)

Lucky Thompson, Lucky Strikes, Prestige, 1964

Lucky Thompson(ts, ss), Hank Jones(p), Richard Davis(b), Connie Kay(d)

소프라노 색소폰은 케니 지(Kenny G)를 위시해서 현대 재즈에선 자주 사용되는데 1950년대에는 많이 사용되지 않았다. 존 콜트레인과 스티브 레이시(Steve Lacy) 등이 소프라노 색소폰을 연주했는데, 개인적으로 럭키 톰슨을 좋아한다. 콜트레인이 〈My Favorite Things〉(Atlantic, 1961) 음반에서 최고의 소프라노 색소폰 연주를 들려주어 대표 음반으로 추천하지만 포스트 밥(Post Bop) 음반이라 편하게 들을 음반은 아니다. 스티브 레이시역시 1960년대 하드밥 이후 프리 재즈와 포스트 밥의 복잡한 리듬을 바탕으로 연주를 하다보니 듣기가 쉽지 않다. 그에 비해 럭키 톰슨은 스윙에 바탕을 둔 미디엄 템포에 능해서듣기가 훨씬 편하고 쉽다. 톰슨은 1940년대 스윙 빅밴드에서 활동을 시작했고, 1950년대엔 마일즈의 〈Walkin'〉(Prestige, 1957)에 참여했다.

여기서 소개하는 앨범은 1964년에 발표한 음반이며 럭키 톰슨의 대표작이다. 소프라노 색소폰 4곡과 테너 색소폰 4곡이 수록되어 있다. 첫 곡인 듀크 엘링턴의 명곡 'In A Sentimental Mood'는 최고의 소프라노 색소폰 연주를 들을 수 있는 아름다운 곡이다. 다른 3곡에서도 그는 부드럽고 편안한 연주를 들려준다. 'Prey Loot'은 동요의 느낌이 드는곡으로 듣고 있으면 가슴이 따스해지는데 소프라노 색소폰의 감미로운 음색이 잘 어울린다. 4곡의 테너 색소폰 연주 역시 스윙에 기반한 편안한 밥 재즈 스타일인데, 럭키 톰슨의연주가 아마도 흑인 하드밥 테너 색소포니스트 중 가장 감미로운 음색일 것이다. 행크 존스는 어려서부터 톰슨과 잘 알고 지내던 친구 사이였고, 그의 피아노 연주 역시 따스하고정확하며 편안한 분위기를 만들어준다.

나중에 톰슨은 미국의 음반산업계를 "기생충" 또는 "무자비한 인간들"이라고 비판하고무시했다. 그래서 유럽에서 주로 활동했고 가끔씩 미국에 와서 음반만 녹음했다. 소프라노 색소폰 연주 음반으로 강력히 추천한다.

RIVERSIDE

1953년에 1920년대 클래식 재즈와 블루스 음반을 제작하기 위해 빌 그라우어(Bill Grauer)와 오린 킵뉴스(Orrin Keepnews)가 뉴욕에 설립한 회사다. 1963년 그라우어의 사망 후 1964년에 파산했다. 1965년부터 1967년까지 오르피움 프로덕션(Orpheum Productions Inc.)이 운영을 맡았고 1967년부터 1971년까지 ABC 레코즈(ABC Records)가 음반을 발매했다. 1972년 팬터시사로 매각된다.

RIVERSIDE 음반을 파헤쳐보자

1. 재킷 뒷면 주소

1) RLP 12-201-228: 418 West 49th Street New York 19, N.Y. Bill Grauer Productions

2) RLP 12-229-262: 553 West 51st Street New York 19, N.Y. Bill Grauer Productions

3) RLP 12-263-314: 553 West 51st Street New York 19, N.Y. Billl Grauer Productions, Inc.

4) RLP 315-477: 235 West 46th Street New York 36, N.Y. Bill Grauer Productions, Inc.

2. 라벨의 크기 92mm, 100mm

1) 첫 번째 변화: RLP 243-271(1957-58), 100mm, Blue/Grey, no INC.

2) 두 번째 변화: RLP 272-333(1958-60), 92mm, Blue/Grey, no INC.

3) 세 번째 변화: RLP 344-476(1960-64), 100mm, Blue/Grey, INC.

3. 제작 공장

1) 서부: Researchcraft, L.A.

2) 동부: Abbey Manufacturing, N.J.

3) 제작 공장에 따라 동일 음반도 라벨의 크기, Deep Groove 크기, 각인 등이 다르다.

1950-56, 모노
White 라벨, DG, 10인치
상단 마이크 로고, RIVERSIDE 박스
하단 released by Bill Grauer Productions

1950-56, 모노
White 라벨, DG, 12인치
상단 마이크 로고, RIVERSIDE 박스
하단 released by Bill Grauer Productions

1956-58, 모노
Blue 라벨, DG
상단 마이크 로고, RIVERSIDE
하단 BILL GRAUER PRODUCTIONS

1958-64, 모노
Blue 라벨, DG
상단 마이크 로고, RIVERSIDE
하단 BILL GRAUER PRODUCTIONS INC.

1956-64, 모노

White 라벨, DG

상단 마이크 로고, RIVERSIDE

하단 BILL GRAUER PRODUCTIONS INC.

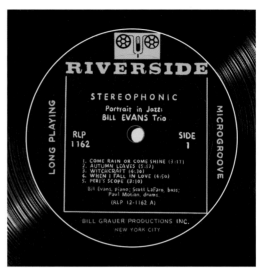

1958-64, 스테레오

Black 라벨, DG

상단 마이크 로고, RIVERSIDE

하단 BILL GRAUER PRODUCTIONS INC.

1965-66, 모노

Blue 라벨, no DG

상단 RIVERSIDE

하단 Bill Grauer Productions Inc.

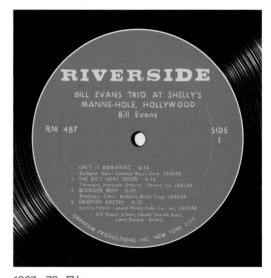

1967-72, 모노

Blue Green 라벨, no DG

상단 RIVERSIDE

하단 ORPHEUM PRODUCTIONS INC.

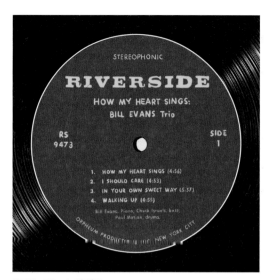

1967–72, 스테레오

Black 라벨, no DG

상단 RIVERSIDE, STEREOPHONIC

하단 ORPHEUM PRODUCTIONS INC.

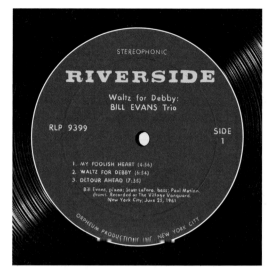

1967–72, 스테레오

Blue 라벨, no DG

상단 RIVERSIDE, STEREOPHONIC

하단 ORPHEUM PRODUCTIONS INC.

1972년 이후, 스테레오

Black/Brown 라벨

상단 RIVERSIDE, R 로고

하단 DISTRIBUTED BY ABC RECORDS, INC.

1984년 이후

White 라벨

상단 마이크 로고, RIVERSIDE

하단 FANTASY, INC.

1950년대, 스테레오
Blue 라벨, no DG, 네덜란드반
🔵상단 RIVERSIDE
🔵중간 33 1/3, STEREO

1970년대, 스테레오
Black/Brown 라벨, 일본반
🔵상단 RIVERSIDE R 로고
🔵하단 NIPPON GRAMOPHONE CO., LTD. JAPAN

1980년대, 스테레오
Black 라벨, 일본반
🔵상단 마이크 로고, RIVERSIDE
🔵하단 JASRAC 로고

Bobby Timmons, Soul Time, Riverside, 1960

Bobby Timmons(p), Blue Mitchell(t), Sam Jones(b), Art Blakey(d)

바비 티몬스는 'Moanin'', 'This Here' 등 하드밥의 명곡을 작곡했으며 블루스, 소울과 가스펠의 영향을 많이 받은 피아니스트다. 아트 블레이키 밴드를 전 세계적으로 히트시킨 〈Moanin'〉(Blue Note, 1959) 음반으로 함께 연주 여행을 다녔다. 이후 리버사이드사에서 자신의 히트곡을 담아 피아노 트리오 음반(〈This Is Bobby Timmons〉, Riverside, 1960)으로 발표하고, 캐논볼 애덜리 5중주 밴드와의 협연으로 큰 인기를 끌었다. 누구와 연주를 하더라도 티몬스의 피아노는 진하고 블루지한 느낌이 물씬 묻어나서 다른 연주자와 차이가 난다.

1960년 8월 12일과 17일에 녹음된 음반이다. 리버사이드사에서 왕성한 활동을 하기 시작한 신예 트럼페터 블루 미첼을 기용했다. 리버사이드사의 간판 베이시스트 샘 존스가 참여하고 드럼은 아트 블레이키가 도와준다. 바비 디몬스의 자작곡 4곡, 스탠더드 2곡이 수록되어 있다. 첫 곡 'Soul Time'은 티몬스의 블루스, 가스펠 느낌이 충만한 3박자의 왈츠 곡으로, 밝고 경쾌한 미첼의 트럼펫으로 시작해서 시종일관 흥겹게 진행된다. 베이스와 드럼의 반주는 역시 베테랑답게 곡의 흥겨움에 약간의 긴장감을 더해준다. 'So Tired'에서 피아노-베이스-드럼의 펑키한 리듬의 인트로가 아주 인상적이다. 미첼의 트럼펫도 곡에 어울리게 좀 더 높은 음역을 넘나들며 달려가고 샘 존스의 힘차고 지속적인 베이스 리듬과 솔로 연주가 귀에 쏙쏙 들어온다. 'The Touch Of Your Lips'에서는 한없이 달콤하고 부드러운 발라드 연주를 들려준다. 다른 곡들도 전체적인 분위기는 비슷하다.

이 음반 녹음 10여 일 후 블루 미첼은 〈Blue's Moods〉(Riverside, 1960)를 녹음했다. 피아노에 윈튼 켈리가, 드럼에 로이 브룩스(Roy Brooks)가 참여해서 비슷한 형태이지만 스탠더드곡이 많이 포함되어 있어 〈Soul Time〉 음반에 비해 좀 더 귀에 익숙하다. 'I'll Close My Eyes'의 인기 덕분에 아주 비싼 음반이라 구하기 어렵다. 개인적으로 비슷한 느낌의 이 음반을 구해서 들어보는 것도 블루 미첼을 즐기는 좋은 방법이다.

Bill Perkins, Quietly There, Riverside, 1970

Bill Perkins(ts, bs, cl, fl), Victor Feldman(vib, p, org), Red Mitchell(b),
John Pisano(g), Larry Bunker(d)

조니 만델(Johnny Mandel)은 재즈와 영화음악 작곡자다. 그의 대표작으로 'Emily', 'The Shadow Of Your Smile', 'A Time For Love' 등이 널리 알려져 있다. 이 앨범은 조니 만델의 곡들로만 구성된 재미있는 음반이다. 빌 퍼킨스는 1950년대 쿨 재즈를 대표하는 색소포니스트로, 테너 색소폰뿐만 아니라 바리톤 색소폰, 클라리넷, 플루트 등 다양한 악기를 자유자재로 다룬 연주자다.

1950년대에 발표한 퍼시픽사 음반들은 쿨 재즈를 접하기에 아주 좋은 음반들이다. 이음반은 1966년에 녹음되었고 1970년에 발매되었다. 리버사이드사가 ABC 레코즈사로 인수된 후에 발매되어 라벨이 "ABC RIVERSIDE"로 되어 있다. 한 장의 음반으로 다양한 악기를 접해볼 수 있는 데다가 쿨 재즈를 좋은 스테레오 음질로 들을 수 있어 일거양득인 음반이다.

'Quietly There'는 〈하퍼(Harper)〉라는 영화의 삽입곡인데 보사노바풍의 가벼운 리듬과 테너 색소폰이 잘 어울리는 곡으로 편하게 들을 수 있다. 'Emily' 역시 〈에밀리를 미국 사람으로 만들기(The Americanization Of Emily)〉라는 영화의 수록곡으로, 1960년대에 많은 소울 재즈 연주자들이 자주 연주했던 곡이다. 이 음반에서는 잔잔한 미디엄 템포로 시작되고 곡의 분위기에 맞게 퍼킨스는 베이스 클라리넷을 연주한다. 흔한 악기는 아니지만 베이스 클라리넷의 중저음이 곡의 잔잔한 분위기에 잘 어울린다. 중간에 등장하는 빅터 펠드먼의 피아노 솔로와 존 피사노의 클래식 기타 역시 맑고 깨끗해서 곡을 차분하게 만들어준다.

B면 첫 곡 'Sure As You're Born'은 펠드먼의 진한 오르간 연주로 시작하며 퍼킨스의 테너 색소폰은 그루브 있는 진한 연주를 들려준다. 곡마다 다른 악기를 선택하면서 다른 느낌을 전해주는 게 흥미롭다. 퍼킨스의 많지 않은 리더 음반 중 듣기 편하며 구하기 쉽고 저렴한 음반이라 추천한다.

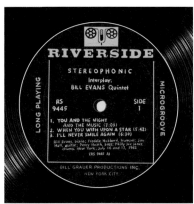
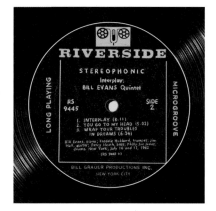

Bill Evans, Interplay, Riverside, 1963

Bill Evans(p), Freddie Hubbard(t), Jim Hall(g), Percy Heath(b), Philly Joe Jones(d)

빌 에반스는 스콧 라파로와 함께한 트리오가 최고의 전성기였고, 그 이후에도 트리오 위주로 음악 활동을 했다. 그런 에반스가 처음으로 트럼펫이 포함된 5중주 녹음을 시도한 것이 바로 이 음반이다. 1961년 스콧 라파로의 갑작스런 사망 이후 에반스는 더욱 마약에 빠져들면서 방황했지만, 1962년에 음반을 몇 장 녹음했다. 1962년 4월 기타리스트 짐 홀과 함께 기타-피아노 듀엣 형태로 서정적인 재즈 연주의 최고 음반 중 하나로 평가되는 〈Undercurrent〉(United Artists, 1962)를 발표했고 7월에 이 음반을 녹음했다. 짐 홀은 1956년 햄프턴 호스의 앨범 〈All Night Sessions〉에서 기타리스트로 두각을 드러냈고, 화려하진 않지만 진하고 맑은 기타 음색으로 다른 분위기를 만들기 시작했다. 애초에 에반스는 협연을 많이 했던 트럼페터 아트 파머(Art Farmer)를 먼저 섭외했지만 스케줄이 맞지 않아 하는 수 없이 25세의 프레디 허버드를 선택했는데 이는 에반스에게는 모험이었다. 수록곡들이 에반스의 타이틀곡을 빼곤 대부분 1920-30년대 스탠더드곡이라 허버드가 곡을 정확하게 이해하지는 못했다고 한다. 그래서 이 곡들을 이해시키고 밴드의 분위기에 맞추는 데 시간이 필요했다.

첫 곡 'You And The Night And The Music'에서 에반스의 재미있는 인트로 후에 등장하는 경쾌하고 스윙감 넘치는 기타, 트럼펫, 피아노 합주가 이 음반의 전체적인 분위기를 보여준다. 에반스의 피아노가 미디엄 템포로 적절히 물 흐르듯 분위기를 이끌어나가고, 이후 허버드의 맑은 중역대의 진한 트럼펫 연주가 피아노, 기타와 크게 이질감 없이 잘 어우러진다. 짐 홀의 기타는 잔잔하면서도 진한 기타 음색을 들려주며 음반의 분위기를 조율해주는 역할을 한다. 퍼시 히스의 워킹 베이스, 간간히 때려주는 필리 조 존스의 드럼도 아주 적절하다. 이 한 곡만으로도 이 음반은 충분히 들어볼 만한 가치가 있다. 타이틀곡 'Interplay'는 베이스와 기타의 멋진 합주로 시작되며 잔잔하게 등장하는 에반스의 피아노 연주가 아름답다. 이후 홀의 기타, 허버드의 뮤트 트럼펫 연주가 제목 그대로 '상호작용'이 어떻게 이루어지는지 제대로 들려준다.

이 음반은 1982년 마일스톤(Milestone)사에서 몇 곡이 추가되면서 〈Interplay Session〉 앨범으로 재발매되었고, 1983년 재즈 앨범 차트에서 26위까지 오르며 그해의 그래미 시상식에서 이 음반의 라이너 노트가 '베스트 앨범 노트상'을 수상했다. 에반스의 흔치 않은 5중주 음반으로 무조건 들어봐야 할 음반이다.

SAVOY

1942년 허먼 루빈스키(Herman Lubinsky)가 설립한 회사로 재즈, 리듬 앤 블루스, 가스펠 음반을 주로 발매하였다.

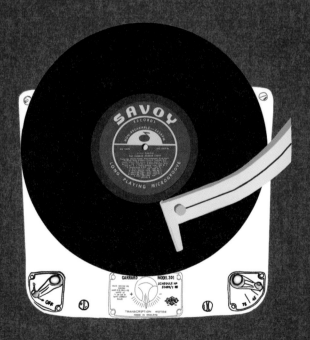

SAVOY 음반을 파헤쳐보자

1. 라벨 색깔

 1) 1956-61 : Red 라벨

 2) 1961-74 : Maroon 라벨

 3) 1974- : Ox-Blood 라벨

2. 데모반 표기

 1) Sample Copy, Not For Sale

 2) Not Licensed for Radio Broadcast, For Home Use on Phonography

3. NR Stamp(Non Returnable)

사보이 음반 중 약 10% 정도에서 재킷 뒷면에 스탬프가 찍혀 있는 음반들이 있다. 소매점에서 판매되고 남은 재고 음반을 회사에서 받아주지 않는다는 의미로 찍었다고 한다.

4. 매트릭스 코드

정확한 의미는 알려지지 않았지만 초기반에 음반번호 옆에 수기 또는 기계로 X20가 각인되어 있다.

5. 재킷 커버 사진

전문 사진작가의 사진을 이용해서 커버를 제작했고 컬러보다는 흑백이 먼저 발매되었다. 사보이 재킷의 경우, 동일 음반이지만 표지 사진이 다른 경우가 흔하니 초기반 구입 시 유의해야 한다.

6. 재킷 뒷면 주소

 1) 1956-57: SAVOY RECORD CO. INC., 58 Market Street, Newark, N.J.

 2) 1970년대: SAVOY RECORD COMPANY, INC., 56 Ferry Street, Newark, N.J. 07106

 3) 1970년대: SAVOY RECORD CO. INC., P.O. Box 1000, Newark, N.J. 07101

SAVOY

1949-55, 모노
Red 라벨, DG
상단 SAVOY RECORDS
하단 NOT LICENSED FOR RADIO BROADCAST
10인치, MG 9000 시리즈

1955-59, 모노
Red 라벨, 데모반, DG
상단 SAVOY RECORDS
하단 NOT LICENSED FOR RADIO BROADCAST
12인치, MG 12000 시리즈
SAMPLE COPY, NOT FOR SALE

1960년대, 모노
Maroon 라벨, 데모반, no DG
상단 SAVOY RECORDS
중간 SAVOY 12000 번호
SAMPLE COPY, NOT FOR SALE

1970년대, 모노
Ox-Blood 라벨, no DG
상단 SAVOY RECORDS
중간 MG 12000 번호

1970년대, 모노
Red 라벨
상단 SAVOY, 악기 그림
하단 Manufactured and Distributed by Arista
　　Records Inc. SJL 시리즈

1980년대, 모노
Red 라벨
상단 SAVOY JAZZ
하단 ℗ 연도 SJ Records Inc.

Fats Navarro, New Trends of Jazz, Vol. 6, Savoy, 1952

Fats Navarro(t), Charlie Rouse(ts), Tadd Dameron(p), Nelson Boyd(b), Curley Russell(b),
Art Blakey(d), Kenny Clark(d)

1940년대 중반 등장하기 시작한 비밥 재즈는 기존의 스윙 재즈와 다르게 속주, 빠른 코드 변환 등으로 젊은이들을 중심으로 큰 인기를 끌었다. 많은 젊은 연주자들이 비밥 재즈에 매료되었고 밤늦게까지 "After Hours" 세션을 통해 비밥을 발전시켰다. 찰리 파커, 디지 길레스피, 버드 파월, 텔로니어스 몽크, 맥스 로치 등이 비밥 재즈의 대표적인 연주자들이다. 나바로의 본명은 시어도어 나바로(Theodore Navarro)이며 뚱뚱한 체격과 목소리가 여성과 비슷해서 "팻 걸(Fat Girl)"이라는 별명으로 불리면서 자연스레 이름이 "Fats Navarro"가 되었다. 클리포드 브라운에게 가장 영향을 많이 준 연주자로 패츠 나바로를 꼽는다. 클리포드 브라운은 26세에 교통사고로 일찍 사망했는데, 놀랍게도 패츠 나바로 역시 26세의 나이에 결핵으로 사망했다. 1946년 뉴욕에 정착하면서 많은 연주 활동을 했고 찰리 파커와도 연주했다. 당시 패츠는 인기가 많아 높은 급료를 받았는데, 파커 밴드는 그만한 수입을 벌지 못했기 때문에 자주 함께하지는 못했다. 반복적인 마약, 결핵, 체중 문제로 인해 연주에 기복이 컸다. 비밥 재즈의 명연주가 많이 있지만 대부분 78회전 녹음이라 좋은 음질로 접하기가 아주 어렵다. 초기 명연주를 접할 수 있는 음반으로 블루노트 음반(〈The Fabulous Fats Navarro, Vol. 1 and Vol. 2〉)와 사보이(〈Nostalgia〉) 음반이 있다.

사보이의 〈New Trends Of Jazz〉는 1940년대 후반에 녹음된 초기 비밥 재즈 곡들을 7인치 또는 10인치 음반으로 발매한 시리즈이다. 패츠 나바로의 음반은 〈Vol. 6〉로 1940년대 후반 패츠 나바로의 대표 연주곡을 모아 놓았다. 수록곡들은 1947년 10월과 12월에 있었던 녹음이다. 편곡과 피아노에 능숙한 태드 다메론이 함께했고, 아트 블레이키와 케니 클락이 참여했다. 초기 비밥곡이라 연주 시간은 3~5분으로 짧다. 패츠 나바로의 트럼펫 연주는 디지 길레스피와 비교해서 고역대보다는 진한 중역대이며, 속주도 아주 가볍고 부드럽다. 이런 영향이 그대로 클리포드 브라운에게 전해졌다. 첫 번째 곡 'Nostalgia'는 패츠 나바로를 대표하는 곡이다. 나바로의 맑고 경쾌한 트럼펫과 진한 찰리 루스의 테너 색소폰 합주로 시작하는 매력적인 곡이다. 이후 중간 속도의 경쾌한 트럼펫 솔로가 부드러운 분위기를 이끌어주는데 아쉽게도 짧은 연주 시간 때문에 합주와 함께 끝난다. 하지만 나바로의 멋진 솔로 연주를 감상하기에는 부족함이 없다. 이후 이 음반은 덱스터 고든과 함께한 곡들을 추가해서 〈Nostalgia〉(Savoy, 1958)라는 제목으로 사보이사에서 재발매된다. 비밥을 대표하던 트럼페터 패츠 나바로의 초기 명연주는 놓치지 말아야 한다.

Charlie Parker, The Charlie Parker Story, Savoy, 1956

Charlie Parker(as), Miles Davis(t), Bud Powell(p), Curley Russell(b), Max Roach(d)

라이너 노트에 이렇게 적혀 있다.

"모던 재즈 역사상 가장 훌륭한 녹음."

이 음반은 찰리 파커의 가장 유명한 녹음 세션을 기록한 완벽한 음반이다. 1945년 11월 26일 뉴욕의 WOR스튜디오에서 오후 2시부터 5시까지 있었던 녹음을 한 곡도 빼지 않고 수록했다. 참여한 연주자는 다음과 같다. 찰리 파커, 마일즈 데이비스, 버드 파월, 컬리 러셀, 맥스 로치.

이 음반에서 눈여겨봐야 할 점은 2명의 솔로 파트와 3명의 리듬 파트로 구성된 5인조 밴드, 기존의 스윙곡과 완전히 다른 형태의 곡들, 스윙 재즈와는 확연하게 다른 속도, 변주, 코드 변환과 솔로 연주 등이다. 또한 재즈에서 가장 중요하고 영향력이 큰 찰리 파커가 공식적으로 자신의 이름으로 녹음한 첫 번째 세션이란 점도 중요하다. 오리지널 녹음은 78회전 녹음이기 때문에 원곡을 제대로 감상하려면 78회전 음반으로 구해야 한다. 이 음반은 유명한 만큼 논란도 많은 음반이다. 우선 피아노에 버드 파월이 참여하기로 되어 있었지만, 녹음 당시 파월은 집에 문제가 생겨 어머니 집에 가버렸다. 그래서 피아노는 아르곤 손튼(Argonne Thornton, 나중에 그는 사딕 하킴 Sadik Hakum으로 개명했다)으로 표기되어 있고, 일부 곡에서 디지 길레스피가 대신 연주했다. 파커는 색소폰 리드에 문제가 생겨 실제 녹음은 3시 30분에 시작되었다. 파커가 마약 때문에 늦게 도착했다는 소문이 있다. 19세의 젊은 마일즈가 기용되었는데 몇 번의 세션에서는 파커의 곡을 따라갈 수 없어 디지 길레스피가 대신 연주했다는 이야기도 있다. 라이너 노트를 작성했던 존 메헤간(John Mehegan)은 마일즈 데이비스가 실수를 많이 했고 연주를 잘하지 못했다고 혹평했다.

여러 가지 논란이 있지만 찰리 파커의 최고의 녹음이라는 사실은 변함이 없다. 이 세션에서 녹음한 'Now's The Time', 'KoKo'와 'Thriving From A Riff'는 이후 재즈의 스탠더드곡이 된다. 또한 이 음반은 총 7곡이 수록되어 있는데, 중간에 중단한 연주를 포함해서 총 16트랙이 수록되었다. 거장들이 명곡을 연주하고 만드는 과정을 잠시 엿볼 수 있는 멋진 경험이다. 찰리 파커의 음반들이 모음집 형태로 많이 발매되어 있지만, 찰리 파커를 즐기기 위한 출발점으로 가장 좋은 음반이다.

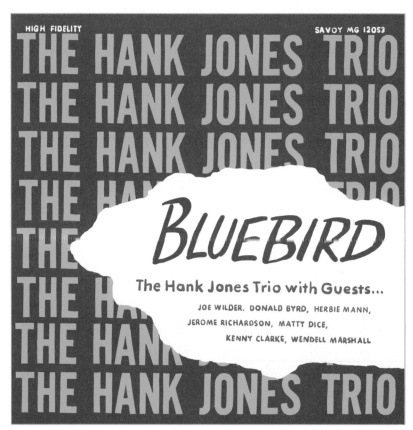

Hank Jones, Bluebird, Savoy, 1956

Hank Jones(p), Herbie Mann(fl), Jerome Richardson(fl, ts), Donald Byrd(t), Matty Dice(t),
Joe Wilder(t), Wendell Marshall(b), Eddie Jones(b), Kenny Clarke(d)

행크 존스는 1950년대를 대표하는 피아니스트일 뿐만 아니라 작곡가, 편곡자, 밴드 리더로도 활동을 했고 예술 관련 수상도 많이 했다. 1962년 케네디 대통령의 생일에 마릴린 먼로(Marilyn Monroe)가 부른 곡 'Happy Birthday, Mr. President'에서 피아노를 반주한 것은 꽤 유명한 일화이다. 가장 인기 있는 재즈 음반 중 하나인 캐논볼 애덜리의 〈Somethin' Else〉에서도 피아노를 연주했다. 1950년대 사보이사에서 "하우스 피아니스트"로 활동하면서 다양한 연주자들의 음반에 세션으로 참여했다. 그러면서 자연스레 피아노 트리오가 결성되었는데 행크 존스-웬델 마셜-케니 클락으로 구성된 트리오는 여러 음반에 참여하면서 믿을 만하고 단단한 리듬 파트를 구성했다.

1956년에 발매된 음반으로 《All Music Guide》에서 별 4개를 받았으며 "밥의 맛깔스런 곡들로 구성된 듣기 편안한 쿨 재즈 음반이다"라는 평가를 받았다. 행크 존스의 음반은 부드럽고 자연스러우며 자극적이지 않은 피아노 연주 덕분에 어느 것이나 부담 없이 들을 수 있다. 트리오와 함께 다양한 연주자들이 게스트로 참여하면서 서로 다른 맛을 보여준다.

첫 곡 'Little Girl Blue'는 아름다운 발라드곡인데, 트리오가 더욱 부드럽게 연주한다. 'Bluebird'는 찰리 파커의 곡으로 허비 만의 플루트 연주를 제대로 감상할 수 있다. 속주 뿐만 아니라 감미로운 연주까지 14분에 걸친 긴 연주 시간 동안 다양한 모습을 접할 수 있다. 'How High The Moon'은 익숙한 곡인데, 발라드풍으로 잔잔하게 진행되며 조 와일더의 부드러운 트럼펫이 분위기를 한껏 끌어올려준다. 'Hank's Pranks'는 행크 존스의 곡으로 도널드 버드와 매티 다이스 두 명이 펼치는 트럼펫 경합이 재미있다. 'Alpha', 'Wine And Brandy' 두 곡에서는 떠오르는 신예 제롬 리처드슨의 플루트와 테너 색소폰 연주를 들을 수 있다. 리처드슨의 리더 음반은 구하기 어려운 편이라 이런 음반을 통해 한 번 들어보는 것도 좋다. 루디 반 겔더 녹음이라 음질도 아주 좋다.

이 음반은 나중에 〈Trio with Guests〉, 〈Hank's Pranks〉로 재발매되었다. 행크 존스의 초기 음반 중 대표할 만한 음반이다.

2009년 하워드 럼지의 인터뷰

☆★☆

왜 하필 잼 세션이 일요일인가요?

1940년대 초, 센트럴가에 흑인들이 연주하던 클럽이 몇 개 있었어요. 그곳에서 춤을 추지 않고 조용히 앉아서 연주를 듣던 사람들을 보았죠. 앉아서 음악만 듣고 있던 사람들의 모습에 나는 충격을 받았어요. 그런 모습을 라이브클럽인 라이트하우스에서 실현해보려고 했지요. 사람들이 편히 쉬는 일요일에 말이죠.

클럽 주인인 존 레빈(John Levine)의 생각은 어땠나요?

그는 나에게 일요일 오후의 허모사 해변은 너무 조용하다고 경고했어요. 그가 잃을 것은 없었고 나는 라이트하우스의 음악 담당 계약자가 되었죠. 월급 외에도 공연이 성공할 때마다 추가 보너스를 받기로 했어요. 1948년에 처음 라이트하우스에 갔을 때는 우선 듣기 편한 스탠더드곡 위주로 연주했어요. 그게 관객들에게 먹혔어요. 그 사람들이 나중에 중요 고객이 되었지요. 클럽이 크지 않아 소규모 밴드만 공연이 가능했지요.

이후는 어떻게 되었나요?

1949년 1월에 "Sunday Afternoon Jam Session"을 시작했어요. 그때 모인 젊은 친구들은 새로운 형식과 하모니를 가진 연주를 했어요. 음반사들이 우리가 했던 음악을 '웨스트 코스트 재즈'로 부르기 시작했고, 우리 음악을 음반으로 제작하고 싶어했습니다.

'웨스트 코스트 재즈'를 어떻게 이해하면 될까요?

보통 사람들이 생각하는 '쿨'은 아니에요. '밥 재즈'와 '쿨 재즈' 사이로 보면 됩니다. 셜리 만이 쉽게 설명했죠. 다른 친구들은 시카고와 뉴욕에 있고, 우린 라이트하우스에 있다는 것이 유일한 차이입니다.

노먼 그란츠 이야기

☆★☆

1940년대 미국에서 재즈의 흐름을 바꾼 두 명의 인물이 있다. 찰리 파커는 재즈 연주의 흐름을 바꾸었고, 노먼 그란츠는 재즈를 듣는 방식을 바꾸었다. 그란츠는 콜맨 호킨스(Coleman Hawkins)의 'Body And Soul' 연주를 듣고 재즈팬이 되었다. 당시 재즈클럽은 흑인과 백인의 자리를 분리했다. 그란츠는 청중을 한꺼번에 모으고 흑인 연주자들에게 급여를 제대로 주는 것을 목표로 했다.

1944년 LA필하모닉(LA Philharmonic)에서 청중을 위해 '잼'을 고안했고, 그의 생각은 재즈 공연에서 엄청난 변화를 가져왔다. 이벤트는 완전 매진이었고, 처음으로 "Jazz At The Philharmonic(JATP)"이라는 개념의 콘서트가 탄생했다. 매달 공연이 열리고 전국 투어를 시작하면서 큰 장소를 물색하기 시작했다. 1946년까지 매년 열리는 JATP 투어에는 찰리 파커, 콜맨 호킨스, 버디 리치, 레스터 영, 빌리 홀리데이(Billie Holiday) 등 재즈의 거장들이 참여하면서 소규모 클럽 쇼에서 시작된 공연이 국가적인 명물이 되었다.

그란츠가 버브 레코즈(Verve Records)를 설립한 것은 1955년 말이다. 당시 최고의 가수였던 엘라 피츠제럴드를 지원하기 위한 것이 중요한 목적이었다. 그는 엘라의 음반을 어떻게 제작해야 하는지 잘 알고 있었다. 1956년 〈Elle Fitzgerald Sings The Cole Porter Songbook〉을 발매했고, 그해 가장 많이 팔린 음반이 되었다. 이후 버브사는 재즈와 팝 시장에서 대표 레이블로 성장했다. 또한 그란츠의 감독하에 엘라는 20세기 최고의 재즈 가수가 되었다. 재즈계에서 강력한 목소리를 냈던 그란츠는 엘라를 이용해서 인종차별과 인종분리의 벽을 깨부수고자 했다. "엘라를 원해요? 그럼 흑인과 백인 청중을 한 장소에 모으지 않으면 거래는 없어요."

그란츠는 사업가로서 재즈를 초라하고 작은 클럽에서 크고 권위 있는 공연장으로 끌어올리기 위해 노력했다. 그리고 사회적인 측면에서는 예술가의 권리를 향상시키고 인종 차별을 없애고자 노력한 활동가이기도 했다.

VERVE

자신이 세운 노그랜(Norgran), 클레프(Clef)를 합병해 1956년에 누먼 그란츠가 설립한 회사이다. 1960년 MGM사로 매각이 된다. 이후 1972년에 폴리도어(Polydor)사로 다시 매각되었다.

버브사가 만든 광고

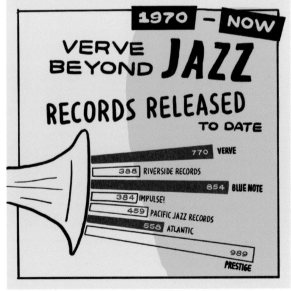

VERVE

1956-58, 모노

Orange 라벨, DG

상단 Verve Records, T 로고

하단 LONG PLAYING MICROGROOVE
VERVE RECORDS INC.
2000 시리즈, MG V -2*** A

1956-58, 모노

Blue 라벨, DG

상단 Verve Records, T 로고

하단 LONG PLAYING MICROGROOVE
VERVE RECORDS INC.
2000 시리즈, MG V -2*** A

1956-60, 모노

Yellow 라벨, DG

상단 Verve Records, 트럼페터, CLEF SERIES

하단 MICROGROOVE LONG PLAYING
VERVE RECORDS, INC. CLEF 재발매반

1956-60, 모노

Black 라벨, DG

상단 Verve Records, 트럼페터, CLEF SERIES

하단 MICROGROOVE LONG PLAYING
VERVE RECORDS, INC. CLEF 재발매반

1958-60, 모노

Black 라벨, DG

(상단) Verve Records, 트럼페터

(하단) VERVE RECORDS, INC.

1958-60, 모노

Black 라벨, DG

(상단) Verve Records, 트럼페터

(하단) LONG PLAYING VERVE RECORDS, INC.

1958-60, 모노

Black 라벨, DG

(상단) Verve Records, T 로고

(하단) LONG PLAYING MICROGROOVE
 VERVE RECORDS, INC.
 MG V-8*** A

1958-60, 스테레오

Black 라벨, DG

(상단) Verve Records, STEREOPHONIC
 LIVING SOUND FIDELITY

(하단) LONG PLAYING MICROGROOVE
 VERVE RECORDS, INC.
 MG VS-6*** A

1960−71, 모노

Black 라벨, DG

상단 Verve Records, T 로고, ®

하단 MGM RECORDS−A DIVISION OF
METRO−GOLDWYN−MAYER, INC.
V/8*** A

1960−71, 스테레오

Black 라벨, DG

상단 Verve Records, T 로고, ®

하단 MGM RECORDS−A DIVISION OF
METRO−GOLDWYN−MAYER, INC.
V6−8*** A, STEREO

1958−60, 모노

White 라벨, 데모반, DG

상단 Verve Records, T 로고, ®

하단 MGM RECORDS−A DIVISION OF
METRO−GOLDWYN−MAYER, INC.
V/8700 SIDE 1

1960−71, 모노

Black 라벨, no DG

상단 Verve Records, T 로고, ®

하단 MGM RECORDS−A DIVISION OF
METRO−GOLDWYN−MAYER, INC.
V−8***−A

1965-71, 모노
Yellow 라벨, 데모반, no DG

상단 Verve Records, T 로고, ®

하단 MGM RECORDS-A DIVISION OF
METRO-GOLDWYN-MAYER, INC.
V-8*** Side 1

Ella Fitzgerald And Louis Armstrong, Ella And Louis, Verve, 1956

Ella Fitzgerald(vo), Louis Armstrong(vo, t), Oscar Peterson(p), Herb Ellis(g), Ray Brown(b),
Buddy Rich(d)

재즈 보컬 음반을 추천하라고 하면 언제나 빠지지 않는 유명한 음반이다. 개인적으로 30년 전 라이센스 음반으로 처음 들었고, 현재는 버브사 초기반을 듣고 있다. 1950년대 재즈를 대표하는 남성 가수와 여성 가수가 만났으니 좋지 않을 수 없다. 감미로운 피츠제럴드의 음색과 거친 암스트롱의 음색이 조화를 이루고, 담백하면서도 힘이 있는 트럼펫과 이를 받쳐주는 피츠제럴드의 스캣이 멋진 음반이다. 'Cheek To Cheek'은 많은 음반에 수록되어 있지만, 이 음반에 수록된 노래를 가장 좋아한다. 피츠제럴드와 암스트롱의 음색, 트럼펫의 흥겨운 연주까지 사랑스러운 연인의 분위기를 느끼기에 이만한 곡이 없다. 'Tenderly' 또한 훌륭한 연주가 많지만, 후반부에 나오는 암스트롱의 트럼펫과 피츠제럴드의 노래 듀엣은 암스트롱이 얼마나 대단한 트럼페터인지 알 수 있게 해준다. 목소리로 노래하고 트럼펫으로 한 번 더 노래하듯 연주하는 암스트롱은 뛰어난 아티스트임에 틀림없다.

1956년 8월 16일 루이 암스트롱, 엘라 피츠제럴드, 아트 테이텀, 오스카 피터슨 등 당대 최고의 연주자가 참여한 "Live At The Hollywood Bowl" 공연이 있었고, 결과는 대성공이었다. 다음날 공연기획자였던 노먼 그란츠는 오스카 피터슨 트리오, 루이 암스트롱과 엘라 피츠제럴드를 새로 개장한 캐피톨사 녹음 스튜디오로 불렀다. 리허설도 없이 각 가수에 알맞게 편곡만 하고 바로 녹음했다. 역사적인 보컬 음반은 이렇게 순식간에 탄생했다. 1956년 빌보드 재즈 차트에서 1위에 올랐고, 일반 차트 12위까지 올랐다. 이 음반의 성공 이후 〈Ella And Louis Again〉, 〈Porgy And Bess〉 등 다양한 보컬 듀엣 음반을 발매했다. 초반은 오렌지 라벨이다. 블랙 라벨도 있는데 두 음반의 차이는 그리 크지 않다. 재즈를 좋아한다면 무조건 가지고 있어야 할 음반 중 하나다.

Blossom Dearie, Once Upon A Summertime, Verve, 1959

Blossom Dearie(vo, p), Ray Brown(b), Mundell Lowe(g), Ed Thigpen(d)

가수, 피아니스트, 레코드사 사장 등 다양한 경력을 소유한 블로섬 디어리는 가녀리고 감미로운 고역이 아주 매력적인 가수다. 1948년 음반을 처음 발매하였고 1952년 킹 플레저(King Pleasure)의 히트곡 'Moody's Mood For Love'에서 여성 파트를 노래하면서 큰 인기를 끌었다. 1952년 말 가수 애니 로스(Annie Ross)의 피아노 반주를 맡았다. 하루는 그리니치 빌리지의 한 클럽에서 연주하던 중 프랑스에 있는 바클레이(Barclay) 음반사의 사장 부인 니콜 바클레이(Nicole Barclay)를 만났다. 니콜 바클레이는 디어리에게 프랑스로 가자고 설득했다. 디어리는 파리로 간 후 '블루스타(Les Blue Stars)'라는 보컬 그룹을 결성했다. 그때 디어리와 미셸 르그랑(Michel Legrand)이 만나서 작업을 같이했는데, 1954년 'Lullaby Of Birdland' 곡의 프랑스어 버전이 공전의 히트를 기록하게 된다. 1955년 벨기에 출신의 테너 색소포니스트 바비 재스퍼(Bobby Jaspar)와 결혼한 후, 디어리는 클럽 활동뿐만 아니라 음반 활동도 병행했다. 파리에 온 노먼 그란츠를 만나서 버브사와 계약하고 1956년 뉴욕으로 돌아온다. 이후 총 6장의 앨범을 발표했고 이것은 세 번째 음반이다.

이 음반은 오스카 피터슨 트리오에서 활동하던 레이 브라운, 에디 틱펜과 기타리스트 먼델 로우가 참여해서 탄탄한 리듬 파트를 담당해준다. 수록곡은 디어리가 선택했고 편곡도 담당했다. 피아노는 디어리가 직접 연주했다. 개인적으로 가장 좋아하는 곡은 'Tea For Two'와 'The Surrey With The Fringe On Top'이다. 'Tea For Two'는 워낙 잘 알려진 곡이지만, 잔잔한 피아노 반주에 이어 등장하는 가녀리고 떨리는 디어리의 음색은 듣자마자 그녀의 매력에 푹 빠져들게 만든다. 그녀의 반주는 힘을 빼고 잔잔하게 연주하다보니 마치 작은 테이블에서 사랑하는 연인과 함께 차 한잔을 마시면서 서로 바라보며 듣는 듯한 착각에 빠져든다. 노래, 반주, 그리고 분위기 모두 최고다. 'The Surrey With The Fringe On Top'은 잔잔한 피아노 인트로에 이어지는 디어리의 노래로, 정말 마약과 같다. 이 곡을 처음 들은 게 시디로 접했으니 15년은 넘었다. 하지만 요즘 들어도 여전히 가슴을 콩닥콩닥 뛰게 만드는 마력을 가진 곡이다. 다른 곡들도 비슷한 분위기로 잔잔하게 이어진다. 어느 곡 하나 놓칠 수 없는 너무나 사랑스러운 음반이다. 블로섬 디어리의 보컬을 제대로 느껴보려면 블루 라벨의 버브 초기반으로 들어봐야 한다.

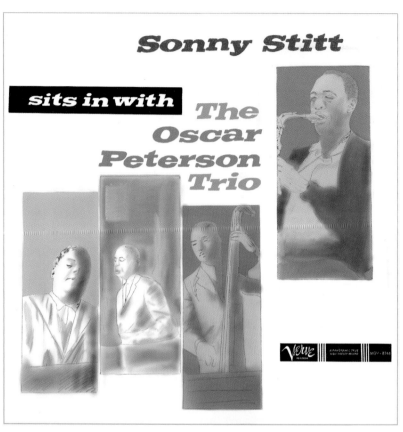

Sonny Stitt, Sits In With the Oscar Peterson Trio, Verve, 1959

Sonny Stitt(as), Oscar Peterson(p), Ray Brown(b), Ed Thigpen(d)

1950년대 비밥 재즈에서 찰리 파커 사후 많은 알토 색소포니스트들은 찰리 파커의 그늘을 벗어날 수 없었다. 그렇기에 그만큼 스트레스가 만만치 않았다. 그중 소니 스팃은 '찰리 파커의 후계자'라는 명예 혹은 굴레를 짊어진 채 연주 활동을 했다. 쿨 재즈에서 아트 페퍼의 알토 색소폰이 깔끔한 연주의 대표격이라면, 비밥 재즈에서는 소니 스팃이 맑고 경쾌한 알토 색소폰을 대표한다. 발표 앨범 대부분에서 군더더기 없이 밝고 시원한 연주를 들려준다.

그는 프레스티지 시절의 초기 비밥, 버브 시절의 스윙감 있는 밥 재즈, 1960년대 이후의 소울, 펑크 재즈까지 아주 다양한 세월의 흐름에 맞게 잘 적응한 연주자였다.

1959년 발표한 이 음반은 스팃의 앨범 중 가장 왕성하던 시기의 대표작이다. 힘 있고 스윙감 넘치는 오스카 피터슨 트리오와 함께 이어지는 스팃의 알토 색소폰은 깨끗하고 영롱하며, 스윙감을 잃지 않고 신난다. 'I Can't Give You Anything But Love', 'Au Privave', 'I'll Remember April' 등 수록곡은 모두 귀에 익숙한 스탠더드곡이라 편안하고 흥겹다. 소니 스팃의 연주를 즐기기 시작하는 음반으로 아주 좋은 선택이다. 초반도 비싸지 않으니 구해서 들어보길 바란다.

VERVE

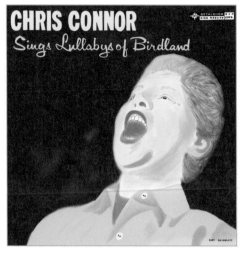

Chris Connor, Chris Connor Sings Lullabys Of Birdland, Bethlehem, 1956

Chris Connor(vo), Ellis Larkins(p), Everette Barksdale(g), Beverly Peer(b), Vinnie Burke(b),
Ronnie Odrich(fl, cl), Art Madigan(d), Joe Cinderella(g), Don Burns(acc.), Sy Oliver Orchestra

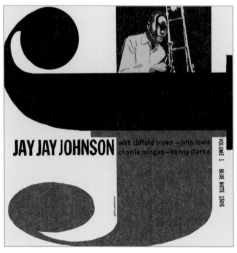

Jay Jay Johnson, The Eminent Jay Jay Johnson Volume 1, Blue Note, 1955

Jay Jay Johnson(trb), Clifford Brown(t), Jimmy Heath(ts, bs), John Lewis(p), Wynton Kelly(p), Charlie Mingus(b),
Percy Heath(d), Kenny Clarke(d), Sabu(conga)

Prestige All Stars, All Day Long, Prestige, 1957

Frank Foster(ts), Donald Byrd(t), Kenny Burrell(g), Tommy Flanagan(p),
Doug Watkins(b), Arthur Taylor(d)

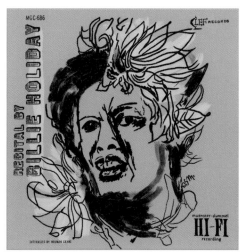

Billie Holiday, Recital By Billie Holiday, Clef, 1956

Billie Holiday(vo), Flip Philips(ts), Joe Newman(t), Paul Qunichette(ts), Charlie Shavers(t),
Barney Kessel(g), Freddie Green(g), Oscar Peterson(p), Ray Brown(b), J. C. Heard(d), Gus Johnson(d)

major
label

PART 2

ABC PARAMOUNT

1955년 아메리칸 브로드캐스팅 파라마운트 시어터(American Broadcasting-Paramount Theatres)가 음반 부서를 설립하고 Am-Par 레코드 코퍼레이션(Am-Par Record Corporation)으로 출범했다. 1955년 9월 ABP-파라마운트(ABP-Paramount)로 회사명을 변경했고, 1961년 Am-Par 레코드 코퍼레이션에서 ABC 파라마운트 레코즈(ABC Paramount Records, Inc.)로 이름을 교체한다. 1966년에 다시 ABC 레코즈(ABC Records)로 이름이 바뀌었다.

1955-61, 모노

Black 라벨

상단 ABC-Paramount, Silver 로고

하단 A Product of OCTAVE Records, INC.

에롤 가너 음반만 옥타브 레코드 표기

1955-61, 모노

Black 라벨, DG

상단 ABC-Paramount, 컬러 로고

하단 A PRODUCT OF AM-PAR RECORD CORP.

1955-61, 모노

White 라벨, 데모반

상단 ABC-Paramount

하단 A PRODUCT OF AM-PAR RECORD CORP.

1961-66, 스테레오

Black 라벨

상단 ABC-Paramount, 컬러 로고

하단 A PRODUCT OF ABC-PARAMOUNT RECORD, INC.

Oscar Pettiford, Orchestra In Hi-Fi, ABC Paramount, 1956

Oscar Pettiford(b), Gigi Gryce(as), Jerome Richardson(ts), Lucky Thompson(ts),
Danny Bank(bs), David Kurtzer(bs), Jimmy Cleveland(trb), Art Farmer(t), Ernie Royal(t),
Tommy Flanagan(p), Whitey Mitchell(b), Osie Johnson(d), Janet Putnam(harp)

재즈 베이시스트들이 리더 앨범을 발표하는 방식은 베이스가 강조되는 소규모 밴드나 빅밴드 형태이다. 베이스라는 악기가 솔로 악기로서 한계가 있어 리더 음반으로 본인의 역량을 충분히 들려주기가 쉽지 않기 때문이다. 레이 브라운, 오스카 페티포드, 찰스 밍거스 등이 주로 중간 규모 이상의 밴드로 그들의 음악을 선보였다. 오스카 페티포드는 1950년대 후반까지 비밥 재즈계에서 대표적인 베이시스트로 활동했으며 첼로를 솔로 악기로 처음 소개하기도 했다. 1958년 덴마크로 이민을 가서 연주 활동을 하다가 37세의 젊은 나이에 사망했다.

이 음반은 1956년에 녹음되었는데 편곡은 지지 그라이스와 럭키 톰슨이 담당했다. 지지 그라이스의 편곡은 속도감 있고 각 연주자의 솔로가 강하게 나오는 화려한 밴드의 소리를 들려준다. 이 음반에서도 그의 편곡 솜씨는 유감없이 발휘된다. 그의 대표곡인 'Nica's Tempo'는 리더작(〈Nica's Tempo〉, Savoy, 1955)에서보다 더 밝고 경쾌한데, 토미 플래너건의 피아노가 아주 멋지다. 그에 비해 럭키 톰슨의 편곡은 미디엄 템포의 발라드곡이 많고, 색소폰 연주가 부드럽고 감미롭다. 백인들의 빅밴드 쿨 재즈와 비교해보는 것도 재미가 있다. 이 음반은 아주 저렴한 음반이니 가급적 초반으로 구해서 화려한 빅밴드 재즈에 빠져보자.

ARGO

1955년 시카고에 위치한 체스 레코즈(Chess Records)사의 재즈 부서로 출발했다. 1965년 영국의 아르고 레코즈(Argo Records)사와의 혼동을 피하기 위해 회사명을 카뎃 레코즈(Cadet Records)로 바꾼다.

1956−65, 모노
Black 또는 Grey 라벨, DG
🔲상단 AUDIO ODYSSEY BY ARGO

1956−65, 스테레오
Dark Blue 또는 Gold 라벨, DG
🔲상단 STEREO ODYSSEY BY ARGO

1956−65, 모노
White 라벨, 데모반, DG
🔲상단 AUDIO ODYSSEY BY ARGO
　　 REVIEW COPY 또는 PROMOTION COPY

1966년 이후, 모노
Dark Yellow 라벨, no DG
🔲상단 AUDIO ODYSSEY
🔲좌측 Oval ARGO
🔲하단 MFG BY CHESS PRODUCING CORP.

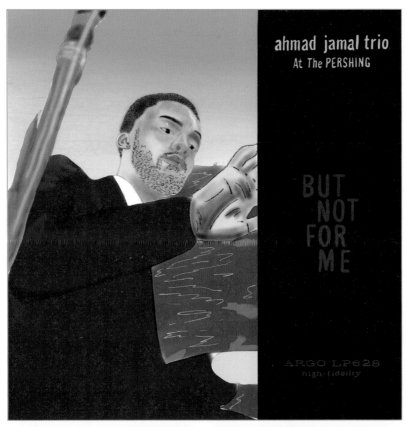

Ahmad Jamal, But Not For Me, Argo, 1958

Ahmad Jamal(p), Israel Crosby(b), Vernell Fournier(d)

아마드 자말은 비밥 재즈로 시작해서 본인만의 쿨 스타일의 피아노 연주를 했고, 혁신적인 흔적을 남기기보다는 대중적인 인지도가 높았던 피아니스트다. 경쾌하고 스윙감 있으며 건반의 하이 노트 터치가 가벼운 발걸음을 연상시키는 스타일로 1930-40년대 에롤 가너나 얼 하인즈와 비슷하다. 본명은 프레드릭 러셀 존스(Frederick Russell Jones)로 이슬람의 영향을 받아 이름을 자말로 개명했다.

1958년에 발매된 자말의 초기 대표작이다. 시카고에 있는 퍼싱호텔에서 6년 동안 연주했던 곡들을 모아서 발표한 음반이다. 'Surrey With The Fringe On Top'은 1952년에, 'But Not For Me'는 1954년에 녹음되었고, 나머지 곡들은 1958년에 녹음되었다. 호텔 라운지에서 녹음되어 현장의 생생함을 느낄 수 있어 좋다. 'But Not For Me', 'Moonlight In Vermont', 'Poinciana', 'What's New' 등 많이 알려진 스탠더드곡들을 들려준다. 자말은 톤이 높고 경쾌한데, 가벼운 퍼커션 같은 버넬의 드럼 역시 맑은 피아노 톤과 잘 어울려 라이브의 생생함을 제대로 전달해준다. 이 음반은 자말의 최고 인기 음반으로 1958년 빌보드 앨범 차트에 108주간 올라가 있을 만큼 상당한 인기를 끌었다. 이 음반과 함께 〈At The Pershing Volume 2〉(Argo,1961)도 같이 구해서 들어볼 만하다. 인기 음반이고 많이 판매되어 초반도 비싸지 않은 가격에 구할 수 있다. 모노반도 음질이 아주 좋다.

Art Farmer/Benny Golson, Meet The Jazztet, Argo, 1960

Art Farmer(t), Benny Golson(ts), Curtis Fuller(trb), McCoy Tyner(p),
Addison Farmer(b), Lex Humphries(d)

1959-62년 동안 활동했던 "The Jazztet"은 당시 하드밥계에서 상당히 인기 있던 그룹으로 트럼페터 아트 파머와 테너 색소포니스트 베니 골슨이 조직한 5인조 그룹이다. 그들이 원했던 방향은 격렬함이나 화려한 테크닉이 아니라, 편안하게 자신이 하고 싶은 것을 상대 연주자와 조화롭게 구현하는 방식이었다. 그래서 격렬하고 빠른 연주도 간혹 선보였지만 대개 편안하고 스윙감 있게 연주하는 편이다. 아트 파머는 솔로 연주로도 유명하지만, 지지 그라이스(알토 색소폰), 제리 멀리건(바리톤 색소폰) 같은 색소포니스트들과의 명연이 많다. 〈Meet the Jazztet〉에서는 베니 골슨과의 훌륭한 협연을 들어볼 수 있는데, 특히 이 음반에서는 트롬본에 커티스 풀러가 가세해서 트럼펫-테너 색소폰-트롬본 라인으로 부드럽고 자극적이지 않은 연주를 선보인다. 음반에는 귀에 익숙한 스탠더드 6곡뿐만 아니라 작곡가 겸 편곡자인 베니 골슨의 오리지널곡 4곡이 포함되어 있다. 'I Remember Clifford', 'Blues March' 등 골슨의 명곡들은 때론 감미롭게, 때론 격렬하게 청자들의 귀를 자극한다. 마지막 곡인 'Killer Joe'는 상당히 재미있는 곡으로 이후 베니 골슨의 대표곡 중 하나가 된다. 모노, 스테레오 둘다 재즈텟의 멋진 앙상블 하드밥 재즈를 즐기기엔 부족함이 없고, 초반도 저렴한 것이 매력 포인트다.

'Killer Joe' 탄생 이야기, 베니 골슨의 인터뷰(일부)

'Killer Joe'는 3가지 버전이 있었는데 1개가 살아남았어요. 1960년에 이 곡을 발표하고 아트 파머와 같이 맨해튼 전역에 포스터를 붙이면서 홍보했지요. "킬러 조를 본 사람 있습니까?" 우리는 처음부터 'Killer Joe'에 신비감을 주려고 했어요. 어느 날 밤엔 경찰에게 체포당할 뻔했지요. 버드랜드에서 본 장면으로 작곡하고 싶었어요. 양팔에 아가씨를 끼고 들어오는 뚱쟁이, 클럽 정문에 주차된 캐딜락 엘도라도, 깨끗한 손톱, 검정 셔츠와 화이트 넥타이, 모자를 쓴 광경 말이죠. 어렸을 때 자란 필라델피아에선 불법적인 일을 하던 사람들 모두가 "Killer Johnson"을 좋아했는데, 밀수 또는 밀주업자를 "Killer"라고 불렀죠. 그 이름은 불법적인 것을 상징하죠. 난 이런 친구들을 매일 밤 시카고, LA와 뉴욕에서 보았어요. 그래서 그 곡을 'Killer Joe'라고 했어요.

CANDID

1960년 뉴욕에 위치한 케이던스(Cadence) 레이블의 자회사로 설립되었다. 재즈평론가 냇 헨토프(Nat Hentoff)가 감독으로 일하면서 중요한 음반들을 발매하였나. 아시빈 1961년 까지 약 1년 정도만 음반을 발매하고 사라졌다. 1964년 케이던스 레이블은 가수 앤디 윌리엄스(Andy Williams)가 인수하고 회사명을 바너비 레코즈(Barnaby Records)로 바꾼다. 바너비는 앤디 윌리엄스의 강아지 이름이다. 1970-72년 동안 신보나 리이슈 음반을 발매한다. 1970년대 후반 GRT(GRT Corp.)사에서 재발매되었다.

1961−62, 모노
Yellow/Orange 라벨, DG
하단 CANDID RECORDS, INC.
　　모노(CJM 8000), 스테레오(CJS 9000)

1970년대, 스테레오
White 라벨, 나무, 음반 문양
상단 BARNABY/CANDID JAZZ
하단 Distributed By Janus Record

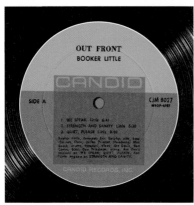 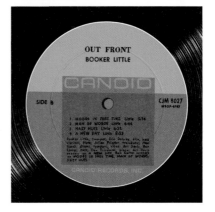

Booker Little, Out Front, Candid, 1961

Booker Little(t), Eric Dolphy(as, bass cl, fl), Julian Priester(trb), Don Friedman(p),
Art Davis(b), Ron Carter(b), Max Roach(d)

부커 리틀은 1950년대 후반 혜성같이 등장했다가 1961년 23세의 젊은 나이에 사망했다. 테네시주 멤피스 출신으로 1954년 시카고음악원 재학 당시 소니 롤린스와 9개월 정도 같이 생활했다. 당시 리틀은 많은 연주자들의 음반을 들으며 기술을 연마하고 있었는데, 소니의 조언이 큰 도움이 되었다고 말했다.

"소니의 도움은 절대적이었어요. 다른 연주자들에게 너무 영향을 받지 않도록 유의해야 한다고 했어요. 다른 사람의 연주를 너무 듣지 마라. 너의 연주가 좋든 나쁘든 간에 너는 너의 연주를 해야 한다고요. 당시 소니는 엄청난 연습을 하고 있을 때였고, 클리포드 브라운-맥스 로치 5중주 밴드에 들어가기 직전이었죠. 1955년 소니는 클리포드와 맥스에게 나를 소개해주었고 클리포드가 사망한 후에 맥스 로치를 다시 만났어요. 이후 맥스 로치의 요청으로 1959년까지 많은 음반의 녹음에 참여하게 되었죠."

에릭 돌피와는 〈Far Cry〉(New Jazz, 1960) 음반에서 같이 연주한 이후 많은 음반을 함께하게 된다. 돌피-리틀의 최고의 연주는 1961년 7월 파이브 스폿 클럽(Five Spot Club)에서 한 라이브 연주다. 총 3장의 음반으로 프레스티지사에서 발매되었고 반드시 들어봐야 할 포스트 밥 재즈의 명연주 음반이다.

이 음반은 1961년 3-4월에 녹음되었는데 놀랍게도 수록된 6곡 모두 리틀의 자작곡이다. 23세 신예 트럼페터의 자작곡으로 음반을 발매하기는 쉽지 않았지만 캔디드사이기에 가능한 일이었다. 맥스 로치와 에릭 돌피의 음반에 여러 번 참여한 덕분에 연주자들과의 협연은 아주 자연스럽게 이루어졌다. 리틀의 트럼펫은 클리포드 브라운의 영향을 가장 많이 받았다. 그래서 빠르고 힘 있는 연주를 들려주며 울부짖는 듯한 고음역도 날카롭지 않고 부드럽게 연주한다. 에릭 돌피는 포스트 밥의 대표 연주자답게 알토 색소폰, 베이스 클라리넷, 플루트 등 다양한 악기로 중저역 또는 초고역의 극한으로 치닫는 연주를 자유자재로 선보인다. 트롬본의 줄리언 프리스터 역시 로치와의 오랜 합주 경험으로 다른 연주자들과 훌륭한 앙상블을 선보인다. 그중에서도 젊은 리틀을 제대로 뒷받침해주는 것은 역시 맥스 로치다. 때론 잔잔하게, 때론 격렬하게 다양한 리듬과 템포로 리틀-돌피-프리스터 조합의 멋진 연주를 든든히 밀어준다. 부커 리틀의 리더작은 총 4장이다. 일본반으로는 어렵지 않게 구할 수 있으며 좀 더 진한 연주를 원한다면 원반으로 들어보는 것을 추천한다. (P.225 참고)

CLEF

1946년 노먼 그란츠가 설립하였고 노그랜 레이블과 함께 1956년에 버브사로 통합된다.
1955년까지 약 250장에 이르는 10인치의 12인치 음반을 발매하였다.

1951-55, 모노

Black 라벨, DG, 큰 트럼페터 로고, 초기반

상단 CLEF RECORDS

하단 LONG PLAYING MICROGROOVE

　　JAZZ AT THE PHILHARMONIC, INC.

1951-55, 모노

Black 라벨, DG, 작은 트럼페터 로고

상단 CLEF RECORDS

하단 LONG PLAYING MICROGROOVE

　　CLEF RECORDS, INC.

1951-55, 모노

Black 라벨, DG, Dance 시리즈

상단 CLEF RECORDS

하단 LONG PLAYING MICROGROOVE

　　CLEF RECORDS, INC.

1951-55, 모노

Beige 라벨, DG, 큰 컬러 트럼페터 로고

상단 CLEF RECORDS

하단 LONG PLAYING MICROGROOVE

　　JAZZ AT THE PHILHARMONIC, INC.

1951–55, 모노

Sky Blue 라벨, DG, 큰 트럼페터 로고

상단 CLEF RECORDS

하단 LONG PLAYING MICROGROOVE

 JAZZ AT THE PHILHARMONIC, INC.

1951–55, 모노

White 라벨, 영국반, 큰 트럼페터 로고

중앙 Red COLUMBIA

 LONG PLAYING MICROGROOVE

1952년 빌리 홀리데이의 삶은 어땠을까?

☆★☆

빌리 홀리데이는 1952년 초 미국 서부에 머물며, 밀려드는 청구서를 결제하기 위해 돈을 벌었다. 1952년 3월 타이어가 터지는 바람에 그녀의 차가 세 바퀴나 굴렀다. 홀리데이는 차 밖으로 튕겨져나갔으나, 약간의 부상만 입고 포트오드병원에 입원하여 300명의 군인들을 위해 노래를 하기도 했다. 4월에《멜로디 메이커》지에 게재된 인터뷰에서 그녀는 다음과 같이 말하며 새로운 정체성을 보여주었다. "나는 모던 재즈를 전혀 좋아하지 않습니다…. 재즈가 예전 같지 않습니다. 내게는 여전히 베니 굿맨이 가장 위대합니다." 당시 할리우드의 티파니클럽(Tiffany Club)에 출현하던 그녀의 반주팀은 워델 그레이(Wardell Gray), 햄프턴 호스(Hampton Hawes)와 치코 해밀턴(Chico Hamilton) 등 모두 모던 재즈 연주자들이었다. 하지만 1952년 모던 재즈는 당대의 전형적인 히트 음반에 밀려 상업성과는 거리가 멀었다. 대규모 오케스트라, 커다란 음량, 여러 개의 마이크를 이용한 새로운 녹음기술이 등장하면서 예전 녹음은 뒤로 밀려났지만, 홀리데이는 수월하게 돈을 벌기 위해 대중들의 비위를 맞추려고 노력했다.

반주자였던 드러머 앨빈 스톨러(Alvin Stoller)는 이렇게 설명했다.

"사람들은 그녀가 하고 싶은 대로 하고자 했어요. 그녀가 빌리 홀리데이였기 때문이죠. 인기 음반 하나를 내는 게 문제가 아니었어요. 그녀는 정말 음악에 몰입해 있었어요…. 내가 빌리 홀리데이 같은 가수를 위해 연주하게 되면 그건 대단한 겁니다. 개인적으로도 큰 영광이지요. 연주를 마치고 나면 뭔가 성취감이 남을 겁니다."

_《빌리 홀리데이: 세상에서 가장 슬픈 목소리》, 도널드 클라크 지음, 을유문화사, p539-540

Oscar Peterson, Plays George Gershwin, Clef, 1953

Oscar Peterson(p), Barney Kessel(g), Ray Brown(b)

재즈 연주자 중에 영향력이 있으며, 미국의 중요한 가요와 재즈 스탠더드곡을 뜻하는 "American Songbook"을 가장 많이 아는 연주자는 바로 피아노의 오스카 피터슨과 가수 엘라 피츠제럴드로 알려져 있다. 미국의 가장 유명한 작곡가들의 곡을 "Songbook"이라는 타이틀로 많은 음반을 발매한 것 역시 피터슨과 피츠제럴드다. 레퍼토리가 그만큼 많았다는 이야기이다. 1950년경 오스카 피터슨은 베이시스트 레이 브라운과 듀오를 결성하고 연주 활동을 시작했다. 1952년부터 1년 정도는 기타에 바니 케슬이 합류했다. 장기간의 연주 여행에 지친 케슬이 탈퇴하고, 허브 엘리스(Herb Ellis)가 참여하여 1958년까지 트리오로 활동을 이어갔다. 이들은 노먼 그란츠의 "Jazz At The Philharmonic" 공연에 참여하며 큰 인기를 끌었다.

이 음반은 1953-54년 사이에 발표된 유명 작곡가 시리즈 총 10장 중 하나인 조지 거슈윈 송북이다. 오스카 피터슨-바니 케슬-레이 브라운 트리오로, 수록곡들은 너무나 귀에 익은 거슈윈의 명곡들이다. 오스카 피터슨의 힘 있고 스윙감 넘치는 피아노, 바니 케슬의 가볍고 경쾌한 기타 연주와 레이 브라운의 듬직한 베이스 연주 조합이 아주 좋다. 작곡가 시리즈를 다 모아보는 것도 좋은데, 재킷의 인상적인 그림은 유명 디자이너 데이비드 스톤 마틴의 작품이다. 버브사로 통합되면서 작곡가 시리즈는 버브사에서 재발매된다. 좀 더 진한 연주를 듣고 싶다면 오리지널 녹음의 클레프사 음반으로 들어보는 게 좋다. 초반이지만 많이 비싸지 않은 것이 장점이다.

Billie Holiday, An Evening With Billie Holiday, Clef, 1953

Billie Holiday(vo), Flip Philips(ts), Joe Newman(t), Paul Qunichette(ts), Charlie Shavers(t),
Barney Kessel(g), Freddie Green(g), Oscar Peterson(p), Ray Brown(b), J. C. Heard(d),
Gus Johnson(d)

빌리 홀리데이의 노래를 제대로 듣기 위해 선택할 수 있는 음반은 많지 않다. 많은 노래가 78회전 녹음이고 나중에 12인치 모음집 형태로 재발매되어 좋은 음질을 기대하기 어렵다. 그나마 1950년대 초에 발매한 10인치 음반들이 좋은 음질로 홀리데이 노래를 들을 수 있는 선택이다. 하지만 좋은 상태의 음반을 구하기가 어렵고 가격도 비싸다.

이 음반은 1952년 4월에 녹음되었다. 스윙 시대에 활동했던 조 뉴먼, 폴 퀴니쳇, 플립 필립스, 찰리 셰이버스가 참여했고, 오스카 피터슨, 바니 케슬 등 리듬 파트가 가세했다. 수록곡은 귀에 익은 스탠더드곡들이다. 스윙감이 좋은 밝은 노래와 사랑의 시린 아픔을 담은 토치 송(torch song)이 적절히 섞여 있다. 빌리는 반주보다 반 박자 느리게 연주하듯 노래하는 게 매력적인데, 이 음반에서도 제대로 감상할 수 있다. 반주자들은 잔잔하고 편안한 분위기로 빌리 홀리데이의 감정을 잘 받쳐준다. 재킷은 데이비드 스톤 마틴의 멋진 그림이다.

1954년 4월에 녹음된 곡들이 추가되어 12인치 음반 〈Recital By Billie Holiday〉(Clef, 1956)로 발매되었다. 10인치 음반이 좀 더 좋지만, 음반 상태와 가격을 고려한다면 12인치 음반을 추천한다. (P.191 참고)

DAWN

SEECO 레코즈(SEECO Records)사의 자회사로 1954년에 설립되었다. 1959년까지 약 20
징의 음빈믈 빌메히었디.

1954－59, 모노

Black 라벨, DG

SEECO RECORDS, INC.

1954－59, 모노

White 라벨, PROMOTIONAL COPY, DG

SEECO RECORDS, INC.

Jimmy Raney, Jimmy Raney Visits Paris, Dawn, 1956

Jimmy Raney(g), Bobby Jaspar(ts), Roger Guerin(t), Maurice Vandair(p),
Jean–Marie Ingrand(b), Jean–Louis Vaile(d)

쿨 기타리스트 지미 레이니는 1951-52년 스탄 게츠 밴드와의 연주 활동으로 많이 알려졌고, 1953-54년 비브라폰 연주자 레드 노보 트리오로 큰 인기를 끌었다. 1954년 미국의 《다운비트》와 유사한 프랑스판 재즈 음악잡지 《Le Jazz Hot》에서 '올해의 기타리스트'로 선정되기도 했다. 재즈를 전 세계에 전파하려는 미국 정부의 후원으로 진행되었던 "Jazz Club USA"에 참여하여 유럽 연주 여행 중이던 레드 노보 트리오는 파리에서 공연했고 레이니는 기타리스트로 참여했다. 연주 여행을 마치고 파리로 복귀해서 휴식을 가지던 중, 레이니는 생제르망의 한 클럽에서 프랑스 연주자들의 공연에 좋은 인상을 받았다. 특히 벨기에 출신의 테너 연주자 바비 재스퍼(Bobby Jaspar)의 감미로운 테너 색소폰 연주를 눈여겨보았다.

프랑스에서 인기 있던 기타리스트였던 레이니는 음반 제작을 기획하고 바비 재스퍼가 포함된 5중주 밴드를 구성했다. 테너 색소폰에 바비 재스퍼가 몇 곡 참여하고, 로저 게랭이 트럼펫에 참여했다. 총 12곡이 수록되었고, 첫 곡은 레이니의 자작곡 'Tres Chouette(Just Dandy)'이고 나머지 곡들은 귀에 익은 스탠더드곡이다. 첫 곡은 레이니의 담백하고 듣기 편안한 기타 연주로 시작하며 바비 재스퍼의 감미로운 테너가 멋진 연주를 이어받는다. 기타와 테너의 연주를 듣다보면 레이니가 1950년대 초기에 스탄 게츠 5중주 밴드에서 했던 것과 유사한 느낌이 든다. 레이니의 기타 음색과 게츠의 음색이 잘 어울리는데, 바비 재스퍼의 음색 또한 게츠의 음색과 유사하다. 'Dinah'에서는 로저 게랭의 부드러운 트럼펫 연주 역시 레이니의 음색과 잘 어울리며 아주 감미로운 발라드 연주를 선보인다.

게츠-레이니 밴드를 많이 좋아했던 프랑스 팬들에게 비슷한 음색의 레이니-재스퍼 밴드의 음반은 선물과 같은 것이었다. 편안하게 들을 수 있는 기타 연주 음반으로 손색이 없다. 돈(Dawn)사의 음반은 어렵지 않게 구할 수 있으니 들어보길 바란다.

DEBUT

베이시스트 찰스 밍거스와 그의 부인 셀리아(Celia), 그리고 드러머 맥스 로치가 1952년에 설립하였다. 메이저 회사와의 경쟁을 피하고 새로운 연주자들의 음반을 발매하는 목적으로 설립하였으나, 1957년에 폐업했다. 1957년 덴마크의 브란데 보헨델(Brande Boghan-del)이 데뷔사의 음반을 재발매하기 시작했고 1969년까지 계속해서 음반을 제작했다.

1953－55, 모노
Red Brown 라벨, 10인치
DLP 번호

1953－55, 모노
Red Brown 라벨
DEB 번호

1959－69
Black 라벨, 덴마크반

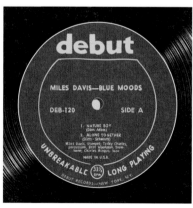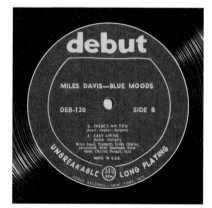

Miles Davis, Blue Moods, Debut, 1955

Miles Davis(t), Britt Woodman(trb), Teddy Charles(vib), Charles Mingus(b), Elvin Jones(d)

마일즈 데이비스가 데뷔사에서 녹음한 음반으로, 수록곡의 연주 스타일과 편곡 등이 기존 데이비스 음반들과는 다르다. 마일즈 데이비스는 당시 급하게 돈이 필요한 상황에서 녹음을 진행했는데, 총 4곡이 수록되었으며 'Alone Together'는 찰스 밍거스가 편곡했고, 나머지 3곡은 테디 찰스가 편곡을 담당했다. 연주자들도 급조한 듯, 쿨 재즈에서 전위적인 편곡에 능했던 테디 찰스가 참여했고, 하드밥과 포스트 밥 재즈에서 활동하는 찰스 밍거스와 엘빈 존스, 듀크 엘링턴 밴드에서 트롬본을 연주하던 브리트 우드먼이 한 스튜디오에 모였다. 얼핏 보면 하드밥을 연주할 듯 보이지만, 실제 연주는 쿨 재즈다. 데뷔사를 설립한 찰스 밍거스와 맥스 로치는 연주자들에게 재량권을 주어 그들이 하고 싶은 대로 연주하도록 했다.

비밥과 쿨 재즈를 두루 연주할 줄 알았던 데이비스는 크게 개의치 않았다. 'Nature Boy'에서 긴장감 있고 스산한 분위기를 발산하는 비브라폰의 인트로만 들어도 이 음반의 쿨한 분위기를 바로 알 수 있다. 이후 데이비스의 트럼펫도 아주 쿨한 분위기로 연주한다. 'Alone Together'는 밍거스의 편곡으로 템포는 조금 빨라지며 우드먼의 깊은 저음의 트롬본 연주가 인상적이다. 데이비스의 건조하지만 부드러운 트럼펫이 아름다운 발라드를 긴장감 묻어나는 분위기로 만들어준다. 테디 찰스는 연주자로는 많이 알려지진 않았지만, 다른 비브라폰 연주자들의 울림이 많은 연주보다는 조금 건조한 연주를 들려준다. 'There's No You'는 아름다운 발라드곡으로 트럼펫-비브라폰-베이스-트롬본으로 이어지는 솔로 연주를 편안하게 들을 수 있다. 마지막 곡 'Easy Living'은 트럼펫 연주가 잘 어울리는 곡인데, 데이비스의 전매 특허인 뮤트 트럼펫 연주가 너무나 매력적인 곡이다. 날카롭지 않으면서 감미롭고 쿨한 느낌을 느낄 수 있는 데이비스의 뮤트 트럼펫은 어느 음반에서 들어도 좋다.

뒷면에 있는 라이너 노트에 따르면, 일반적인 음반이 1인치당 "210-260라인"을 음골로 만드는데, 이 음반은 1인치에 "160라인"으로 음골을 만들어 기존 음반에 비해 음골이 좀 더 넓고 깊기 때문에 저역의 양감과 깊이가 좋아 고음질로 즐길 수 있다고 한다. 원반은 고가이며 구하기 쉽지 않다. 1962년에 팬터시사에서 재발매된 음반이 구하기 어렵지 않고, 프랑스나 덴마크 원반도 구해서 들어볼 만하다.

〈Blue Moods〉 녹음 당시 상황 한 대목

☆★☆

마일즈가 감옥에서 나오자마자, 그의 변호사 러벳은 마일즈가 아이들 양육을 위한 돈이 급하게 필요하니 데뷔 레코드사에서 마일즈의 리더작을 하나 녹음해줄 것을 밍거스와 로치에게 부탁했다. 밍거스는 한 해 전 색소포니스트 존 라포타(Jhon Laporta)가 작곡한 'Miles Apart'와 'Miles Milieu'를 두고 마일즈의 연주를 녹음할 계획을 잡고 있었다. 그러나 이 곡들의 리듬이 밍거스에게는 너무 어렵게 느껴져 포기한 상태였다. 7월 9일 마일즈는 밍거스, 엘빈 존스, 브리트 우드먼, 테디 찰스 등과 함께 스튜디오에서 몇 개의 싱글을 녹음했고 이는 〈Blue Moods〉라는 앨범으로 발매되었다. 《메트로놈》지는 1957년 신년호에서 〈Blue Moods〉를 1956년 발매된 최고의 음반 중 하나로 선정했다.

마일즈가 냇 핸토프와 가진 인터뷰는 '재기 중인 한 트럼페터가 지금의 재즈계에 대해 내린 솔직한 평가'라는 제목으로 발표됐다. 많은 거장들을 비난했고 말미에 데이브 브루벡은 스윙하지 않았지만 배니 굿맨은 스윙했고 밍거스의 편곡에 대해서는 실망스러웠고 상투적인 모더니즘 그림 같다고 비평했다. 이에 자극받은 밍거스는 《다운비트》지에 '마일즈 데이비스에게 보내는 공개 서한'이라는 제목으로 반박 글을 싣는다. 밍거스는 찰리 파커를 사랑스런 아버지로 변호했으며, 데이브 브루벡의 진정성을 찬미했고, 몽크의 반주 스타일을 높이 기렸다. 마일즈에 대해서는 그의 위선과 분노, 그리고 존경심의 부족을 탓했다. 끝으로 '버드의 수제자들에게 무슨 일이 일어나고 있는가?'라는 말로 우려를 드러냈다.

_《마일즈 데이비스: 거친 영혼의 속삭임》, 존 스웨드 지음, 을유문화사, p227-229

부커 리틀에 관한 참고 사항

☆★☆

 * 클리포드 브라운이 26세의 나이로 죽은 후, 많은 젊은 트럼페터들이 등장했다. 1938년생 동갑내기 리 모건, 프레디 허버드와 부커 리틀이 그들이다.

 * 부커 리틀은 테네시주 멤피스 출신으로 같은 지역 출신 연주자로 피니어스 뉴본 주니어 (Phineas Newborn Jr., 피아노), 조지 콜맨(George Coleman, 테너 색소폰), 프랭크 스트로지어(Frank Strozier, 알토 색소폰), 그리고 리틀의 사촌형인 루이 스미스(Louis Smith, 트럼펫) 등이 있다. 리틀 이 세션에 참여한 음반에 조지 콜맨과 프랭크 스트로지어가 있는 이유는 고향 선후배였기 때 문이다.

DECCA

1929년 영국에서 설립되었고 미국 회사는 1934년에 업무를 시작했다. 1952년 영국과 미국 데카사가 분리했고 1962년 MCA사로 합병된다.

1949-54, 모노

Black 라벨, DG

`상단` DECCA, LONG PLAY 33 1/3 RPM

`하단` Microgroove UNBREAKABLE

1954-60, 모노

Black 또는 Red 라벨, DG

`상단` DECCA, 별 두 개

`하단` LONG PLAY 33 1/3 RPM

1954-60, 모노

Pink 라벨, 데모반, DG

`상단` DECCA, 별 두 개

`하단` LONG PLAY 33 1/3 RPM

1960-62, 모노

Black 라벨, 레인보우 밴드, no DG

`상단` LONG PLAY 33 1/3

`중앙` M, F, R, D BY DECCA RECORDS INC.

NEW YORK – USA

Carmen McRae, Birds Of A Feather, Decca, 1958

Carmen McRae(vo), Ralph Burns(orchestra)

혹인 보컬이지만 맑고 깨끗한 음색과 중고역이 좋은 가수가 바로 카르멘 맥레이다. 맥레이의 롤 모델은 평생 빌리 홀리데이였다. 그녀가 공연을 할 때 언제나 홀리데이의 곡을 반드시 한 곡 포함했을 정도였다. 빌리 홀리데이는 곡을 해석하고 그 느낌을 정확히 전달하는 능력이 탁월했다. 카르멘 맥레이도 홀리데이에게 영향을 받아 노래를 단순히 부르는 게 아니라 제대로 해석해서 연주하듯이 노래하는 것을 목표로 하였다. 맥레이 노래의 특징은 정확하고 또렷한 발음으로 가사를 전달한다는 것이다. 마치 성대라는 악기를 가지고 연주하듯이 말이다. 그녀는 비슷한 시기의 사라 본과 자주 비교되었다. 사라 본 역시 악기를 연주하듯이 노래해서 둘은 종종 경쟁 상대로 평가되었는데, 그래서인지 몰라도 그리 친한 사이는 아니었다고 한다.

맥레이는 1950년대 초반 솔로로 몇 장의 음반을 발매하지만 큰 인기를 끌지는 못했다. 하지만 1954년 데카사와 계약을 맺으며 관심을 받기 시작했다. 1958년에 발매된 음반으로 랠프 번즈 오케스트라가 반주했다. 눈여겨볼 연주자가 "A Tenorman"으로 표기된 테너 색소포니스트인데, 바로 진한 발라드 연주의 대가인 벤 웹스터(Ben Webster)다. 백인 테너 색소포니스트 앨 콘도 몇 곡 같이 참여하지만, 모든 곡에서 웹스터가 연주를 한다. 그녀의 맑은 목소리를 부드럽게 감싸주는 게 바로 웹스터의 크림맛 나는 진한 테너 색소폰이다. 제목에 나오듯이 모든 수록곡들이 새와 관련된 곡이다. 맥레이의 맑고 깨끗한 음색이 종달새, 참새, 홍학 등 다양한 새들과 너무나 잘 어울린다. 'Skylark', 'Flamingo', 'Bob White' 등 노래를 듣고 있으면 정말로 새들이 연상된다. 아마 이 음반을 다른 가수가 불렀다면 같은 느낌을 전달해주지 못했을 것이다. 이 음반은 맥레이의 대표 음반은 아니지만 새와 관련된 주제라는 면에서 재미있는 음반이다.

DELMARK

21세 대학생 밥 코스터(Bob Koester)가 1953년 델마 레코즈(Delmar Records)를 설립했다.
재즈와 블루스 레이블로는 가장 오래된 독립 레이블이다. 1960년 델마크 레코즈(Delmark
Records)로 이름을 교체한다.

1960년대, 모노
White/Pale Blue 라벨
하단 Seven West Grand−Chicago, Ⅲ. 60610

1970년대, 모노
White/Pale Blue 라벨
하단 4243 N. Lincoln−Chicago 60618

DELMARK

Jimmy Forrest, All The Gin Is Gone, Delmark, 1965

Jimmy Forrest(ts), Grant Green(g), Harold Mabern(p), Gene Ramey(b), Elvin Jones(d)

지미 포레스트는 하드밥, 소울, 리듬 앤 블루스 연주를 많이 했는데, 1951년 작곡한 'Night Train'이 당시 빌보드 리듬 앤 블루스 차트 1위에 오르면서 전 세계적으로 빅 히트를 쳤다. 이 곡으로 포레스트는 최고의 인기 테너 색소포니스트가 되었는데, 이어 녹음한 음반들은 소울, 리듬 앤 블루스 스타일로 비슷비슷한 연주가 많았다. 1959년에 소울풀한 연주에서 벗어난 하드밥, 펑키 스타일을 녹음하기도 했지만, 당시에는 발매되지 않고 있다가 나중에 발매되었다.

이 음반은 1964년에 발매되었고 시카고에 위치한 델마크사에서 녹음되었다. 세션으로 시카고에서 인기 있던 해롤드 매번이 참여했다. 드럼에는 포스트 밥과 하드밥을 주로 연주했던 엘빈 존스가 참여한 게 색다르다. 흥미로운 점은 그랜트 그린이 기타 세션으로 참여한 첫 번째 음반이라는 것이다. 24세의 젊은 나이에 선보이는 그의 기타 연주는 맑고 깔끔한 음색으로 담백하다. 'Laura'는 밝고 유쾌한 곡으로 그린의 기타 연주가 아주 매력적이며 매번의 피아노도 맑은 음색으로 훌륭한 조화를 이룬다. 'Caravan'은 다양한 연주자들의 솔로 연주를 보여주기 좋은 곡이다. 이 세션에서는 엘빈 존스의 경쾌하고 힘차며 빠른 드럼 솔로가 역시 가장 멋지다. 지미 포레스트는 하드밥 연주를 들려주지만 본인의 장점인 소울적인 음색, 소위 '뽕필'은 여전하다. 특히 발라드 연주에서 그만의 매력이 넘친다. 델마크사 녹음들이 상당히 좋은 편이며 원반도 저렴하게 구할 수 있다. 재반 재킷은 원반과 좀 다르기 때문에 구입 시에 잘 살펴보고 구입해야 한다.

DIAL

1946년 로스 러셀(Ross Russell)이 캘리포니아에 설립한 회사로 1920년대 잡지 《The Dial》에서 이름을 가져왔다고 한다. 1946년 2월 찰리 파커와 계약을 맺면서 새로운 음악인 비밥 음반을 발매하는 대표적인 회사가 되었다. 1947년 파커를 따라 뉴욕으로 옮겼고, 1954년 콘서트홀 레코드(Concert Hall Record Company)사로 매각되었다.

1949-54, 모노
Yellow/Red 레이블, 10인치, DG

1954, 모노
Yellow/Red 레이블, DG

Red Norvo, Fabulous Jam Session, Dial, 1951

Red Norvo(vib), Charlie Parker(as), Dizzy Gillespie(t), Flip Philips(ts), Slam Stewart(b),
Teddy Wilson(p), J. C. Heard(d), Spec Powell(d)

레드 노보는 1930-40년대 스윙 시대에 비브라폰 연주를 했던 연주자 겸 밴드 리더였다. 오랜 기간 왕성한 활동을 했으며, 1950년대에는 젊은 밥 재즈, 쿨 재즈 연주자들과 트리오를 구성해서 연주 여행을 다니는 등 새로운 재즈를 받아들이고 적응하려고 노력했다. 맑고 깨끗한 음색의 비브라폰을 미디엄 템포로 스윙감 있게 연주한 것이 특징이다.

이 음반은 1945년 6월 6일 뉴욕에 있는 WOR스튜디오에서 녹음되었다. 노보는 스윙 밴드에서 연주를 많이 했던 플립 필립스, 슬램 스튜어트, 테디 윌슨, J. C. 허드와 스펙 파월 등을 합류시켰다. 마지막으로 당시 떠오르고 있던 비밥 재즈의 선두 주자 찰리 파커와 디지 길레스피를 초청했다. 스윙 연주자들과 비밥 신예들의 만남이었던 것이다.

노보는 리더답게 스윙에 익숙한 연주자들과 현란한 속주를 들려주는 비밥 연주자들을 잘 조화시켰다. 매 곡마다 피아노와 비브라폰으로 시작해서 테너 색소폰이 분위기를 잡은 후 파커와 디지의 속주와 현란한 기술이 등장하고, 다시 비브라폰과 피아노가 잔잔하게 마무리한다. 'Slam Slam Blues', 'Congo Blues'에서는 느린 템포로 블루지한 느낌을 잘 섞어서 풀어내는데, 슬램 스튜어트의 목소리와 비슷한 느낌의 베이스 연주가 재미있고, 플립 필립스의 부드럽고 진한 테너 색소폰이 마지막을 장식한다. A면은 4곡의 첫 번째 녹음이며 B면은 동일한 곡의 다른 버전을 수록하고 있어 같은 곡을 비교해보는 재미도 있다.

이 음반을 들어봐야 하는 이유는 바로 찰리 파커와 디지 길레스피의 초창기 비밥 재즈를 생생하게 들을 수 있기 때문이다. 파커의 연주를 제대로 감상해보려면 다이얼사 시기의 연주를 들어봐야 하는데 워낙 인기반이라 구입도 어렵지만 가격도 비싸다. 하지만 파커와 디지를 듣기 위해서라도 노보의 음반은 구입할 가치가 있다.

DOOTONE/DOOTO

1954년 설립된 LA에 위치한 두토 레코즈(Dooto Records)사를 기반으로 한다. 재즈 음반
은 몇 장 발매하지 않았지만 컬렉터들의 표적이 되는 음반들이다.

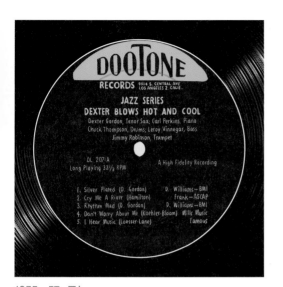

1955-57, 모노
Red Brown 라벨, DG
상단 DOOTONE RECORDS
　　DL 200 번호

1957-59, 모노
Yellow 라벨, DG
상단 dooto RECORDS

1961-66, 모노
Black 라벨, no DG
DOOTO 원형 로고

1966-70, 모노
Brown 라벨, no DG
상단 DOOTO 로고

Dexter Gordon, Dexter Blows Hot And Cool, Dootone, 1955

Dexter Gordon(ts), Jimmy Robinson(t), Carl Perkins(p), Leroy Vinnegar(b),
Chuck Thompson(d)

거구의 체격에서 불어대는 강한 테너 색소폰이 장점인 덱스터 고든은 1960년대 블루노트의 가장 인기 있는 연주자 중 하나였다. 덱스터 고든의 거칠면서 진한 음색은 소니 롤린스와 비슷한 느낌이지만, 연주 방식은 많이 다르다. 고든은 1940년대 다양한 밴드에서 연주 활동을 하면서 기량을 키워나갔고, 1940년대 중반 비밥 연주자들과 함께하면서 자연스레 비밥 재즈에 익숙해졌다. 패츠 나바로, 레오 파커, 아트 블레이키 등과 녹음한 연주들은 사보이사 음반으로 들어볼 수 있다. 서부에서 활동하면서 당시 인기 있던 테너 색소포니스트 워델 그레이와 함께한 라이브 연주가 훌륭한 비밥 재즈로 높이 평가받고 있다. 1952년 그레이와의 공연을 끝으로 1953-55년 동안 마약으로 인해 수감된다. 1955년 복귀한 후 발표한 음반 2장이 베들레헴사의 〈Daddy Plays the Horn〉(Bethlehem, 1955)과 이 음반이다. 마약에서 벗어나 건강하던 시기의 힘 있는 연주를 들을 수 있다. 그래서 이 두 음반이 고든의 음반 중에서 가장 고가의 음반이다. 이후 고든은 마약 때문에 한 번 더 수감된다. 1959년에 복귀하여 제대로 된 연주 활동을 시작하고 1961년에 블루노트사와의 계약 후 제2의 전성기를 맞이하게 된다.

1955년 LA의 두톤이라는 소규모 회사에서 녹음된 음반으로, 서부에서 활동하던 칼 퍼킨스, 르로이 비네거, 척 톰슨 등이 참여해서 비밥 재즈이지만 서부의 느슨하고 밝은 분위기가 고스란히 연주에 녹아 있다. 고든의 자작곡 4곡과 스탠더드곡 5곡이 수록되어 있다. 고든은 힘차고 진한 중역대를 꾸준하게 연주한다. 개인적으로 좋아하는 칼 퍼킨스가 참여했고, 그의 피아노 반주가 고든의 굵직한 연주와 잘 어울린다. 줄리 런던의 노래로 유명한 'Cry Me A River'에서 고든이 들려주는 발라드 연주는 이 음반의 백미다. 'I Should Care', 'Tenderly' 등 언제 들어도 좋은 곡을 고든의 굵직한 테너로 듣는 재미가 있고, 통통 튀는 퍼킨스의 피아노와 비네거의 워킹 베이스가 한껏 분위기를 재미있게 해준다. 고든의 자작곡들도 비밥 연주로 로빈슨의 맑은 톤의 트럼펫과 주고받는 연주들이 듣기 편안하다. 덱스터 고든의 초기 명반으로 반드시 소장해야 할 음반이다. 그렇지만 구하기도 어렵고 고가의 음반이라 재반이나 삼반을 노려볼 만하나 그 역시 많은 재즈팬들이 구하고 있어서 구하기가 하늘의 별따기다. 일본반조차도 다른 음반에 비해 비싸게 거래된다. 그럼에도 불구하고 꼭 구해서 들어보길 바란다. 블루노트의 고든만 기억한다면 고든을 절반만 이해하는 것이다.

EPIC

컬럼비아사가 재즈, 팝 등을 발매할 목적으로 1953년 설립한 자회사로, 1960년부터 모든 장르의 음반을 발매했다.

1956-61, 모노
Yellow 라벨, DG
상단 LONG PLAYING, EPIC

1958-61, 스테레오
Yellow 라벨, DG
상단 EPIC, STEREORAMA

1964-73, 모노
White 라벨, 데모반
상단 EPIC 로고
중간 RADIO STATION COPY

Horace Silver, Silver's Blue, Epic, 1956

Horace Silver(p), Hank Mobley(ts), Donald Byrd(t), Joe Gordon(t), Doug Watkins(b),
Kenny Clarke(d), Art Taylor(d)

호레이스 실버는 비밥, 하드밥, 펑키, 소울 연주자 겸 밴드 리더로 1950-60년대를 대표하는 피아니스트다. 코네티컷주 출신으로 한 클럽에서 트리오 연주를 하던 어느 날, 스탄 게츠가 게스트로 참여했고 호레이스 실버는 게츠의 연주 여행에 동행했다. 이후 실버는 연주를 위해 맨해튼으로 이사하고 노동조합 카드를 발급받아 뉴욕에서 활동을 시작했다. 아트 블레이키와 함께한 버드랜드 라이브 음반을 시작으로 재즈 메신저스에 참여하게 되면서 인기를 끌었다. 하지만 아트 블레이키 밴드 내에 만연한 마약 때문에 1956년에 행크 모블리, 도널드 버드, 더그 왓킨스와 함께 아트 블레이키 밴드를 탈퇴했다. 탈퇴 후 자신만의 밴드를 결성하고 첫 번째로 녹음한 것이 바로 이 음반이다. 이후 실버는 본인의 5중주 밴드로 다수의 블루노트 음반을 발표했다. 두 번의 녹음으로 나뉘어 있는데 하나는 트럼펫에 조 고든, 드럼에 케니 클락이 참여하고, 다른 하나는 도널드 버드와 아트 테일러가 참여한다. 두 연주가 분위기가 달라 비교해서 듣는 재미가 있다. 3곡은 실버의 자작곡, 1곡은 모블리의 곡이고 나머지 3곡은 스탠더드곡이다.

첫 곡 'Silver's Blue'는 전형적인 블루스곡으로 실버의 자작곡이다. 실버의 특징인 퍼커션처럼 힘 있고 통통 튀는 피아노 연주로 시작되며, 이후 버드의 맑은 고역의 트럼펫과 부드러운 모블리의 테너 색소폰이 잘 어우러지면서 블루지한 분위기를 이끌어간다. 다른 세션인 두 번째 곡 'To Beat Or Not To Beat' 역시 실버의 자작곡으로, 그의 히트곡인 'Doodlin'과 유사하게 흥겨운 리듬에 밝은 음색의 트럼펫 연주가 매력적이다. 'How Long Has This Been Going On?'은 잔잔한 발라드곡으로 고든의 뮤트 트럼펫과 감미로운 모블리의 테너 색소폰 연주가 잘 어우러진다. 에픽사는 컬럼비아(CBS)의 자회사라 음질이 부드럽다. 이 음반과 동일한 세션으로 〈6 Pieces Of Silver〉(Blue Note, 1956)를 발표하는데, 두 음반을 비교해보면 확연한 차이를 느낄 수 있다. 호레이스 실버 밴드의 출발점인 이 음반은 실버를 좋아하는 팬이라면 놓치지 말아야 할 음반이며, 블루노트 음반보다는 저렴하게 초기반을 구할 수 있는 것도 장점이다.

ESOTERIC

1949년 빌 폭스(Bill Fox)와 제리 뉴먼(Jerry Newman)이 설립했다. 1957년 카운터포인트 (Counterpoint)로 이름이 바뀌고 1000년 에베레스트 레코드 그룹(Everest Record Group) 으로 매각되면서 이름이 카운터포인트/에소테릭 레코즈(Counterpoint/Esoteric Records) 로 교체된다.

1951–57, 모노
Grey 라벨, 10인치, DG
상단 ESOTERIC
하단 Long Playing Microgroove, 인형 로고

1951–57, 모노
Grey 라벨, DG
상단 ESOTERIC
하단 Long Playing Microgroove, 인형 로고

1957–63, 모노
Red Brown 라벨, DG
중간 COUNTERPOINT, HIGH FIDELITY
하단 ESOTERIC RECORDS INC.

1957–63, 스테레오
Gold 라벨, 스테레오, no DG
상단 AN EVEREST RECORDS PRODUCTION
　　　COUNTERPOINT/ESOTERIC RECORDS
하단 COUNTERPOINT RECORDS/ESOTERIC RECORDS

Various, Jazz Off The Air (WNEW−1947) Vol. 2, Esoteric, 1952

Fats Navarro(t), Bill Harris(trb), Allen Eager(ts), Charley Ventura(ts), Al Valente(g),
Ralph Burns(p), Chubby Jackson(b), Buddy Rich(d)

미국에서 재즈가 인기를 끌면서 많은 사람들이 78회전 음반으로 음악을 감상했지만, 무엇보다 재즈의 전파에 중요한 역할을 한 것은 라디오였다. 음반을 구입할 수 없는 팬들에게 라디오에서 흘러나오는 재즈와 함께 방송국에서 펼쳐지는 연주자들의 생생한 라이브 연주는 엄청나게 큰 인기를 끌었다. 재즈 뮤지션 베니 굿맨(Benny Goodman)은 1930년대 CBS(Columbia Broadcast System)방송사를 통해 밴드의 라이브 연주를 라디오로 들려주면서 인기를 끌었다. 하지만 세계대전, 경제 공황, 빅밴드의 쇠퇴, 음반시장의 성장 등 여러 요인이 겹치면서 라디오방송 공연도 다 사라졌다. 뉴욕에 위치한 오래된 라디오방송 중 큰 인기를 끌던 WNEW-AM방송국은 그러한 상황에서도 스윙, 비밥 연주자들의 음악을 적극적으로 소개했다. 1947년 몇몇 제작자들이 과감하게 계획하면서 시작한 게 바로 "WNEW Saturday Night Swing Session Broadcasts" 녹음이었는데, 신생 회사인 에소테릭사에서 음반 발매를 기획했다.

이 음반은 1952년 2장의 10인치 음반으로 발매되었다. 볼륨 1은 로이 엘드리지(Roy Eldridge), 플립 필립스, 찰리 벤추라, 멜 토메(Mel Torme) 등 스윙 연주자들이 포진해서 스윙 연주를 주로 들려주고, 볼륨 2는 패츠 나바로, 앨런 이거 등이 참여하면서 당시 유행 중이던 비밥 재즈를 접목해서 들려준다. 1947년 라디오방송국 라이브 녹음이라 관객들의 열기를 그대로 느낄 수 있다. 당시 관객들의 박수를 들을 수 있다는 게 신기하고 놀라울 정도이다.

연주는 'Sweet Georgia Brown', 'High On An Open Mike' 단 2곡만 수록되어 있어 아쉽다. 하지만 대표 스윙 연주자들과 떠오르는 신예였던 패츠 나바로, 앨런 이거의 협연을 들어볼 수 있다는 것만으로 이 음반의 가치는 충분하다. 에소테릭사는 1942년 찰리 크리스천의 역사적인 〈Minton's Playhouse Live〉도 같이 발매했다. 구하기 쉽지는 않지만 초창기의 역사적인 명연을 그대로 감상하고 싶다면 에소테릭 음반으로 들어봐야 한다. 재발매 음반이나 일본반으로는 당시의 열기를 제대로 느끼기에 많이 부족하다.

FANTASY

1949년 샌프란시스코에서 맥스와 솔 와이스(Max&Sol Weiss) 형제가 설립했다. 처음 계약을 맺은 연주자기 데이브 브루벡이며 4, 5만 장의 판매를 기록하며 회사를 대표하는 연주자가 되었다. 1951년 자회사로 갤럭시 레코즈(Galaxy Records)사를 설립하며 다양한 음반을 발매한다.

1950년대 음반 가격은 얼마였을까?

LIST PRICE
$3.35

PRESTIGE PRESENTS MODERN MUSICIAN

PRLP 101 LENNIE TRISTANO and LEE KONITZ
Tautology Fishin' Around Judy
Sound-Lee Progression Subconscious-Lee
Marshmallow Retrogression

PRLP 102 STAN GETZ VOLUME ONE
Lady In Red Five Brothers
My Old Flame Four & One Moore
Marcia Battleground
Long Island Sound Battle Of The Saxes

PRLP 103 SONNY STITT and BUD POWELL
All God's Children I Want To Be Happy
Sunset Strike Up The Band
Bud Blues Takin' A Chance On Love
Fine and Dandy Sonny Side

PRLP 113 MODERN JAZZ
DIZZY GILLESPIE-MILE
FATS NAVARRO-KEN
Morpheus Thinking Of
Down Stop
Whispering Go

PRLP 114 ROY ELDRIDG
Seattle
The Heat's On
No Rolling Blues
Saturday Night Fish Fry

PRLP 115 WARDELL

1951년 〈Stan Getz Volume One〉 10인치 음반이며 가격은 3.35달러이다. 2021년 기준으로 33.5달러이다.

당시 턴테이블이 달린 라디오의 가격은 77달러 정도였다.

FANTASY RECORDS PRICE LIST

12" LONG PLAY	
3000 and 9000 Series	$3.98
5000, 7000 and 8000 Series	4.98
7" EXTENDED PLAY	
4000 Series (One Record Album)	1.29
2-800 Series (Two Record Album)	2.58

1956년 〈Dave Brubeck Reunion〉 팬터시사 음반의 속지다. 12인치 음반이 3.98달러와 4.98달러이다.

2021년 기준 38.65달러, 48.36달러이다. 1950년대나 현재나 엘피는 고가의 취미였다.

FANTASY

1949−54, 모노
Red Brown 라벨, 10인치
상단 fantasy PRESENTS
하단 LONG PLAYING MICROGROOVE

1955−70, 모노
Red Brown 라벨
상단 fantasy PRESENTS
하단 LONG PLAYING MICROGROOVE

1955−70, 모노
Red Brown 라벨, 데모반
상단 fantasy PRESENTS
하단 LONG PLAYING MICROGROOVE

1955−70, 모노
White 라벨, 데모반
상단 fantasy PRESENTS
하단 LONG PLAYING MICROGROOVE

1958–70, 스테레오

Blue 라벨

상단 fantasy STEREO PRESENTS

하단 Full Radial Stereo

1973–77, 스테레오

Brown 라벨

상단 Fantasy, 로고

하단 FANTASY RECORDS.

1977–79, 스테레오

White 라벨, 번개 문양

상단 Fantasy, 로고

하단 FANTASY RECORDS.

1980년대, 스테레오

Pale Blue 라벨

상단 Fantasy, 로고

하단 FANTASY RECORDS.

Vince Guaraldi, A Flower Is A Lonesome Thing, Fantasy, 1958

Vince Guaraldi(p), Eddie Duran(g), Dean Reilly(b)

빈스 과랄디가 1962년에 발표한 곡 'Cast Your Fate To The Wind'가 크게 성공하며 핫 100 팝 차트에서 22위, 이지 리스닝 차트에서 9위까지 올랐다. 1963년 그래미 시상식에서 그는 베스트 작곡상을 수상했다. 이후 TV만화 〈A Boy Named Charlie Brown〉의 곡을 연주하고, 이후 발매한 〈Jazz Impressions Of A Boy Named Charlie Brown〉 음반이 큰 성공을 거두었다. 이후 찰리 브라운과 관련된 음반을 계속해서 발매하고, 현재까지도 큰 인기를 끌고 있다. 재즈 연주자보다는 이지 리스닝 또는 TV 주제곡 연주자로 평가되지만, 1950년대 빈스 과랄디는 웨스트 코스트에서 잘 알려진 재즈 피아니스트였으며 쿨 재즈 음반에 세션으로 많이 참가했다.

이 음반은 빈스 과랄디의 두 번째 리더 앨범이다. 서부에서 활동했던 기타리스트 에디 듀란과 딘 라일리라는 베이시스트가 참여했고, 잔잔하며 편안하게 연주한다. 첫 곡 'A Flower Is A Lonesome Thing'에 전체 앨범의 특징이 잘 드러나 있다. 과랄디의 잔잔한 피아노 반주에 듀란의 담백한 기타가 더해지며 분위기는 시종일관 부드럽고 편안하다. 이 음반을 시디로 접한 게 벌써 20년 전으로, 처음 들었을 때 이지 리스닝 또는 뉴에이지 음반인 줄 알았다. 당시 좋아했던 뉴에이지 피아니스트 조지 윈스턴(George Winston)이 가장 영향을 많이 받은 연주자로 빈스 과랄디를 지목했다. 'Softly, As In A Morning Sunrise'에서는 템포가 약간 빨라지면서 분위기도 밝아진다. 하지만 다음 곡에서 잔잔한 분위기로 다시 돌아간다. 뒷면에선 두 번째 곡 'Autumn Leaves'가 아주 좋다. 귀에 익숙한 스탠더드곡이지만 과랄디의 피아노 연주는 어둡고 고즈넉한 늦가을 분위기를 느끼게 만들어준다. 이 음반은 재즈이면서 이지 리스닝 분위기라 밤늦게 와인 한잔하면서 듣기에 안성맞춤이다. 모노 초반은 레드 비닐이며 인기가 높지 않아 비싸지 않게 구할 수 있다.

FONTANA

네덜란드 필립스(Philips)사의 자회사로 1950년대에 설립되었다. 미국 폰타나는 1962년
에 설립되었고 머큐리사에서 배급을 맡았다.

1959, 모노
Blue Green 라벨, 프랑스반
중앙 fontana 로고

1960년대, 모노
Pale Green 라벨, DG, 미국반
중앙 fontana 로고

Miles Davis, Ascenseur pour L'échafaud, Fontana, 1957

Miles Davis(t), Barney Wilen(ts), Rene Urtreger(p), Pierre Michelot(b), Kenny Clarke(d)

1957년 프랑스 영화〈No Sun In Venice〉의 음악은 존 루이스(John Lewis)가 작곡했고 모던 재즈 콰르텟이 연주했다. 음반이 상업적으로 큰 성공을 거둔 이후, 프랑스에서는 재즈 연주자를 이용해서 영화음악을 만드는 것에 관심이 많아졌다. 새로 제작된 루이 말(Louis Malle) 감독의 영화〈사형대의 엘리베이터〉음악 녹음에 마침 프랑스에서 연주 여행을 하던 마일즈 데이비스가 섭외되었다. 케니 클락이 드럼으로 참여했으며, 프랑스의 대표 테너 색소폰 주자인 바니 윌랑이 합류했다. 영화는 완전 범죄를 꿈꾸는 인물의 살인 사건을 다룬 스릴러다. 마일즈 데이비스는 직접 영화를 보면서 녹음을 했다. 그래서 음악만 들어도 영화가 어떤 분위기인지 알 수 있다. 데이비스의 가녀리고 음산한 분위기의 뮤트 트럼펫 연주가 어두운 분위기와 잘 어울리다보니 음악만 들어도 영화 한 편을 다 본 듯한 기분이 든다. 1957년에 프랑스 영화상인 '루이 들뤼크 상'을 수상했다.

이 음반은 프랑스 폰타나사에서 10인치로 발매했다. 현재 원반은 고가라 상태 좋은 것을 구하기가 쉽지 않지만, 리이슈로 발매되어 쉽게 구할 수 있다. 미국 컬럼비아사에서〈Jazz Track〉(Columbia, 1958)이라는 제목으로 영화음악과 마일즈 데이비스 6인조 밴드의 연주를 같이 수록했는데, 구하기 쉽고 음질 또한 좋은 편이다. 다만 원반 재킷의 아름다운 프랑스 여배우 잔 모로(Jean Moreau)의 얼굴을 볼 수는 없다.

1957년 12월 4일 오후 10시, 파리 르 포스트 파리지앵(Le Post Parisian) **스튜디오 상황**
마일즈는 녹음을 위해 리허설도 하지 않았고, 참석한 세션 연주자들에게 몇 개의 코드만 알려주었다.

피아니스트 르네 위르트르제: "마일즈는 영화를 미리 본 게 틀림없어요. 어떤 분위기가 필요한지 아주 잘 알고 있었거든요."
베이시스트 피에르 미슐로: "이 세션의 특징은 특별한 테마가 없다는 것이었죠. 당시 상황으로는 새로운 시도였죠. 더군다나 영화음악으로는 말입니다. 대부분 최소한의 지시만 있었어요."
드러머 케니 클락: "마일즈가 말했죠. '잠깐, 바로 거기! 그만! 바로 여기 말이야.' 그리고 다음 지시가 이어졌습니다. '이걸 연주하자고. 그리고 여기엔 이걸 하고.' 뭐 이런 식이었는데, 이것이 영화 장면과 어우러지면서 아주 효과가 좋더군요."
영화감독 루이 말: "나는〈사형대의 엘리베이터〉에서 몇몇 장면의 경우 영상보다 음악이 더 중요하다고 강조했습니다. 때에 따라서는 음악을 위해 어떤 장면은 그저 밋밋하게 내버려두는게 더 맞다고 생각했죠."

_《마일즈 데이비스: 거친 영혼의 속삭임》, 존 스웨드 지음. 을유문화사. p294-298

GNP

1954년 진 노먼(Gene Norman)이 설립했다. 진 노먼은 LA에 있는 크레센도(Crescendo) 나이트클럽의 소유주였다. 1962년에 회사 이름이 GNP 크레센도(GNP Crescendo)로 바뀌었다.

1954–55, 모노
Grey 라벨, 10인치, DG
⬤상단 gene norman PRESENTS, 별 문양

1950년대 후반, 모노
Grey 라벨, DG
⬤상단 GNP 로고

1950년대 후반, 스테레오
Beige 라벨
⬤상단 GNP STEREO

1960년대 중반, 스테레오
Red 라벨
⬤상단 White GNP CRESCENDO

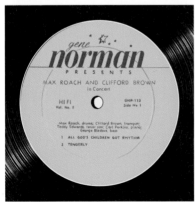
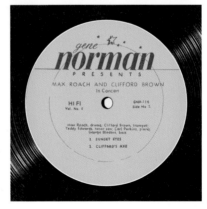

Clifford Brown And Max Roach, In Concert, Vol−5, Gene Norman Presents, 1955

Clifford Brown(t), Max Roach(d), Teddy Edwards(ts), Carl Perkins(p), George Bledsoe(b)

클리포드 브라운/맥스 로치 5중주 밴드는 하드밥을 대표하던 그룹으로 엠아시사에서 많은 명연주들을 녹음했다. 1953년 뉴욕으로 온 브라운은 당시 밝은 성격과 술, 담배와 마약을 하지 않는다는 점 때문에 여러 연주자들 사이에 자주 회자되었다. 당시 서부의 유명 클럽인 라이트하우스에서 드럼 연주를 하던 맥스 로치가 계약이 끝나고 쉬고 있을 때, 공연 매니저 겸 클럽 주인이었던 진 노먼이 로치와 계약을 맺었다. 노먼은 클리포드 브라운과도 접촉해 계약을 한 후 로치와 브라운을 리더로 그룹을 조직했다. 1954년 LA의 파사데나 시빅 오디토리움(Pasadena Civic Auditorium)과 LA 슈라인 오디토리움(LA's Shrine Auditorium)에서 멋진 공연이 있었는데, 진 노먼은 이 공연을 녹음하여 음반으로 발매했다.

이 음반은 1954년 4월에 있었던 파사데나 공연 녹음이다. 테너 색소폰은 진한 음색이 좋았던 테디 에드워즈가 참여하고, 피아노에 칼 퍼킨스, 베이스엔 많이 알려지지 않았던 조지 블레드소가 합류했다.

맥스 로치의 멤버 소개가 끝나고 'All God's Children Got Rhythm'이 시작된다. 테디 에드워즈의 진한 테너 색소폰 솔로를 시작으로 브라운의 빠르고 높은 음역의 트럼펫 솔로가 멋지게 이어진다. 소아마비로 왼팔의 움직임에 제한이 있던 퍼킨스의 힘 있고 화려한 피아노 역시 잘 어울린다. 로치의 드럼 연주는 항상 긴장감 있고 시원스러워 라이브의 열기를 잘 전해준다. 'Tenderly'에서 브라운이 연주하는 트럼펫은 패츠 나바로의 영향을 잘 보여주고 있다. 감미로운 피아노에 이어 등장하는 브라운의 맑고 가늘지만 힘이 느껴지는 고역의 트럼펫 연주는 무척 아름답다. 발라드 연주와 현악과 함께하는 브라운의 트럼펫 연주는 가히 최고다. 이 곡은 클리포드 브라운을 위한 곡이라 해도 과언이 아니다. 블루지한 'Sunset Eyes'와 'The Man I Love'를 변형시킨 'Clifford's Axe'까지 모든 곡이 브라운과 로치의 연주에 잘 녹아들어 아주 생생한 현장감을 느낄 수 있다.

엠아시 음반들이 인기가 높지만, 클리포드 브라운의 팬이라면 절대 놓치지 말아야 할 음반이 바로 〈In Concert〉 음반이다. 10인치는 구하기가 쉽지 않으니 1956년에 12인치로 재발매된 〈The Best of Clifford Brown And Max Roach In Concert〉 음반으로 들어보면 된다.

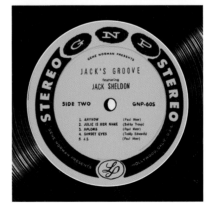

Jack Sheldon, Jack's Groove, GNP, 1961

Jack Sheldon(t), Art Pepper(as), Herb Geller(as), Lennie Niehaus(as), Billy Root(bs),

Chet Baker(t), Conte Candoli(t), Stu Williamson(trb), Red Callender(tuba), Vince De Rosa(frh), Harold Land(ts), Pete Jolly(p), Paul Moer(p), Buddy Clark(b), Mel Lewis(d)

쿨 재즈 연주자들은 빅밴드 형태로 음반을 제작하는 경우가 흔하다. 유명한 연주자들을 한 스튜디오에 모으는 것 자체가 어렵기 때문에 녹음을 한 번에 끝내야 한다. 리허설을 반복할수록 지불해야 할 금액은 점점 늘어가기 때문이다. 잭 쉘던은 리더작은 많지 않지만 능력 있는 쿨 재즈 트럼페터 중 한 명으로, 그의 첫 리더 음반(〈The Quartet and The Quintet〉, Jazz:West, 1956)은 수집가들의 표적이기도 하다. 쉘던은 재즈 연주자였지만 한때 배우나 가수로도 활동했던 다재다능한 인물이다.

이 음반은 1961년에 발매된 앨범으로, 한 면은 1957년도 녹음이고 다른 한 면은 1958년도 녹음이다. 재킷을 보면 알겠지만, 웨스트 코스트 재즈를 대표하는 연주자들이 총망라되어 있다. 어느 한 연주자에 집중하기보다는 각 연주자의 짧지만 강렬한 솔로 협연에 귀를 기울여보면 좋다. A면은 알토 색소포니스트 레니 니하우스, 피아니스트 조지 월링턴이 편곡을 했고, B면은 피아니스트 폴 모어가 편곡을 담당했다. A면은 전체적으로 혼 악기들의 향연으로 구성되어 있는데 트럼펫-알토 색소폰-바리톤 색소폰, 간간이 등장하는 튜바나 프렌치 혼 사이의 조화로운 앙상블이 듣기 편하게 물 흐르듯 펼쳐진다. 스테레오 음반이면 좌측과 우측으로 적당히 분산된 악기들의 생생한 소리가 시끄럽지 않게 편곡되어 공간을 꽉 채워준다. B면은 쳇 베이커-해롤드 랜드-잭 쉘던-허브 겔러 조합으로 좀 더 차분하게 흘러간다. 두 번째 곡 'Julie Is Her Name'은 줄리 런던의 노래로 유명한 곡인데, 이 음반에서는 발라드곡으로 편곡되었다. 잭 쉘던의 트럼펫 음색은 분위기를 차분하게 이끌고, 이어 등장하는 스투 윌리엄슨의 트롬본도 분위기를 잔잔하게 만들어간다. 많이 알려지지 않은 연주자와 레이블이지만 저렴한 가격에 좋은 연주를 들어볼 수 있다.

HIFI

1956년 리처드 본(Richard Vaughn)이 캘리포니아주 할리우드에 설립한 회사로 하이 피델리티 레코딩(High Fidelity Recording Company) 소속 회사였다. 듣기 편안한 재즈와 하와이 음악을 발매하였다. 하위 회사로 하이파이 재즈(Hifi Jazz)가 있었다.

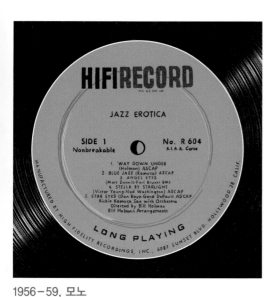

1956–59, 모노
Grey 라벨, DG
상단 HIFI RECORD
하단 LONG PLAYING

MANUFACTURED HIGH FIDELITY
RECORDINGS INC.

1959–60, 스테레오
Grey 라벨, DG
상단 hifi jazz 원형 로고
하단 HIGH FIDELITY RECORDINGS INC.

Richie Kamuca, Jazz Erotica, Hifirecord, 1957

Richie Kamuca(ts), Bill Holman(bs, arr.), Frank Rosolino(trb), Conte Candoli(t), Ed Leddy(t), Vince Guaraldi(p), Monty Budwig(b), Stan Levey(d)

리치 카무카는 덜 알려진 테너 색소포니스트지만, 웨스트 코스트 재즈의 주요 음반에 자주 등장했다. 첫 책《째째한 이야기》에서 소개했던 셀리 맨의 대표 음반 〈At The Black Hawk Vol. 1-4〉(Contemporary, 1959)에도 참여했다. 동부에서 성장하면서 자연스레 비밥 재즈로 시작했고, 이후 서부에 정착하면서 쿨 재즈의 산실이었던 하워드 럼지의 "Lighthouse All-Stars"에 참여하며 쿨 재즈를 연주했다. 묵직하고 부드러운 테너 색소폰 연주는 레스터 영의 영향이 느껴진다.

리더작이 많지 않지만, 이 음반은 카무카의 연주 스타일을 잘 보여주는 대표 음반이다. 1957년 녹음되었고 당시 서부에서 왕성한 활동을 하던 연주자들이 모두 참여한 올 스타 8중주 연주이다. 재즈 연주에서 가장 이상적으로 각 악기의 연주를 즐길 수 있는 편성이 바로 8중주 편성이다. 바리톤 색소포니스트 빌 홀맨은 연주, 자작곡 2곡의 작곡뿐만 아니라 음반 전체를 편곡했다. 빌 홀맨의 편곡은 각 악기의 장점을 잘 살려서 서로 부딪히지 않고 중저역이 좋은 연주를 들려준다. 즉흥연주는 거의 없고 미리 짜여진 악보에 따라 연주가 진행되어 마치 짧은 뮤직비디오를 보고 있는 느낌이다. 트롬본과 트럼펫은 적재적소에서 알맞은 소리로 연주하고, 빈스 과랄디-몬티 버드윅-스탄 레비의 리듬 파트 역시 적절하게 저역을 받쳐준다.

이런 쿨 재즈는 곡마다 메인 솔로가 달라지기 때문에 솔로 연주와 다른 악기와의 앙상블이 어떻게 바뀌고 진행되는지를 즐기는 것이 감상 포인트다. 합주 이후 테너 색소폰 연주가 나오다가 트롬본이 등장하고, 트럼펫이 다음을 이어받고, 마지막에 바리톤이 연주를 이어가는 형태다. 동일한 주제부를 악기별로 세분화해서 알맞게 배치하여 듣는 이들이 부담 없이 다양한 소리를 한꺼번에 경험해볼 수 있는 게 매력이다. 특히 귀에 익숙한 스탠더드곡인 'Stella By Starlight', 'Angel Eyes' 등이 어떻게 다르게 편곡이 되었는지 비교해서 들어보는 것도 좋을 것 같다. 아름다운 재킷과 좋은 음질은 덤이다. 재발매되면서 멋없는 해변가 사진으로 바뀌게 되니 무조건 초반 재킷으로 구입하길 권한다.

Harold Land, The Fox, Hifijazz, 1960

Harold Land(ts), Dupree Bolton(t), Elmo Hope(p), Herbie Lewis(b), Frank Butler(d)

해롤드 랜드는 하드밥 테너 색소포니스트로 서부의 LA에서 많은 활동을 했다. 하드밥의 대표 그룹이었던 클리포드 브라운/맥스 로치 5중주 밴드에서 활동하면서 큰 인기를 끌었다. 브라운과 로치의 강렬한 하드밥에 잘 적응하면서 힘차고 빠른 연주를 했다. 클리포드 브라운 사후에 그룹은 해체되고 해롤드 랜드는 리더 활동과 세션 활동을 병행했다.

이 음반은 1960년 서부의 작은 회사 하이파이재즈(HiFiJazz)에서 발매된 전형적인 하드밥 앨범이다. 해롤드 랜드의 자작곡이 2곡, 피아노에 참여한 엘모 호프의 곡이 4곡 수록되어 있다. 모든 트랙이 생소한 곡이라 의외로 듣는 재미가 있다. 이 음반에 참여한 트럼페터 듀프리 볼튼은 잘 알려져 있지 않은 연주자로, 세션으로 참여한 음반도 2장밖에 없다.

어느 날 해롤드 랜드가 한 클럽에 들러 연주를 듣고 있다가, 볼튼의 음색에 완전히 사로잡혀서 자신의 음반에 참여하도록 설득해 녹음했다고 한다. 볼튼의 트럼펫 연주는 들어보면 클리포드 브라운과 비슷하다는 인상을 받게 된다. 아마도 해롤드 랜드가 브라운/로치 5중주를 그리워하며 녹음한 듯 싶다. 녹음 당시 랜드는 "분위기는 완전 뉴욕인데! 여기는 서부야"라고 이야기했다고 한다. 당시 서부에서는 하드밥 연주 녹음에는 크게 관심이 없었기 때문이다.

첫 곡 'The Fox'에서 해롤드 랜드의 힘 있고 거친 테너 색소폰 연주와 함께 이어지는 볼튼의 빠른 트럼펫 속주는 역시 브라운을 생각나게 한다. 프랭크 버틀러의 통통 튀는 드럼 연주 또한 맥스 로치를 떠오르게 한다. 이어지는 엘모 호프의 곡들은 전형적인 미디엄 템포의 하드밥, 블루스곡으로 경쾌하면서도 화끈하다. 호프는 피아니스트 겸 작곡가, 편곡자로서 많은 앨범에서 상당한 역량을 보여주었다.

이 음반에서도 해롤드 랜드의 강렬한 테너 색소폰 연주에 어울리는 곡과 경쾌하면서도 적재적소에서 놓치지 않는 박자감으로 멋진 하드밥의 향연을 보여준다. 이 음반은 1960년대 중반 컨템포러리사에서 재발매되었다. 해롤드 랜드의 많지 않은 리더 음반 중에서 놓치지 말아야 할 음반이다.

IMPERIAL

1947년 루이스 로버트 처드(Lewis Robert Chudd)가 LA에서 설립했다. 리듬 앤 블루스, 컨트리, 멕시코 음악 음반들을 주로 발매하였다. 1963년 리버티사로 매각된다.

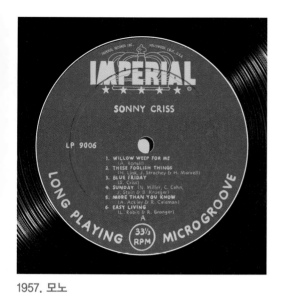

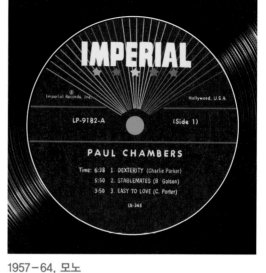

1957, 모노
Red Brown 라벨, DG
상단 IMPERIAL, 별 문양
하단 LONG PLAYING MICROGROOVE

1957-64, 모노
Black 라벨
상단 IMPERIAL, 컬러 별 문양, 컬러 선

Sonny Criss, Jazz – U.S.A., Imperial, 1956

Sonny Criss(as), Barney Kessel(g), Kenny Drew(p), Bill Woodson(b), Chuck Thompson(d)

소니 크리스는 1960년대 소울과 펑크 연주로 인기가 높았고, 특히 프레스티지사에서 발매된 음반들이 모두 들어볼 만하다. 1940년대 후반부터 밥 재즈를 연주했고, 노먼 그 란스의 "Jazz At The Philharmonic" 공연에 참가하면서 서부 지역에서 큰 인기를 끌었다. 1955년 크리스는 리듬 앤 블루스, 컨트리 음반을 주로 발매했던 임페리얼사에서 연속해서 3장의 음반을 녹음했다. 〈Jazz - U.S.A.〉, 〈Go Man!〉, 〈Plays Cole Porter〉 3장 모두 현재 재즈 음반 수집가들의 표적이 되는 귀한 음반이 되었다. 하지만 당시에 임페리얼사는 크리스의 음반을 제대로 홍보하지 않아 대중들에게는 거의 알려지지 않았다. 이후 1960년대 프레스티지사에서 음반을 발표하면서 다시 인기를 끌게 된다.

찰리 파커의 영향을 많이 받은 맑고 힘이 넘치는 알토 색소폰 연주가 크리스의 특징인데, 현란한 비브라토와 속주는 파커를 그대로 옮겨 놓은 듯하다. 'Willow Weep For Me'에서 현란한 색소폰의 시작은 이 음반의 분위기를 그대로 잘 보여준다. 중간에 나오는 바니 케슬의 기타 반주도 경쾌한 스윙감이 있어 크리스의 색소폰과 아주 잘 어울린다. 'Sweet Georgia Brown', 'Easy Living', 'These Foolish Things' 등 잔잔한 발라드곡들도 크리스의 손을 거치면서 맑고 깨끗하며 화사한 분위기로 변신한다. 케니 드루-빌 우드슨-척 톰슨으로 이어지는 리듬 세션은 스윙감 있고 단단한 저역으로 크리스의 맑은 알토 연주와 균형을 잘 맞춘다.

개인적인 경험을 적어보자면, 크리스의 임페리얼 음반을 시디로 처음 접했을 때, 경쾌하지만 고역이 너무 날카롭고 가볍게 들려서 많이 듣지 못했다. 그 후 200그램 중량반을 구입했는데, 역시 크리스의 알토 색소폰은 고역이 강해서 오래 듣기에 귀가 피곤했다. 이후 구입해본 일본반 역시 손이 가질 않았다. 2019년에 상태는 나쁘지만 들을 수 있는 정도(음반 상태, "Good+")가 되는 원반을 구입했다. 간간이 잡음은 들리지만 1950년대에 제작된 페어차일드(Fairchild) 모노 바늘로는 들을 만했다. 몇 개월 후 상태가 좋지 않은("Good+") 음반을 하나 더 구입했다. 세척 후 들어보니 진하고 맑은 크리스의 알토 색소폰 연주가 진한 울림을 주었다. 바로 세 번째 음반 〈Plays Cole Porter〉다. 한 장 남은 〈Go Man!〉은 언제 구할 수 있을지 알 수 없다. 그래도 초기 음반으로 소니 크리스의 최고 전성기 시절의 연주를 들을 수 있다는 것만으로도 너무 행복하다.

JAZZLAND

리버사이드사의 자회사로 1960년에 설립되었다. 리버사이드사의 음반을 저가에 재발매
아는 복석으로 설립되었으나, 나중에는 오리지널 음반도 많이 발매했다. 1974년 팬터시
사로 매각된다.

JAZZLAND 정보

1. 리버사이드사와 비슷하게 라벨 크기가 92mm와 100mm가 섞여서 사용되었다.

2. 일부 음반은 프레스티지사 음반 제작사인 Abbey Mfg.에서 제작한 경우 'AB' 각인이 표기되어 있다. 'AB' 각인이 있는 음반이 보통 음질이 더 좋다.

3. 리버사이드사 음반을 재발매하거나 편집 음반으로 발매하는 경우가 많아 구입 시 유의해야 한다. 리버사이드 음반의 곡을 짜깁기해서 발매한 음반이 많다.

4. 리버사이드 원반을 재발매한 음반의 경우, 원반에 비해 가격이 저렴하면서 음질도 좋은 편이라 구입할 만하다. 재즈랜드는 저가로 음반을 공급했기에 사용했던 비닐을 재생 비닐이나 이물질이 들어 있는 상태로 제작하여 음반에 따라 표면 잡음이 있는 경우가 있다.

1960-62, 모노

Orange 라벨, DG

(상단) JAZZLAND

(하단) BILL GRAUER PRODUCTIONS INC.

1960-62, 스테레오

Black 라벨, DG

(상단) JAZZLAND, STEREOPHONIC

(하단) BILL GRAUER PRODUCTIONS INC.

1960-62, 모노

White 라벨, 데모반, DG

(상단) JAZZLAND

(하단) BILL GRAUER PRODUCTIONS INC.

1962-74, 모노

Red Brown 라벨

(상단) JAZZLAND

(하단) ORPHEUM PRODUCTIONS INC.

1962-74, 스테레오
Red Brown 라벨

(상단) JAZZLAND, STEREOPHONIC
(하단) ORPHEUM PRODUCTIONS INC.

Red Garland, The Nearness Of You, Jazzland, 1962

Red Garland(p), Larry Ridley(b), Frank Gant(d)

1950년대에는 레코드사마다 대표하는 피아노 연주자가 있었다. 블루노트는 소니 클락과 버드 파월, 프레스티지는 레드 갈랜드, 컬럼비아는 데이브 브루벡, 리버사이드는 빌 에반스, 사보이는 행크 존스, 컨템포러리는 햄프턴 호스, 퍼시픽은 러스 프리먼, 베들레헴은 클로드 윌리엄슨 등이 있었다. 레드 갈랜드는 프레스티지사를 대표하던 연주자이며, 마일즈 데이비스 5중주, 존 콜트레인의 초기 시절 등 비밥 재즈의 전성기 음반에 어김없이 참여했던 연주자였다. 갈랜드의 맑고 스윙감 있는 연주가 비밥 재즈의 힘차고 빠른 연주에 잘 어울렸기에 많은 관악기 연주자들이 갈랜드를 필요로 했다. 갈랜드의 또 다른 매력은 바로 트리오 연주다. 그의 대표작 대부분이 트리오 연주 음반인데 그렇다보니 모두 인기가 높고 가격이 비싼 편이다.

레드 갈랜드는 프레스티지사에서 음반을 많이 발표했고 재즈랜드로 옮겨서는 4장의 음반을 더 발표했다. 연주에 대해서 회사 사장의 요구와 입김이 컸던 프레스티지사에 비해 연주자에게 재량권을 많이 주었던 리버사이드사에서 연주자들은 본인이 하고 싶었던 연주를 좀 더 자유롭게 할 수 있었다. 비록 리버사이드사의 염가 레이블이지만, 재즈랜드에서 발매한 오리지널 음반 중에는 상당한 수준의 음반들이 많다. 수록된 8곡은 귀에 익은 스탠더드곡들로 구성되어 있어 전혀 부담 없이 즐길 수 있다. 새로운 연주나 변화는 없지만, 레드 갈랜드표 발라드는 항상 아름답고 감미롭다. 조용히 혼자 앉아 듣기에 아주 좋은 음반이다.

라이너 노트에는 이렇게 적혀 있다.

> 제작자 오린 킵뉴스(Orrin Keepnews)의 말:
> "한 덩이 빵과 한 병의 와인, 그리고 이 음반…."
> 라이너 노트를 쓴 평론가 아이라 기틀러(Ira Gitler)의 말:
> "한 덩이 빵과 한 병의 양주, 그리고 옆에 있는 당신."

나 역시 "한 잔의 커피, 달콤한 케이크 한 조각, 그리고 사랑스런 재즈"라고 적고 싶다.

Sonny Red, Images, Jazzland, 1962

Sonny Red(as), Blue Mitchell(t), Grant Green(g), Barry Harris(p), George Tucker(b),
Lex Humphries(d), Jimmy Cobb(d)

알토 색소포니스트 소니 레드는 활동을 많이 하지 않아 인지도가 높지는 않다. 찰리 파커, 재키 맥린(Jackie McLean)의 영향을 받아 화려하고 경쾌한 알토 색소폰 연주를 했다. 1959년 뉴욕에 등장한 이후 개인적인 문제로 활동을 많이 하지 못하다가, 1961년 몇 장의 음반을 발표했다. 블루노트의 도널드 버드 음반에 많이 참여했고 같은 디트로이트 출신 트롬본 연주자 커티스 풀러의 음반에도 참여했다.

이 음반은 1961년 6월과 12월에 있었던 두 번의 세션을 담고 있다. A면은 트럼페터 블루 미첼이 참여해서 알토 색소폰-트럼펫 연주를 들려주고, B면은 그랜트 그린이 기타로 2곡에 참여했다. 'Bewitched, Bothered, And Bewildered'를 제외한 나머지 5곡은 소니 레드의 자작곡이다. 블루 미첼이 가세한 5중주는 전형적인 하드밥 연주로 알토 색소폰-트럼펫 또는 트럼펫-알토 색소폰으로 솔로 연주가 진행되는데, 전체적인 분위기는 밝고 빠른 템포의 곡들이다. 블루 미첼의 트럼펫 연주는 맑고 깨끗해서 레드의 알토 색소폰과 조화가 좋다. B면 그랜트 그린의 기타 연주는 블루노트에서 했던 블루지하고 진한 연주보다 톤이 가볍고 경쾌하다. 하지만 소니 레드의 알토 색소폰 음색과는 오히려 잘 어울리는 기타 음색이다. 리더작이 많지 않은 소니 레드 음반 중 들어볼 만하다.

JAZZ:WEST

알라딘 레코즈(Aladdin Records)의 자회사로 1954년에 설립되었고 1957년까지 1년 동안 10장의 음반만 발매하였다. 현재 모든 음반이 고가에 거래가 되고 있고 수집가들의 표적 음반들이다.

1956 – 57

Red 라벨, DG

jazz:west

Kenny Drew, Talkin' & Walkin', Jazz:West, 1956

Kenny Drew(p), Joe Maini(as, ts), Leroy Vinnegar(b), Lawrence Marable(d)

1950년대 하드밥 재즈로 활동했던 케니 드루는 리더작이 많지 않지만 덱스터 고든, 재키 맥린 등 블루노트의 중요한 음반에 참여했고 1970년대 이후는 유럽에서 활동했다. 1980년대 일본에서 발매된 피아노 트리오 음반은 높은 인기를 끌고 있다. 1950년대 중반 클라리넷 연주자 버디 디프랑코(Buddy DeFranco)의 음반에 참여했고, 가장 유명한 음반이 존 콜트레인의 〈Blue Train〉이다. 리버사이드사에서 발매한 여러 장의 피아노 트리오 음반은 드루의 서정적인 연주를 느껴볼 수 있는 멋진 음반들이다. 관악기들과 함께한 협연도 좋지만 피아노 트리오 연주가 드루의 강점이다.

이 음반은 1956년 소규모 레이블인 재즈웨스트사에서 발표된 것으로, 드루의 음반 중 가장 고가이다. 34세의 나이에 총기 사고로 사망했다고 알려진 쿨 재즈 연주자 조 마이니가 참여했는데, 허브 겔러를 연상케 하는 화려하고 진한 알토 색소폰 속주가 아주 인상적이다. 조 마이니는 리더작은 없지만 클리포드 브라운의 〈Best Coast Jazz〉, 〈Clifford Brown All Stars〉 음반에서 그의 화려한 알토 색소폰 연주를 음미할 수 있다. 연주를 듣는 동안 피아노뿐만 아니라 단단한 워킹 베이스와 간간이 베이스 솔로 연주를 들을 수 있는데, 워킹 베이스를 대표하는 르로이 비네거가 참여했다. 드럼은 서부에서 활동하던 로런스 마라블이다. 5곡이 드루의 자작곡이고 3곡은 스탠더드곡이다.

첫 곡은 'Talkin'-Walkin''인데, 약간 빠른 속도의 피아노 연주로 시작하며 마이니의 깨끗한 음색의 알토 색소폰이 곡을 이끌고 후반부에 비네거의 멋진 워킹 베이스가 제목 그대로 '걸으면서 이야기하듯이' 진행된다. 마지막 곡은 'Walkin'-Talkin''으로 동일한 곡을 조금 느린 속도로 다시 한 번 연주한다. 같은 곡이지만 약간 다른 느낌으로 같은 곡을 시작과 끝에 배치하는 재미있는 구성이다. 'Prelude To A Kiss'는 드루의 힘 있는 피아노 연주로 시작하는데, 발라드에 강점이 있는 멋진 트리오 연주다. LA에 위치한 캐피톨사에서 녹음해서 그런지 밥 스타일이지만, 뉴욕보다는 훨씬 밝고 경쾌하다. 힘차고 진한 연주가 매력적인 케니 드루의 최고의 음반으로 손색이 없다. 일본반이 가성비가 좋고 어렵지 않게 구할 수 있다.

JUBILEE

1946년 뉴욕시에서 허브 에이브럼슨(Herb Abramson)이 설립했다. 1947년 동업자였던 제리 블레인(Jerry Blaine)이 인수했고 회사명을 세이시 레코드(Jay-Gee Record Company)로 변경했다. 주로 리듬 앤 블루스 음반을 발매했고 자회사인 조시 레코즈(Josie Records)는 1954년에 시작되었다. 1970년에 룰렛 레코즈(Roulette Records)사로 합병된다.

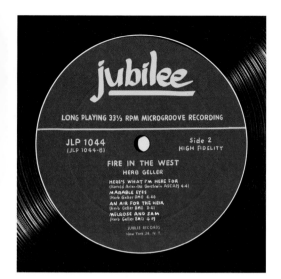

1955−59, 모노

Blue 라벨, DG

상단 jubilee

중간 HIGH FIDELITY

하단 JUBILEE RECORDS, NEW YORK 36, N.Y.

1955−59, 스테레오

Blue 라벨, DG

상단 jubilee

중간 STEREO SONIC HI−FI

하단 JUBILEE RECORDS, NEW YORK 36, N.Y.

1959−62, 스테레오

Black 라벨, DG

상단 jubilee 스파이크 로고

하단 A PRODUCT OF JAY−GEE RECORD CO.
INC. N.Y.

1962−66, 모노

Black 라벨, DG

상단 jubilee 컬러 스파이크 로고

하단 A PRODUCT OF JAY−GEE RECORD CO.
INC. N.Y.

Jackie McLean, Jackie McLean Quintet, Jubilee, 1955

Jackie McLean(as), Donald Byrd(t), Mal Waldron(p), Doug Watkins(b), Ronald Tucker(d)

찰리 파커 사후 많은 알토 색소포니스트들이 충격에 빠졌고, 이후 파커의 그늘에서 벗어나기 위해 많은 노력을 기울였다. 재키 맥린도 '새로운 찰리 파커'라는 별명으로 불리기 시작하면서 인기를 끌기 시작했다. 파커만큼 빠른 속주와 코드 변화, 스윙감 있는 연주와 블루지한 분위기 등 여러 가지 면에서 파커와 비견될 만했다.

이 음반은 맥린의 첫 번째 리더 음반이다. 초반은 애드리브(Ad Lib)라는 소규모 레이블에서 발매했고, 이후 주빌리사에서 재발매했다. 현재 애드리브사의 초반은 수천 달러를 호가하며 수많은 수집가들의 표적이 되고 있다. 주빌리 음반이 음질과 가격이 좋아 대안으로 충분히 즐길 만하다. 재키 맥린의 자작곡 2곡, 맬 왈드론 1곡, 스탠더드 3곡이 수록되어 있다. 세션으로 동년배의 디트로이트 출신 도널드 버드를 트럼펫에, 버드의 친구 더그 왓킨스를 베이스에, 그리고 로널드 터커를 드럼에, 이들보다 나이가 좀 있는 왈드론을 피아노에 배치했다. 비밥 재즈가 힘을 잃어가면서 좀 더 강렬하고 비트가 강한 '하드밥'이 등장하는데, 이 음반은 그 전환점에 위치한 음반이다.

'It's You Or No One'은 맥린의 경쾌한 알토 색소폰 연주로 시작하며, 도널드 버드의 맑은 고역의 트럼펫이 그 분위기를 이어간다. 맥린의 곡 'Blue Doll'은 느린 템포의 블루스곡으로 맥린과 버드의 연주가 그 분위기를 잘 표현해준다. 'The Way You Look Tonight'은 경쾌한 맥린의 알토 색소폰과 버드의 트럼펫의 불꽃 튀는 경합이 아주 좋다. 이 음반 이후 맥린은 프레스티지와 블루노트에서 하드밥, 포스트 밥 재즈 음반을 연속해서 발표했다. 첫 리더작으로 후반기의 음반에 비해 신선한 매력은 떨어지지만, 맥린의 출발점이 되는 음반이라 그 의미가 크다. 주빌리 음반도 몇 가지 버전이 있으니 가능하면 초기 버전으로 구입해야 좀 더 좋은 음질로 즐길 수 있다.

LIBERTY

1955년 캘리포니아주 할리우드에서 사이먼 워론커(Simon Waronker)가 설립하였다. 1968
년 미국 보험회사에 매각되고 1000년 유나이티드 아티스트(United Artists)사에 매각된다.

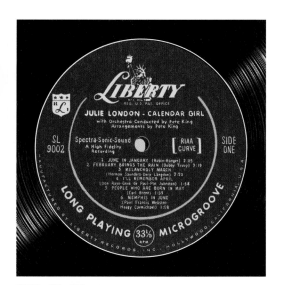

1955−60, 모노

Brown 라벨, DG

상단 여신상 로고, LIBERTY

하단 LONG PLAYING MICROGROOVE

1955−60, 모노

Blue Green 라벨, DG

상단 여신상 로고, LIBERTY

하단 LONG PLAYING MICROGROOVE

1955−60, 모노

Blue Green 라벨, DG

상단 여신상 로고, LIBERTY

좌측 LIGHTHOUSE SERIES

1958−60, 스테레오

Black 라벨, DG

상단 여신상 로고, LIBERTY, STEREO

하단 LONG PLAYING STEREOPHONIC

1960-66, 모노
Black 라벨, DG
좌측 Yellow 여신상, LIBERTY, 레인보우

1960-66, 스테레오
Black 라벨
좌측 Black 여신상, LIBERTY, 레인보우
하단 LIBERTY/UA INC.

1960-66, 모노
White 라벨, 데모반
좌측 Black 여신상, LIBERTY, AUDITION RECORD
하단 MFD. BY LIBERTY RECORDS INC.

1969, 스테레오
Blue 라벨
좌측 White 여신상, LIBERTY

1970년대, 스테레오, 일본반

Dark Yellow 라벨

(상단) LIBERTY

(우측) 여신상, Liberty

Julie London, Love Letters, Liberty, 1962

Julie London(vo), Snuff Garrett(prod.)

1950년대 블론디 보컬 중에 가장 인기가 높고 성공한 가수를 꼽으라면 바로 줄리 런던일 것이다. 도리스 데이(Doris Day)와 함께 가수와 배우로서 오랜 기간 성공의 길에 있었다. 맑고 깨끗한 음성의 도리스 데이와 달리, 줄리 런던은 허스키하고 나른하며 안개 낀 듯한 뇌쇄적인 음색이 매력적이다. 이런 이유로 지금도 블론디 보컬 하면 줄리 런던의 음반이 가장 인기가 많다.

1955년 최고의 싱글, 'Julie Is Her Name'의 빅 히트 이후 신생 회사였던 리버티사는 크게 성장하게 된다. 〈Julie Is Her Name〉은 밀리언셀러 음반이 되었고, 12인치 음반은 앨범 차트 2위까지 오르며 엄청난 인기를 끌었다. 이후 발표한 〈Lonely Girl〉, 〈Calendar Girl〉, 〈About the Blues〉까지 연속적으로 탑 20에 오르며 최고의 인기를 구가하게 된다. 이후에도 리버티사에서 총 32장의 음반을 발표하면서 프랭크 시나트라와 함께 보컬의 양대 산맥을 형성했다. 재즈-팝 노래로 스타일이 좀 더 대중적으로 변화하면서 나중에는 노래보다는 TV, 영화 등에 출현하며 배우로서의 길을 걷게 된다. 줄리 런던의 음반으로는 당연히 〈Julie Is Her Name〉이 첫 번째로 추천되며, 그 시기에 발표된 노래는 다 훌륭하다.

이 음반은 1962년에 발표된 좀 더 대중적인 음반이다. 'Love Letters'는 줄리 런던의 곡으로 많이 알려졌고, 'I Love You, Porgy'에서는 짧게나마 바니 케슬의 기타 연주도 같이 들을 수 있다. 'Come On-A My House'에서 반주 없이 시작하는 노래를 처음 들었을 때 깜짝 놀랐던 기억이 난다. 'Fascination', 'Broken-Hearted Melody' 등 전체적으로 무난하게 들을 수 있는 노래들이다. 리버티사의 베스트 음반도 가성비 면에서는 좋은 선택이다.

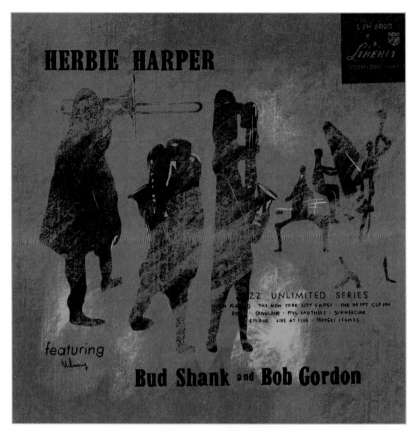

Herbie Harper, Featuring Bud Shank and Bob Gordon, Liberty, 1956

Herbie Harper(trb), Bud Shank(as), Bob Gordon(bs), Jimmy Rowles(p), Marty Paich(p),
Harry Babasin(b), Roy Harte(d)

허비 하퍼는 쿨 재즈 트롬본 연주자로 리더작이 많지 않다. 묵직한 트롬본 사운드로 많은 색소포니스트들과 협연을 통해 다양한 방식의 쿨 재즈를 보여주었다. 이것은 1956년 발매된 음반으로 두 개의 세션 연주를 모아 놓았다. A면은 알토 색소포니스트 버드 섕크가 참여했고, B면은 바리톤 색소포니스트 밥 고든이 참여한 5중주 연주이다. 이 음반의 매력은 B면인데 바리톤 색소포니스트 밥 고든은 27세인 1955년에《다운비트》지에서 '뉴스타'에 선정되었다. 하지만 1955년 8월 그는 교통사고로 급작스럽게 사망했다. 밥 고든의 리더작은 10인치 음반(〈Meet The Gordon〉, Pacific Jazz, 1954)이 유일하고, 나머지 연주는 다른 연주자 앨범에 수록된 것밖에 없다. 그래서 이 음반에 수록된 밥 고든의 연주는 팬들에게 아주 소중하다.

A면에서 버드 섕크는 알토 색소폰뿐만 아니라 바리톤 색소폰 연주도 같이 하면서 하퍼의 트롬본과 함께 스윙 분위기의 쿨 재즈를 들려준다. 'Dinah'는 마티 페이치의 잔잔한 피아노 반주로 시작하는 발라드곡으로 트롬본 연주가 아주 매력적이다. B면은 확실히 분위기가 좀 더 차분하고 어둡다. 밥 고든의 바리톤 색소폰 음색이 묵직하고 진해서 분위기를 더 가라앉힌다. 유명한 'Summertime'이 어떻게 변화하는지 듣는 것도 재미있다. 진하면서도 건조한 음색의 트롬본이 시작을 잘 이끌어주며 간간이 바리톤 색소폰이 분위기를 잡고 솔로 연주를 시작하면서 아주 깊고 진한 음색으로 슬픈 분위기를 만들어준다. 경쾌하고 밝은 주트 심스의 테너 색소폰 연주로 잘 알려진 'Jive At Five'는 트롬본-바리톤 조합으로 화려하지 않고 차분한 분위기로 연주를 이끌어간다. 밥 고든이 연주하는 바리톤 색소폰의 매력을 제대로 느껴볼 수 있다.

허비 하퍼는 많이 알려지지 않고 리버티사 재즈 음반들도 인기가 없어서 이런 음반은 저렴한 가격에 초반을 구할 수 있다. 이 음반은 밥 고든이 참여한 사실만으로도 충분히 들어볼 만한 가치가 있다.

LIMELIGHT

1965년에 머큐리사의 자회사로 설립되었다. 퀸시 존스(Quincy Jones)가 관리를 했고 1969년까지 71장의 음반을 발매했다.

1965-68, 스테레오
Dark Green 라벨, DG
드러머 로고, LIMELIGHT

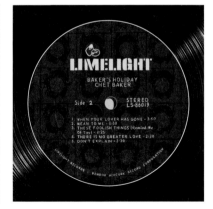

Chet Baker, Baker's Holiday, Limelight, 1965

Chet Baker(fgh, vo), Alan Ross(r), Henry Freeman(r), Leon Cohen(r), Seldon Powell(r), Wilford Holcombe(r), Hank Jones(p), Everett Barksdale(g), Richard Davis(b), Connie Kay(d)

첫 베이커만큼 굴곡진 인생을 살았던 연주자도 많지 않을 것이다. 〈본 투 비 블루(Born To Be Blue)〉라는 영화로도 나왔지만 마약에 찌든 전성기 시절의 베이커와 말년의 베이커는 영화를 보는 내내 답답함 그 자체다. 그의 평전을 읽어도 마약과 관련된 이야기들이 어느새 짜증으로 다가왔다. 많은 재즈인들이 마약과 관련된 병으로 일찍 사망한 것에 비하면 베이커는 상당히 오랫동안 살았다. 인생 자체로만 본다면 좋아할 만한 연주자는 분명 아닌데, 그의 연주와 노래를 듣다보면 그의 질곡의 인생에 빠지게 된다. 담백하고 읊조리는 듯한 그의 노래는 친구가 조용히 옆에 앉아서 속삭이는 듯한 기분이 들어 좋아한다. 첫 베이커 말년의 마지막 콘서트 음반도 많은 팬들이 사랑하는 음반이다.

1965년 음반으로 첫 베이커의 중년 시기 노래와 함께 플루겔 혼 연주를 들을 수 있다. 리드 악기군이 뒤를 받쳐주고 행크 존스, 코니 케이, 리처드 데이비스 등이 리듬을 담당한다. 제목에 나오듯이 빌리 홀리데이를 추모하는 음반으로 그녀가 불렀던 노래를 선택했다. 4곡은 베이커가 노래하고 나머지 6곡에서 플루겔 혼을 연주했다. 라이너 노트에서 베이커는 이렇게 이야기한다.

"빌리는 노래할 때 절대 소리를 지르지 않았어요. 소리 지르는 것을 한 번도 들어보질 못했죠. 하지만 그녀의 노래를 듣고 있으면 그녀의 모든 것을 느낄 수 있어요. 나도 어렸을 때 엄마 손에 이끌려 노래 콘테스트에 참가하곤 했지만 1등한 적은 없었어요. 그때도 전 지금처럼 소리를 지르지 않고 잔잔한 발라드를 불렀어요. 내 노래는 나의 트럼펫 연주에서 출발해요. 트럼펫 연주가 없었다면 내 노래는 없었을 거에요."

이 음반에서 베이커는 'Travelin' Light', 'Easy Living', 'There Is No Greater Love', 'When Your Lover Has Gone' 4곡을 노래하는데, 베이커가 이전에 한 번도 불러본 적이 없는 곡들이다. 베이커는 그만의 목소리를 가지고 자신만의 분위기로 노래를 부른다. 베이커는 이렇게 이야기한다. "내가 좋아하던 가수는 프랭크 시나트라, 멜 토메였어요. 다른 가수를 따라 하려는 가수의 노래는 절대 듣지 않았어요." 노래를 잘하는 가수라기보다 자신만의 확실한 스타일과 음색이 있는 가수이고 싶었던 첫 베이커의 새로운 노래를 한번 들어보길 바란다. 첫 베이커의 음반 중 비교적 쉽고 저렴한 가격에 구할 수 있는 음반이다.

LONDON

영국의 데카(Decca)사가 명칭을 북미에서 사용할 수 없게 되면서 1947년 런던(London)사가 설립되었다. 영국 내 데카 음반 중 비록 밀매반에민 시용했디. 1050년부터 1070년대 중반까지 발매했다.

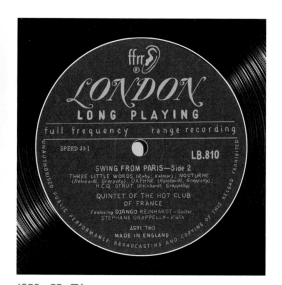

1950 – 55, 모노

Blue 라벨, 영국반

상단 ffrr, 귀 로고, LONDON

1950 – 55, 모노

Red Brown 라벨, 영국반

상단 ffrr, 귀 로고, LONDON

1955 – 60, 모노

Red Brown/Grey 라벨

상단 LONDON, AMERICAN JAZZ RECORDING
베들레헴 영국 발매반

1955 – 60, 모노

Red Brown/Grey 라벨

상단 LONDON, AMERICAN JAZZ RECORDING
사보이 영국 발매반

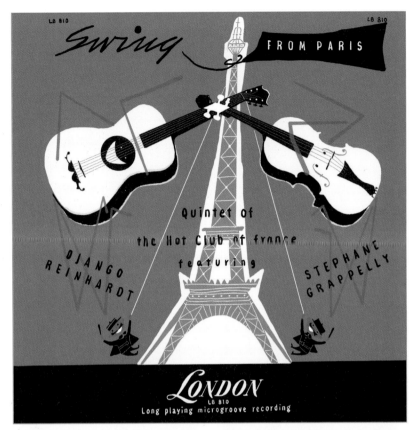

Stephane Grappelli and Django Reinhardt, Swing From Paris, London, 1953

Stephane Grappelli(vi), Django Reinhardt(g), Joshep Reinhardt(g),
Roger Charput(g), Louis Vola(b)

런던 레이블은 영국의 스윙 재즈나 미국의 사보이, 베들레헴 음반을 재발매하였기 때문에 스윙 시대 이외의 미국 음반 중에 그리 선호되는 레이블은 아니다. 하지만 클래식 레이블답게 음질은 좋은 편이다. 미국 음반에 비해 고역이 좀 더 부드럽다. 미국반을 재발매한 음반 중 장고의 음반을 소개한다.

밴드 'Hot Club de France'는 1932년에 결성되었다. 1934년 벨기에 출신 장고 라인하르트가 밴드의 리더로 결정된 후 파리 출신 스테판 그라펠리(바이올린), 조지프 라인하르트(기타), 로저 차풋(기타), 루이 볼라(베이스)의 5인조 밴드로 완성되고 1948년까지 유지되었다. 밴드 최고의 전성기는 1937-39년인데 이 음반에 수록된 곡들이 바로 전성기 시절의 연주다.

장고의 화려한 기타 연주와 그라펠리의 스윙감 넘치는 바이올린의 조합은 1930년대라고는 믿을 수 없을 만큼 완성도 높은 그들만의 재즈 리듬을 만들어냈다. 1939년에 2차세계대전이 발발하면서 그라펠리는 영국에, 장고는 프랑스에 머물렀다. 밴드는 명맥을 유지하며 같이 연주를 하긴 했지만, 각자 따로 활동하기 시작했다. 1953년 장고는 43세의 나이로 사망했다.

이 음반에 수록된 모든 곡은 78회전으로 발표된 곡이고 10인치 음반(〈Swing From Paris〉, Decca, 1953)으로 발매가 되었다. 최고 전성기의 장고-그라펠리 듀오의 연주를 접하기엔 좋은 선택이며 원반도 저렴하다.

METRO JAZZ

1958년 MGM 레코즈(MGM Records)사의 자회사로 설립되었다. 약 15장의 음반만 발매하고 문을 닫았다.

1958-59, 모노

Red 라벨

상단 metro jazz

Toshiko Akiyoshi And Her International Jazz Sextet, Metro Jazz, 1958

Toshiko Akiyoshi(p), Doc Severinsen(t), Bobby Jaspar(ts, bs, fl), Nat Adderley(c),
Rolf Kuhn(cl, as), Rene Thomas(g), John Drew(b), Bert Dahlander(d)

토시코 아키요시는 일본 출신의 여성 피아니스트로, 가장 큰 영향을 미친 연주자는 버드 파월이었다. 아키요시의 연주는 빠르고 경쾌한 스타일로 살짝 힘을 뺀 버드 파월을 연상케한다. 일본의 미군 부대와 클럽에서 피아노 연주를 하던 중, 1953년 "Jazz at the Philharmonic" 공연으로 일본을 방문했던 오스카 피터슨이 그녀의 연주를 듣고 반해서 제작자인 노먼 그란츠를 소개해준 덕분에 첫 음반을 발매할 수 있었다. 이후 1956년 보스턴에 위치한 버클리음대에서 음악 공부를 시작했다. 그러면서 뉴욕 클럽에서 자신의 트리오뿐만 아니라 다양한 밴드에 세션으로 참가하면서 인기를 얻었다. 1959년 쿨 재즈를 대표하던 알토 색소포니스트 찰리 마리아노와 결혼하고, 이후 〈Toshiko-Mariano Quartet〉(Candid, 1959) 음반까지 발표하면서 많은 활동을 했다. 이후 아키요시는 빅밴드 및 다양한 연주자들과 연주하고 그래미상을 총 14회 수상했다.

이것은 1958년 발표된 음반으로 다양한 국적의 연주자를 모아 녹음했다. 토시코 아키요시(일본), 냇 애덜리(미국), 독 세버린센(미국), 바비 재스퍼(벨기에), 롤프 쿤(독일), 르네 토마스(캐나다), 존 드루(영국), 버트 달랜더(스웨덴) 등이 참여했다. 바비 재스퍼 1곡, 아키요시 1곡과 스탠더드 4곡이 수록되어 있다. 모든 연주는 밥 재즈 형식과 유사한 분위기로, 합주 후 각 연주자의 솔로 연주가 이어지고 마지막은 합주로 마친다. 바비 재스퍼의 테너 색소폰과 플루트가 아주 부드럽고 르네 토마스의 기타 연주는 담백하고 좋다. 애덜리와 세버린센의 코넷(cornet)과 트럼펫 연주 또한 매력적이다. 이 음반을 통해 아키요시의 밴드 리더로서의 역량을 엿볼 수 있고 그녀의 멋진 밥 피아노 연주를 즐길 수 있다. 초반이 가격은 저렴하고 음질도 좋아 구입해서 들어볼 만한 음반이다.

MODE

1957년 모리 야노프(Maury Janov)와 찰스 와인트라웁(Charles Weintraub)이 LA에 설립했고, 베들레헴사에서 일하던 레드 클라이드(Red Clyde)가 영입되면서 음반을 발매하였다.

1957, 모노
Beige 라벨, DG
(상단) 로고, MODE RECORDS
　　Music of the Day

1957, 모노
Black 라벨, Orange 링, DG
(상단) 로고, MODE RECORDS
　　Music of the Day

1985, 스테레오
Black 라벨, Red 링, HIFI
(상단) 로고, MODE RECORDS,
　　Music of the Day
(좌측) VSOP 번호

Don Fagerquist, Music To Fill A Void, Mode, 1957

Don Fagerquist(t), Herb Geller(as), Ronnie Lang(bs), Ed Leddy(t), Bob Enevoldson(trb),
Vince DeRosa(frh), Marty Paich(p), Buddy Clark(b), Mel Lewis(d)

재즈의 발전에는 8중주 밴드가 중요한 역할을 했다고 알려져 있다. 인간이 구분할 수 있는 최대의 악기 수가 8가지고, 실수나 재녹음으로 인한 추가 비용에 대한 부담도 적어 많은 음반사들이 원했다고 전해진다. 편곡을 잘하면 빅밴드와 비슷한 크기의 음량을 얻을 수 있고, 적은 수의 연주자로 빅밴드만큼의 돈을 벌 수 있어 리더들도 좋아했다. 웨스트 코스트 재즈에서 데이브 펠(Dave Pell)이 처음으로 8중주 밴드를 구성해서 활동하면서 다른 연주자들도 많이 활용했다.

트럼페터 돈 파거퀴스트는 약 400회 이상 세션 연주 활동을 했지만, 정작 본인의 리더 작은 이 음반이 유일하다. 알코올 중독이 심해서 리더로서의 자질은 떨어졌다고 한다. 마티 페이치가 피아노와 편곡을 담당해서 화려하고 밝은 쿨 재즈의 선율을 들려준다. 파거퀴스트는 고등학생 때부터 두각을 보이며 우수한 밴드에 뽑히면서 이른 나이에 직업적인 연주 활동을 시작했다. 바비 해킷(Bobby Hackett)의 영향을 많이 받은 것으로 알려져 있다. 파거퀴스트의 연주는 악보대로 부드럽게 연주하는 게 매력이다.

'The Song Is You'가 음반의 분위기를 잘 보여준다. 밝고 경쾌한 파거퀴스트의 트럼펫으로 시작하는 신나는 곡으로 듣다보면 콧노래가 나오고 발로 장단을 맞추며 듣게 된다. 귀에 익숙한 'Time After Time'도 파거퀴스트의 맑고 투명한 트럼펫 음색과 색소폰-트롬본으로 이어지는 화사한 분위기에 페이치의 힘찬 피아노 반주가 맛있는 양념으로 등장한다. 'Easy Living'은 리 모건(Lee Morgan)과 클리포드 브라운의 트럼펫 연주로 인기 있는 발라드곡인데, 파거퀴스트의 맑고 깔끔한 트럼펫은 다른 매력을 보여준다. 후반부에 등장하는 혼 악기들의 합주가 쿨 재즈의 분위기를 제대로 만들어준다. 다른 스탠더드곡들도 화사하고 잘 조화된 멋진 앙상블을 선사한다.

원반은 구하기 쉽지 않지만, 일본반이나 1985년 재발매된 V.S.O.P.사의 스테레오 음반으로 구해도 좋은 음질로 들어볼 수 있다. 잘 구성된 쿨 재즈를 경험할 수 있는 음반으로 강력히 추천한다.

NEW JAZZ

밥 와인스톡이 1949년에 설립하였고, 1950년에 프레스티지로 회사명을 비꼬다. 이후 프레스티지사의 자회사로 1958년부터 1964년까지 음반을 발매하였다.

1949–50, 모노

Yellow 라벨, DG

(상단) NEW JAZZ

(하단) NEW JAZZ RECORDS CO., 782, 8th Ave.

1950, 모노

Red Brown 라벨, DG

(상단) new jazz, long playing microgroove

(하단) released by prestige records inc.

1958–64, 모노

Purple 라벨, DG

(상단) NEW JAZZ

(하단) A PRODUCT OF PRESTIGE RECORDS INC.,
203 S. WASHINGTON AVE, BERGENFIELD, N. J.

1984, 스테레오

Purple 라벨, 리이슈

(상단) NEW JAZZ

(좌측) OJC

Jon Eardley, In Hollywood, New Jazz, 1955

Jon Eardley(t), Pete Cera(p), Red Mitchell(b), Larry Bunker(d)

존 이어들리는 1950년대에 활동한 트럼페터 중에서 거의 알려져 있지 않은 연주자다. 1953년 뉴욕에서 연주 활동을 시작하며 1954년 알토 색소포니스트 필 우즈(Phil Woods)와 함께 음반을 발표했는데, 이 음반도 같은 시기에 발표한 리더 앨범이다. 이후 1955년부터 1957년까지 제리 멀리건 6중주 밴드와 함께 연주 여행을 하고 퍼시픽사에서 몇 장의 음반을 발표했다. 이후 1960년대에 유럽으로 이주한 후 계속 유럽에서 활동해서 미국에서는 인지도가 높지 않았다.

1954년 뉴재즈사 사장인 밥 와인스톡은 필 우즈의 음반을 녹음할 당시 존 이어들리의 연주를 듣고 난 후 바로 계약을 맺고 뒤이어 이 음반을 녹음했다. 이어들리의 음색은 힘 있고 정확하게 음정을 연주했기에 시원시원한 분위기를 전해주었다. 제리 멀리건 6중주 밴드에서 쳇 베이커를 대신해 참여해서 몇 년 동안 같이 활동했다.

이 음반은 1954년에 녹음했고 피아노에 20세의 피트 세라, 베이스에 레드 미첼, 드럼에 래리 벙커가 참여했다. 첫 곡 'Late Leader'는 맑고 경쾌한 이어들리의 트럼펫으로 중역대의 듣기 편한 연주를 하고, 이후 세라의 피아노는 힘차고 신나게 연주되는데 20세라고 믿기 어려울 정도다. 레드 미첼의 베이스는 역시 진하게 곡을 받쳐준다. 첫 곡이 끝나고나면 속이 시원한 느낌이 드는데, 개인적으로는 비슷한 시기에 활동했던 레드 로드니(Red Rodney)의 연주와 비슷한 느낌이 든다. 'Indian Spring'은 모리스 라벨(Maurice Ravel)의 'Pavane pour une infante défunte(죽은 왕녀를 위한 파반느)'에서 영감을 받아 작곡한 감미로운 발라드곡으로, 이어들리는 적당한 힘과 명확한 톤으로 정확한 연주를 하고 세라의 피아노 반주는 클래식 음악의 분위기를 잘 전해준다. 뒷면으로 넘어가면서 다시 경쾌하고 박력 있는 트럼펫 연주의 향연이 펼쳐진다. 이런 멋진 연주를 놓친다는 것은 너무나 안타까운 일이다. 비록 구하기 어려운 음반이지만 음원으로라도 들어보길 강력히 권한다.

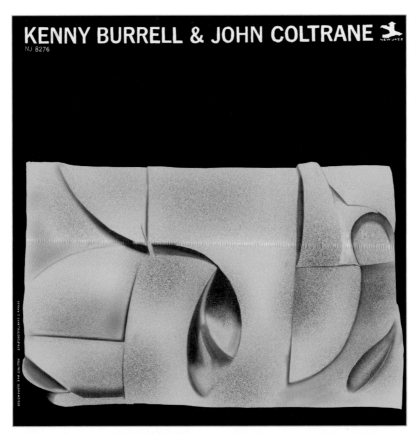

Kenny Burrell, Kenny Burrell with John Coltrane, New Jazz, 1958

Kenny Burrell(g), John Coltrane(ts), Tommy Flanagan(p), Paul Chambers(b), Jimmy Cobb(d)

비밥 기타리스트를 대표하는 케니 버렐의 초기 음반 중 가장 많이 추천되는 것이 바로 이 음반이다. 연주도 좋지만 존 콜트레인이 함께한 것이 큰 이유일 것이다. 콜트레인은 1956년 마일즈 데이비스 5중주 밴드에서 활동하면서 많은 음반을 녹음하지만 접근법이 달랐던 둘은 결국 헤어지고 만다. 물론 콜트레인의 마약 중독이 문제가 되었지만 음악적인 견해 차이 역시 큰 이유였다. 데이비스의 그늘에서 벗어나면서 1958년 3월에 녹음한 이 음반은 콜트레인이 비로소 기지개를 펴는 작품이다. 기존의 절제된 음색과 속도에서 벗어나 자신의 스타일인 화려한 속주를 보여주기 시작하는 음반이다. 거기에 더해지는 버렐의 뒤지지 않는 기타 속주와 음색이 아주 잘 어울린다. 토미 플래너건의 통통 튀는 피아노 반주 역시 빠른 연주에 부족함이 없다. 간간이 들려주는 폴 챔버스의 베이스 솔로 연주 역시 좋다.

스탠더드 2곡, 케니 버렐 1곡, 토미 플래너건 2곡, 총 5곡이 수록되어 있다. 속주가 매력적인 음반이지만 B면 첫 번째 발라드곡인 'Why Was I Born'은 A면의 열기를 식히기라도 하듯이 버렐의 잔잔한 기타 선율로 시작한다. 뒤이어 등장하는 힘 빼고 부드럽게 연주하는 콜트레인의 테너 색소폰 연주는 너무 감미롭고 매혹적이다. 이 곡은 버렐과 콜트레인의 조합이 너무 좋은 기타-테너 색소폰 듀엣곡이다. 이후 둘이 같이 듀엣으로 연주를 한 적은 없다고 하니 더 소중한 연주다. 이후 폴 챔버스의 멋진 베이스 솔로 연주로 시작하는 'Big Paul'은 중간 템포의 곡으로 토미 플래너건의 초반부 긴 피아노 솔로 연주가 인상적이다. 콜트레인의 힘이 넘치는 테너 색소폰 연주가 다시 등장하고, 후반부에 등장하는 폴 챔버스의 활로 연주하는 보잉(bowing) 베이스가 아주 멋지다. 뉴재즈가 원반이지만 인기반인 만큼 가격이 비싼 음반이다. 재반인 블루 레이블 음반은 좋은 음질이면서 가격도 비싸지는 않아 추천할 만하다. 가성비로는 역시 일본반이 가장 좋다.

NORGRAN

1953년 노먼 그란츠가 설립하였고, 클레프(Clef)사와 함께 1956년 버브사로 통합된다.

1953-56, 모노

Yellow 라벨, DG

상단 NORGRAN RECORDS

하단 NORGRAN SALES CORP.

1953-56, 모노

Beige 라벨, DG

상단 NORGRAN RECORDS

하단 JAZZ AT THE PHILHARMONIC INC.

1953-56, 모노

Blue Green 라벨. Dance Series, DG

상단 NORGRAN RECORDS

하단 NORGRAN SALES CORP.

Buddy DeFranco, Quartet, Norgran, 1955

Buddy DeFranco(cl), Kenny Drew(p), Milt Hinton(b), Art Blakey(d)

클라리넷은 스윙 재즈의 대표적인 리드 악기로 아티 쇼(Artie Shaw), 베니 굿맨 등 몇몇 밴드 리더들이 이용했다. 소리가 가볍고 빠르게 연주할 수 있어 스윙 리듬의 반복적이고 단순한 리듬에 잘 맞는 악기였다. 하지만 스윙 재즈가 쇠퇴하고 비밥 재즈가 등장한 이후 스윙 시대 연주자들은 변화하는 흐름을 따라가기가 어려웠고, 새로운 도전 역시 쉽지 않았다. 버디 디프랑코는 스윙 시대에 연주를 시작했지만 스윙 재즈가 쇠퇴하고 새로이 등장하고 있던 비밥 재즈를 배우고 연습하면서 적응해갔다. 이 음반을 포함해서 노그랜사에서 여러 장의 음반을 발표하는데 비밥 피아노 연주자인 소니 클락과 케니 드루, 드러머 아트 블레이키 등이 세션으로 참여했다. 전체적으로 스윙감이 강한 스탠더드곡으로 구성되어 있지만, 세션들과의 협연은 비밥 재즈의 형태를 따른다. 다른 리드 악기에 비해 클라리넷은 속주가 쉽고 코드 변환이 빨라서 디프랑코의 연주는 비밥 재즈로서 손색이 없다.

'It Could Happen To Me', 'Autumn In New York' 같은 스탠더드곡은 버디의 클라리넷과 드루, 블레이키의 협연으로 스윙감이 넘치는 신나는 곡으로 변신한다. 4곡은 케니 드루와 버디 디프랑코의 곡이고 나머지 1곡은 오스카 페티포드(Oscar Pettiford)의 곡이다. 자작곡들 역시 스윙감과 블루지한 분위기가 많은 곡이지만 사전에 특별한 편곡 없이 녹음이 진행되었고, 많은 주제부가 연주자들의 즉흥연주로 이루어졌다고 한다.

클라리넷이나 플루트 같은 악기는 음역이 다소 높아 소리가 강성이거나 귀를 자극하는 경우가 많아 오래 듣기가 쉽지 않다. 그러나 디프랑코의 연주는 다른 연주자에 비해 속주가 적고 높지 않은 음역대라서 편안하게 들을 수 있다. 재킷은 데이비드 스톤 마틴의 작품이다. 이 음반과 함께 비슷한 시기에 발표된 〈In A Mellow Mood〉(Norgran, 1956)는 피아노에 소니 클락이 참여한 음반으로, 초창기 소니 클락의 연주를 감상할 수 있는 멋진 음반이다.

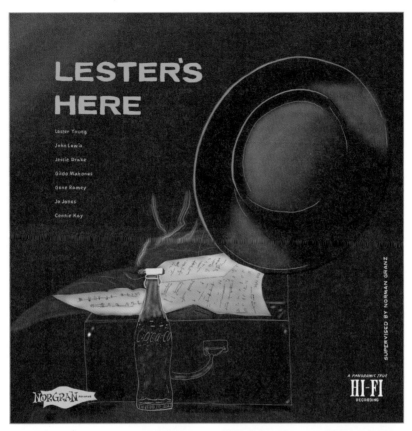

Lester Young, Lester's Here, Norgran, 1956

Lester Young(ts), Jessie Drakes(t), John Lewis(p), Glido Mahones(p), Gene Ramey(b),
Connie Kay(d), Jo Jones(d)

재즈에서 테너 색소폰을 대표하는 초기 연주자를 고르라면 콜맨 호킨스와 레스터 영을 꼽는다. 백인 테너 색소포니스트들에게 가장 큰 영향을 준 연주자가 바로 레스터 영이다. 남성적이고 호방하며 고역의 내지르는 듯한 연주를 많이 했던 콜맨 호킨스에 비해 레스터 영은 여성적이고 잔잔한 음색과 중역대의 진한 연주를 많이 했다. 하지만 전성기가 1940-50년 초반이라 그의 음반을 좋은 음질로 감상하기가 쉽지 않다.

이 음반은 1953년도 녹음으로 스탠더드곡들로 구성되었고 2개의 세션이 섞여 있다. 'A Foggy Day', 'Let's Fall In Love'에서 감미롭고 진한 테너 색소폰 연주는 발라드 연주의 제왕답게 타의 추종을 불허한다. 그의 연주를 들어보면 스탄 게츠, 주트 심스, 리치 카무카, 앨 콘 등 많은 백인 테너 색소폰 연주의 뿌리가 모두 레스터 영인 것을 바로 알 수 있다. 발라드뿐만 아니라 스윙감과 속도감이 있는 연주에서도 연주는 힘을 잃지 않는다. 모던 재즈 콰르텟의 멤버인 젊은 시절 존 루이스의 피아노 연주도 신선하다. 루이스는 클래식의 영향을 받아서 스윙감이 있지만 절제되고 정제된 연주를 하는데, 레스터 영의 감미로운 톤과 잘 어울린다. 후반부는 제시 드레익스라는 많이 알려지지 않은 트럼페터가 함께했고, 'Can't We Be Friends', 'Tenderly' 등에서 레스터 영의 부드러운 테너 색소폰과 잘 어울리는 깔끔한 트럼펫 연주를 들려준다. 2개의 세션에서 모두 조 존스가 참여해서 스윙 시대 최고의 드러머답게 스윙감 있고 통통 튀는 맛깔난 드럼 연주를 들려준다. 이 음반의 다른 매력은 유명 재즈 사진작가인 허먼 레너드(Herman Leonard)의 재킷 사진이다. 영이 클럽에서 연주하던 도중 마시던 콜라와 담배, 그리고 쓰고 있던 모자의 조합이 멋진 사진이라 음반의 가치를 한층 더해준다. 레스터 영의 멋진 연주를 훌륭한 음질로 감상할 수 있는 명반이다. 노그랜이 초반이라 더 좋지만, 재반인 버브 트럼펫 레이블도 음질이 좋아 추천한다.

PABLO

1973년 노먼 그란츠가 설립한 회사이며 1987년에 팬터시사로 매각된다.

1973–77, 스테레오

Yellow 라벨

(상단) PABLO, 로고

(하단) Manufactured and Distributed by RCA
Records, New York, NY

1977–86, 스테레오

Yellow 라벨

(상단) PABLO, 로고

(하단) MANUFACTURED BY PABLO RECORDS, INC.
BEVERLY HILLS, CA

1977–86, 스테레오

White/Purple 라벨

(상단) PABLO TODAY, 로고

(하단) MANUFACTURED BY PABLO RECORDS,
INC. BEVERLY HILLS, CA

1986년 이후, 스테레오

White/Purple 라벨

(상단) PABLO TODAY, 로고

(하단) FANTASY, INC. BERKELEY, CALIFORNIA

Oscar Peterson And the Bassists, Pablo Live, 1977

Oscar Peterson(p), Ray Brown(b), Niels Pedersen(b)

재즈 피아니스트 중 오스카 피터슨만큼 오랜 기간 재즈팬들에게 사랑을 받은 연주자는 드물다. 데뷔부터 은퇴할 때까지 약 200장 이상의 리더 음반을 발표했고, 8회에 걸쳐 그래미상을 받았다.

제작자인 노먼 그란츠는 유럽 연주 여행 도중 코펜하겐에 있는 몽마르트르클럽에서 연주하고 있던 닐스 페데르센의 연주를 눈여겨보았다. 오스카 피터슨이 연주 여행을 할 당시 베이시스트가 갑자기 빠져 그란츠는 피터슨에게 페데르센을 소개해주었는데, 당시 피터슨은 모르는 연주자였다고 한다. 어쨌든 부다페스트에서 공연은 진행되었고 공연 후 피터슨은 그란츠에게 전화해서 페데르센에 대해 칭찬하느라 정신이 없었다고 한다. 1975년에 오스카 피터슨과 레이 브라운, 닐스 페데르센이 같이 모였는데 당시에는 녹음 장비에 문제가 생겨서 음반을 제작하지 못했다. 그란츠는 오스카 피터슨의 솔로 음반을 제작하려고 했지만 피터슨은 두 베이시스트와 함께 음반을 만들고 싶어 했다.

1977년 7월 몽트뢰(Montreux)재즈페스티벌에서 3명이 다시 만났고, 2년 전 계획했던 음반을 드디어 녹음할 수 있게 되었다. 스탠더드 7곡이 선택되었다. 오스카 피터슨의 피아노는 힘이 넘치고 스윙감 있는 화려한 연주를 들려준다. 이후 페데르센과 브라운이 곡에 따라 순서를 바꿔가면서 베이스 솔로 연주를 들려주는데 이 음반의 묘미가 바로 이것이다. 라이너 노트에 각 곡마다 베이스 솔로 연주 순서가 기록되어 있어서 브라운과 페데르센을 구분하며 듣는 재미가 있다. 화려하고 단단한 베이스 연주에 절대 밀리지 않는 피터슨의 피아노 반주는 정말 대단하다고밖에 할 수 없다.

"내가 아주 멋지게 피아노 반주로 분위기를 만들어줄 테니까 당신 둘이 한번 제대로 붙어봐! 둘이 하고 싶은 대로 다 해봐!" 아마도 피터슨은 이러한 마음으로 연주하지 않았을까, 즐거운 상상을 해보기도 한다. 베이스 연주를 좋아한다면 무조건 들어봐야 할 음반이다. 1977년 파블로 음반이라 저렴하게 음질 좋은 초반을 구할 수 있다.

PHILIPS

1950년 네덜란드 필립스사에서 설립한 회사이며 1950년대 후반에 자회사 폰타나를 설립한다.

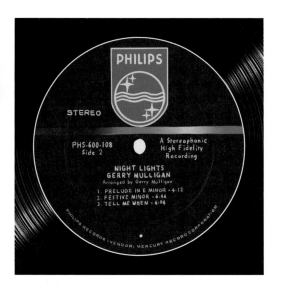

1960년대, 스테레오

Black 라벨, DG

（상단） PHILIPS 로고

（하단） PHILIPS RECORDS

1960년대, 모노

White 라벨, 데모반, DG

（상단） PHILIPS 로고

（하단） PHILIPS RECORDS

PHILIPS

Gerry Mulligan, Night Lights, Philips, 1963

Gerry Mulligan(bs), Art Farmer(t, flgh), Bob Brookmeyer(trb), Jim Hall(g),
Bill Crow(b), Dave Bailey(d)

제리 멀리건만큼 왕성하게 활동을 한 쿨 재즈 연주자도 많지 않다. 연주뿐만 아니라 편곡자, 작곡가, 밴드 리더로서도 쿨 재즈에서 많은 흐름을 주도하고 변화를 가져왔다. 마일즈 데이비스와 함께 〈Birth Of The Cool〉을 편곡하면서 쿨 재즈의 시작을 알렸고, 쳇 베이커, 리 코니츠, 밥 브룩마이어 등 백인 연주자들과 함께 소규모 밴드를 구성해서 쿨 재즈를 발전시켰다. 뿐만 아니라 아트 파머, 벤 웹스터 등 흑인 연주자들과도 연주 활동을 했다. 피아노가 빠진 'Concert Jazz Band'를 구성해 전 세계로 연주 여행을 다녔다. 훌륭한 쿨 재즈 음반이 많지만 워낙 다작을 한 탓에 원반을 저렴하게 구입할 수 있는 것도 장점이다.

이 앨범은 제리 멀리건의 많은 음반 중에서 중요한 위치를 차지하는 음반은 아니지만, 야경을 지켜보는 듯한 잔잔하고 조용한 분위기의 곡들 덕분에, 재즈 초심자나 편안한 재즈를 좋아하는 팬들에게 꾸준히 사랑받고 있는 인기 음반이다. 5중주 밴드로 같이 활동했던 트럼펫 및 플루겔 호른 연주자 아트 파머, 트롬본 연주자 밥 브룩마이어, 기타에 짐 홀까지 가세해서 쿨 재즈 분위기에 맞는 감미로운 연주를 들려준다.

타이틀 곡 'Night Lights'는 야경의 분위기를 느낄 수 있게 조용히 흘러간다. 이 곡에서 멀리건은 바리톤 색소폰이 아니라 피아노를 반주한다. 플루겔 호른과 트롬본이 편안하고 조용한 연주로 분위기를 아름답게 끌고간다. 'Morning Of The Carnival'은 라틴 편곡으로 바리톤 색소폰과 트롬본이 깊은 저역을 만들어주고, 플루겔 호른이 건조한 톤으로 짐홀의 부드러운 기타와 함께 감미로움을 전해준다. 'Wee Small Hours'는 바리톤 색소폰이 잘 어울리는데, 칵테일 한잔과 함께 창으로 보는 야경이 연상되는 아름다운 곡이다. 다른 곡들도 발라드와 보사노바풍의 연주로 부담 없이 편하게 즐길 수 있다. 연인을 위한 "작업용 음반"이라고 하면 음반에 대한 모독일까? 일본에서 인기가 높아 일본반으로는 쉽게 구할 수 있는데 가격이 비싼 편이다. 필립스 원반은 좀 더 비싸지만 진한 소리를 듣고 싶다면 원반으로 구하는 게 낫다. (P.402 참고)

RCA(RADIO CORPORATION OF AMERICA)

78회전 음반을 내는 빅터(Victor)사와 블루버드(Bluebird)사가 통합되면서 1946년부터 RCA 빅터(RCA Victor)로 음반을 발매하기 시작하였고, 12인치 음반을 발매했디. 1040년 7인치 45회전 음반을 발매했고, 1958년 45회전 싱글 음반으로 스테레오 음반을 발매했다. 1963년에는 음반 제작에 다이너그루브(Dynagroove)라는 레코딩 프로세스를 적용하기 시작했다.

1950-55, 모노

Black 라벨

상단 RCA VICTOR, 니퍼 독 로고

하단 큰 LONG 33 1/3 PLAY

1950-55, 모노

Blue 라벨

상단 RCA VICTOR, 니퍼 독 로고

하단 큰 LONG 33 1/3 PLAY

1955-58, 모노

Black 라벨, DG

상단 RCA VICTOR, 니퍼 독 로고

"NEW ORTHOPHONIC" HIGH FIDELITY

하단 작은 LONG 33 1/3 PLAY

1955-58, 모노

Black 라벨, DG

상단 RCA VICTOR, 니퍼 독 로고

우측 "NEW ORTHOPHONIC" HIGH FIDELITY

하단 작은 LONG 33 1/3 PLAY

1958-60, 스테레오

Black 라벨, DG

상단 RCA VICTOR, 니퍼 독 로고

우측 "STEREO ORTHOPHONIC" HIGH FIDELITY

하단 LIVING STEREO

1960-63, 모노

Black 라벨, DG

상단 RCA VICTOR, 니퍼 독 로고

하단 MONO DYNAGROOVE MONO

1960-63, 스테레오

Black 라벨, DG

상단 RCA VICTOR, 니퍼 독 로고

하단 STEREO DYNAGROOVE STEREO

1964-68, 스테레오

Black 라벨, DG

상단 RCA VICTOR, 니퍼 독 로고

하단 STEREO DYNAGROOVE

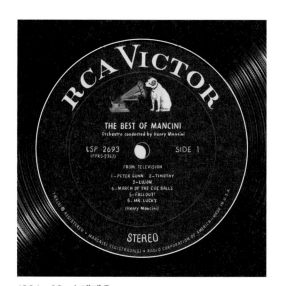

1964-68, 스테레오

Black 라벨, DG

🔵상단 RCA VICTOR, 니퍼 독 로고

🔵하단 STEREO

1968-69, 스테레오

Orange 라벨, DG

🔵상단 Side 1 Stereo

🔵중간 RCA Victor

Sonny Rollins, Now's The Time!, RCA Victor, 1964

Sonny Rollins(ts), Thad Jones(cornet), Herbie Hancock(p), Bob Cranshaw(b),
Ron Carter(b), Ron McCurdy(d)

소니 롤린스는 1950년대를 대표하는 테너 색소포니스트로 리더작뿐만 아니라 다양한 음반에 세션으로 참여하면서 진하고 깊은 연주로 많은 사랑을 받았다. 잘 알려진 일화이지만 음악적인 한계를 극복하고자 1959년부터 1961년까지 뉴욕의 다리에서 홀로 연습을 하며 변화를 시도하려고 노력했고, 마침내 1962년 RCA 빅터로 이적하면서 〈The Bridge〉(RCA Victor, 1962)를 발표했다. 〈The Bridge〉 음반은 소니 롤린스의 베스트셀러 음반 중 하나가 되었고 롤린스는 제2의 전성기를 맞이했다. 연속해서 좋은 음반들을 발표하면서 1950년대 스타일과는 많이 달라진 연주를 들려주었다.

이것은 1964년 음반으로 다양한 형태의 연주를 담았다. 첫 곡 '*Now's The Time*'은 찰리 파커의 블루스곡으로 재즈 스탠더드곡 중 하나다. 롤린스의 솔로는 1950년대 중반 최고 전성기의 음색과 유사하게 힘 있고 깊은 연주를 들려준다. 24세의 젊은 허비 행콕의 피아노 반주도 듣기 좋다. '*Blue 'n' Boogie*', '*I Remember Clifford*', '*St. Thomas*' 3곡은 피아노를 뺀 테너 색소폰-베이스-드럼의 트리오 연주다. 롤린스는 이미 〈Way Out West〉(Contemporary, 1957) 음반을 포함해 피아노가 빠진 트리오 음반을 많이 발표했다. 피아노 반주가 빠지면 각 솔로 연주자가 좀 더 많은 공간에서 즉흥적으로 솔로 연주를 할 수 있기에 다양한 음악적인 표현을 위해서 자주 활용했다. '*I Remember Clifford*'는 26세의 젊은 나이에 사망한 클리포드 브라운을 그리면서 테너 색소포니스트 베니 골슨이 작곡한 곡인데, 소니 롤린스 특유의 깊고 아주 진한 발라드 연주로 시작하며 다른 곡과 달리 낮은 음역대를 이용해 조용하고 차분히 연주한다. '*St. Thomas*'는 잘 알려진 대로 롤린스의 최고 히트곡이다. 카리브해의 트리니다드(Trinidad)섬에서 전해지던 칼립소(Calypso) 리듬의 '*The Lincolnshire Poacher*' 라는 자장가가 있었는데, 롤린스가 어렸을 때 많이 듣던 곡이었고 이 곡에서 영감을 얻어 '*St. Thomas*'를 작곡했다고 알려져 있다. 원곡과 비교해보면 피아노가 빠지면서 분위기와 느낌이 많이 다르다. 마일즈 데이비스가 작곡한 '*Four*'에서 소니 롤린스의 긴 솔로는 아련한 느낌마저 들게 만든다. 새로운 음악적 변화의 시기에 맞춰 재즈의 대표곡들을 어떻게 재해석하는지 소니 롤린스의 1960년대 대표 음반으로 들어보자.

REGENT

1947년부터 1964년까지 사보이사의 자회사로 음반을 발매하였다. 리젠트(Regent) 음반
은 나중에 사보이사에서 재발매한다.

1956-58, 모노
Blue Green 라벨, DG
(상단) REGENT, 왕관 로고

1958-59, 모노
Red Brown 라벨
(상단) REGENT, 왕관 로고

John Jenkins, Jazz Eyes, Regent, 1957

John Jenkins(as), Donald Byrd(t), Curtis Fuller(trb), Tommy Flanagan(p),
Doug Watkins(b), Arthur Taylor(d)

찰리 파커 사후 등장한 많은 알토 색소포니스트 중에서 활동은 많이 하지 않았지만 발표한 몇 장의 음반들이 높은 평가를 받고 있는 연주자가 시카고 출신의 존 젠킨스다. 대학 시절부터 오래 연주를 했고, 1955년 아트 파머와 협연하고 몇 장의 리더 음반을 발표했다. 하지만 1960년대 초에 활동을 그만두고 재즈계에서 사라졌다.

이 음반은 그의 마지막 리더 음반이며 전체적으로 빠르지 않은 미디엄 템포의 하드밥 연주를 담고 있다. 스탠더드 1곡과 젠킨스가 작곡한 3곡이 수록되어 있다. 첫 곡 'Star Eyes'는 스탠더드곡으로 더그 왓킨스의 베이스로 시작하고 젠킨스의 맑고 깨끗한 알토 색소폰 연주가 뒤를 이어받는다. 묵직한 음색의 커티스 풀러의 트롬본도 미디엄 템포로 잔잔하게 연주하는데, 차분히 가라앉은 분위기를 밝고 시원한 도널드 버드의 트럼펫이 끌어올린다. 플래너건-왓킨스-테일러로 이어지는 탄탄한 리듬 섹션의 솔로들도 곡의 분위기를 잘 살려준다. 10분의 연주 시간 덕에 각 연주자의 멋진 솔로를 제대로 감상할 수 있다. 'Honeylike'는 제목 그대로 벌꿀같이 달콤한 버드의 트럼펫 솔로를 시작으로 젠킨스의 시원한 알토 색소폰과 부드러운 풀러의 트롬본까지 유사한 방식으로 진행된다.

리젠트 음반은 사보이사와 동일하게 루디 반 겔더가 녹음을 해서 음질이 좋은 편이다. 앨범 재킷의 여성 사진이 어울리지는 않지만 하드밥의 초기 음반으로 구해서 들어볼 만하다.

REPRISE

1960년 프랭크 시나트라가 설립하였고 1963년에 워너 브라더스(Warner Brothers)에 매각되있다.

1963-68, 모노
Purple/Pink/Green 라벨, DG

상단 증기선, POP SERIES, reprise

1963-68, 스테레오
Pale Blue/Yellow 라벨

상단 프랑크 시나트라 얼굴, reprise, STEREO

1963-68, 스테레오
Pale Blue/Yellow 라벨

상단 프랑크 시나트라 얼굴, reprise

하단 STEREO

1969-70, 스테레오
Orange/Pale Brown 라벨

상단 증기선, REPRISE RECORDS

Ben Webster, The Warm Moods, Reprise, 1961

Ben Webster(ts), Armand Kaproff(cello), Cecil Figelski(viola), Alfred Lustgarten(violin),
Lisa Minghetti(violin), Don Bagley(b), Donn Trenner(p), Frank Capp(d)

재즈에서 즉흥연주, 속주 등과 더불어 청자들을 사로잡는 매력 중 하나가 아마 발라드일 것이다. 아름다운 발라드곡을 더욱 사랑스럽게 만들어주는 것이 재즈의 또 다른 매력 포인트다. 많은 악기가 멋진 발라드를 연주하지만, 역시 최고는 깊고 진한 테너 색소폰이다. 그중에서도 최고의 연주자를 뽑으라면 어느 누구든 첫 번째로 벤 웹스터를 꼽는다. 깊고 편안한, 속에서 우러나오는 사골국 같은 진한 맛은 다른 연주자가 흉내낼 수 없는 벤 웹스터만의 전매특허다. 공기 반, 소리 반이라는 표현이 아주 잘 어울리며, 좋은 시스템으로 들어보면 바로 앞에서 연주하는 듯한 착각이 들 정도로 공기의 흐름이 느껴지기까지 한다. 엄청난 술고래로도 유명했지만, 그의 섬세한 표현력만큼은 가히 최고다. 그의 발라드 연주가 뛰어난 면은 우선 진한 음색에 있다. 그리고 노래를 하는 듯한 그의 연주법은 많은 연주자와 가수들의 찬사를 받았다. 마치 가수가 노래를 부르는 것과 비슷한 호흡법과 발성을 그대로 보여주었다. 스탠더드곡은 더욱 아름답고 부드러워지고, 새로운 곡도 웹스터의 테너 색소폰을 통하면 달콤하고 감미로워진다.

버브사 시절에 유명한 녹음을 많이 했고 그 음반들이 인기가 높다. 그래서 저렴하면서 상태 좋은 음반을 구하기가 쉽지 않다. 여기서 소개하는 앨범은 프랭크 시나트라가 설립한 리프리즈사에서 시나트라 자신이 노래한 음반을 제외하고 첫 번째로 발매한 음반이다. 연주는 진부한 발라드 연주지만 발매 당시 평론가들에게 높은 점수를 받은 음반이다. 현악과 리듬 섹션이 함께하는데 전체적인 분위기는 제목 그대로 따스함이다. 'The Sweetheart Of Sigma Chi', 'The Whiffenpoof Song' 같은 독특한 곡들도 웹스터의 테너 색소폰을 거치면 새로운 분위기의 연주로 변한다. 'Time After Time', 'I'm Beginning To See The Light', 'Stella By Starlight', 'It's Easy To Remember' 같은 귀에 익숙한 곡으로 지루할 수 있지만 웹스터의 연주는 그만의 느낌이 있어서 따스하고 감미롭다. 1961년의 분위기엔 좀 고루해 보일 수 있는 음반이지만, 가볍게 선택할 수 있는 좋은 음반이며 저렴하니 초기반으로 구해서 들어보길 바란다.

ROULETTE

1957년 뉴욕에서 모리스 레비(Morris Levy), 조지 골드너(George Goldner), 조 콜스키(Joe Kolsky), 필 칼스(Phil Khals) 등이 설립한 회사로 재즈 음반을 많이 발매했고, 1958년 로열 루스트 레코즈(Royal Roost Records)사를 인수했다.

1958-62, 모노

White 라벨, DG

상단 ROULETTE, 컬러 라인

하단 © 연도 ROULETTE RECORDS, INC.

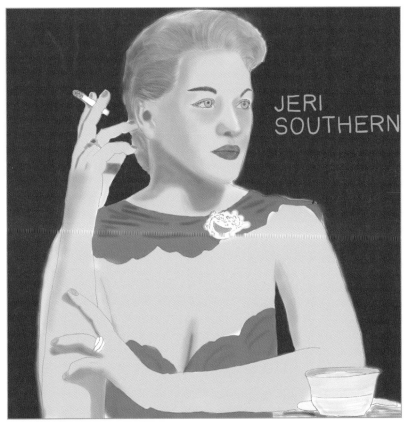

Jeri Southern, Coffee, Cigarettes & Memories, Roulette, 1958

Jeri Southern(vo), Lennie Hayton(cond.)

재즈에서 슬픈 사랑 노래(토치 송)로 빌리 홀리데이의 '*Don't Explain*'만큼 애절한 곡도 없을 것이다. 밝은 스타일의 노래보다는 블루지하고 애절한 비련을 전해주는 빌리 홀리데이의 음색과 잘 어울리기 때문이다. 백인 여성 가수 중에 그런 "토치 송"에 잘 어울리는 가수가 바로 제리 서던이다. 제리 서던은 어려서부터 오페라 가수와 피아니스트로 성장했다. 인기 가수였던 애니타 오데이(Anita O'Day)의 곡에 피아노 반주를 하면서 노래를 부르기 시작했고, 토치 송에 잘 어울린다는 세간의 평가와 함께 1951년 데카사와 계약을 맺고 음반을 발매했다. 1952년 '*When I Fall In Love*'가 크게 성공한 이후 '*An Occasional Man*', '*Fire Down Below*'가 차트에 오른다. 이후 캐피톨사에서 몇 장의 음반을 발매했다. 노래뿐만 아니라 피아노 반주도 수준급이어서 노래와 함께 피아노 연주도 같이하곤 했다.

이 음반은 1958년 빅밴드와 함께한 음반으로, 인상적인 재킷과 함께 타이틀곡 '*Coffee, Cigarettes & Memories*'가 기억에 남는다. 여성 가수가 담배를 피는 장면을 재킷으로 하는 경우가 드물기 때문이다. 그녀의 건조하면서 우수에 찬 음색은 역시 토치 송에 잘 어울린다. 커피 한 잔, 담배 한 대, 그리고 사랑에 대한 기억을 되새기면서 부르는 서던의 노래는 조용히 혼자 듣기에 딱 좋은 곡이다. 빅밴드지만 시끄럽거나 산만하지 않고 조용히 서던의 노래를 받쳐주면서 애잔한 분위기를 잘 끌어낸다. 1956년에 발표된 인기 음반인 〈You Better Go Now〉(Decca, 1956)와 함께 제리 서던의 노래를 감상하기에 좋다. 조금 더 서던의 노래가 듣고 싶다면 캐피톨사에서 발매된 음반을 들어보면 된다.

ROYAL ROOST

1949년 뉴욕에 위치한 로열 루스트 클럽(Royal Roost Club)에서 따온 음반사로, 1958년 룰렛 레코즈(Roulette Records)사로 배속된나.

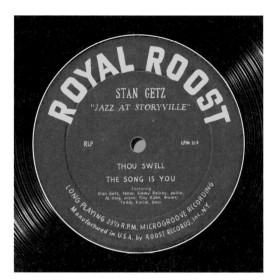

1950년대
Blue 라벨, DG, 10인치
상단 ROYAL ROOST

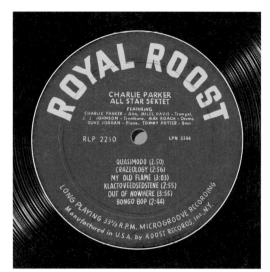

1950년대
Blue 라벨, DG, 12인치
상단 ROYAL ROOST

Stan Getz, At Storyville, Royal Roost, 1956

Stan Getz(ts), Jimmy Raney(g), Al Haig(p), Teddy Kotick(b), Tiny Kahn(d)

스탄 게츠의 달콤하고 부드러운 테너 색소폰 연주는 재즈팬들에게 많은 사랑을 받고 있다. 보사노바를 전 세계에 히트시킨 1등 공신이며 최고의 인기 연주자로 항상 언급된다. 하지만 게츠를 그런 부드러운 연주자로만 기억하는 건 팬으로서 너무 아쉽다. 통상 재즈 연주자들도 시작기와 전성기, 그리고 하락기가 있다. 대부분 전성기 시절의 음반들이 인기가 많고 언급이 자주 되다보니 전성기 시절로 한정해서 연주자를 이해하는 경우가 많은데, 한 연주자를 제대로 이해하려면 연대기적으로 시작부터 끝까지 다양한 연주를 다 접해봐야 한다.

스탄 게츠는 등장부터 화려한 스포트라이트를 받으며 최고의 백인 테너 색소포니스트로 각광받았다. 그의 스타일은 비밥 재즈와 쿨 재즈를 아우르며 어느 한쪽에 한정되지 않았다. 스탄 게츠의 연주에서 거칠면서 빠른 속주를 기대하기는 쉽지 않다. 하지만 1950년대 초반의 게츠는 확실하게 쿨 재즈보다는 밥 재즈에 어울리는 연주를 했다.

그런 멋진 게츠의 초기 연주를 접할 수 있는 음반이 바로 로열 루스트 음반 중 "Storyville Live" 음반들이다. 1952-54년까지 보스턴에 위치한 스토리빌클럽에서 있었던 라이브 연주를 녹음해서 10인치 음반 3장으로 발매하였고, 1956년에 〈Vol.1〉과 〈Vol.2〉로 12인치 음반 2장이 재발매되었다. 백인들로 구성된 5중주 밴드로 지미 레이니의 기타는 쿨 재즈 스타일이지만 게츠의 빠른 속주와 잘 어울리고, 앨 헤이그의 모던 피아노 스타일의 연주는 게츠가 하고자 했던 연주와 잘 섞였다.

베이스-드럼 역시 빠르고 경쾌한 밥 스타일이다. 지미 레이니의 곡 'Parker 51'은 엄청 빠른 속주로 메트로놈에서 분당 "344비트"의 속도였다. 통상 빠르다는 분당 200회의 "프레스티시모(Prestissimo, 아주 빠르게)"와 비교해도 상당한 속도다. 뒤이은 레이니의 기타 역시 속주로 화답하고, 헤이그의 피아노도 이에 질세라 화려하고 경쾌하게 게츠를 받쳐준다. 스탄 게츠의 멋지고 파워풀한 연주를 경험하고자 한다면 이 음반은 반드시 들어봐야 한다. 10인치 음반도 좋지만 상태가 좋은 것을 구입하기가 어렵다. 들어보면 10인치보다 12인치가 좀 더 밝고 경쾌한 음질이라 12인치 음반으로 구하는 게 낫다. 이 음반이 맘에 든다면 〈Vol.2〉도 들어보길 바란다.

SCORE

1950년대 알라딘 레코즈사의 저가 회사로 설립되었다. 이전에 발매된 알라딘, 인트로 (Intro), 재즈웨스트 음반들을 재발매했나. 1957-59년까시 빌매했다.

1957−59, 모노
Red Brown 라벨, DG
상단 SCORE 박스 로고

Paul Chambers, A Jazz Delegation From The East, Score, 1956

Paul Chambers(b), John Coltrane(ts), Kenny Drew(p), Philly Joe Jones(d)

1950-60년대 최고의 베이시스트를 꼽으라면 많은 재즈팬들은 폴 챔버스를 꼽을 것이다. 가장 인기 높았던 하드밥 시기의 중요한 녹음에 항상 참여했을 만큼 많은 연주자들 사이에서 인기와 신뢰도가 높았던 연주자다. 챔버스는 마일즈 데이비스, 존 콜트레인, 레드 갈랜드, 커티스 풀러 등의 명연주 음반에 항상 등장했지만, 아쉽게도 33세의 나이에 결핵으로 사망했다.

폴 챔버스를 대표하는 인기 음반이라면 당연히 블루노트사의 〈Bass On Top〉(Blue Note, 1957)이다. 그에 못지 않게 멋진 연주가 바로 첫 번째 리더작인 이 음반이다. 1956년 LA의 할리우드에 위치한 소규모 레이블인 재즈 웨스트에서 녹음되었다. 현재 음반 수집가들의 표적이 되는 고가 음반이다. 폴 챔버스의 베이스 연주를 제대로 녹음하기 위해 마이크를 베이스 하단과 울림 구멍 앞에 하나씩 설치했다. 덕분에 좀 더 생생한 베이스 소리를 들을 수 있다. 마일즈 데이비스 5중주 밴드에서 성장하고 있던 존 콜트레인이 참여해서 더욱 인기가 높은 음반이다. 재즈 웨스트사에서 음반을 발표했던 케니 드루가 피아노에 참여했고, 최고의 인기 드러머인 필리 조 존스가 화려한 드럼 연주를 선사한다. A면은 스탠더드 3곡, B면은 챔버스 1곡, 콜트레인 1곡, 드루 1곡이 수록되어 있다. 'Dexterity'에서 콜트레인의 굵고 진한 테너 색소폰 연주를 처음 듣고 적잖이 놀랐다. 하드밥 이후 프리 재즈 시기의 콜트레인 음색과 비교해보면 약간 거칠면서 중역대에 머무는 연주를 들려준다. 아마도 자신만의 테너 색소폰 음색을 찾기 이전 시기로 보면 될 듯하다. 챔버스의 곡 'Visitation'은 색소폰 없이 트리오로 구성되어 있고 챔버스의 진하고 단단한 솔로 연주를 즐기기엔 아주 좋은 곡이다. 콜트레인의 곡 'John Paul Jones'는 콜트레인의 담백하고 부드러운 테너 연주로 시작해서 시종일관 자극적이지 않고 편안하게 흘러가는데, 콜트레인-챔버스-드루로 이어지는 솔로 연주가 재미있다. 케니 드루의 피아노는 힘과 부드러움이 공존하는 멋진 연주를 들려준다. 마지막 드루의 곡은 피아노로 시작해서 피아노로 끝나는 신나는 연주이다.

챔버스의 리더 음반은 많지 않고 인기가 높아 구입이 만만치 않다. 그나마 일본반은 어렵지 않게 구할 수 있어 다행이지만, 챔버스의 진한 베이스를 들어보려면 어쩔 수 없이 원반으로 들어봐야 한다. 이 음반은 Jazz:West, Score, Imperial 순서로 재발매가 진행되었으니 Score나 Imperial 음반을 노려보는 게 좋다.

SIGNAL

1955년 줄스 콜롬비(Jules Colomby)가 설립한 회사로 몇 장의 음반만 발매하였다. 현재 레드 로드니(Red Rodney)의 음반이 꼬기의 음반으로 유명하다.

1955, 모노
Beige 라벨, DG
상단 화살표, signal, 귀 그림
하단 SIGNAL RECORD CORP. N.Y.C.

1955, 모노
Pale Brown 라벨
상단 SIGNAL
하단 SIGNAL RECORD CORP. N.Y.C.

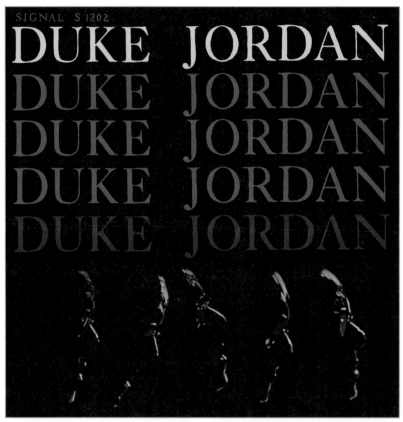

Duke Jordan, Duke Jordan, Signal, 1955

Duke Jordan(p), Eddie Bert(trb), Cecil Payne(bs), Percy Heath(b), Art Blakey(d)

듀크 조던은 1940년대 후반부터 비밥 재즈 피아니스트로 활동하고 찰리 파커 밴드에서도 연주를 했지만, 기대와 달리 대중들에게 크게 인식되지는 않았다. 연주는 잘했지만 인기 연주자로 기억되지 않은 것은 조던의 조용하고 욕심 없는 성격 탓도 있다고 전해진다. 그의 연주 또한 튀는 것 없이 잔잔하고 편안하다. 초기 조던의 연주는 시그널사에서 발매된 2장의 음반과 블루노트사의 〈Flight To Jordan〉(Blue Note, 1960) 정도를 들을 수 있다. 1960년 중반 생계를 위해 뉴욕에서 택시 운전사까지 했다고 한다. 이후 유럽으로 건너가 덴마크에 정착한 후 스티플체이스(Steeplechase)사에서 연속적으로 멋진 음반을 발매하고 제2의 전성기를 맞게 된다.

이 음반은 트리오와 콰르텟으로 구성되어 있다. 비밥에 바탕을 둔 연주로 정확하며 부드럽게 연주한다. 1950년대에 인기 있는 피아노 연주자로는 듀크 조던, 버드 파월, 텔로니어스 몽크, 존 루이스와 태드 다메론(Tadd Dameron)이 있는데, 이 중 조던, 파월, 몽크가 공통적으로 연주할 때 "허밍(humming)"(입으로 내는 소리)을 같이했다. 이 음반에서도 피아노 연주 뒤로 들리는 허밍을 들어볼 수 있다. 듀크의 자작곡 5곡, 스탠더드곡 4곡, 세실 페인 1곡이 수록되어 있다. 피아노 트리오는 퍼시 히스와 아트 블레이키의 힘차고 탄탄한 반주 위에 조던의 경쾌한 피아노 연주가 더해진다. 'Forecast'는 아주 맑은 피아노 연주로 시작하며 시종일관 밝게 진행된다. 'Sultry Eve'에서는 부드럽고 잔잔한 연주를 들려준다. 디지 길레스피의 곡 'Night In Tunisia'에서는 원곡의 느낌을 살려서 경쾌한 드럼과 함께 피아노 반주 역시 신나게 연주된다. 퍼시 히스의 진한 베이스 솔로가 나오다가 마지막에 아트 블레이키의 드럼 솔로가 곡에 힘을 실어주며 화려한 트리오 연주는 끝이 난다. 마지막 곡 'Summertime'은 조던의 솔로곡인데 의외로 맑고 깨끗한 피아노 선율이 매혹적이다. 뒷면은 트롬본-바리톤 색소폰이 가세해 듣기 편안한 비밥 재즈를 들려준다. 'Flight To Jordan' 은 바리톤과 트롬본의 합주로 시작하는 블루스곡으로 두 관악기의 합주가 듣기 편하다. 조던의 피아노 솔로 역시 곡의 분위기에 맞게 아주 경쾌하고 맑은 음색이다. 'Yesterdays'는 세실 페인의 바리톤 색소폰의 매력이 흠뻑 묻어나는 멋진 발라드 연주다.

이 음반을 통해 초창기 듀크 조던의 매력을 발견할 수 있다. 다만 시그널사 음반은 초반이든 재반이든 구하기가 쉽지 않다. 〈Street Swingers〉(Savoy, 1959)라는 이름으로 재발매되었으며 일본반으로는 어렵지 않게 구할 수 있다.

TAMPA

1955년 로버트 셔먼(Robert Sherman)이 LA에 설립한 회사로 1955년부터 음반을 발매
했다.

1955−57, 모노

Black 라벨, DG

상단 TAMPA

 Red 음반이 더 초기반

1957−60, 모노

Pink 라벨, DG

상단 TAMPA RECORDS

TAMPA

Art Pepper, The Art Pepper Quartet, Tampa, 1956

Art Pepper(as), Russ Freeman(p), Ben Tucker(b), Gary Frommer(d)

백인 알토 색소포니스트 중 가장 인기 높은 연주자는 아트 페퍼다. 물론 그의 대표작 〈Art Pepper Meets The Rhythm Section〉(Contemporary, 1957)의 높은 인기 덕분이다. 아트 페퍼의 맑고 깨끗한 알토 색소폰은 시원함과 청량감을 주며 리더 음반이나 세션으로 참여한 음반에서도 뛰어난 연주를 선보였다. 하지만 그의 멋진 연주에 비해 개인적인 인생은 평생 마약의 그늘에서 헤어나지 못한 채 오랜 기간을 감옥에서 보내야 했다. 처음 감옥에 수감된 게 1954-56년이다. 왕성한 활동을 해야 할 시기에 감옥에서 시간을 보냈다.

1956년이 아트 페퍼에게는 가장 활발하게 활동하며 훌륭한 음반을 녹음한 시기였다. 이때 녹음한 음반이 〈The Return of Art Pepper〉(Jazz:West, 1956), 〈Playboys〉(Pacific Jazz, 1956), 〈The Way It Was〉(Contemporary, 1956)와 이 음반이다. 아트 페퍼의 힘이 넘치고 밝은 알토 색소폰 연주를 제대로 느껴볼 수 있다. 쿨 재즈를 대표하는 피아니스트 러스 프리먼이 참여해서 아트 페퍼와 멋들어진 협주를 들려준다. 스탠더드곡 2곡과 자작곡 4곡이 포함되었다. 경쾌한 분위기의 *I Surrender Dear*, 라틴 리듬의 *Besame Mucho*가 귀엔 익숙한데, 오히려 페퍼의 자작곡들이 더 좋다. 첫 곡 *Art's Opus*는 그의 복귀를 알리는 신나고 경쾌한 곡으로 페퍼만의 부드러움이 그대로 묻어 있는 곡이다. *Val's Pal*은 밥 재즈 스타일로 아주 경쾌하고 빠른 페퍼의 알토 색소폰과 벤 터커의 베이스 연주가 흥을 북돋워주고 프리먼의 피아노는 비밥 피아니스트인 버드 파월을 떠오르게 한다. *Diane*은 감미로운 발라드 연주로, 페퍼의 달콤한 크림맛 알토 색소폰 연주가 너무 매력적이고, 프리먼과 터커의 반주는 진한 맛을 더해준다.

재발매된 음반의 라이너 노트에서 밝힌 아트 페퍼의 아내 로리 페퍼(Laurie Pepper)의 이야기로 소개를 마무리한다.

"이날은 신체적으로나 정신적으로 모든 것이 너무나 완벽했어요. 밴드도, 음악도, 녹음 상황도, 무엇보다 아트의 정신 상태가 최고였어요. 평생 아트의 연주를 듣다보니 그의 기분을 정확히 알 수 있었어요. 하지만 이날의 연주처럼 아트가 정말 소리 지르고 노래하는 것은 들어본 적이 없어요. 그 순간만큼은 마음이 복잡하지 않고 두 번 다시 없을 만큼 아주 자신감에 넘쳐 있었어요"

Herbie Harper, Quintet, Tampa, 1955

Herbie Harper(trb), Bob Enevoldsen(ts, trb), Don Overberg(g), Red Mitchell(b),
Frank Capp(d)

쿨 재즈에서 많이 활동했던 허비 하퍼는 리더작이 많지 않다. 이 음반은 두 번째로 발표한 5중주 음반으로 편안하게 즐길 수 있는 쿨 재즈다. 밥 에네볼드슨은 트롬본 연주를 위주로 하지만, 이 음반에서는 테너 색소폰을 연주했다. 잘 알려지지 않은 돈 오버버그가 기타로 참여하는데, 잔잔하고 담백한 기타 연주를 들려준다.

허비 하퍼의 부드럽고 편안한 트롬본 연주는 유명했던 트롬본 듀엣 제이 & 카이(Jay and Kai)의 카이 윈딩과 음색이 비슷하다. 스탠더드곡과 레드 미첼, 돈 오버버그, 프랭크 캡 등의 자작곡이 수록되어 있다. 레드 미첼의 곡 'Don't Buck It'에서 미첼의 베이스가 매력적이며 중간에 나오는 기타 솔로는 담백하다. 오버버그의 'Don Juan'은 경쾌한 곡으로 에네볼드슨의 테너 색소폰이 스윙감 좋게 이끌고, 뒤이어 하퍼의 부드러운 트롬본이 등장하고, 오버버그의 기타 솔로가 감칠맛 나게 진행된 후 앙상블 연주가 끝난다. 'Alone Together', 'Star Fell On Alabama'에서 하퍼의 발라드 연주가 매력적인데, 노래하는 듯한 트롬본 소리가 곡의 분위기를 흥겹게 만들어준다. 아쉬운 것은 대부분 곡이 4분을 넘지 않고 짧아서 솔로 연주를 제대로 즐기기엔 부족하다는 점이다. 하지만 5명의 사나이들이 가볍게 들려주는 쿨 재즈를 감상하기에는 부족함이 없다.

이 음반은 재발매되면서 〈Five Brothers〉(Tampa, 1956)라는 제목으로 바뀐다. 탬파사는 쿨 재즈 연주자들의 음반을 많이 발매했는데, 매력 있는 음반들이 많이 있으니 눈여겨봐야 할 음반사다.

TIME

1960년 밥 셰드(Bod Shad)가 뉴욕에 설립한 회사다. 주로 듣기 편안한 음반들을 발매했고 재즈 음반은 소량 발매하였다.

1960년대, 모노
Red 라벨, DG
상단 TIME, Black 원
하단 LONG PLAYING CUSTOM FIDELITY

1960년대, 스테레오
Red 라벨, DG
상단 TIME RECORDS, Series 2000, White 원
하단 STEREO

1960년대, 스테레오
Red 라벨, no DG
상단 TIME RECORDS, Series 2000, White 원
하단 STEREO

Kenny Dorham, Jazz Contemporary, Time, 1960

Kenny Dorham(t), Charles Davis(bs), Steve Kuhn(p), Jimmy Garrison(b), Butch Warren(b),
Buddy Enlow(d)

케니 도햄은 1940년대 후반부터 비밥 연주자들과 다양한 활동을 했지만, 패츠 나바로, 마일스 데이비스와는 약간 다른 길을 걸었다. 그는 아트 블레이키의 재즈 메신저스와 자신의 '재즈 프로핏츠(Jazz Prophets)'라는 그룹에서 연주하면서 팬들에게 각인되기 시작했다. 리버사이드사에서 멋진 음반들을 발표하고 뉴재즈사에서 인기 음반인 〈Quiet Kenny〉(New Jazz, 1959)를 발매했다. 1960년대에 타임사에서 2장의 음반, 이후 블루노트사에서 많은 음반을 발표했다.

여기서 소개하는 것은 신생 회사였던 타임에서 1960년에 발매된 음반이다. 세션으로 테너 색소폰 대신 찰스 데이비스라는 바리톤 색소포니스트를 선택했다. 테너 색소폰과 비교해보면 깊은 저음을 낼 수 있는 바리톤 색소폰이 고역 위주의 트럼펫과 조화가 더 좋은 것 같다. 피아노는 젊은 연주자인 스티브 쿤이 참여했고 베이스는 지미 개리슨과 부치 워런이, 드럼은 버디 엔로가 참여했다. 총 6곡인데 케니 도햄의 자작곡이 3곡, 텔로니어스 몽크와 데이브 브루벡 곡 하나씩, 스탠더드 1곡이 수록되었다.

첫 곡 'A Waltz'는 트럼펫과 바리톤 색소폰의 3박자 왈츠 리듬으로 시작하는데, 전형적인 하드밥이다. 하지만 트럼펫, 바리톤 색소폰 둘 다 과하지 않고 적절한 스피드와 힘으로 연주를 한다. 간주의 피아노 연주 역시 혼들과 잘 어울리는 흥겹고 편안한 왈츠 리듬을 들려준다. 뜨거운 열기는 부족하지만 케니 도햄의 차분한 분위기를 잘 전해주는 곡이다. 'In Your Own Sweet Way', 'This Love Of Mine' 2곡은 케니 도햄에게 잘 어울리는 감미로운 발라드곡이다. 〈Quiet Kenny〉 음반에서 도햄의 노래하는 듯한 담백한 트럼펫 연주가 이 곡에서도 매력적으로 다가온다. 바리톤 색소폰도 과하지 않은 중저음으로 연주하고, 적당히 스윙감 있는 스티브의 피아노 연주도 매력적이다. 역시 케니 도햄은 화끈한 연주보다 이런 잔잔한 연주에 잘 어울린다. 스테레오 음반은 좌측에 베이스와 드럼, 우측에 트럼펫, 바리톤 색소폰과 피아노를 배치해서 좌우로 소리가 나눠져 있지만 듣기에 큰 부담은 없다. 모노, 스테레오 둘 중 어느 하나를 선택해도 후회는 없을 것이다.

TRANSITION

1955년 톰 윌슨(Tom Wilson)이 설립한 회사이다. 약 30장의 음반을 발매하였고 다수의 음반이 수집가들의 표적이 되는 고가의 음반들이나. 내표식으로 도닐르 바르(Donald Byrd), 더그 왓킨스(Doug Watkins)의 음반이 있다.

1955-59, 모노
Black 라벨
상단 TRANSITION
하단 LONG PLAYING

1979, 모노
Black 라벨, 일본반
상단 TRANSITION
하단 LONG PLAYING

Donald Byrd, Byrd Blows on Beacon Hill, Transition, 1957

Donald Byrd(t), Ray Santisi(p), Doug Watkins(b), Jimmy Zitano(d)

도널드 버드는 대학교와 음악전문학교에서 학사 및 석사학위를 받았으며, 뛰어난 연주자일뿐만 아니라 이론적으로도 상당한 수준이었다. 그는 1950년대 중반 가장 바쁜 트럼펫 연주자였다. 1955년 소규모 회사인 트랜지션사에서 리더 음반을 발표한 이후 다양한 소규모 그룹을 결성하면서 비밥 재즈에 새로운 변화를 가져왔다. 버드의 전성기는 블루노트사에서 음반을 발매한 1959년 이후부터다. 일련의 훌륭한 하드밥 음반들을 발표하고 1960년 중반에는 소울 재즈로까지 확장하며 하드밥을 대표하는 연주자가 되었다.

1956년 디트로이트에서 활동하던 도널드 버드와 더그 왓킨스는 뉴욕으로 와서 '재즈 메신저스'에서 같이 활동을 하다가 그룹을 탈퇴한 후, 호레이스 실버와 함께 다른 그룹을 결성하는 중이었다. 트랜지션사 사장인 톰 윌슨이 도널드 버드와 더그 왓킨스를 섭외했다. 미국의 유명한 사업가 스티븐 포셋(Stephen Fassett)의 자택이 있던 보스턴의 비컨힐에 위치한 포셋 레코딩 스튜디오(Fassett Recording Studio)에서 녹음을 진행했다.

수록곡은 재즈 스탠더드곡들로 구성되어 있다. 첫 곡 'Little Rock Getaway'에서 버드의 상쾌하고 밝은 트럼펫 연주가 너무나 매력적이라 이 곡을 처음 듣고 완전히 넋이 나갔던 기억이 난다. 'If I Love Again', 'People Will Say We're In Love' 등 감미로운 발라드에서 버드의 부드러운 트럼펫 연주가 더 빛을 발한다. 물론 버드의 하드밥을 기억하는 팬들에게는 밋밋하겠지만 새로운 것을 찾는 버드의 팬에게는 초기의 연주를 엿볼 수 있는 아주 훌륭한 음반이다. 하드밥의 열기가 후끈한 뉴욕과는 달리 경쟁적인 보스턴은 서부 쿨 재즈의 영향이 높았는데, 버드의 연주도 그런 지역적인 영향을 받은 듯하다. 원반은 구하기 어렵고 고가 음반이라 일본반이 고마울 따름이다. 도널드 버드가 트랜지션사에서 발표한 3장의 음반 모두 강력하게 추천한다.

TRIP

1974년 뉴저지주에서 일하던 프로듀서 프레드 노스워디(Fred Norsworthy)가 설립한 회사로 이전에 발매된 엠아시, 머큐리, 라임라이트사의 음반들을 재발매했다. 1979년 사업을 중단했다.

1974-79, 모노
Black 라벨
상단 TRIP JAZZ, 별 로고
하단 A PRODUCT OF SPRINGBOARD
INTERNATIONAL RECORDS. INC.

1974-79, 스테레오
Gold 라벨
상단 TRIP JAZZ
하단 A PRODUCT OF SPRINGBOARD
INTERNATIONAL RECORDS. INC.

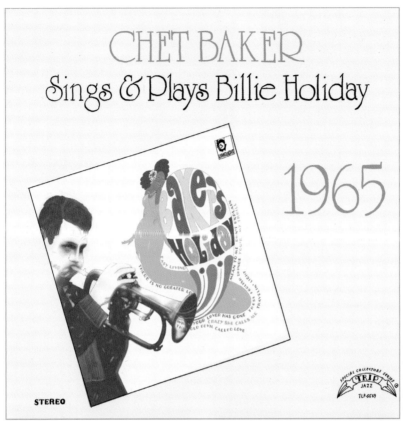

Chet Baker, Chet Baker Sings & Plays Billie Holiday, Trip, 1975

Chet Baker(fgh, vo), Alan Ross(r), Henry Freeman(r), Leon Cohen(r), Seldon Powell(r), Wilford Holcombe(r), Hank Jones(p), Everett Barksdale(g), Richard Davis(b), Connie Kay(d)

트립사 음반 재킷의 특징은 오리지널 음반을 작은 사진에 싣고 그 음반 제목을 크게 싣는다. 쳇 베이커의 음반(Limelight 레이블)은 앞에서 자세히 소개했다. 베이커의 노래와 트럼펫 연주를 함께 즐기기에 좋은 음반이다. 원반이 비싸지 않지만, 저렴하게 구해 들어볼 만하다.

트립사는 1950-60년대 발매되었던 엠아시, 머큐리, 라임라이트사의 음반을 재발매했는데, 대부분 원반과 동일하게 모노로 재발매했다. 그렇기 때문에 원반과 유사한 음질을 들을 수 있다. 시기적으로 보면 일본반보다 약간 앞선다. 비닐의 질로 보면 일본반이 조금 낫지만 음질로만 보면 트립사의 음반이 결코 일본반에 뒤지지 않는다. 다만 오리지널 재킷을 그대로 활용하지 못한 부분이 일본반에 비해 아쉬운 점이다. 클리포드 브라운, 사라 본, 다이나 워싱턴 등 초기 명반이 비싸서 구입이 어려운 경우, 내안으로 일본반보다 음질 면에서 나아서 많이 권한다. 아직 상태 좋은 음반을 저렴하게 구입할 수 있으니 비싼 초기반 대신에 노려보길 바란다.

UNITED ARTISTS

1958년 유나이티드 아티스츠 영화사에서 영화음악 보급을 위해 프로듀서인 맥스 E. 영스타인(Max E. Youngstein)이 음반사를 설립하였으나, 1967년 트렌스아메리카 코피레이션(Transamerica Corporation)이 인수하면서 유나이티드 아티스츠 레코즈(United Artists Records Inc.)로 바뀌고 1968년 리버티사도 인수한다.

1959-60, 모노

Red 라벨, DG

상단 UNITED ARTISTS, HIGH FIDELITY

1959-60, 모노

White 라벨, 데모반, DG

상단 UNITED ARTISTS, HIGH FIDELITY

중간 PROMOTION COPY, NOT FOR SALE

1959-60, 스테레오

Sky Blue 라벨, DG

상단 UNITED ARTISTS, HIGH FIDELITY, stereo

1962, 모노

Beige 라벨, DG

상단 UNITED ARTISTS JAZZ, 색소포니스트 문양

1960–68, 스테레오
Black 라벨, DG
🔵상단 UNITED ARTISTS, 컬러 원 모양
🔵하단 HIGH FIDELITY STEREO

1968–70, 스테레오
Pink/Orange 라벨
🔵중간 UNITED ARTISTS RECORDS, UA 로고
🔵하단 UNITED ARTISTS RECORDS INC.

1970, 스테레오
Pink/Orange 라벨
🔵좌측 UNITED ARTISTS, UA 로고

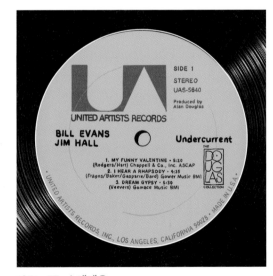

1971–77, 스테레오
Beige 라벨
🔵상단 UNITED ARTISTS RECORDS, UA 로고
🔵우측 DOUGLAS COLLECTION

1970년대, 스테레오, 일본반

Sky Blue 라벨

상단 UNITED ARTISTS, HIGH FIDELITY, stereo

하단 MANUFACTURED BY KING RECORD CO. LTD

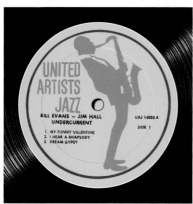 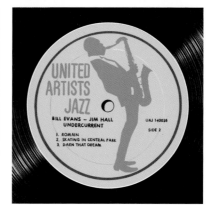

Bill Evans and Jim Hall, Undercurrent, United Artists, 1961

Bill Evans(p), Jim Hall(g)

재즈 음반 중 서정적이고 잔잔한 분위기가 좋은 음반을 고르라고 하면 아마 많은 사람들이 빌 에반스와 짐 홀이 함께한 〈Undercurrent〉 음반을 떠올릴 것이다. 물속에 떠 있는 여인의 강렬한 흑백사진 이미지는 앨범의 분위기를 스산하고 어둡게 만든다. 재킷은 미국의 유명 사진작가인 토니 프리셀(Toni Frissell)의 1947년 작품인 "위키와치 스프링스, 플로리다(Weeki Wachee Springs, Florida)" 사진을 이용했다. 인기가 많았던 사진이라 이후에도 이 음반의 재킷은 많은 변화를 거친다. 사진작가가 사망하기 전에 이 사진에 대한 저작권을 없앴기 때문에, 이후 많은 음반과 책 등 인쇄물에 아주 다양하게 사용되고 있다.

1961년 짐 홀과 빌 에반스는 스튜디오에서 단촐한 구성의 기타-피아노 듀엣 음반을 녹음하게 된다. 짐 홀 자작곡 1곡과 스탠더드곡 5곡이 수록되어 있다. 듀엣 연주라면 지루하거나 재미가 없을 것 같지만 이 음반은 지루할 틈이 없다. 첫 곡 'My Funny Valentine'은 음반을 대표하는 곡으로 쳇 베이커의 우수에 젖은 음성으로 듣는 늦가을 분위기를 연상하지만, 실제 기타와 피아노의 아주 경쾌한 시작과 함께 둘이 펼치는 경합이 오히려 신나고 발랄한 여름의 발렌타인으로 변화시킨다. 자극적이지 않은 짐 홀의 기타 음색과 빌 에반스의 피아노 음색 조합이 아주 훌륭하다. 이후 나머지 곡들은 아주 잔잔하고 편안하게 흘러간다. 짐 홀의 곡 'Romain'에서 감미롭고 따스한 에반스의 피아노 인트로가 인상적이다. 이어 등장하는 홀의 기타 음색 역시 부드러운 분위기를 잘 이어받으며 맑고 깨끗하게 연주한다. 이어지는 'Skating In Central Park', 'Darn That Dream'까지 이 분위기는 계속 유지된다. 어느 한 곡 놓칠 수 없이 최고의 듀엣 연주다.

시디나 1970년대 '더글라스(Douglas)' 컬렉션 버전의 스테레오 음반, 일본반 등 쉽게 들을 수 있지만, 의외로 고역이 맑지는 않다. 유나이티드 아티스츠사의 음반들이 다른 메이저 회사에 비해 음질이 뛰어나진 않지만, 이 음반만큼은 초기반으로 구해서 들어보길 강력히 권한다.

VANGUARD

1949년에 시모어 솔로몬(Seymour Solomon)과 동생 메이너드 솔로몬(Maynard Solomon)
이 뉴욕에서 설립했다. 주로 클래식 음반을 발매했고 재즈 음반은 소량 발매했다.

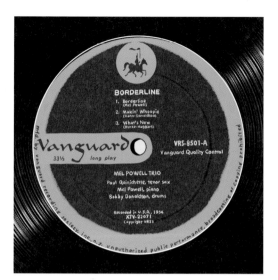

1953-57, 모노

Red Brown 라벨, Grey 테두리, DG

🔵상단 기사 로고

🔵중간 Vanguard, 33 1/3 long play

1956-57, 모노

Red Brown 라벨, Grey 링, DG

🔵상단 기사 로고

🔵중간 Vanguard, 33 1/3 long playing

1958-63, 모노

Red Brown 라벨, DG

🔵상단 기사 로고, VANGUARD

　　 RECORDING FOR THE CONNOISSEUR

1970년대, 스테레오

Yellow 라벨, Pale Brown 링

🔵상단 VANGUARD

🔵중간 기사 로고

🔵하단 RECORDING FOR THE CONNOISSEUR

391

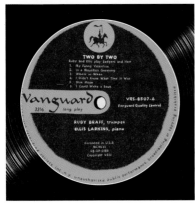

Ruby Braff/Ellis Larkins, 2x2, Vanguard, 1956

Ruby Braff(t), Ellis Larkins(p)

루비 브래프는 루이 암스트롱과 빅스 바이더벡(Bix Beiderbecke)의 영향을 받았고 스윙, 딕시랜드 스타일로 장기간 활동했다. 1970년대는 기타리스트인 조지 반스(George Barnes)와 함께 활동했다. 엘리스 라킨스는 1940년대부터 활동한 피아노 연주자로 1950년대 엘라 피츠제럴드의 반주자로 많이 알려져 있다. 스윙감 있는 이지 리스닝 계열의 편안한 스타일로 연주했다. 줄리어드음대 출신으로 조용하고 잔잔한 연주를 통해 여러 가수의 반주자로 인기가 높았지만, 솔로 연주자로는 음반을 많이 발표하지 않았다. 1956년 녹음으로 루비 브래프-엘리스 라킨스 듀엣의 평이해 보이는 편안한 음반이지만, 둘의 잔잔한 조화가 가을밤에 듣기 좋다. 유명한 작곡자인 로저스와 하트(Rogers and Hart)의 'My Funny Valentine', 'Where Or When', 'Thou Swell', 'My Romance' 등 주옥같은 명곡들을 연주한다. 피아노의 부드러운 터치 위에 브래프의 맑은 트럼펫 연주는 서정적인 분위기를 물씬 풍겨준다. 브래프의 트럼펫 연주는 기교나 기술이 가미되지 않은 날것의 연주라 고루해 보이지만 잔잔한 발라드곡의 분위기를 전하기엔 아주 안성맞춤이다. 재즈를 모르는 사람들도 쉽게 접근할 수 있는 쉽고 멋진 음반이다. 가을밤에 혼자 와인 한잔하며 듣기에 제격인 음악이다.

VEEJAY

1953년 비비언 카터(Vivian Carter)와 제임스 카터 브라켄(James Carter Bracken)이 인디
애나주에 설립한 회사다. 첫 음반이 리듬 앤 블루스 차트 상위에 오르면서 가장 성공한 흑
인 소유 음반사가 되었다. 1964년에 비틀스와 계약을 하면서 큰 성공을 거둔다. 1967년
VJ 인터내셔널(VJ International)로 바뀐다.

VeeJay 재즈 음반 이야기

1950년대 후반과 1960년대 초, 시카고에 기반을 둔 흑인 소유의 음반사인 비제이는 강력한 하드밥 재즈 음반을 출시했다. 웨인 쇼터(Wayne Shorter)와 에디 해리스(Eddie Harris)가 리더 데뷔 음반을 발표했고, 윈튼 켈리와 폴 챔버스 같은 기존 사이드맨(sideman)에게도 기회를 제공했다. 창업자인 비비언 카터는 시카고에서 DJ로도 일하고 있었고, 자신이 쇼에서 연주하기 좋아하는 음악을 녹음하기 위해 레이블을 설립했다.

비제이는 1958년 재즈 부문으로 진출했으며 시카고에서 활동하던 재즈 DJ 시드 맥코이(Sid McCoy)가 재즈 부서의 A&R 업무를 담당했다. 1960년에 비제이는 확실히 성공을 거두었다. 재즈 녹음으로 앞서가면서 리 모건, 윈튼 켈리, 웨인 쇼터와 소니 스팃, 루이 헤이스(Louis Hayes), 아이라 설리번(Ira Sullivan) 같은 아티스트의 음반을 발표했다. 그리고 1961년 색소포니스트 에디 해리스(Eddie Harris)의 〈Exodus To Jazz〉 앨범이 2위에 올랐을 때 비제이는 전국 엘피 차트 상위권에서 처음으로 큰 인기를 얻었다. 영화 〈영광의 탈출(Exodus)〉의 주제곡을 재즈로 편곡했던 해리스는 비제이가 상업적 모멘텀을 유지하는 데 도움이 되는 큰 성공을 거두었다. 비제이사 음반 중 강력하게 추천하는 음반이다.

1957-60, 모노

Red Brown 라벨, DG

상단 Vee-Jay RECORDS

1958-60, 스테레오

Gold 라벨, DG

상단 Vee-Jay RECORDS, STEREO

1960-64, 모노

Black 라벨, 레인보우 링, DG

상단 VEE JAY, 음표 로고

1960-64, 스테레오

Black 라벨, 레인보우 링, DG

상단 VEE JAY, 음표 로고, STEREO

1964−67, 스테레오
Black 라벨, 레인보우 링, DG
상단 VJ, VEE-JAY RECORDS, 방패 로고

1967−72, 모노
Black 라벨
상단 VJ, VEE-JAY RECORDS, 방패 로고

VEEJAY

Lee Morgan, Expoobident, Veejay, 1961

Lee Morgan(t), Cliff Jordan(ts), Eddie Higgins(p), Art Davis(b), Art Blakey(d)

1960년대 하드밥 트럼페터 중 가장 인기 있는 연주자가 리 모건이다. 1964년 〈The Sidewinder〉를 필두로 일련의 블루노트 음반들이 큰 인기를 끌면서 회사를 대표하는 간 판스타임을 증명했다. 1958년부터 1961년까지 아트 블레이키의 재즈 메신저스에 신예 테너 색소포니스트 웨인 쇼터를 추천했고, 그와 같이 활동하며 몇 장의 음반을 발표했다. 블레이키 때문에 헤로인에 손을 대면서 마약과의 전쟁이 시작되었고, 이후 마약에서 벗어나기 위해 몇 년간 연주를 쉬기도 했다. 1960년 왕성한 활동을 하면서 많은 음반을 녹음했는데, 대표적인 음반이 비제이사 3장과 블루노트사 〈Leeway〉앨범이다. 어느 음반도 놓칠 수 없는 리 모건의 초기 명연주들이다.

많은 재즈 음반들이 주로 뉴욕에서 녹음되었던 것에 비해, 이 음반은 시카고에서 1960년 10월에 제작되었다. 시카고에서 큰 인기를 끌고 있던 피아니스트 에디 히긴스가 참여했고 타이틀곡도 그의 곡이다. 시카고 출신 테너 색소포니스트 클리프 조던도 서서히 두각을 나타내고 있던 시기였다. 베이스도 시카고에서 활동하고 있던 아트 데이비스가 참여했다. 드럼은 아트 블레이키다.

첫 곡 'Expoobident'에서 리 모건과 클리프 조던의 혼 악기가 경쾌한 인트로를 들려주고, 뒤를 받쳐주는 에디 히긴스의 맑고 깨끗한 피아노 연주는 하드밥이지만 뉴욕 재즈와는 좀 다른 분위기를 전해주기에 충분하다. 에디 히긴스는 1980년대 이후에도 큰 인기를 끌었지만, 이미 1950년대 후반에 젊은 피아노 연주자로 시카고에선 상당히 인기가 높았다. 히긴스의 비제이사 솔로 음반이나 이 음반을 들어보면 맑고 스윙감 있는 피아노 연주를 들을 수 있다. 'Easy Living'에서 리 모건의 감미로운 인트로가 아주 매력적이며 이 음반의 분위기를 잘 전해준다. 인트로 이후 속도가 올라가면서 잔잔하던 발라드곡이 어느 순간 긴장감이 고조되는데, 히긴스의 깔끔한 피아노 연주가 등장하면서 긴장된 분위기를 가라앉히고 곡을 아름답게 해준다. 다시 모건이 등장하면서 '한 번 더'라며 분위기를 끌어올린다. 'Easy Living' 연주 중 빼놓을 수 없는 명연주 중 하나다. 전체적으로 밝고 경쾌한 시카고의 정취를 느끼기에 부족함이 없는 음반이다. 22세 리 모건의 천재성을 느껴볼 수 있다. "expoobident"라는 단어는 "extraordinary(비범한, 뛰어난)"를 의미하는데, 리 모건의 비범한 능력에 대한 에디 히긴스의 찬사가 아닐까 생각하며 오늘도 이 멋진 연주에 빠져본다.

Wynton Kelly, Wynton Kelly!, Veejay, 1961

Wynton Kelly(p), Paul Chambers(b), Sam Jones(b), Jimmy Cobb(d)

1950년대 후반을 대표하던 피아니스트 중 레드 갈랜드와 윈튼 켈리는 양대 산맥으로 다양한 연주자들의 세션에 불려다니며 바쁜 시간을 보냈다. 둘 다 마일즈 데이비스 밴드의 명연주에 세션으로 참여하면서 인지도가 올라가고 음악적으로 발전했다. 가볍고 통통 튀고 밝은 분위기의 레드 갈랜드와 달리 윈튼 켈리의 연주는 블루스에 기반하여 진하고 여운이 있었다.

마일즈 데이비스 밴드를 탈퇴한 후 켈리는 트리오를 구성해서 1960년에서 1961년까지 소규모 회사였던 비제이사에서 몇 장의 음반을 발표했다. 이것은 1961년에 발표된 비제이사의 세 번째 음반이다. 폴 챔버스, 샘 존스가 베이스에, 지미 콥이 드럼에 참여했다. 6곡의 스탠더드곡과 2곡의 켈리 자작곡이 수록되어 있다. 첫 곡 'Come Rain Or Come Shine'은 귀에 익숙한 곡으로 스윙감 있고 그루브가 좋다. 켈리의 피아노는 아주 맑고 영롱하다. 'Make The Man Love Me'에서 켈리의 잔잔한 피아노 인트로가 아주 인상적이다. 제목 그대로 사랑을 기대하는 여인의 마음이 고스란히 녹아 있다. 재즈라기보다 뉴에이지나 이지리스닝 음악의 분위기가 난다. 'Autumn Leaves'에서 켈리는 느리고 어두운 분위기로 가을 느낌을 잘 풀어낸다. 다른 곡들도 적절한 스윙감이 녹아 있는 미디엄 템포라 아주 편안하고 듣기 좋다. 리이슈나 일본반으로 쉽게 구할 수 있고 음질도 나쁘지 않지만, 원반과 비교해보면 피아노 소리가 얇고 가벼운 편이다. 초기반으로 구해서 들어보길 바라며 모노보다는 스테레오 음반이 듣기에 더 좋다.

밥 브룩마이어의 인터뷰

☆★☆

1963년에 녹음했던 제리 멀리건의 음반 〈Night Lights〉 작업은 즐거웠나요?

아뇨. 제리가 쇼팽 서곡만 계속 반복해서 연주해 난 화가 좀 났어요. 결국 나가려고 했죠. 그랬더니 제리가 "어디 가?"라고 묻더군요. 내 대답은 "나 오늘 충분히 쇼팽 들었어"였지요.

쇼팽 때문이에요? 제리의 피아노 연주 때문이에요?

둘 다요. 제리가 피아노에 앉았을 때, 기분이 상했어요. 그는 손이 아주 거칠었어요. 그는 피아노 연주자가 아니었어요. 터치도 영 아니었지요. 연주가 아니라 곡을 작곡할 때나 이용할 정도의 피아노 실력이었어요. 나도 3년 정도 피아노를 배웠고 어떻게 연주해야 하는지 정도는 알고 있었거든요.

멀리건이 관객들 앞에서 피아노 연주하기를 좋아했었나요?

한번은 뉴저지에서 아트 테이텀 맞은편에서 1주일 동안 연주를 하고 있었어요. 그 전에 테이텀의 연주를 본 적이 없어서 조용히 뒤에 앉아서 열심히 연주를 감상했죠. 테이텀이 연주를 마쳤을 때 난 속으로 생각했어요. "제리가 절대 테이텀이 있는 이곳에선 피아노를 연주하지 않겠지!" 테이텀이 가자마자 제리는 피아노 앞에 앉았지요.

1953년 파리 세션 녹음 상황

☆★☆

1953년 라이오넬 햄프턴(Lionel hampton) 밴드는 유럽에서 연주 여행 중이었다. 보그사에서 라이오넬 햄프턴 밴드의 연주를 녹음하고 싶어 했다. 하지만 젊은 비밥 연주자들은 스윙 재즈 말고 다른 연주를 하고 싶어 저녁에 몰래 호텔을 빠져나와 파리의 유명 클럽에서 잼 세션을 하곤 했다. 그러던 중 파리의 인기 피아니스트 앙리 르노(Henri Renaud)의 계획하에 "파리의 반란(Paris Rebellion)"으로 불리는, 미국의 젊은 비밥 연주자들이 참여한 유명한 4번의 세션이 있었다. 9월 28일 시작해서 3주 동안 몇 번의 녹음이 진행되었다. 앙리 르노의 말을 들어보자.

"클리포드 브라운에 대해 처음 이야기한 사람은 피아니스트 조지 월링턴(George Wallington)이었어요. 월링턴이 브라운에 대해 아주 열정적으로 설명했지만, 난 브라운의 연주를 처음 들었을 때 그렇게 놀랄 것이라고는 상상도 못했어요. 하루는 내가 피아노 트리오로 일하고 있던 클럽 타부(Tabou)에 햄프턴 밴드의 솔로 연주자 몇 명이 놀러왔어요. 아트 파머, 지지 그라이스와 다른 몇 명이 와서 무대에서 멋진 연주를 같이하고 있었어요. 그런데 갑자기 무대의 가장 어두운 구석에서 정말 불꽃이 튀기 시작했어요! 클리포드 브라운이 연주를 시작했던 거에요! 연주자와 방청객 모두 넋이 나갔죠. 그 당시 보그사 사장인 레옹 카바트(Léon Cabat) 씨도 그곳에 있었죠. 브라운의 솔로 연주가 끝났을 때, 그는 무대에 있는 나에게 와서 이렇게 이야기했어요. "내일 녹음합시다. 리듬 섹션은 당신이 해요." 그래서 난 베이시스트 피에르 미슐로에게 연주에 동참하게 했고, 우리는 몇 주 동안 너무나 행복한 시간을 보냈어요. 우리가 클리포드 브라운과 녹음을 했다고요!"

_《Clifford Brown: The Life and Arts of the Legendary Jazz Trumpeter》,
Nick Catalano, Oxford University Press, p84-85

VOGUE

1947년 프랑스에서 설립되었고 영국과 프랑스에서 음반을 발매하였다. 프랑스는 보그 P. I. P(Vogue P. I. P), 영국은 보그 레코드(Vogue Records Ltd)로 발매했다.

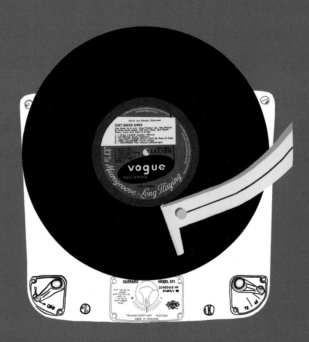

1950년대, 모노

Pink 라벨, 영국반, 10인치

중간 vogue RECORDS, LDE. 번호

1950년대, 모노

Pink 라벨, 영국반

중간 vogue RECORDS, L.A.E. 번호

1950년대, 모노

Pink 라벨, 프랑스반

중간 disques vogue, LD. 번호

1970년대, 스테레오

Pink 라벨, 프랑스반

중간 disques vogue, CLD. 번호, ®

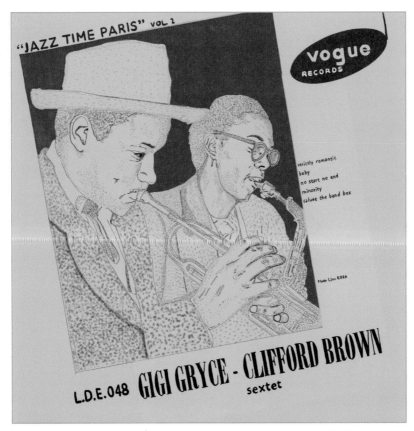

Gigi Gryce—Clifford Brown Sextet, Jazz Time Paris, Vol. 2, Vogue, 1954

Gigi Gryce(as), Clifford Brown(t), Jimmy Gourlay(g), Henri Renaud(p), Pierre Michelot(b), Jean-Louis Viale(d)

트럼페터 클리포드 브라운이 재즈팬들에게 알려지기 시작한 것은 1953년이다. 유럽에서 연주 여행을 하면서 스웨덴 연주자들과 했던 협연, 피아니스트 태드 다메론 밴드와의 연주를 각각 10인치로 발매했는데, 이후 12인치 1장(<The Clifford Brown Memorial Album>, Prestige, 1956)으로 합쳐서 재발매했다.

여기서 소개하는 앨범은 파리에서 연주한 것이다. 1953년에 라이오넬 햄프턴 밴드는 유럽으로 장기간 연주 여행을 떠났다. 앞에서도 말했지만, 당시 아트 파머, 클리포드 브라운, 지지 그라이스 등 많은 젊은 비밥 연주자들이 포함되어 있었는데, 햄프턴은 단원들에게 개인 행동을 하지 말라고 경고했다. 하지만 많은 연주자들이 숙소를 빠져나가 재즈 클럽에서 잼 세션을 하곤 했다. 이 음반은 1953년 10월 8일에 녹음되었는데 파리에서 모던 재즈에 빠져 있던 피아니스트 앙리 르노의 주선으로 성사되었다. 앙리 르노는 일하고 있던 타부클럽에서 자신의 트리오에 베이시스트 피에르 미슐로만 초청해서 이 녹음을 진행했다. 세션들은 파리 출신인데, 기타리스트 지미 굴레이만 미국 출신이었고 파리에 정착해서 왕성히 활동하고 있었다.

알토 색소포니스트 지지 그라이스의 4곡이 수록되어 있다. 그라이스는 연주자뿐만 아니라 작곡가, 편곡자로 역량을 펼치고 있었다. 패츠 나바로의 높은 고역과 속주에 영향을 받은 클리포드 브라운의 트럼펫 연주와 찰리 파커를 연상케 하는 속주의 지지 그라이스의 비밥 연주가 앙리 르노와 지미 굴레이의 반주와 잘 어울린다. 지미 굴레이의 기타는 프랑스에서 인기가 높았던 지미 레이니의 연주를 떠오르게 하며, 부드럽고 물 흐르듯 잘 흘러간다. 브라운과 그라이스 둘 다 20대 초반의 생기와 열기가 잘 녹아 있는 연주를 했다.

라이너 노트에 "프랑스 재즈의 젊은 연주자들이 브라운, 그라이스 같은 훌륭한 모던 재즈의 신성들과 협연하면서 많은 경험을 쌓고 영국에 버금가는 멋진 프랑스 재즈를 이끌 수 있는 날이 오길 바란다"라고 적혀 있다. 6인조의 연주는 블루노트사 10인치(<Gigi Gryce-Clifford Brown Sextet>, Blue Note, 1954), 보그사 음반, 나중에 재발매된 12인치(<Clifford Brown Sextet In Paris>, Prestige, 1970) 등으로 구해서 들어볼 수 있다. 클리포드 브라운의 전설이 시작되는 첫 출발점인 파리 세션은 놓치지 말아야 할 중요한 순간이다. (P.403 참고)

VOGUE

WORLD PACIFIC

퍼시픽 재즈 레코즈사가 1957년에 월드 퍼시픽사로 회사 이름을 바꾸고, 재즈뿐만 아니라 나양한 싱르의 음반를 빌배했다.

회사 이름의 변화

1. 1957—60: World Pacific Records
2. 1960—63: World-Pacific
3. 1963—64: World-Pacific Inc
4. 1965—69: Liberty Records/Liberty Records Inc
5. 1969—70: Liberty/U.A.Inc

1968년 트랜스아메리카 코퍼레이션이 월드 퍼시픽과 리버티사를 인수하고 유나이티드 아티스츠 레코드사로 통합된다.

1957-60, 모노
Blue 라벨, DG
상단 WORLD PACIFIC RECORDS, 박스

1957-60, 모노
Black 라벨, DG
상단 WORLD PACIFIC RECORDS, 박스
Pacific JAZZ Series

1957-60, 스테레오
Gold 라벨, DG
상단 WORLD PACIFIC RECORDS, 박스
STEREO Phonic

1960-63, 모노
Black 라벨, DG
상단 WORLD PACIFIC RECORDS, 박스
HIGH FIDELITY

1963–64, 모노

Black 라벨

(상단) high–fidelity, WORLD–PACIFIC

(하단) A Division of Liberty Records, INC.

1965–69, 스테레오

Black 라벨

(중간) WORLD PACIFIC 로고

(하단) A DIVISION OF LIBERTY RECORDS, INC.

Pepper Adams, Critics' Choice, World Pacific, 1958

Pepper Adams(bs), Lee Katzman(t), Jimmy Rowles(p), Doug Watkins(b), Mel Lewis(d)

바리톤 색소폰은 거칠지만 깊고 진한 저역 덕분에 재즈에서 자주 활용된다. 제리 멀리건, 서지 샬로프, 세실 페인 등이 많은 세션 활동을 했고, 새롭게 1950년대 중반에 등장한 연주자가 바로 디트로이트 출신의 페퍼 애덤스다. 더그 왓킨스 , 케니 버렐, 도널드 버드, 커티스 풀러, 토미 플래너건 등 디트로이트 출신의 연주자들과 음악적 교류를 하면서 쿨 재즈보다 비밥 재즈에 관심을 가지고 비밥, 하드밥 세션에 많이 참여했다. 애덤스는 테너 색소포니스트 콜맨 호킨스의 영향을 가장 많이 받았고 중저역에 좀 더 강점이 있는 연주를 했다. 스탄 켄튼 밴드에서 연주를 하면서 서서히 인지도를 넓혀나갔으며 1957년《다운비트지》에서 '뉴스타' 바리톤 색소포니스트로 선정되었고, 인기 투표에서는 3위를 차지하면서 팬들과 연주자들에게 각인되기 시작했다. 1957년 스탄 켄튼 밴드에서 탈퇴한 후 같이 연주했던 리 카츠만, 멜 루이스와 함께 밴드를 조직했다.

이 음반은 애덤스의 첫 번째 리더작이다. 첫 번째 녹음은 고향 친구인 배리 해리스(피아노), 테드 존스(트럼펫)와 함께했지만 발매하지 못했고, 리 카츠만, 지미 라울스, 친구 더그 왓킨스와 녹음한 두 번째 연주로 음반을 제작했다. 수록곡들도 애덤스 1곡, 스탠더드 1곡, 토미 플래너건 1곡, 테드 존스 2곡, 배리 해리스 1곡 등 고향 친구들의 곡이다. 서부에서 녹음되었고 카츠만, 라울스, 루이스가 쿨 재즈에서 활동하던 연주자들이었지만 쿨 재즈보다는 밥 재즈 스타일이다. 리 카츠만의 맑고 빠른 트럼펫 연주는 모든 곡에서 아주 훌륭하며, 애덤스의 바리톤 색소폰은 깊고 거칠면서도 빠르게 연주를 이끌어간다. 부드럽고 물 흐르는 듯한 제리 멀리건의 연주나 블루지하면서 화려한 서지 샬로프의 연주와도 좀 다르다. 확실히 밥 재즈 스타일의 연주에 더 어울리는 음색이라 듣는 재미가 좋다. 진하고 어두운 바리톤 색소폰의 매력을 한번 느껴보려면 페퍼 애덤스의 리더작이 아주 좋은 선택이다. 또한 도널드 버드나 테드 존스와 함께한 음반들도 페퍼 애덤스를 즐기기엔 부족함이 없다.

WARNER BROS

1958년 잭 워너(Jack Warner)가 워너 브라더스사의 영화음악을 발매하기 위해 설립했다.

1958-62, 모노

Grey 라벨, DG

상단 WARNER BROS RECORDS

하단 VITAPHONIC HIGH FIDELITY

1958-65, 스테레오

Gold 라벨, DG

상단 WARNER BROS RECORDS

하단 VITAPHONIC STEREO LONG PLAY

1965-68, 모노

Gold 라벨

상단 WARNER BROS RECORDS

하단 MONAURAL

1968-70, 스테레오

Dark Gold 라벨

상단 WARNER BROS-SEVEN ARTS RECORDS

하단 STEREO

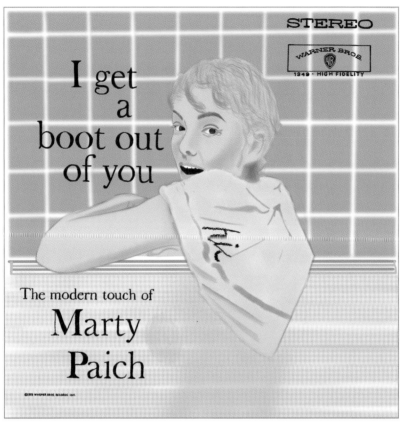

Marty Paich, I Get A Boot Out Of You, Warner Bros, 1959

Marty Paich(arr.), Conte Candoli(t), Jack Sheldon(t), Al Porcino(t), Bob Enevoldson(trb),
George Roberts(trb), Art Pepper(sax), Bill Perkins(sax), Bill Hood(sax), Victor Feldman(vib),
Vince DeRosa(frh), Russ Freeman(p), Joe Mondragon(b), Mel Lewis(d)

연주자들의 뛰어난 솔로 연주가 비밥, 하드밥 재즈의 매력이라면, 쿨 재즈와 웨스트 코스트 재즈에선 솔로 연주보다는 다양한 악기의 조화와 잘 구성된 구조가 관전 포인트다. 클래식 음악 교육으로 음악적 구조와 방식 등을 제대로 배운 이들이 그것을 재즈에 접목하면서 그들만의 분위기와 스타일로 재즈가 발전하게 되었다. 그래서 쿨 재즈에선 전체적인 음반을 누가 구성했고, 어떻게 편곡을 했으며, 어떤 새로운 방식을 도입했느냐가 중요하다. 가수들의 반주를 해주던 빅밴드에서는 편곡과 지휘를 하는 지휘자가 따로 있었지만, 쿨 재즈에서는 연주자들이 지휘자의 역할을 했다. 쇼티 로저스, 제리 멀리건, 잭 쉘던 등이 대표적인 연주자 겸 편곡자들이다.

LA에서 음악학으로 박사학위를 받은 후 피아니스트뿐 아니라 편곡자로 많은 활동을 했던 마티 페이치도 큰 인기를 끌었다. 알토 색소포니스트 아트 페퍼의 〈Plus Eleven〉(Contemporary, 1959) 음반에서 페이치의 화려한 앙상블 재즈를 좋은 음질로 들어볼 수 있다. 11인조 빅밴드지만 전혀 시끄럽거나 산만하지 않고 각 악기가 적재적소에서 정확한 연주와 분위기를 잘 전달해주는데 마치 고급 뷔페를 맛보는 것 같다.

여기서 소개하는 이 앨범은 신생 재즈 레이블이었던 워너 브라더스에서 1959년에 발매했고 페이치의 매력을 제대로 즐길 수 있으며 재킷도 구매 욕구에 한몫한다. 아트 페퍼와 빌 퍼킨스가 색소폰, 콘트 캔돌리와 잭 쉘던이 트럼펫, 빅터 펠드먼이 비브라폰, 러스 프리먼이 피아노에 참여하면서 쿨 재즈를 대표하는 연주자가 다수 참여했다. 재즈 스탠더드곡들로 구성되어 있어 부담 없이 들을 수 있고 원곡이 어떻게 편곡이 되었는지 비교하면서 듣는 재미가 좋다.

'It Don't Mean A Thing'에서 아주 경쾌하게 혼 악기들이 연주를 시작하는데 듀크 엘링턴의 빅밴드에서 듣던 연주와는 음색과 분위기가 많이 다르며, 알토-바리톤-테너 색소폰으로 이어지는 색소폰의 릴레이 연주가 곡을 더욱 흥겹게 만들어준다. 아트 블레이키의 명연주로 유명한 'Moanin''은 흑인 특유의 흙냄새 나는 블루지한 감성이 매력적인데, 페이치답게 백인의 밝은 느낌과 블루스 감성을 적절히 잘 배합해 새로운 느낌이다. 쿨 재즈 대표 피아니스트 러스 프리먼의 블루지하고 소울풀한 연주가 너무 잘 녹아든다. 다 듣고나면 속이 시원해지면서 한 편의 드라마를 본 것 같다. 이 음반이 좋다면 같은 해에 발매된 〈The Broadway Bit〉(Warner Bros, 1959)도 필청해야 한다. 빅밴드 앙상블 쿨 재즈의 대표 선수들을 만나볼 수 있다.

minor
label

Andex

1957년 존과 알렉스 시아머스(John & Alex Siamas) 형제가 킨(Keen) 레이블을 설립하고 샘 쿡의 음반으로 대성공을 거둔다. 뒤이어 산하에 안덱스(Andex) 레이블을 설립하였다. 1961년에 회사는 매각되었다. A3000이 재즈 시리즈다.

ATCO

1955년 애틀랜틱사의 하위 부서로 설립되었다. 이름은 애틀랜틱 코퍼레이션(ATlantic COrporation)의 약자이다. 재즈, 리듬 앤 블루스, 소울 음반을 주로 발매하였다.

AUDIO FIDELITY

1954년 뉴욕에서 설립되었고 1957년 11월 미국에서 처음으로 스테레오 레코드를 대량 생산한 회사로 널리 알려져 있다. 이후 많은 회사에서 스테레오 레코드를 제작하기 시작했다.

BARCLAY

1945년 프랑스 파리에서 에디와 니콜 바클레이(Eddie & Nicole Barclay)가 블루스타 레코드(Blue Star Record)를 설립했다. 이후 바클레이(Barclay)로 알려졌다. 미국 메이저 회사의 재즈 음반들을 주로 발매하고 유통했다. 1974년 폴리그램 그룹(PolyGram Group)에 매각되었다.

 Andex

1959, 모노
Grey 또는 Red 라벨, DG
하단 REX PRODUCTIONS, INCORPORATED

1959, 스테레오
Gold 라벨, DG
우측 STEREOPHONIC
하단 REX PRODUCTIONS, INCORPORATED

1959, 스테레오
Red 라벨, DG
우측 STEREOPHONIC
하단 REX PRODUCTIONS, INCORPORATED

ATCO

1961－68, 모노
Gold/Grey 라벨

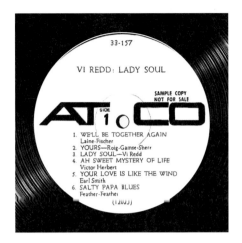

1961－68, 모노
White 라벨, 데모반
SAMPLE COPY, NOT FOR SALE

AUDIO FIDELITY

1955, 모노
Gold 라벨, DG
상단 AUDIO FIDELITY

1960년대, 스테레오
Black 라벨
좌측 컬러 로고, AUDIO FIDELITY

34 BARCLAY

1950년대, 모노
Grey 라벨
상단 Barclay 트럼펫 그림

1960년대, 모노
White/Yellow 라벨, DG
상단 Barclay

Bill Holman—Mel Lewis Quintet, Jive For Five, Andex, 1958

Bill Holman(ts, arr., prod.), Lee Katzman(t), Jimmy Rowles(p), Wilford Middlebrook(b),
Mel Lewis(d)

1950년대 빌 홀맨은 소규모 밴드 녹음을 하기도 했지만 주로 빅밴드 색소포니스트 겸 편곡자로 활동했다. 1958년 5월과 6월에 할리우드의 안텍스사에서 녹음을 했는데, 빌 홀맨은 테너 색소폰뿐만 아니라 편곡, 녹음을 담당했다. 쿨 재즈 음반답게 각 악기의 조화와 물 흐르듯 유려한 리듬감이 좋다. 앨 콘, 리치 카무카, 빌 퍼킨스 등 유사한 음색의 테너 연주자들이 많다보니, 빌 홀맨만의 특징 있는 음색은 없다. 하지만 홀맨의 연주는 진하고 블루지해서 쿨 재즈지만 밥 재즈의 분위기가 제법 난다. 전반부 3곡은 스탠더드곡이고, 후반부는 빌 홀맨 2곡, 지미 라울스 1곡으로 구성되어 있다.

홀맨과 함께 스탄 켄튼 밴드 출신인 드러머 멜 루이스와 덜 알려진 트럼페터 리 카츠만이 함께했다. 카츠만의 연주는 기교보다는 중역대의 미디엄 템포로 두터운 연주를 들려준다. 홀맨의 진하면서도 부드러운 테너 색소폰 음색과의 조화가 좋다. 첫 곡 'Out Of This World'는 전형적인 쿨 재즈로 테너와 트럼펫의 빠른 협연으로 시작되고 리듬 섹션의 긴장 감도 적당하다. 'Mah Lindy Lou'에서는 카츠만의 트럼펫 연주가 인상적인데, 적당한 속도에 간간이 오르내리는 고역이 매력적이다. 뒤따르는 지미 라울스의 피아노는 스윙감이 좋다. 'Liza'에서는 다시 속도를 내면서 가라앉은 분위기를 바로 뒤집어버린다. 혼 섹션의 연주 후에 나오는 지미 라울스의 피아노 연주는 신나고 흥겹다. 타이틀곡 'Jive For Five'는 좀 더 힘 있고 박력 있는 빌 홀맨의 테너 연주로 시작해서 다른 연주자들과의 부드러운 협연으로 음반은 끝난다. 안텍스사도 생소하고 빌 홀맨 역시 잘 알려진 연주자는 아니지만, 쿨 재즈로 메이저 회사 음반에 밀리지 않는 멋진 연주를 들려준다. 가격이 저렴하니 초반을 노려볼 만하다.

Pat Moran, This Is Pat Moran, Audio Fidelity, 1958

Pat Moran(p), Scott LaFaro(b), John Doling(b), Johnny Whited(d)

팻 모란의 본명은 "헬렌 머젯(Helen Mudgett)"이다. 어느 날 클럽에 갔다가 도리스 데이의 반주자가 필요해서 피아노 연주를 시작했고, 본명보다는 예명인 팻 모란을 사용했다. 이후 비밥 피아니스트로 활동을 시작했고, 음대에서 가수 베벌리 켈리(Beverly Kelly)를 만나서 시카고로 이주한 후 4인조 밴드를 조직했다. 연주 여행을 하던 어느 날, 세인트루이스에서 쳇 베이커 밴드의 단원으로 연주하던 스콧 라파로를 만난 후 친분을 쌓았다. 이 앨범의 연주에 스콧 라파로가 참여하는데, 빌 에반스 트리오에 참여하기 이전의 라파로 연주를 접할 수 있어 소중하다.

1958년 녹음이며 수록곡은 재즈 스탠더드곡으로 구성되어 있어 새로운 것은 기대하기 어렵다. 하지만 이 음반의 매력은 두 가지다. 첫 번째는 모노 시스템이 주류인 시기에 고음질의 음반을 제작했고, 그래서 음반을 들어보면 녹음이 상당한 수준이다. 각 악기의 소리가 명료하고 피아노의 울림과 여운, 베이스의 단단한 저음, 드럼의 칼칼함 등 아주 깔끔한 소리를 들려준다. 두 번째는 젊은 시절 스콧 라파로의 힘찬 베이스 연주를 제대로 즐길 수 있다는 것이다. 이 음반은 나중에 〈The Legendary Scott LaFaro〉(Audio Fidelity, Japan, 1978)라는 이름으로 재발매되었다. 재킷의 아름다움도 이 음반을 구입할 만한 중요한 이유가 된다.

BLACK LION

1968년 앨런 베이츠(Alan Bates)가 영국의 런던에 설립한 회사다.

BRUNSWICK

1916년에 설립되었고 데카, 컬럼비아사 등과 공동 판매를 했다. 1950년대 이후엔 리듬 앤 블루스, 팝 음반을 주로 발매하였다.

CADET

체스 레코즈(CHESS Records)사가 자사의 클래식 레이블인 아르고(ARGO)와의 혼동을 피하기 위해 아르고 레코드의 이름을 1965년 카뎃 레코즈(CADET Records)로 교체했다. 1971년 GRT사로 매각되었다.

CHARLIE PARKER

찰리 파커의 미망인 도리스 파커(Doris Parker)와 오브리 메이휴(Aubrey Mayhew)가 찰리 파커 사후 미발매 라이브 녹음 음반을 발매하기 위해 설립하였고 이후 다른 연주자들의 음반도 발매하였다. 1961~65년까지 60여 장의 음반을 발매했다.

BLACK LION

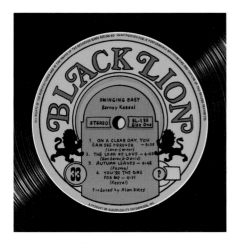

1970년대, 스테레오
Pink/Yellow 라벨

BRUNSWICK

1950년대 초반
Black 라벨

 CADET

1965-70, 모노/스테레오
Pale Blue/Grey 라벨
하단 MFG. BY CHESS PRODUCTION CORP.

1971-75, 스테레오
Yellow/Pink 라벨
하단 A GRT RECORD GROUP CO. DIV. OF GRT
CORP.

1961–65, 모노
Black 라벨, DG

1961–65, 스테레오
Red Brown 라벨, DG

Ramsey Lewis, Hang on Ramsey!, Cadet, 1966

Ramsey Lewis(p), Eldee Young(b, cello), Redd Holt(d)

램지 루이스는 1960년대 미국에서 가장 인기 있던 피아노 연주자다. 1965년 발표한 전작 〈The In Crowd〉(Argo, 1965)의 빅 히트로 싱글곡은 팝 핫 100 차트 5위, 리듬 앤 블루스 차트 2위까지 올랐다. 1966년 그래미 '베스트 그룹상'을 수상했고, 램지 루이스의 대표 음반으로 강력 추천하는 음반이다. 다음 해에 발표한 이 음반의 곡들 역시 빌보드 차트 상위에 올랐고, 〈The In Crowd〉 음반과 함께 50만 장 이상 판매 시 수여되는 '골드 레코드'를 연이어 수상하면서 최고의 인기 재즈 피아노 트리오가 되었다.

이 음반은 1965년 10월 캘리포니아주 허모사 해변에 위치한 유명 클럽 라이트하우스에서 있었던 라이브 공연 녹음이다. 공연장의 생생한 느낌과 함께 램지 트리오의 펑키하고 소울풀한 연주는 어깨를 들썩이게 만든다. 엘디 영의 단단한 베이스 연주도 아주 인상적이며, 레드 홀트의 브러시 연주는 곡들의 밝은 분위기에 최적이다. 비틀스의 곡 'A Hard Day's Night'가 신나게 흥을 돋아주고, 'And I Love Her'에서는 잔잔하고 부드럽게 분위기를 이끌어간다. 어떤 곡이든 램지 루이스의 손을 거치면 루이스 스타일로 변화하는데, 미디엄 템포의 펑키하고 신나는 연주를 즐기는 재미가 있다. 마지막 곡 'Hang On Sloopy'도 리듬 앤 블루스 차트 6위, 핫 100 차트 11위까지 올랐다. 친구들과 술 한잔하며 분위기를 돋우기에 안성맞춤인 연주자를 추천하라면 램지 루이스가 제격이다. 그의 대표 음반 〈The In Crowd〉와 〈Hang On Ramsey〉는 모임의 분위기를 더욱 흥겹게 만들어 줄 것이다.

COLPIX

1958년 컬럼비아영화사에서 설립한 첫 번째 음반사이며, COLumbia(COL)와 PIctures(PIX)에서 따왔다. 주로 영화음악을 발매하였다.

COMMODORE

코모도어사는 1938년 밀트 개블러(Milt Gabler)가 설립하였고 딕시랜드 재즈와 스윙 음반을 발매했다. 빌리 홀리데이의 〈Strange Fruit〉가 크게 히트하면서 레이블도 유명해졌다.

CORAL

1949년 설립된 데카사의 미국 자회사로 1950년대 팝 음반을 위주로 발매했다. 1962년 MCA사로 합병된다.

CROWN

모던(Modern), RPM, 켄트(Kent) 레이블을 소유했던 사울과 줄스 비하리(Saul & Jules Bihari)의 저가 레이블로 설립되었다. 1953년 음반 발매를 시작하였고 1969년까지 지속되었다. "해적판의 왕"이라는 오명을 얻었던 레이블이다.

 COLPIX

1958-62, 모노
Gold 라벨, DG
상단 COLPIX, 자유의 여신상 로고

1963-66, 모노
Gold 라벨, DG
상단 필름 로고, 우측에 자유의 여신상 로고

 COMMODORE

1959, 모노
Red Brown 라벨
상단 COMMODORE

 CORAL

1955-63, 모노
Red Brown 라벨, DG
상단 CORAL LONG PLAY

1955-63, 스테레오
Blue 라벨
상단, 하단 CORAL STEREO

1955-63, 모노
Pale Blue 라벨, DG
데모반, SAMPLE COPY, NOT FOR SALE

CROWN

1957–58, 모노
Black 라벨, DG
(상단) crown
(하단) 9317 W. WASHINGTON BLVD

1958–60, 스테레오
Black 라벨, DG
(상단) STEREO, 왕관
(하단) CROWN RECORDS

1960–63, 모노
Black 라벨
(상단) CROWN 컬러

1963–68, 스테레오
Grey 라벨
(상단) CROWN
(하단) STEREO

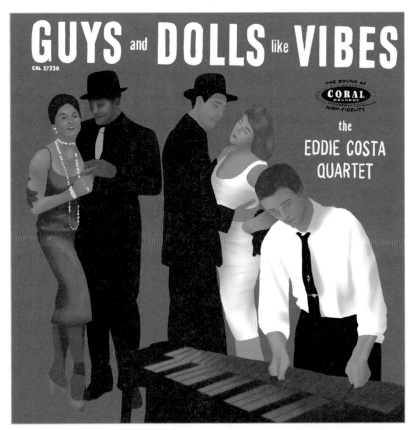

Eddie Costa, Guys And Dolls Like Vibes, Coral, 1958

Eddie Costa(vib), Bill Evans(p), Paul Motian(d), Wendell Marshall(b)

에디 코스타는 피아노뿐만 아니라 비브라폰도 연주했다. 총 8년 정도 활동을 하면서 100여 장의 음반에 참여했고 리더작은 5장 있다. 뉴욕에서 교통사고로 31세의 젊은 나이에 사망했다. 스타일은 버드 파월의 영향으로 빠르면서도 힘이 있는 연주를 들려주었지만, 비브라폰은 편안하게 연주했다.

1958년에 녹음된 음반으로, 눈여겨볼 것은 피아노에 참여한 28세의 빌 에반스다. 에반스가 제대로 대중들에게 알려지기 이전 풋풋하던 시기의 연주를 들어볼 수 있다. 에디 코스타는 비브라폰만 연주하고 피아노는 모두 에반스가 연주한다. 나중에 빌 에반스 트리오에서 함께할 드러머인 폴 모션이 참여하고 웬델 마셜이 베이스로 가세한다. 〈아가씨와 건달들〉로 잘 알려진 뮤지컬곡 중 6곡이 수록되어 있는데 재즈로 편곡된 것은 이 음반이 처음이다.

첫 곡 'Guys And Dolls'는 비브라폰과 피아노 합주로 산뜻하게 시작하고, 에반스와 코스타의 조화가 뮤지컬의 흥거운 분위기를 재즈풍으로 잘 전달해준다. 'Adelaide'는 감미로운 발라드로 피아노-비브라폰의 장점을 잘 살린 곡이다. 마일즈 데이비스의 연주로 잘 알려진 'If I Were A Bell'에서는 드럼과 비브라폰의 인트로가 인상적이다. 이어지는 코스타의 비브라폰과 뒤를 받쳐주는 모션의 드럼 조합도 곡의 밝은 분위기를 잘 표현해준다. 에반스의 피아노는 스윙감 있고 힘이 실려 있는데, 전성기와는 다른 풋풋함과 신선함을 느끼게 한다. 나머지 곡들도 뮤지컬의 분위기를 그대로 살리는 밝고 경쾌한 분위기를 담고 있다. 비브라폰 리드의 4중주라 다소 밋밋함은 있지만, 재즈로 편곡하면서 뮤지컬 원곡의 느낌도 잘 살렸다. 그래서 지루하거나 따분하지 않고 즐겁다. 에디 코스타뿐만 아니라 빌 에반스가 참여한 음반이기에 들어볼 가치가 충분하다.

Conte Candoli, Little Band Big Jazz, Crown, 1960

Conte Candoli(t), Buddy Collette(ts), Vince Guaraldi(p), Leroy Vinnegar(b), Stan Levy(d)

쿨 재즈 트럼페터 콘트 캔돌리의 리더작으로 백인 3명, 흑인 2명으로 구성되어 있다. 테너 색소포니스트 버디 콜렛은 흑인이지만 주로 서부에서 활동했고 색소폰, 플루트 등 리드 악기를 자유자재로 연주했다. 르로이 비네거 역시 워킹 베이스로 유명한데 서부에서 활동하면서 컨템포러리사에서 몇 장의 리더 음반을 발매했다. 피아노의 빈스 과랄디는 캘리포니아에서 인기가 높았던 연주자로 편안하고 잔잔하게 연주했다. 과랄디의 〈Jazz Impressions Of Black Orpheus〉(Fantasy, 1962)가 크게 성공한 이후 이 음반은 1964년에 〈Vince Guaraldi And Conte Candoli All Stars〉라는 음반으로 재발매되었다. 드럼엔 왕성한 활동을 하던 스탄 레비가 참여했다.

익숙한 스탠더드곡 없이 캔돌리의 자작곡 3곡, 과랄디와 공동 작곡한 곡 3곡이 수록되어 신선하다. 연주는 스윙감 있는 쿨 재즈 스타일로 다소 진부하다. 모든 곡이 5인조의 합주 후에 각 연주자의 짧은 솔로 연주가 이어지고 마지막에 합주로 끝난다. 캔돌리의 트럼펫 연주는 중역대에 머물면서 듣기 편안하게 진행되고, 콜렛의 테너 색소폰 연주 역시 과하지 않게 트럼펫과 조화를 이룬다. 저렴하면서 음질도 좋아 소규모 쿨 재즈 밴드를 즐기기에 제격인 음반이며, 스테레오가 좀 더 화사하고 경쾌하다.

ELEKTRA

1950년 잭 홀츠먼(Jac Holzman)과 폴 리콜트(Paul Richolt)가 설립했다. 1950–60년대 포크 음반을 주로 발매했다.

ESQUIRE

1947년 카를로 크레머(Carlo Krahmer)와 피터 뉴브룩(Peter Newbrook)이 설립한 영국 재즈 회사로 모던 재즈를 영국에 처음으로 소개했다. 찰리 파커의 다이얼사 음반과 프레스티지사 음반을 위주로 발매했다.

GOOD TIME JAZZ

1949년 레스터 코닉이 딕시랜드 재즈와 정통 재즈 음반 발매를 위해 설립하였고 2년 후 컨템포러리사로 회사명을 바꿨다. 주로 정통 재즈 음반들을 발매하였다. 1969년 회사는 문을 닫고, 1984년 팬터시사에서 재발매된다.

INTERLUDE

로버트 셔먼(Robert Scherman)이 소유한 회사로 1950년대 모드사와 탬파사에서 발매된 음반을 재발매했다.

ELEKTRA

1955−57, 모노
White 라벨, DG
상단 Elektra RECORDS, 원자 로고

1955−57, 스테레오
Red Brown 라벨, DG
상단 Elektra RECORDS, 원자 로고

1960−61, 모노
Grey 라벨, DG
우측 Elektra, 기타리스트 로고

 ESQUIRE

1950년대, 모노
Beige 라벨
상단 Esquire, MADE IN ENGLAND

GOOD TIME JAZZ

1950 – 69, 모노
Red 라벨, DG
상단 GOOD TIME JAZZ

INTERLUDE

1950-57
Black 라벨, DG

상단 interlude, 큰 i 로고

New York Jazz Quartet, New York Jazz Quartet, Elektra, 1957

Mat Mathews(acc), Herbie Mann(fl), Joe Puma(g), Whitey Mitchell(b)

'뉴욕 재즈 콰르텟'이라는 이름은 많은 연주자들이 사용했다. 이 그룹은 1950년대 중반에 잠시 조직되었던 그룹으로 몇 장의 음반을 발표하고 해체했다. 1950년대 중반은 비밥의 열기가 가라앉고, 서부에서 쿨 재즈가 탄생하며 양강 구도를 보이고 있던 시기였다. 줄리어드음대와 버클리음대 등에서 클래식 음악 교육을 받은 백인 연주자들이 재즈에 유입되면서 기존의 비밥, 쿨 재즈와는 다른 분위기의 재즈를 선보였다. 뉴욕 재즈 콰르텟도 이런 분위기 속에서 결성된 그룹이었다. 맷 매튜스는 네덜란드 출신으로 1953년에 뉴욕으로 오면서 미국의 재즈 연주자들과 활발한 연주 활동을 했다. 재즈에서 사용되지 않던 아코디언을 솔로 악기로 알리는 역할을 했다. 허비 만은 색소폰, 플루트를 연주했는데 플루트를 솔로 악기로 발전시키는 데 큰 영향을 미쳤다. 비밥 스타일부터 쿨, 포스트 밥, 퓨전까지 오랜 기간 플루트로 재즈를 연주했다. 조 퓨마는 쿨 스타일의 기타 연주를 했던 연주자이며 허비 만과는 많은 음반에서 협연을 했다. 베이스의 휘트니 미첼은 널리 알려진 연주자는 아니지만, 새로운 스타일의 연주에 알맞은 베이스 연주를 들려준다.

이 음반은 스탠더드 3곡과 허비 만 2곡, 미첼 3곡, 퓨마 1곡 등 연주자들의 자작곡이 주로 수록되어 있다. 기본적으로 쿨 재즈 스타일로 아코디언이 솔로를 시작하고 이후 허비 만의 맑고 경쾌한 플루트가 전체적인 곡의 흐름을 이끈다. 이어 퓨마의 잔잔하고 편안한 기타 연주와 미첼의 베이스가 전체적으로 곡들을 부드럽고 아늑하게 만든다. 비밥의 열기와 소울, 쿨 재즈의 화려함은 부족하지만, 새로운 스타일과 분위기의 연주가 신선한 매력을 준다. 엘렉트라사가 재즈 음반으로는 많이 알려지지 않았지만, 음질은 좋은 편이다.

INTRO

1950년 리듬 앤 블루스 전문 레이블인 알라딘 레코즈사의 자회사로 설립되었고 주로 컨트리와 팝 음반을 발매했다. 1957년까지 음반을 발매했다. 재즈 음반은 많지 않지만 아트 페퍼의 음반이 가장 인기가 높다.

JAZZTONE

콘서트 홀 소사이어티(Concert Hall Society)의 자회사로 출발했다. 1955년부터 1957년까지 음반을 발매했다. 다른 회사에 저작권이 있는 노래를 모아서 음반으로 발매했다.

JOLLY ROGER

1950년 단테 볼레티노(Dante Bollettino)가 설립한 회사로 리이슈를 주로 발매하는 저가 레이블이다. 루이 암스트롱, 빌리 홀리데이 음반을 발매했고 소송에 걸려서 회사는 문을 닫았다.

JAZZ WORKSHOP

1957년 베이시스트 찰스 밍거스가 설립했고 찰리 파커의 라이브 녹음 2장만을 발매했다.
1) 〈Bird At St. Nick's〉(JWS 500)
2) 〈Bird On 52nd St.〉(JWS 501)

INTRO

1957
Red Brown 라벨, DG
상단 intro

JAZZTONE

1955–56, 모노
Beige 라벨, DG
상단 jazztone, 연주자 로고

1956–57, 모노
Beige 라벨, DG
상단 JAZZTONE 원형 로고

JOLLY ROGER

1950-54
Green 라벨, DG
상단 Jolly Roger

 JAZZ WORKSHOP

1957, 모노
Blue Green 라벨
(상단) JAZZ WORKSHOP

Bessie Smith, Volume 2, Jolly Roger, 1950

Bessie Smith(vo), Louis Armstrong(c), Joe Smith(c), Fletcher Henderson(p),
Fred Longshaw(p), Charlie Green(trb)

졸리 로저는 주로 리이슈나 편집 음반을 발매하던 회사다. 유명 음반은 없지만, 유명 재즈 아티스트의 곡들을 모아서 발매했다. 1920년대 "블루스의 어머니"로 불렸던 베시 스미스의 음반도 있고, 1930년대 루이 암스트롱, 빌리 홀리데이의 음반도 있다. 저가 레이블 음반답게 저렴하다.

이 음반은 베시 스미스가 루이 암스트롱이나 플레처 헨더슨과 함께한 노래들이다. 이 음반에 대한 정보를 정확하게 찾을 수 없지만, 아마도 1920-30년대에 불렸던 노래로 추정된다. 수록곡은 78회전으로 발매된 곡들을 모아 놓은 것이다. 베시 스미스의 음반은 78회전 음반밖에 없어서 제대로 듣기가 쉽지 않다. 편집 음반으로 컬럼비아사에서 발매한 4장짜리 〈The Bessie Smith Story〉에 거의 모든 노래가 수록되어 있고 음질도 들을 만하다. 베시 스미스의 노래를 듣고 싶다면 컬럼비아 음반을 구해서 들어보길 바란다. 서가 음반이지만 이 음반 역시 베시 스미스와 루이 암스트롱의 연주를 같이 들을 수 있는 장점이 있다.

KAPP

1954년 데이비드 캅(David Kapp)이 설립한 회사다. 1967년 MCA사로 합병되었다. 재즈 음반보다는 보컬 음반을 많이 발매했다.

MILESTONE

1966년 제작자 오린 킵뉴스와 딕 카츠(Dick Katz)가 뉴욕에 설립했다. 1972년 팬터시사로 매각되었다.

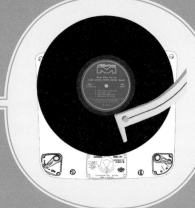

MGM

1946년 MGM영화사의 음반회사로 설립되었다.

MUSE

1972년 조 필즈(Joe Fields)가 설립했다.

 KAPP

1954-59, 모노
Brown 라벨, DG, Silver 링
상단 K 로고

1960-62, 스테레오
Black 라벨, Sky Blue 링
상단 KAPP, 모자 로고, STEREO

 MILESTONE

1966-72
Pale Blue 라벨
상단 Milestone, M 로고

1972년 이후
Red Brown 라벨
상단 Milestone, M 로고
하단 DISTRIBUTED BY FANTASY RECORDS.

M·G·M MGM

1953-59, 모노
Yellow 라벨, DG
상단 사자 로고, M-G-M

 MUSE

1972-90, 스테레오

Pale Blue 라벨

(상단) 로고, MUSE RECORDS

(하단) MUSE RECORDS, INC (1972-1975)

MUSE RECORDS, A DIVISION OF BLANCHRIS,

INC. (1975년 이후)

NOCTURNE

1954년 드러머 로이 하트(Roy Harte)와 베이시스트 해리 바베이슨(Harry Babasin)이 할리우드에 설립한 회사로 웨스트 코스트 재즈 음반을 위주로 발매하였다.

PERIOD

1949년 설립된 회사로 재즈 음반을 베들레헴사에 양도했고 1965년 에베레스트(Everest)사에 매각된다. 재즈 음반이 많지는 않지만 엘피 수집가들의 수집 대상이 되는 소니 롤린스, 태드 존스(Thad Jones), 앨 헤이그의 음반들이 있다.

PROGRESSIVE

1950년부터 1955년까지 많지 않은 재즈 음반을 발매하였고 조지 윌링턴 퀸텟(George Wallington Quintet) 음반이 고가 음반이다.

REGINA

뉴욕에서 설립된 회사로 1960년대에 소량의 재즈 음반을 발매했다.

 # NOCTURNE

1954, 모노
Black 라벨, DG
상단 Nocturne
　　JAZZ IN HOLLYWOOD SERIES

 # PERIOD

1954-57, 모노
Red 라벨, DG
상단 PERIOD, 새 로고

PROGRESSIVE

1950 – 55
Pale Blue 라벨, 10인치, DG

1955
Red 라벨, 12인치, DG

REGINA

1960, 스테레오
Beige 라벨, DG

상단 Regina, 왕관 로고

Django Reinhardt, Memorial Album Volume 1, Period, 1956

Django Reinhardt(g), Quintette of the Hot Club of France(works 1–13); the Rex Stewart Orchestra(works 14–15)

장고 라인하르트는 재즈 기타의 출발점인데 그의 연주를 좋은 음질로 즐기기가 쉽지 않다. 첫 책에서도 소개했지만 대부분 원녹음이 78회전 음반이라 구하기가 어렵고, 가격도 상당히 높다. 다이얼사의 음반이 좋지만 가격이나 희소성 때문에 좀 더 구하기 쉬운 음반을 소개해본다. 피리어드사는 재즈 음반을 소량만 발매했는데, 그중 몇 장은 수집가들의 표적 음반이다. 물론 장고의 음반은 비싸지 않으니 걱정하지 말길 바란다. 총 3장이 시리즈로 발매되었고, 1940년대부터 1950년대까지 장고의 연주를 총망라하고 있어서 장고를 좋아한다면 다른 음반 말고 이 3장의 음반을 구하는 것도 좋은 방법이다.

1947년에 녹음한 '퀸텟 오브 핫 클럽 오브 프랑스(Quintette Of The Hot Club Of France)' 밴드와 함께한 13곡, 스윙 밴드인 렉스 스튜어트(Rex Stewart) 밴드와 함께한 2곡을 합쳐 총 15곡이 실려 있다. 모든 곡이 장고의 자작곡이다. 이 음반을 추천하는 이유는 장고의 대표곡인 'Topsy', 'September Song', 'Brazil', 'Anniversary Song', 'Swing 49', 'Gypsy With A Song', 'Night And Day' 등 1장의 음반으로 라인하르트의 대표곡을 모두 들어볼 수 있기 때문이다. 장고 라인하르트의 맑고 가녀린 속주를 제대로 감상하기는 어렵지만, 어느 정도 만족스런 음질로 장고의 기타를 즐기기에는 음질, 연주, 그리고 가격 삼박자가 딱 들어맞는 음반이다.

Chuck Wayne, Quintet, Progressive, 1953

Chuck Wayne(g), Brew Moore(ts), Zoot Sims(ts), George Duvivier(b), Harvey Leonard(p),
Ed Shaughnessy(d)

1950년대 쿨 재즈계에서 척 웨인은 다른 기타리스트에 비해 많이 알려져 있지 않았다. 그는 우디 허먼 밴드에서 활동을 시작했고, 맹인 피아니스트 조지 쉬어링(George Shearing)과 밴드를 구성해서 인기를 끌었다. 토니 베넷(Tony Bennett)과도 협연했으며 1960년대 CBS사의 대표 기타리스트였다. 하지만 리더 음반은 많지 않다.

이 앨범은 척 웨인의 첫 번째 리더 음반으로 1953년에 발표된 10인치 음반이다. 이 음반에 수록된 곡과 1954년에 녹음된 곡을 추가해서 〈Jazz Guitarist〉(Savoy, 1956)라는 제목으로 재발매되었다. 여기엔 웨인의 자작곡이 4곡 수록되어 있다. 기타 연주는 담백하고 편안하다. 눈여겨볼 사람은 서부에서 활동하던 테너 색소포니스트 브루 무어와 주트 심스다. 우디 허먼 밴드에서 같이 활동했었기에 편하고 부담 없이 연주했다. 무어와 심스의 테너 색소폰 연주는 레스터 영의 영향으로 음색이 부드럽고 진하다. 전체적으로 잔잔하고 편안한 분위기의 연주라서 가슴을 휘어잡는 강렬함은 부족하지만, 쿨 재즈 기타리스트로서 척 웨인의 출발을 보여주는 음반으로는 들을 가치가 충분하다. 다만 원반이나 사보이 음반을 구하기가 쉽지는 않다. 일본반으로는 구하기 어렵지 않으니 기타를 좋아한다면 들어보길 바란다.

REMINGTON

1950년부터 1957년까지 운영된, 돈 게이보(Don Gabor)가 설립한 회사이다. 주로 저가의 음반을 발매했다. 사라 본, 에델 워터스 정도의 음반이 있다.

ROYALE

1939년 엘리 오버슈타인(Eli Oberstein)이 설립한 유나이티드 스테이티드 레코드 코퍼레이션(United Stated Record Corporation)의 자회사로 시작했고, 주로 재발매 음반을 발매했나.

STINSON

1939년 허버트 해리스(Herbert Harris)와 어빙 프로스키(Irving Prosky)가 설립한 회사로 포크와 블루스 음반을 주로 발매했다.

STORYVILLE

보스턴에 위치한 스토리빌나이트클럽의 주인인 조지 와인(George Wein)이 설립한 회사로 1953~57까지 발매했다.

 REMINGTON

1950–57
Red Brown 라벨
상단 REMINGTON, 로고

1950–57
Red Brown 라벨
상단 REMINGTON, 로고, 링

 ROYALE

1950년대
Red Brown 라벨
상단 Royale, 왕관 로고
하단 WRIGHT RECORD CORPORATION.

 STINSON

1955, 모노
Black 라벨, DG
상단 Stinson Records

STORYVILLE

1953-57, 모노

Red 라벨, DG

상단 STORYVILLE

하단 Storyville Records, Inc.

Sarah Vaughan, Hot Jazz, Remington, 1950

Sarah Vaughan(vo), Charlie Parker(as), Dizzy Gillespie(t), Aaron Sachs(cl), Flip Philips(ts), Georgie Auld(ts), Bill De Arango(g), Chuck Wayne(g), Leonard Feather(p), Nat Jaffe(p), Curly Russell(b), Jack Lesberg(b), Max Roach(d), Morey Feld(d)

사라 본은 빅밴드에서 시작했고 1945년부터 비밥 연주자들과 같이 활동했다. 특히 비밥의 대표 연주자였던 찰리 파커, 디지 길레스피와 녹음하면서 자신만의 스타일을 찾아가기 시작했다. 1945년 찰리 파커와 함께 녹음한 'Lover Man'은 유명한 곡이다. 이후 컬럼비아, 엠아시, 머큐리 시절 등 시기별로 조금씩 다른 스타일로 노래하면서 최고의 재즈 보컬 중 한 명으로 큰 사랑을 받았다.

이 음반은 레밍턴이라는 저가 레이블에서 발매되었지만 중요한 음반이다. 1944년과 1945년 녹음인데 바로 찰리 파커와 디지 길레스피가 참여했기 때문이다. 찰리 파커는 3곡에서 연주하고 디지 길레스피는 모든 곡에 등장한다. 비밥 드러머인 맥스 로치도 몇 곡 참여했다. 첫 곡 'Mean To Me'에서 찰리 파커의 전광석화 같은 알토 색소폰이 곡의 포문을 열고 사라 본이 노래를 부르며, 플립 필립스의 구수한 테너 색소폰 연주에 이어 시원한 디지 길레스피의 트럼펫이 속을 후련하게 만든다. 마지막에 파커가 한 번 더 알토 색소폰 속주를 한다. 사실 이 한 곡만으로도 음반의 소장 가치가 높다. 이 노래는 78회전 음반으로 구할 수 있지만 상태 좋은 음반을 구하기도 어렵고 재생 또한 쉽지 않기 때문에 이 음반이 최고의 선택이다. 'Interlude'에선 디지 길레스피 특유의 날카로운 고음역의 트럼펫 연주가 아주 매력적이다. 'I'd Rather Have A Memory Than A Dream'은 나른한 분위기의 발라드로 길레스피, 파커, 필립스의 관악기 연주와 사라 본의 음성이 아주 잘 어울린다. 78회전 음원을 가지고 10인치 음반으로 제작했지만, 1945년 녹음에도 불구하고 음질은 아주 좋은 편이다. 사라 본의 알려지지 않은 보석 같은 초기 음반으로, 찰리 파커와 함께한 것만으로도 구해서 들어볼 만하다.

Lee Konitz, At Storyville, Storyville, 1954

Lee Konitz(as), Ronnie Ball(p), Percy Heath(b), Al Levitt(d)

백인 알토 색소포니스트 중 빠른 속주로 유명한 연주자가 리 코니츠다. 쿨 재즈계의 "찰리 파커"라고 불렸고, 마일즈 데이비스가 인정한 색소포니스트다. 쿨 재즈뿐만 아니라 밥, 프리 재즈까지 다양한 스타일의 재즈를 자신만의 음색과 색깔로 연주하다보니 리 코니츠의 연주는 다른 백인 연주자와는 다르다. 그렇다보니 코니츠의 음색에 익숙해지고 좋아하는 데 시간이 좀 걸린다. 그의 초기 대표 음반이 앞에서 소개한 프레스티지사에서 발매된 〈Subconscious Lee〉(Prestige, 1955)이다. 연주는 초기 쿨 재즈의 다양한 스타일과 명연주자들이 함께했지만 사실 코니츠의 음색이 귀에 잘 들어오지는 않는다. 테너 색소포니스트 원 마쉬(Warne Marsh)와 함께한 〈Lee Konitz and Warne Marsh〉(Atlantic, 1955)나 피아니스트 살 모스카(Sal Mosca)와 협연한 〈Very Cool〉(Verve, 1957) 등이 좀 더 대중적인 연주다. 그래도 리 코니츠의 연주를 제대로 감상하려면 1950년대 초기의 무르익어가는 연주를 들어봐야 한다. 이 음반에 몇 곡이 추가되어 블랙라이언사(〈At Storyville〉, Black Lion, 1988)에서 시디로 발매되었다.

이 음반은 보스턴에 위치한 스토리빌클럽의 소유주인 조지 와인이 리 코니츠의 1954년 공연을 녹음한 것이다. 1954년 녹음이라고 믿기 어려울 정도로 음질이 생생하다. 첫 곡 'Hi Beck'에서 코니츠의 빠르고 화려한 속주로 시작하는데 정신없이 휘몰아친다. 아트 페퍼, 찰리 마리아노, 버드 섕크 등 다른 백인 알토 색소포니스트들은 대부분 맑고 화사한 음색인 데 비해, 코니츠는 약간 답답하며 안개 낀 듯하지만 따스한 음색이라 다른 연주자와는 확연히 다른 매력을 보여준다. 로니 볼의 화려하고 맑은 피아노 반주와 퍼시 히스의 단단한 베이스 연주도 경쾌하고 힘차게 화답한다. 동부의 보스턴다운 힘 있고 강렬한 밥 재즈를 들려주고 있다. 'All The Things You Are'는 발라드곡으로 코니츠의 알토 색소폰이 아주 감미롭다. B면의 'Sound Lee', 'Subconscious Lee'는 코니츠의 대표곡으로, 날렵하면서 물 흐르듯 흘러가는 알토 색소폰의 매력적인 연주를 본격적으로 느낄 수 있다. 리 코니츠가 왜 대단한지 아직 제대로 느껴보지 못한 분들이라면 이 음반을 들어보면 그의 능력을 제대로 음미할 수 있다. 코니츠 음반 중에 반드시 들어봐야 할 음반이다.

URANIA

1951년 체코 출신 루돌프 코플(Rudolf Koppl)이 설립했고 동독의 오페라 음반을 발매했다. 1956년에 매각되었고 재즈 음반은 많지 않다.

VIK

RCA사의 자회사로 X 레이블을 대체하여 음반을 발매했다.

WARWICK

1959년 모티 크래프트(Morty Craft)가 뉴욕에 설립한 회사로 유나이티드 텔레필름 레코즈(United Telefilm Records Inc.) 소속이다. 재즈 음반은 많지 않다.

XANADU

1970년대 돈 슐리튼(Don Schlitten)이 설립한 회사이다.

 URANIA

1951-56, 모노
Yellow 라벨, DG
상단 URANIA

 VIK

1950년대, 모노
Black 라벨, DG
상단 ViK 로고

 WARWICK

1960년대, 모노

Pale Green 라벨, DG

말 로고, WARWICK

WARWICK RECORDS,

SEVEN ARTS RECORD PRODUCTIONS CORP.

 XANADU

1970년대, 모노

Beige 라벨

상단 XANADU 로고

하단 XANADU RECORDS LTD

Pepper Adams–Donald Byrd Quintet, Out Of This World, Warwick, 1961

Pepper Adams(bs), Donald Byrd(t), Herbie Hancock(p), Laymon Jackson(b),
Jimmy Cobb(d), Teddy Charles(vib)

1950년대 디트로이트에서 같이 연주하던 도널드 버드와 페퍼 애덤스가 뉴욕으로 오면서 세션을 함께했다. 도널드 버드는 음대에서 학사와 석사학위를 받을 만큼 이론적으로 완성된 연주자였다. 바리톤 색소포니스트인 페퍼 애덤스는 부드러운 음색의 제리 멀리건과는 달리 다소 거칠면서 힘 있고 깊은 연주를 많이 했는데, 동시대 서지 샬로프의 음색과 비슷했다. 1960년과 1961년 사이에 도널드 버드와 페퍼 애덤스는 5중주 밴드로 몇 장의 연주 음반을 연속해서 발매했다.

이 음반은 소규모 회사인 워윅사에서 1961년에 발매한 음반이다. 눈여겨볼 연주자는 피아니스트 허비 행콕이다. 허비 행콕은 이 음반을 통해 21세의 어린 나이에 데뷔하게 된다. 다른 연주자들에 비해 크게 두각을 드러내지는 못하지만 이후 보여줄 역량을 선보이기에는 손색이 없다. 'Out Of This World'에서 버드의 경쾌한 트럼펫 솔로와 함께 페퍼의 묵직한 바리톤 색소폰이 빠른 템포로 적절하게 어울리면서 연주가 진행된다. 'Curro's'는 버드의 자작곡으로, 미국 중부 밀워키에 위치한 클럽의 이름이다. 버드의 힘차고 반복적인 리듬의 트럼펫 연주가 인상적이며, 이후 감미로운 트럼펫 연주가 곡을 이끌어간다. 페퍼의 깊고 울림이 큰 바리톤 색소폰 연주가 버드의 트럼펫과 잘 대비된다. 행콕의 피아노는 화려하거나 빠르지 않지만 경쾌한 연주를 들려준다. 'It's A Beautiful Evening'은 감미로운 발라드곡으로 이 음반에서 가장 사랑스런 곡이다. 허비 행콕의 나른한 피아노 연주로 시작하고, 버드의 힘을 뺀 부드러운 트럼펫이 저녁의 따스함과 감미로움을 잘 표현해주며, 그 뒤를 잔잔히 받쳐주는 테디 찰스의 비브라폰 연주가 너무 아름답다. 행콕의 피아노 연주가 이 곡에서 가장 매력적으로 들린다. 이 음반은 원반으로 비싸진 않지만 잘 보이지 않으니 천천히 구해보길 바란다. 최근 스페인의 프레시 사운드(Fresh Sound)사에서 리이슈로 발매되었다.

음반 색인

찾아 보기

지은이 **방덕원**

현재 서울 소재 병원에서 의과대학 교수로 재직 중이다. 대학생 때 우연히 들었던 재즈 음악에 심취해서 이후 30여 년간 재즈 음악을 듣고 있다. 초보 리스너에서 재즈 전문 블로거, 엘피 컬렉터로 다양하게 활동하고 있다. 현재는 재즈 시디 1500여 장, 엘피는 3000여 장 정도를 소장하고 있다. 1990년대 중반부터 동아리 활동을 시작하며, 블로그와 온라인 사이트에 'BBJAZZ'라는 아이디로 재즈 음반 소개글을 올려왔다. 현재도 네이버 블로그(BLOG.NAVER.COM/BBJAZZ), 온라인 카페 'JBL IN JAZZ'와 '하이파이코리아 오디오'에 재즈 관련 글을 꾸준히 올리고 있다. 지은 책으로는 《째째한 이야기: 째지한 남자의 째즈 이야기》가 있다.

그림은 전문적으로 배우진 않았으나 태블릿 패드로 재즈 앨범 재킷을 따라 그리면서 재미를 붙이기 시작했고, 지금은 그림 그리기가 또 다른 취미 생활로 자리 잡았다. 책에 삽화도 넣을 수 있어 기쁘고 뿌듯하다.

재즈 레이블 대백과

초판 1쇄 발행 2021년 12월 1일

글/그림 방덕원
펴낸이 홍건국 **펴낸곳** 책앤

책임편집 이선희 **디자인** 김규림
출판등록 제313-2012-73호 **등록일자** 2012. 3. 12
주소 서울시 동작구 보라매로5가길7 캐릭터그린빌 1321 **전화** 02-6409-8206 **팩스** 02-6407-8206
홈페이지 http://blog.naver.com/chaekann **이메일** chaekann@naver.com

© 방덕원

ISBN 979-11-88261-10-9 (03600)

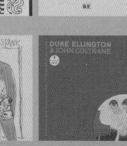

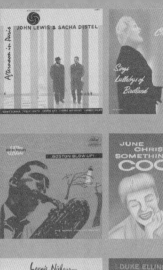
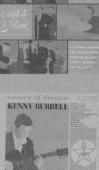